RETRO DESIGN

KB186436

이 도서의 국립중앙도서관 출판예정도서목록(CIP)은 서지정보유통지원시스템 홈페이지(http://seoji.nl.go.kr)와
국가자료공동목록시스템(http://www.nl.go.kr/kolisnet)에서 이용하실 수 있습니다. (CIP제어번호: CIP2015011057)

DESIGN SCHOOL

_08

레트로 디자인

시대별로 보는
그래픽 디자인 변천사

토니 세던 지음
신상일 옮김

design **house**

레트로 디자인
시대별로 보는 그래픽 디자인 변천사

1판 1쇄 펴낸날 2015년 9월 15일

펴낸이	이영혜		
펴낸곳	디자인하우스		
	서울시 중구 동호로 310 태광빌딩	편집장	김은주
	우편번호 100-855 중앙우체국 사서함 2532	편집팀	박은경, 이소영
대표전화	(02) 2275-6151	디자인팀	김희정
영업부직통	(02) 2263-6900	마케팅팀	도경의
팩시밀리	(02) 2275-7884, 7885	영업부	오혜란, 고은영
홈페이지	www.designhouse.co.kr	제작부	이성훈, 민나영, 이난영
등록	1977년 8월 19일, 제2-208호	교정교열	임홍열

Greetings from Retro Design
This book is produced by
Quid Publishing Ltd
The Old Brewery, 6 Blundell Street
London N7 9BH, England
Copyright © 2015 by Quid Publishing Ltd.
All rights reserved.

No part of this book may be used or reproduced in any manner whatever without written permission,
except in the case of brief quotations embodied in critical articles or reviews.
Korean Translation Copyright © 2015 by Design House Inc.
Published by arrangement with Quarto Group through BC Agency, Seoul.

이 책의 한국어판 저작권은 BC 에이전시를 통한 저작권자와의 독점 계약으로 디자인하우스에 있습니다.
저작권법에 의해 한국 내에서 보호를 받는 저작물이므로 무단전재와 무단복제를 금합니다.

ISBN 978-89-7041-661-8 93600
가격 20,000원

지은이 토니 세던

1987년에 그래픽 디자인 활동을 시작한 토니 세던은 12년 동안 영국 런던에서 생활하면서 처음에는 종합 디자인 컨설팅 회사에서, 그 후에는 일러스트 북 출판사의 시니어 아트 에디터로 활동했다. 1999년에는 런던을 떠나 지방으로 돌아가서 북 디자인과 아트 디렉션 일에 종사하였고 현재는 프리랜서 디자이너, 프로젝트 매니저, 작가로서 활동하고 있다. 집필한 책으로는 《이미지 : 그래픽 디자이너를 위한 창의적인 디지털 작업》(Images : A Creative Digital Workflow for Graphic Designers), 《일반인을 위한 그래픽 디자인》(Graphic Design for Nondesigners), 《인쇄물의 아트 디렉션》(Art Directing Projects for Print) 등이 있다.

옮긴이 신상일

서울대학교 영어영문학과를 졸업했고, 같은 대학 대학원에서 언어심리학으로 석사 학위를 받았다. 옮긴 책으로는 <코드명 투어리스트>(올렌 슈타인하우어), <말라스트라나 이야기>(얀 네루다, 공동번역), <네버 룩 어웨이><트러스트 유어 아이즈>(린우드 바클레이) 등이 있다.

일러두기

1. 이 책의 외래어 표기는 국립국어연구원의 '외래어표기법 및 표기 용례'를 따랐다. 단, 널리 알려진 표기나 해당 분야에서 통용되는 표기가 존재하는 경우 그것을 사용하였다.
2. 본문에 나오는 도서명 및 잡지명은 겹꺾쇠(《》)로, 영화명 및 포스터명은 홑꺾쇠(〈〉)로 묶었다.

Contents

Introduction

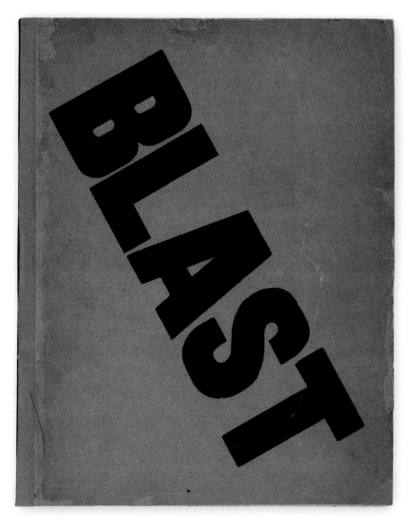

위 얼핏 볼 때 《질풍》 제1호의 표지는 1976년에 나온 펑크 팬진의 표지처럼 보인다. 심지어 '질풍'이라는 제목도 펑크와 패나 어울린다. 하지만 《질풍》은 1914년에 화가 윈덤 루이스가 발간한 잡지로, 현대적인 그래픽 스타일을 도입해 빅토리아 시대의 시각적인 보수주의를 몰아내고자 했다.

내가 여태껏 거쳐온 여러 출판 프로젝트들처럼 《레트로 디자인－시대별로 보는 그래픽 디자인 변천사》 역시 대화를 하다가 우연히 아이디어를 얻은 것이다. 퀴드 출판사의 제임스 에반스가 "책 디자인을 '1950년대 레트로풍'으로 하자는 의견이 기획 회의 때 나오고는 하는데 가만 보면 옛날 그래픽 디자인 스타일들은 모두 '1950년대 레트로풍'으로 뭉뚱그려서 부르는 것 같다"라고 말했을 때, "그럼 과연 1930년대나 1940년대와 다른 1950년대만의 스타일은 무엇일까?" 하는 의문이 생겼고, 이 책은 바로 그런 궁금증에 답하고자 기획되었다.

책을 읽다 보면 특히 1900년대에서 1920년대쯤까지는 주제가 그래픽 디자인에서 미술로 건너뛴다는 느낌을 받을지도 모른다. 사실 그래픽 디자인과 미술은 원래 긴밀하게 얽혀 있고, 실제로 현대 그래픽 디자인 산업이 등장하기 전까지 그래픽 디자인은 대부분 미술가들이 담당했다. 이들은 1922년 윌리엄 애디슨 드위긴스가 '그래픽 디자인'graphic design이라는 용어를 만들어내기 전까지 '상업 미술가' commercial artist라고 불렸다. 예술가적인 사고방식을 지닌 그래픽 디자이너들은 획기적인 작품을 창작해 동시대인들에게 영향을 주고 있으며, 그런 점에서 그래픽 디자인 스타일은 100년 전과 마찬가지로 오늘날도 진화하고 있다. 왼쪽에 있는 잡지 《질풍》Blast의 표지를 보면 특정 그래픽 디자인 작품의 시대를 정하는 일이 퍽 까다로우며 그 답이 매우 의외일 수 있음을 알게 된다. 밝은 마젠타 색상 종이 위를 예리한 대각선으로 가로지르는 볼드체 제목은 1970년대 후반 펑크 팬진fanzine 표지에나 등장할 법하지만, 사실 《질풍》은 1914년에 창간해 2호까지 발간되고 단명한, 영국 화가 윈덤 루이스의 글이 주로 실린 문학잡지이다. 흥미롭게도 《질풍》은 이탈리아의 미래파Futurist 예술가 필리포 마리네티의 횡포를 공격하기 위해 창간되었으며, 미래파의 영국적 해석인 보티시즘Vorticism을 촉진하는 수단이었다. 그런 점에서 《질풍》의 반항적 태도는 펑크 팬진의 태도와 닮았는데, 시각적인 면에서도 보티시즘과 펑크는 60여 년을 사이에 두고 서로 연결되어 있다. 잡지를 만든 디자이너와 작가들의 목표가 무척 비슷했던 셈이다.

이 책에는 10년마다 세 명 꼴로 총 서른 명의 영향력 있는 그래픽

디자이너들의 소개가 실려 있다. 의외의 인물이 의외의 시대에
등장하더라도 당황할 필요는 없다. 이들 대부분은 여러 시대에 걸쳐
활동했거나 활동하고 있다. 따라서 나는 각 디자이너를 그들의 가장
중요하고 영향력 있는 작품이 만들어진 시대나 각자의 창작 스타일과
맞물린 운동, 시각적 경향, 기술적 혁신이 등장한 시대에 배치했다.
이번 출판은 내게 많은 깨달음을 주는 경험이었다. 지난 세기의
그래픽 디자인 스타일들이 등장할 당시 그것들이 지녔고 지금까지도
지니고 있는 큰 영향력이라든가 패션 스타일처럼 한 그래픽 스타일
안에 다른 그래픽 스타일의 요소가 흔하게 스며든다는 사실을
우리는 쉽게 간과한다. 내가 책을 집필하면서 그랬듯이 독자들도
이 책을 읽고 자신의 디자인 스타일 감각을 자극할 아이디어를 얻기
바란다.

2015년 토니 세던

메릴 C. 버만의 소장품
The Merrill C. Berman collection

메릴 C. 버만Merrill C. Berman이 소장한 20세기
그래픽 디자인과 타이포그래피 작품들에는 오늘날
광범위한 아방가르드 예술사의 필수 요소로
인식되는 러시아 구성주의, 바우하우스, 다다이즘
작품들이 특히 많다. 어릴 때부터 정치 관련 소품을
즐겨 모으던 버만은 1970년대 들어 또다시
초창기 미국의 정치 관련 포스터, 직물, 광택 사진,
배지 등을 수집하기 시작했다.
이를 계기로 그는 당시 새로이 각광받던 무하,
카상드르, 프리바 리베몽의 아르데코와 아르누보
포스터들을 연구했고, 그러던 중 그래픽 작품들에
관심을 갖게 되면서 러시아 포토몽타주와 정치
포스터를 처음으로 접했다. 그는 아방가르드에
수집의 초점을 맞추었고, 이러한 아방가르드
작품들은 중요성이 큰 헤르베르트 바이어Herbert
Bayer의 1930년 포스터 〈독일 섹션〉Section
Allemande과 함께 버만의 소장품 기반이 되었다.
수집의 범위를 확장시켜나가던 그는 헤르베르트
바이어, A. M. 카상드르, 에드워드 맥나이트 코퍼,

알렉산드르 로드첸코를 비롯한 20세기의
수많은 영향력 있는 그래픽 디자이너들의 작품을
소장했다. 그리고 학자들에게 자신의 소장품을
연구하도록 청했으며, 여러 미술 전시회에 참가해
보다 많은 대중이 자신의 소장품을 즐길 수 있도록
했다. 그는 이 책이 만들어지는 데에도 지대한
도움을 주었다.
메릴 C. 버만의 소장품들은 웹사이트
mcbcollection.com에서 이미지를 볼 수 있다.
이 책에 사용된 이미지들에는 캡션 아래에 그의
소장품임을 밝혀두었다.

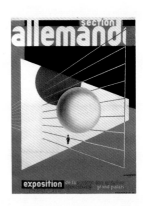

위 헤르베르트 바이어의 1930년 작품
〈독일 섹션〉. 메릴 C. 버만 소장

1900–1909

연표에 표시된 각 예술운동의 시대는 해당 스타일이 특히 인기를 누렸던 때를
가리킨다. 일반적으로 각 스타일은 여기 제시된 시대 이후에도 한동안 계속
참조되었다.

미술공예운동 **Arts and Crafts** 1860 – 1910

아르누보 **Art Nouveau** 1890 – 1914

빈 분리파 **Vienna Secession** 1897 – 1932

● 페터 베렌스가
〈삶과 예술의 축제: 최고의
문화 상징으로서의 극장에
대한 고찰〉Feste des
Lebens und der Kunst:
Eine Betrachtung des
Theaters als höchsten
Kultursymbols을
디자인한다. 처음으로
산세리프 서체가 본문에
사용된 사례로 여겨진다.

● 콜로만 모제르와 알프레드
롤러가 디자인한 제13회,
제14회, 제16회 빈 분리파
전시회 포스터를 통해
빈 분리파의 스타일이
확립된다.

● 에드워드 존스턴이
디자인한 《도브스 출판사
성경》Doves Press Bible이
T. J. 코브던 샌더슨과 에머리
워커의 도브스 출판사에서
출판된다.

● 빈 분리파의 실험적인 잡지
《신성한 봄》Ver Sacrum이
폐간된다.

● 콜로만 모제르와 요제프
호프만이 빈 공방Wiener
Werkstätte을 열어 고급
가구와 인쇄물을 제작한다.

● 윌 브래들리가 아메리칸
활자주조소의 아트 디렉터가
되고 《아메리칸 챕북》
The American Chap Book을
출간한다.

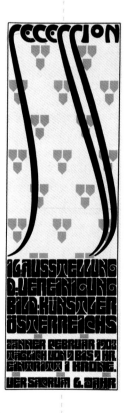

00 01 02 03 04

플라캇스틸/자흐플라카트 Plakatstil (Sachplakat) 1905-1930

● 루시안 베른하르트가 프리스터Priester 성냥 광고 공모전 참가를 위해 디자인한 포스터로 플라캇스틸이 확립된다.

● 페터 베렌스가 AEG (Allgemeine Elektrizitäts-Gesellschaft)를 위해 완전하게 조율된 브랜드 체계를 디자인한다. 이는 최초의 CI(기업 이미지 통합) 시스템으로 여겨진다.

● 페터 베렌스와 루시안 베른하르트가 독일공작연맹 Deutscher Werkbund을 공동 창립한다.

● 프랭크 픽이 런던 지하철의 홍보 담당자로 임명된다.

● 모리스 풀러 벤턴이 아메리칸 활자주조소를 위해 뉴스 고딕News Gothic을 디자인한다.

● 필리포 마리네티가 〈미래파 선언〉Manifesto of Futurism을 출판한다.

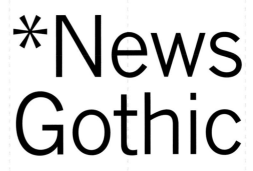

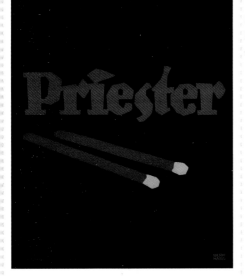

05 06 07 08 09 ▷

1910–1919

제1차 세계대전
발발

아르누보 **Art Nouveau** 1890 – 1914

빈 분리파 **Vienna Secession** 1897 – 1932

플라캇스틸/자흐플라카트 **Plakatstil/Sachplakat** 1905 – 1930

미래파 **Futurism** 1909 – 1930

● 페터 베렌스가 AEG 전등 포스터를 디자인한다.

● 윌 브래들리가 잡지 《굿 하우스키핑》Good Housekeeping, 《센추리》 Century, 《메트로폴리탄》 Metropolitan의 아트 디렉터로 임명된다.

● 루시안 베른하르트가 베른하르트 안티쿠아Bernhard Antiqua를 디자인한다.

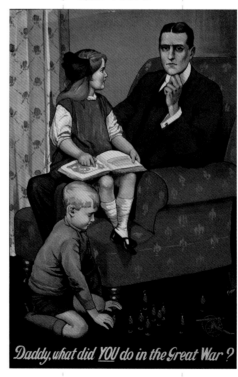

Daddy, what did YOU do in the Great War?

● 에릭 길의 동생 맥스 길이 런던 지하철의 〈원더그라운드 지도〉Wonderground Map를 디자인한다.

● 필리포 마리네티가 미래파 시 《장 툼 툼》Zang Tumb Tumb을 출판한다.

● 윈덤 루이스가 잡지 《질풍》 Blast을 출판한다.

● 새빌 럼리가 포스터 〈아빠는 세계대전 때 뭐 했어?〉 Daddy, what did YOU do in the Great War?를 디자인한다.

● 알프레드 리트가 포스터 〈영국인들이여, [키치너 경은] 당신을 원한다〉Britons, [Lord Kitchener] wants YOU를 디자인한다.

10　11　12　13　14

Bernhard Antiqua

다다이즘 Dada 1916 – 1932

데 스테일 De Stijl 1917 – 1931

바우하우스 Bauhaus 1919 – 1933

● 로이크로프트 출판사의
엘버트 허버드가 RMS
루시타니아호 침몰 사건으로
사망한다.

● RMS 루시타니아호가
독일 유보트의 공격으로
침몰한 사건에 영향을 받아
프레데릭 스피어가 포스터
〈입대〉Enlist를 디자인한다.

● 에드워드 존스턴이 런던
지하철의 원형 표지판을
디자인한다.

● 라요스 코샤크가 헝가리의
문학잡지 《오늘》Ma을
편집한다.

● 마르셀 뒤샹이 소변기를
이용해 다다이즘 조형물 〈샘〉
Fountain을 만든다.

● 제임스 몽고메리 플래그가
〈영국인들이여, [키치너 경은]
당신을 원한다〉의 미국판인
〈미군은 당신을 원한다〉
I Want YOU for U. S. Army를
디자인한다.

● 한스 루디 에르트가 포스터
〈유보트, 출격!〉U-Boote
Heraus!을 디자인한다.

● 율리우스 클링거가
포스터 〈8차 전쟁 채권〉
8. Kriegsanleihe을
디자인한다.

● 엘 리시츠키가 포스터
〈붉은 쐐기로 백군을 쳐라〉
Beat the Whites with the
Red Wedge를 디자인한다.

● 에드워드 맥나이트 코퍼가
《데일리 헤럴드》의 포스터
〈일찍 일어난 새, 성공을 향해
날아오른다!〉Soaring to
Success! Daily Herald-the
Early Bird를 디자인한다.

● 바우하우스Bauhaus가
바이마르에서 문을 연다.

● 엘 리시츠키가 프로운
PROUN(새로운 것을 확언하는
프로젝트) 화풍을 만들어낸다.

15　　16　　17　　18　　19　　▷

1920-1929

● 블라디미르 타틀린과 알렉산드르 로드첸코가 '구성주의'Constructivism라는 용어를 만든다.

● 스텐베르크 형제가 그들의 첫 영화 포스터인 〈사랑의 눈〉 The Eyes of Love을 디자인한다.

빈 분리파 **Vienna Secession** 1897 – 1932

플라캇스틸/자흐플라카트 **Plakatstil/Sachplakat** 1905 – 1930

미래파 **Futurism** 1909 – 1930

다다이즘 **Dada** 1916 – 1932

데 스테일 **De Stijl** 1917 – 1931

바우하우스 **Bauhaus** 1919 – 1933

구성주의 **Constructivism** 1921 – 1934

● 알렉산드르 로드첸코가 러시아 박물관 및 매입기금 담당국의 국장으로 임명된다.

● 헤르베르트 바이어가 바우하우스에 입학한다.

● 윌리엄 애디슨 드위긴스가 '그래픽 디자인'graphic design이라는 용어를 만든다.

● 오스카 슐레머가 바우하우스의 문장을 디자인한다.

● 요스트 슈미트가 바우하우스 전시회 포스터를 디자인한다.

● 알렉산드르 로드첸코와 블라디미르 마야코프스키가 잡지 《레프》LEF(예술의 좌파 전선)를 발간한다.

● A. M. 카상드르가 〈오 부셰롱〉Au Bucheron 포스터를 디자인한다.

● 쿠르트 슈비터스가 잡지 《메르츠》Merz를 발간한다.

● 알렉산드르 로드첸코가 릴리 브릭의 초상화가 들어간 그의 유명한 포스터 《책》 Knigi을 디자인한다.

● 엘 리시츠키가 《예술 주의》 The Isms of Art를 출판한다.

20 21 22 23 24

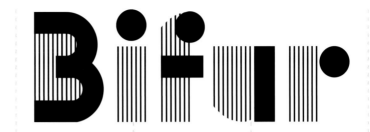

● 바우하우스가
바이마르에서 데사우로
소재지를 옮긴다.

● 헤르베르트 바이어가
바우하우스의 교직원으로
합류한다.

아르데코 Art Deco 1925 – 1939

● 파리에서 열린 현대
장식미술·산업미술 국제전
L'Exposition Internationale
des Arts Décoratifs et
Industriels Modernes이
아르데코의 시발점이 된다.

● 얀 치홀트가 업계지
《타이포그래피 뉴스》
Typographische
Mitteilungen를 통해 자신의
이론을 발표한다.

● A. M. 카상드르가
〈에트왈 뒤 노르〉Etoile du
Nord와 〈노르 익스프레스〉
Nord Express 포스터를
디자인한다.

● 얀 치홀트가 《새로운
타이포그래피》Die Neue
Typographie를 출판한다.

● 메헤메드 페미 아가가
콩데 나스트Condé Nast에
입사한다.

● A. M. 카상드르가
드베르니 에 페뇨
활자주조소를 위해 비퓌르
Bifur를 디자인한다.

25 26 27 28 29 ▷

1930-1939

● A. M. 카상드르가
〈아틀란티크호〉L'Atlantique
포스터를 디자인한다.

빈 분리파 **Vienna Secession** 1897 – 1932

● 헨리 벡이 그의 유명한
런던 지하철 지도를
디자인한다.

● 시피 피넬리스가
메헤메드 페미 아가에게
고용되어 콩데 나스트의
일원이 된다.

● 사회주의 리얼리즘
Socialist Realism이
구성주의를 대신해 소련의
공식 그래픽 디자인 스타일이
된다.

다다이즘 **Dada** 1916 – 1932

● A. M. 카상드르가 그의
첫 번째 뒤보네Dubonnet
광고를 디자인한다.

● 바우하우스가 문을 닫는다.

데 스테일 **De Stijl** 1917 – 1931

바우하우스 **Bauhaus** 1919 – 1933

구성주의 **Constructivism** 1921 – 1934

아르데코 **Art Deco** 1925 – 1939

미드 센추리 모던 **Mid-century Modern** 1933 – 1960

● 알렉세이 브로도비치가
《하퍼스 바자》Harper's
Bazaar의 아트 디렉터로
임명된다.

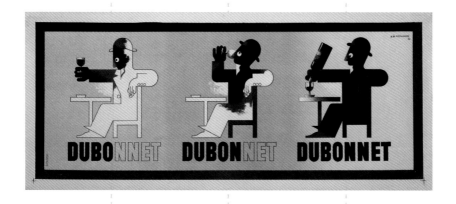

● 포스터 디자인을 전문으로
하는 스튜디오 보게리
Studio Boggeri가 이탈리아
밀라노에서 문을 연다.

30 31 32 33 34

● 레스터 비얼이 농촌전력청 포스터 시리즈 작업에 착수한다.

● 나치당이 뮌헨에서 퇴폐예술 전시회를 개최한다.

● 뉴 바우하우스 New Bauhaus가 시카고에 개관한다.

● 헤르베르트 바이어가 독일에서 미국으로 떠난다.

제2차 세계대전 발발

● 허버트 매터가 처음으로 스위스 관광청의 일을 맡게 된다.

● A. M. 카상드르가 〈노르망디호〉Normandie 포스터를 디자인한다.

● 허버트 매터가 미국으로 간다.

● 루트비히 홀바인이 나치 정부의 프로파간다 포스터 시리즈 작업을 시작한다.

● A. M. 카상드르가 드베르니 에 페뇨 활자주조소를 위해 페뇨 Peignot를 디자인한다.

PEIGNOT

35　　36　　37　　38　　39　　▷

1940—1949

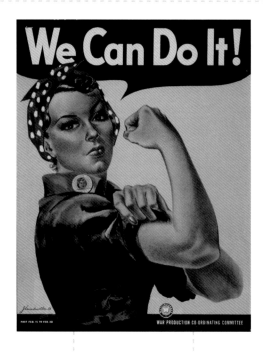

● 앨빈 러스티그가
뉴 디렉션스 출판사로부터
처음으로 책 표지 디자인을
의뢰받는다.

● 리벳공 로지가
J. 하워드 밀러의 포스터
〈우리는 할 수 있다!〉
We Can Do It!에 등장한다.

● 앨빈 러스티그가 잡지 《룩》
Look의 사내 간행물 《스태프》
Staff를 1944년부터
1945년까지 디자인한다.

미드 센추리 모던 Mid-century Modern 1933 – 1960

● 장 카를뤼가 그의 첫 번째
포스터 〈미국의 대답! 생산〉
America's Answer!
Production을 디자인한다.

● 시피 피넬리스가 잡지
《글래머》Glamour의 아트
디렉터로 임명된다. 여성이
처음으로 주류 출판물의 아트
디렉터가 된 사례이다.

● 메헤메드 페미 아가가
콩데 나스트의 아트
디렉터에서 물러난다.

40 41 42 43 44

● 폴 랜드가 그의 책
《디자인에 대한 생각》
Thoughts on Design을
집필하고 디자인한다.

● 막스 후버가 국립 몬자 서킷
Autodromo Nazionale
Monza 포스터 시리즈의
첫 작품을 디자인한다.

● 뉴 바우하우스가 문을 닫고
일리노이 공과대학에
흡수된다.

국제 타이포그래피 스타일 International Typographic Style 1945 – 1980

● 워커 아트 센터의 잡지
《디자인 쿼털리》Design
Quarterly가 창간된다.

● 얀 치홀트가 펭귄 북스에
합류한다.

● 잭슨 버크가
라이노타이프의 서체 개발
담당자가 되기 직전에
트레이드 고딕Trade Gothic을
디자인한다.

● 광고회사 도일 데인 번바흐
Doyle Dane Bernbach, DDB가
뉴욕 매디슨 애비뉴에
문을 열어, 폭스바겐의
〈작게 생각하라〉Think Small
시리즈를 비롯해 기억에 남을
수많은 광고물을 제작한다.

Trade Gothic

45　　　46　　　47　　　48　　　49　　▷

1950-1959

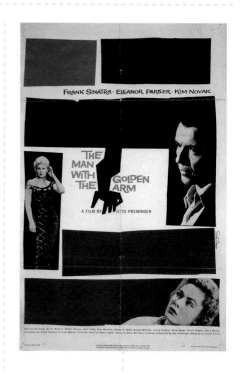

● 3호 만에 폐간된 잡지
《포트폴리오》Portfolio의
창간호를 알렉세이
브로도비치가 디자인한다.

● 요제프 뮐러 브로크만이
취리히 시청의 콘서트 포스터
시리즈 작업에 착수한다.

● 솔 배스가 오토 프레밍거의
영화 〈카르멘 존스〉Carmen
Jones를 시작으로 타이틀
시퀀스 작업을 시작한다.

미드 센추리 모던 **Mid-century Modern** 1933–1960

국제 타이포그래피 스타일 **International Typographic Style** 1945–1980

● 요제프 뮐러 브로크만이
스위스 자동차 클럽Swiss
Automobile Club의
교통안전 포스터 시리즈
작업에 착수한다.

● 푸시 핀 스튜디오Push Pin
Studios가 뉴욕에서 문을
연다.

50 51 52 53 54

IBM

● 아드리안 프루티거가 유니버스Univers를 디자인한다.

● 솔 배스가 오토 프레밍거의 〈황금 팔을 가진 사나이〉 The Man with the Golden Arm의 홍보 포스터와 타이틀 시퀀스를 디자인한다.

● 폴 랜드가 IBM의 로고를 디자인한다.

● 막스 미딩거와 에두아르트 호프만이 헬베티카Helvetica의 전신인 노이에 하스Neue Haas를 디자인한다.

● 푸시 핀 스튜디오에 세이무어 크와스트와 밀턴 글레이저만이 남게 된다.

팝아트 **Pop Art** 1957 – 1972

Helveti ca

55　　56　　57　　58　　59　　▷

1960–1969

● 영국 디자이너 켄 갈런드가 작성한 선언문 〈중요한 것부터 먼저〉First Things First Manifesto에 그를 포함한 스물두 명의 디자이너와 일러스트레이터들이 서명한다. 훗날 이 선언문은 1999년에 수정되어 재발행된다.

● '옵아트'Op Art라는 용어가 처음으로 《타임》Time에 등장한다.

● 레트라세트가 건식 전사轉寫 문자를 선보인다.

국제 타이포그래피 스타일 **International Typographic Style** 1945 – 1980

팝아트 **Pop Art** 1957 – 1972

Sabon

● 허브 루발린이 허브 루발린사Herb Lubalin Inc.를 창립한다.

● 얀 치홀트가 사봉Sabon을 디자인한다.

60 61 62 63 64

● 앤디 워홀이 벨벳
언더그라운드의 데뷔 앨범
표지를 디자인한다.

● 피터 블레이크와
잔 하워스가 비틀스의 앨범
〈서전트 페퍼스 론리 하츠
클럽 밴드〉Sgt. Pepper's
Lonely Hearts Club Band의
표지를 디자인한다.

● 사이키델리아의 '거장 5인'
Big Five 릭 그리핀, 앨턴
켈리, 빅터 모스코소, 스탠리
밀러(스탠리 마우스라는
별명으로 유명하다), 웨스
윌슨이 필모어 극장의 빌
그레이엄이 주문한 작업을
비롯해 수많은 콘서트
포스터를 디자인한다.

● 밀턴 글레이저가 상징적인
포스터 〈딜런〉Dylan을
디자인한다. 이후 이 포스터는
600만 장 이상 팔린다.

● 솔 배스가 그의 다큐멘터리
영화 〈왜 사람은 창조하는가〉
Why Man Creates로
아카데미상을 받는다.

● 허브 루발린이 잡지
《아방가르드》Avant Garde를
디자인한다.

● 랜스 와이먼이 멕시코
올림픽의 로고와 표지 체계를
디자인한다.

사이키델리아 Psychedelia 1965 – 1972

옵아트 Op Art 1965 – 1970

● 스톰 소거슨과
오브리 파웰이 힙그노시스
Hipgnosis를 결성한다.

65 66 67 68 69 ▷

1970-1979

● 존 파셰가 롤링 스톤스의 '입술'Lips 로고를 디자인한다.

● 허브 루발린, 아론 번즈, 에드워드 론탈러가 국제서체회사International Typeface Corporation, ITC를 설립한다.

● 캐서린 맥코이와 마이클 맥코이 부부가 크랜브룩 미술아카데미 Cranbrook Academy of Art의 교직원으로 합류한다.

● 폴라 셰어가 CBS 레코드에서 일을 시작한다.

● IBM 로고에 줄무늬가 추가된다.

● 힙그노시스와 일러스트레이터 조지 하디가 핑크 플로이드의 앨범 《더 다크 사이드 오브 더 문》 The Dark Side of the Moon의 표지를 디자인한다.

● 국제서체회사가 잡지 《U & lc》를 창간한다.

● 뉴욕 맨해튼의 CBGB에서 열린 콘서트들을 기점으로 미국에서 펑크가 시작된다.

| 국제 타이포그래피 스타일 **International Typographic Style** 1945 – 1980 |

| 팝아트 **Pop Art** 1957 – 1972 |

| 사이키델리아 **Psychedelia** 1965 – 1972 |

● 조엘 케이든과 토니 스탠이 아메리칸 타이프라이터 American Typewriter를 디자인한다.

American Typewriter

70　　71　　72　　73　　74

● 런던의 세인트 마틴 예술학교Saint Martin's School of Art에서 열린 섹스 피스톨스의 공연을 기점으로 영국에서 펑크가 시작된다.

● 제이미 리드가 처음으로 섹스 피스톨스의 앨범 〈애너키 인 더 유케이〉 Anarchy in the UK의 표지를 디자인한다.

● 바니 버블스가 스티프 레코드Stiff Records에 디자이너 겸 아트 디렉터로 합류한다.

● 헤르트 둠바르가 네덜란드에 스튜디오 둠바르 Studio Dumbar를 연다.

● 폴라 셰어가 CBS 레코드의 〈베스트 오브 재즈〉Best of Jazz 포스터를 디자인한다.

● 티보 칼맨이 사업 파트너인 캐롤 보쿠니에비치, 리즈 트로바토와 함께 M & Co.를 설립한다.

포스트모더니즘 **Postmodernism** 1975 – 1990

펑크 **Punk** 1975 – 1981

75 76 77 78 79 ▷

1980-1989

- 잡지 《더 페이스》The Face가 런던에서 발간된다.

- 잡지 《i-D》가 런던에서 발간된다.

- 에릭 슈피커만이 독일 베를린에 메타디자인 MetaDesign을 세운다.

- 네빌 브로디가 《더 페이스》의 아트 디렉터로 임명된다.

- 존 워녹, 찰스 게쉬케, 더그 브로츠, 에드 태프트, 빌 팩스턴이 탁상출판 혁명의 초석들 중 하나인 포스트스크립트PostScript를 개발한다.

- 애플 매킨토시Macintosh 컴퓨터가 리들리 스콧이 감독한 스폿광고 영상을 통해 제18회 슈퍼볼 경기 3쿼터 휴식 시간에 발표된다.

- 수잔 케어와 빌 앳킨슨이 맥 컴퓨터의 초기 아이콘들을 만든다.

- 루디 반데란스, 주자나 리코, 마르크 수산, 멘노 메이예스가 잡지 《에미그레》 Emigre를 창간한다.

포스트모더니즘 **Postmodernism** 1975 – 1990

펑크 **Punk** 1975 – 1981

80　　81　　82　　83　　84

TRAJAN

● 잡지 《HOW》가 창간된다.

● 잡지 《맥월드》 MacWorld와 《맥유저》 MacUser가 창간된다.

● 알두스Aldus가 최초로 레이아웃을 디자인할 수 있는 탁상출판 소프트웨어 페이지메이커PageMaker를 선보인다.

● 알두스의 창립자 폴 브레이너드가 '탁상출판' desktop publishing이라는 용어를 만들어낸다.

● 네빌 브로디가 잡지 《아레나》Arena의 아트 디렉터로 임명된다.

● 에이프릴 그레이먼이 새로운 디지털 기술을 사용해 《디자인 쿼털리》의 제133호를 접이식 포스터로 디자인한다.

● 어도비Adobe가 벡터 그래픽 드로잉 소프트웨어인 일러스트레이터Illustrator의 첫 번째 버전을 선보인다.

● 쿼크사Quark Inc.가 페이지 레이아웃 소프트웨어 쿼크익스프레스 QuarkXPress를 선보인다.

● 네빌 브로디가 런던 빅토리아 앨버트 미술관에서 10년 회고전을 연다.

● 캐롤 트웜블리가 주조식 활자로 발행됨이 없이 처음부터 어도비를 위해 만들어진 초창기 폰트 트레이전Trajan을 디자인한다.

● 데이비드 카슨이 잡지 《비치 컬처》Beach Culture의 디자인과 아트 디렉션을 맡고, 그런지Grunge 스타일을 선보인다.

디지털 시대 The Digital Age 1985년부터 현재까지

85　86　87　88　89　▷

● 티보 칼맨이 잡지 《인터뷰》 Interview의 디자인 디렉터로 임명된다.

● 네빌 브로디와 에릭 슈피커만이 폰트숍 인터내셔널FontShop International을 창립한다.

● 어도비가 이미지 편집 소프트웨어 포토샵 Photoshop의 첫 번째 버전을 선보인다.

● 티보 칼맨이 1년 전 자신이 디자인 기획안을 맡은 베네통 Benetton의 잡지 《컬러스》 Colors 편집장이 된다.

● 데이비드 카슨이 잡지 《레이 건》Ray Gun의 디자인과 아트 디렉션을 맡는다.

● 어도비가 포토샵에 레이어 기능을 추가하자 디자이너와 일러스트레이터의 창작 과정이 엄청나게 유연해진다.

디지털 시대 The Digital Age 1985년부터 현재까지

90 91 92 93 94

what if..?
e se..?

Mrs Eaves

● 폴라 셰어가 뉴욕 퍼블릭 시어터의 포스터와 홍보물 작업을 시작한다.

● 에미그레의 주자나 리코가 미세스 이브스Mrs Eaves를 디자인한다.

● 스테판 사그마이스터가 루 리드의 앨범 〈셋 더 트와일라잇 릴링〉Set The Twilight Reeling의 표지를 디자인한다.

● 데이비드 카슨이 여행 잡지 《블루》Blue를 디자인한다.

● 애플이 '다르게 생각하라' Think Different 광고 캠페인을 시작한다.

● 어도비가 페이지 레이아웃 소프트웨어 인디자인 InDesign의 첫 번째 버전을 선보인다.

● 선언문 〈중요한 것부터 먼저 2000〉First Things First Manifesto 2000이 출판된다.

95 96 97 98 99

1900s

20세기 초두는 어떤 점에서 여전히 19세기에
깊이 뿌리박고 있었다. 유럽과 미국에서는 아직
계급 분화가 사회를 장악하고 있어서 나름 부유한 이들은
20세기가 가져올 기술적인 경이와 기회를 고대한 반면
평범한 노동자의 삶에는 거의 변화가 없었다.
하지만 1900년대를 기점으로 특히 선진국 시민
대다수의 일상생활에서, 사회 발전은 좀처럼
발걸음을 멈추지 않았다.

기술 발전으로 시장에는 새로운 상품이 들어왔고 그로 인해 제조
물량이 증가해 보다 많은 노동력이 필요해졌다. 산업화된 일자리를
찾아 도회지와 도시로 이주하는 사람들이 늘어났고 그 결과 교통과
주택 인프라의 향상이 요구됐다. 영화의 등장은 사람들이 세상을
보는 시각을 바꿔놓았고 도심지에서는 전기 조명과 여러
가전제품들이 점차 일상의 일부가 되었다. 동력 비행이
현실화되었으며, 1909년에는 포드 모델 T가 등장해 모두가
자가용을 꿈꾸는 시대가 머지않았음을 알렸다.
이러한 발전을 기반으로 소비자의 주도로 넓어진 소매 시장은 그래픽
디자이너들(당시의 '상업 미술가'commercial artist)에게 풍부한
잠재적 노동 기회를 선사했고, 그러한 변화의 동력은 소비 수요뿐만이
아니었다. 인쇄 기술, 제지업, 책표지 철인鐵印 기술의 발전으로
종이 매체를 통한 정보 전달량은 유례없이 커졌으며,
앞으로 이 책에서 소개할 100년 동안 그래픽 디자인은 좀처럼
현실에 안착하지 않았다. 하지만 1800년대 중후반부터 이어진
중요한 두 가지 운동은 20세기의 서막에도 여전히 유효했다.
바로 미술공예운동Arts and Crafts과 아르누보Art Nouveau이다.

19세기 스타일이 남긴 것
The legacy of nineteenth-century style

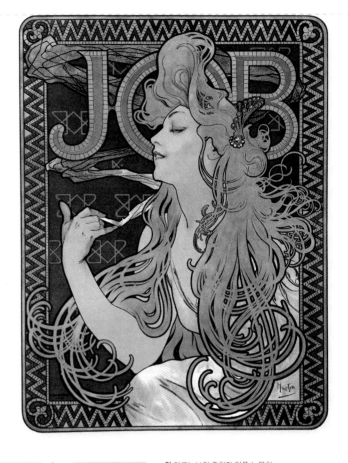

20세기로의 전환점에서 미술공예운동과 아르누보(독일에서는
'유겐트슈틸'Jugendstil이라 불렸다)는 모더니즘적인 새로운
아방가르드 그래픽 스타일들이 등장할 때까지 미술가와
디자이너들에게 계속해서 영향을 미쳤다.

다방면 활동가이자 미술공예운동의 주창자였던 잉글랜드 태생의
윌리엄 모리스William Morris는 1891년 켈름스코트 출판사
Kelmscott Press를 설립해 손 조판과 목판 일러스트를 사용해
한정판으로 책을 출판했다. 기계 생산을 배격하는 미술공예운동의
정신을 따랐던 그는 새로 등장한 주조식鑄造式 라이노타이프
Linotype가 조판에서 공예적 요소를 앗아간다고 믿었기에 조판과
인쇄의 기계화를 반기지 않았다. 전성기 켈름스코트 출판사는
멋들어진 수공예 서적을 50권 넘게 출간했다. 대량 생산을 지향하는
상업 출판사가 아닌 개인 출판사였음에도 성공을 거둔 것이다.

모리스는 디자인이 훌륭한 책을 통해 노동 계급이 쉽게 예술을
접하기를 바랐으나 오히려 경제적 여유가 있는 고객들만이
켈름스코트의 책을 살 수 있었다. 이것은 미술공예운동 전반에
나타나는 한계였지만 그렇다고 켈름스코트 출판사가 그래픽 디자인
발전에 기여한 바를 과소평가할 수는 없다.

모리스가 남긴 업적에는 상업적으로 긍정적인
측면도 있다. 그의 원칙주의와 경험 덕분에
후대 디자이너들은 산업화된 환경에 적응하는
동시에 디자인의 질과 완성도를 높게
유지함으로써 양질의 생산물을 저가로
공급하고자 노력했다.

여러 곳에서 켈름스코트 출판사의 독특한
스타일을 참고로 삼았지만 그중에서 제일
두드러진 곳은 엘버트 허버드Elbert
Hubbard가 뉴욕 이스트 오로라에 설립한
다소 상업 지향적인 로이크로프트 출판사
Roycroft Press였다. 허버드는 켈름스코트를
노골적으로 모방한다고 비난받기도 했지만,
책의 가격을 낮춘 덕분에 일반 대중도
켈름스코트 스타일을 접하게 되었다.

잉글랜드에서는 T. J. 코브던 샌더슨T. J.
Cobden-Sanderson과 에머리 워커Emery
Walker가 도브스 출판사Doves Press를

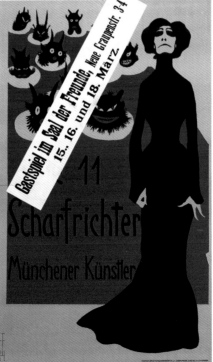

위 아르누보의 주창자 알폰스 무하
Alphonse Mucha는 다작으로
유명하며 많은 광고 포스터를
디자인했다. 위 그림은 1898년에
그려진 담배종이회사 욥Job의
포스터이다.

왼쪽 왠지 불길해 보이는 이 1901년
포스터는 독일의 일러스트레이터
토마스 테오도르 하이네Thomas
Theodor Heine가 뮌헨에서 열린
정치 카바레political cabaret를
홍보하기 위해 디자인한 것이다.
하이네는 풍자 잡지 《심플리시시무스》
Simplicissimus를 위한 작품들로
유명하다. 메릴 C. 버만 소장

1900s

차렸는데, 1903년에 출간한 아름다운 다섯 권짜리 《도브스 출판사 성경》Doves Press Bible에는 유명 캘리그래퍼 에드워드 존스턴 Edward Johnston(50쪽, 57쪽 참조)이 디자인한 머리글자들이 담겨 있다.

위 《도브스 출판사 성경》 중 한 페이지.

오른쪽 알프레드 롤러Alfred Roller가 디자인한 1903년 제16회 빈 분리파 전시회 포스터. 후대에 큰 영향력을 미쳤다. 메릴 C. 버만 소장

글래스고파와 빈 분리파
The Glasgow School and the Vienna Secession

빈 분리파Vienna Secession를 이야기하기 위해서는 찰스 레니 매킨토시Charles Rennie Mackintosh, J. 허버트 맥네어J. Herbert McNair, 마거릿 맥도널드Margaret Macdonald와 프랜시스 맥도널드Frances Macdonald 자매로 구성된 초기 글래스고파 Glasgow School의 영향력을 간략하게 언급해야 한다.
글래스고파는 이 책의 시대 범위를 조금 벗어나 있지만 그들의 그래픽 작품(아르누보에 대한 일종의 기하학적 접근으로, 건축적 색채가 강했다. 매킨토시와 맥네어는 건축학도였다)은 후에 빈을 중심으로 독일과 오스트리아에서 발생할 흐름의 초석을 마련했다. 이상하게도 영국에서 이들 글래스고 4인방The Four의 그래픽 디자인은 그들의 건축 설계나 인테리어 디자인에 비해 인기가 적었지만, 글래스고 블래키즈 출판사Blackie's의 아트 디렉터 탤윈 모리스Talwin Morris는 그들의 그래픽 디자인이 마음에 들어 출판사의 주요 상품인 대중 소설, 백과사전, 사전에 적절히 활용했다.
빈 분리파는 1897년 4월 3일 오스트리아에서 탄생했는데, 그 배경에는 다른 유럽 국가들에서 발생한 새로운 아이디어를 받아들이는 데 인색했던 빈 창작미술가협회Künstlerhaus Wien에 반발해 협회를 대거 탈퇴한 젊은 미술가들이 있었다. 빈 분리파의 핵심 인물은 화가 구스타프 클림트Gustav Klimt, 유명한 빈 분리파 작품들의 창작자인 디자이너 콜로만 모제르Koloman Moser이다. 이들의 스타일은 글래스고파와 분명 닮은 점이 있었다. 전시회 포스터로부터 시작된 빈 분리파의 스타일은 19세기 후반 상징주의 화풍에서 점점 벗어나 한편으로는 글래스고파 스타일을, 다른 한편으로는 아르누보에 대한 자체적인 해석을 반영한 화풍으로 변해갔다.
빈 분리파는 또한 1898년부터 1903년까지 실험적인 잡지 《신성한 봄》Ver Sacrum을 자체적으로 발간했다. 잡지의 디자인과 편집은 빈 분리파 미술가들이 돌아가며 담당했고 내용은 자유 기고를 받아서 채웠다.
빈 분리파의 진정한 스타일은 모제르의 1902년 제13회 빈 분리파 전시회 포스터와 알프레드 롤러의 제14회, 제16회 포스터를 통해

완성됐다. 이 중에서도 빈 분리파의 스타일을 대표하는 제16회 포스터는 웨스 윌슨Wes Wilson(152쪽 참조) 등 1960년대 사이키델릭 디자이너들에게 영감을 주기도 했다. 모제르는 동료 디자이너 요제프 호프만Josef Hoffmann과 빈 공방Wiener Werkstätte을 세웠고 미술공예운동의 정신을 일부 이어받아 1932년에 돈 문제로 공방 문을 닫기 전까지 양질의 가구와 인쇄물을 만들었다.

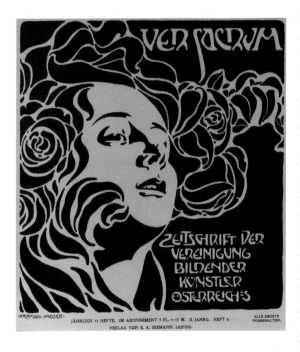

위 콜로만 모제르가 1899년에 디자인한 빈 분리파 잡지 《신성한 봄》의 표지. 잡지는 1898년부터 1903년까지 발간되었다.

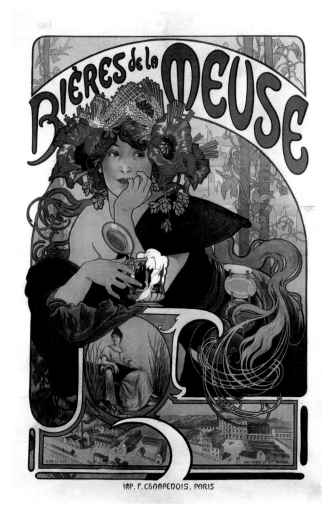

아르누보
Art Nouveau

1890년부터 1910년대 초까지 전성기를 누린 아르누보Art Nouveau는 고유한 철학을 지닌 운동이라기보다 일종의 장식 스타일이었다. '종합' 스타일이라고 불린 그것은 건축, 가구 디자인, 포스터와 광고의 그래픽 디자인 등에 매우 효과적으로 사용되었다. 아르누보가 발생한 19세기 후반 무렵 유럽에서는 일본적인 것들이 인기를 누렸고, 그것은 일본 목판화 '우키요에'에서 많은 영감을 얻었다. 아르누보의 눈에 띄는 특징은 우아하고 매끄러운 화풍이다. 그림의 테두리와 삽화에는 꽃, 나무, 덩굴이 어김없이 등장해 자연적이고 유기적인 느낌을 주며, 여성의 모습이 주요 모티프로 사용된다.

아르누보는 장식적인 특징도 중요하지만 19세기 인쇄물을 장악한 전통적이고 복고적인 스타일과 장차 등장할 모더니즘의 새롭고 급진적인 스타일들 사이를 이었다는 점에서도 중요하다. 아르누보 스타일로 작업하던 상업 미술가들은 최신 컬러 인쇄 기술의 도움을 받아 일러스트에 '미술'적인 색채성을 불어넣었고 대량 인쇄물에 시각적 아름다움을 한껏 가미할 수 있었다.

위 알폰스 무하가 디자인한 1897년 포스터. 자연물이라든가 중앙에 배치된 여성의 모습은 아르누보의 전형적 특징을 보여준다. 이례적으로 전통 판화 스타일 이미지가 삽입되었는데 이는 의뢰인의 요구 사항인 듯하다.

오른쪽 엠마누엘 오라지Emmanuel Orazi가 디자인한 파리 현대의 집 미술관La Maison Moderne의 1905년 포스터. 아르누보의 '종합성'을 뚜렷이 보여준다. 그림 속 여자가 착용한 장신구를 비롯한 모든 물체가 아르누보 스타일로 그려졌다.

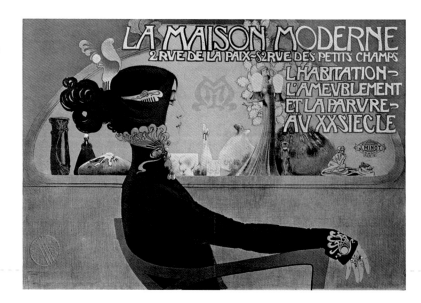

플라캇스틸
Plakatstil

'플라캇스틸'Plakatstil('광고 스타일'이라는 뜻의 독일어)은 1900년대
중반에 독일에서 등장한 독특한 단색 일러스트 스타일이다.
스위스에서 '자흐플라카트'Sachplakat('대상 포스터'라는 뜻)라고도
불리는 플라캇스틸은 1890년대에 베가스태프The Beggarstaffs
(윌리엄 니콜슨William Nicholson과 제임스 프라이드James
Pryde의 공동 작업명)가 개척한 간소화된 그래픽 스타일을
반영한다. 플라캇스틸은 젊은 상업 미술가 루시안 베른하르트
Lucian Bernhard(38 – 39쪽 참조)가 프리스터 성냥 광고 포스터
공모전에 참가하면서 시작되었다. 장식적 테두리와 현란한 디테일을
없앤 스타일은 당시 유럽을 지배한 아르누보에 대한 최초의
도전이었고, 어떤 의미에서는 아르누보에서 장차 나타날 모더니즘

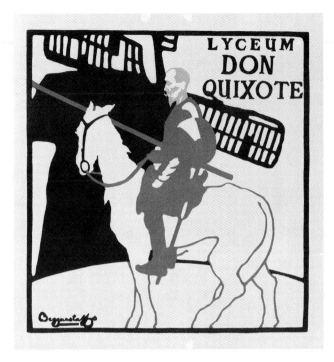

위 미술가 윌리엄 니콜슨과 제임스 프라이드의 베가스태프는 이미
수년 전에 플라캇스틸을 선보였다. 이들은 주로 콜라주와 자른 종이를
이용해 작업했으며 당시에는 상업적 성공을 거두지 못했다. 하지만
1895년 〈연극 돈키호테〉Lyceum Don Quixote 포스터를 포함한
이들의 작품은 오늘날 상당한 영향력을 인정받는다.

왼쪽 에밀 카르디노Emil Cardinaux의 1908년 포스터 〈체르마트〉
Zermatt는 플라캇스틸의 스위스판인 자흐플라카트의 최초 작품으로
여겨진다.

스타일로 넘어가는 전환을 시각적으로 상징했다.
〈프리스터〉Priester 포스터처럼 상품의 이미지와 이름만 보여주는
스타일은 제품만으로도 충분하다는 회사의 자신감을 보여주었으며
이는 현대 광고 기술의 핵심 요소가 되었다. 플라캇스틸은 포스터
주제를 가지고 관심을 끌려고 아등바등하지 않았고 오히려
그 단순함으로 주제를 부각시켰다.
디자이너로서 베른하르트의 천재성을 최초로 공언한 에른스트
그로발트Ernst Growald는 플라캇스틸로 작업하기 시작한
디자이너들을 그의 출판사 홀러바움 운트 슈미트Hollerbaum &
Schmidt에 고용하는 통찰력을 발휘했다. 한스 루디 에르트Hans
Rudi Erdt, 율리우스 기프켄스Julius Gipkens, 율리우스 클링거
Julius Klinger 등이 그러한 디자이너들에 속한다. 플라캇스틸의
엄청난 인기 덕분에 이들의 일거리는 끊이지 않았고 홀러바움 운트
슈미트는 독일에서 권위 있는 포스터 출판사가 되었다.

그래픽 디자인사에서 윌 H. 브래들리는 세기 전환기 미국의
미술공예운동과 갓 부상한 아르누보의 대표적인 인물로 자리
잡고 있다. 1868년 보스턴에서 출생한 그는 아버지가 사망하고
아홉 살에 어머니와 미시간으로 이주한다. 그리고 열두
살이라는 어린 나이에 인쇄업자 밑에서 견습공으로 일한다.
그래픽 디자인의 다른 선구자들처럼 브래들리 또한 정식 디자인
교육을 받지는 않았다. 대신 당시 유럽에서 떠오르던 디자인
스타일을 소개한 책과 잡지, 그리고 아르누보의 초기
원천이었던 일본의 목판화로부터 아이디어를 얻었다. 그는
윌리엄 모리스의 작업과 켈름스코트 출판사로부터 크게 영향을
받았는데 언젠가는 자신의 개인 출판사를 세우리라 마음먹는다.
브래들리는 시카고의 판화회사 J. 맨즈 상회J. Manz & Co.와
랜드 맥낼리Rand McNally에서 무급 인턴 생활을 마치고
1886년 시카고에 정착한다.
1889년부터 프리랜서 그래픽 디자이너로 활동한 그는 점차
많은 고객을 확보하는데, 그중에는 유력한 업계지 《인랜드
프린터》Inland Printer, 문학잡지 《챕북》The Chap Book 그리고

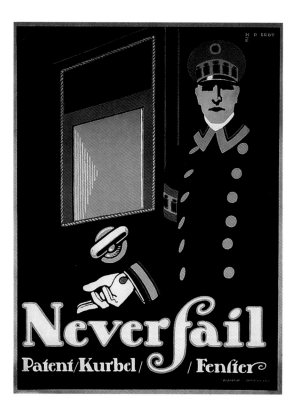

위 한스 루디 에르트는 금고회사 네버 페일Never Fail의 1911년 포스터를
플라캇스틸로 믿음직스럽게 디자인했다.

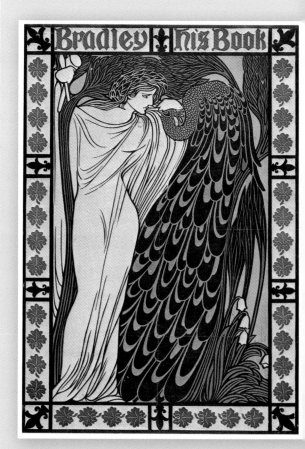

《보그》Vogue가 있었다.

이 시기에는 작품 전시도 활발히 했다. 시카고에서 열린 제4회, 제5회 블랙 앤드 화이트 연례 전시회Annual Black and White Exhibition에 참가했고, 1893년 콜럼버스 국제박람회World's Columbian Exposition에서는 유익한 성과를 거두었다. 브래들리의 일러스트 스타일은 과감한 대비를 이루는 비대칭 곡선 형태들을 흑백 및 강한 단색과 함께 배치하는 것이었다. 그의 작업을 시작으로 단색을 사용한 스타일이 미국에서 인기를 누리게 되었고 그는 '미국 디자이너들의 학장'이라는 별명을 얻었다.

세기 전환기에 빠르게 발전한 컬러 석판 인쇄술 덕분에 미국과 유럽에서는 포스터 제작량이 늘어났다. 미국에서는 앙리 드 툴루즈

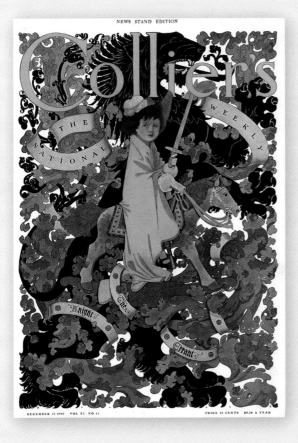

로트레크Henri de Toulouse-Lautrec 등 유럽 미술가들의 아르누보 포스터 수집이 유행했다. 브래들리는 이를 이용해 자기만의 독특한 아르누보 포스터를 제작해 좋은 평가를 얻었다. 하지만 그의 주된 작업은 잡지 표지와 삽화였고 여기서 거둔 성공을 기반으로 1895년 매사추세츠 스프링필드로 이주해 웨이사이드 출판사Wayside Press를 설립해 오랜 꿈을 이루었다. 그는 1896년부터 1898년까지 미술·문학잡지 《브래들리: 그의 책》Bradley: His Book을 발간했다. 하지만 1897년에는 과로로 건강이 악화되어 결국 출판사를 처분해야만 했다. 1903년부터 1905년까지 아메리칸 활자주조소 American Type Founders의 홍보 아트 디렉터로 일하면서 회사 홍보 책자 《아메리칸 챕북》The American Chap Book의 열두 호를 집필하고 제작한 그는 주간지 《콜리어스》Colliers 등 유력한 잡지들의 아트 에디터로 일했다. 이때 브래들리가 담당한 (직접 그리거나 남에게 맡긴) 표지 일러스트 덕에 《콜리어스》의 판매 부수는 크게 늘어났다. 브래들리는 허스트 출판사Hearst Publications의 잡지 《센추리》Century, 《굿 하우스키핑》Good Housekeeping, 《메트로폴리탄》Metropolitan, 《피어슨즈》 Pearson's, 《석세스》Success에서 아트 디렉터 일을 마지막으로 1928년에 은퇴한다. 그리고 1962년 아흔셋의 나이로 사망할 때까지 디자인과 집필을 이어갔다.

위 브래들리는 활동하는 동안 주간지 《콜리어스》의 많은 표지를 디자인했다. 이 그림은 1907년 크리스마스판의 표지이다.

왼쪽 《브래들리: 그의 책》의 홍보 포스터.

Peter Behrens

윌리엄 모리스가 주축이 된 미술공예운동, 그리고 여러 분야를 아우르는 '종합 디자인' 아르누보는 당시 유럽 디자이너들에게 있어서 시대적인 흐름이었다. 독일의 건축가이자 디자이너인 페터 베렌스도 예외는 아니었다. 아르누보(독일의 '유겐트슈틸')에 동조했던 그는 고향 함부르크에서 그림을 공부하다가 뮌헨으로 이주해 독학으로 디자인을 익혔다. 1899년에 유명한 다름슈타트 예술인 마을에 집을 지어보라는 권유를 받은 그는 수년간의 작업 끝에 모든 디자인적인 측면들 간의 완전한 조화와 동등한 중요도를 이상적으로 실현한 건물을 완공했다. 집 안의 모든 물건들, 그야말로 수건 하나까지 그가 디자인한 것이었다. 그는 이 작업을 계기로 절제된 디자인을 지향하게 되었다. 하지만 그에게 있어서 완전성은 여전히 중요한 개념이었고 이후의 작업에도 영향을 주었다. 베렌스는 건축뿐만 아니라 타이포그래피도 한 시대를 시각적으로 표현하는 중요한 요소라 믿고 새로운 서체와 대안적 레이아웃을 폭넓게 시도했다. 1900년에 그는 사진에 나와 있는 소책자 《삶과 예술의 축제: 최고의 문화 상징으로서의 극장에 대한 고찰》Feste des Lebens und der Kunst: Eine Betrachtung des Theaters als Höchsten Kultursymbols을 디자인했다. 이 책은 최초로 본문에

산세리프Sans-Serif 서체를 사용했다고 여겨지며, 이는 그래픽 디자인사에서 실로 중대한 사건이었다.

베렌스는 1903년에 뒤셀도르프 미술공예학교Kunstgewerbeschule 의 교장으로 임명되고, 1907년에는 독일공작연맹Deutscher Werkbund의 핵심 창립 멤버로 참여한다. 근대화를 이끈 독일공작연맹은 이후 독일의 조형예술학교 바우하우스Bauhaus 설립에 한몫하게 된다. 아울러 베렌스는 1907년부터 루트비히 미스 반 데어 로에Ludwig Mies van der Rohe, 르 코르뷔지에 Le Corbusier(샤를에두아르 잔레그리Charles-Édouard Jeanneret-Gris의 예명), 아돌프 마이어Adolf Meyer, 발터 그로피우스Walter Gropius 등 여러 조수들을 거느렸고, 그의 생각에 영향받은 이들은 장차 디자인과 건축의 발전에 큰 역할을 했다.

1907년 베렌스는 대형 가전제품회사 AEG의 미술 고문으로 고용되었다. 처음 그의 역할은 인쇄물과 광고의 디자인 감독 정도였지만 곧 AEG의 로고, 홍보 자료, 상품까지 완전히 통합적으로 재디자인하는 역할을 맡았다. 이 작업으로 그는 오늘날 CI(기업 이미지 통합)로 불리는 것을 만든 최초의 디자이너가 된 셈이다.

시각적으로 일관된 AEG의 제품들은 즉각적으로 대중의 눈에 띄었고, 그의 세심한 디자인 덕분에 제품의 질에 대한 소비자의 신뢰가 두터워져 회사는 큰 이윤을 얻게 되었다. 베렌스의 역할은 심지어 AEG의 건물 설계로 확장되었는데, 건축가이기도 했던 그는 1908년부터 1909년까지 베를린의 AEG 터빈 공장을 훌륭하게 설계했다. 이 터빈 공장은 오늘날에도 온전히 남아 산업 분야의 고전주의 초기 형태를 잘 보여준다.

베렌스는 또한 클링스포어 활자주조소Klingspor Type Foundry를 위해 베렌스 슈리프트Behrens Schrift, 베렌스 안티쿠아Behrens Antiqua, 베렌스 미디벌Behrens Mediaeval 등의 서체를 디자인했다. 베렌스 안티쿠아는 AEG의 CI에 사용된 주요 서체로서 모든 인쇄물에 등장했다.

베렌스는 제1차 세계대전이 발발한 1914년 이후 그래픽 디자인에 거의 손을 대지 않고 건축에 전념했지만 그가 상업 미술가로서 활동한 길지 않은 시기는 실로 막대한 영향력을 남겼다. 베렌스는 1940년 베를린에서 일흔한 살의 나이로 사망한다.

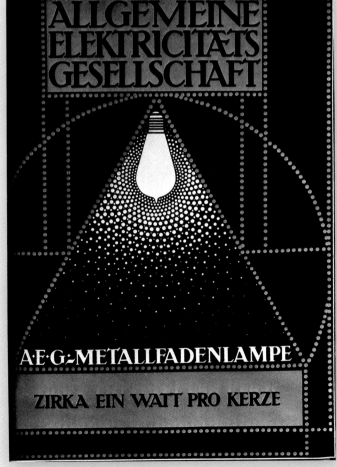

옆 페이지 베렌스가 1900년에 작업한 《삶과 예술의 축제: 최고의 문화 상징으로서의 극장에 대한 고찰》의 표제지. 본문에 산세리프가 사용된 최초 사례로 여겨진다.

오른쪽 1910년에 디자인한 AEG의 전등 광고 포스터.

Lucian Bernhard

1900년대를 지배한 장식적인 아르누보를 거부한 최초의 상업 미술가인 루시안 베른하르트는 그래픽 디자이너로서 명성을 얻기까지 남다른 길을 걸었다. 1883년 슈투트가르트에서 출생한 그의 원래 이름은 에밀 칸Emil Kahn이었다. 그가 이름을 바꾼 이유는 명확하지 않으나, 당시 그의 가족은 미술가가 되려는 그의 결심에 호의적이지 않았고, 베른하르트는 이름을 바꿈으로써 새 삶을 시작하려 했던 게 아닐까 싶다.

정식 교육을 받지 못한 그는 남다른 재능을 가지고 있었다. 베를린으로 이사하고 나서 2년 뒤인 1905년에 참가한 프리스터 성냥 광고 포스터 공모전은 그에게 첫 번째 기회로 다가왔다. 오늘날 이런 종류의 공모전들은 종종 노골적인 의혹을 받기도 하지만 1905년에는 그래픽 분야에 조언을 구할 만한 네트워크가 없었다. 따라서 당시 공모전은 일거리를 얻는 장으로서 인기가 많았다. 처음 베른하르트가 그린 포스터의 초안은 구성이 요란했다. 체크무늬 식탁보 위에 놓인 재떨이에 불이 붙은 시가가 걸쳐 있고 거기서 피어오른 연기가 춤추는 소녀들로 변하는 그림이었다. 그는 우선 소녀들이 군더더기라고 판단하고 그림에서 빼버렸다. 이어서 그의 친구가 성냥이 아닌 시가 광고 같다고 평하자 시가도 빼버렸다. 끝으로 식탁보와 재떨이까지 사라졌고 결국 남은 것은 성냥 두 개비와 그 위에 베른하르트 특유의 캘리그래피로 작업한 'Priester'라는 글자뿐이었다.

무턱대고 구상해 허둥지둥 완성한 베른하르트의 포스터는 심사위원들에게 퇴짜를 맞아 말 그대로 쓰레기통에 버려졌다. 그런데 심사위원으로 참가한 훌러바움 운트 슈미트의 에른스트 그로발트는 "이거야말로 1등상이야! 천재가 나타났군" 하고 버려진 베른하르트의 포스터를 구해냈다. 이것이 역사적으로 유명한 포스터가 등장해 플라캇스틸이 탄생하게 된 줄거리이다.

베른하르트가 무심결에 열어젖힌 것은 몇 세대에 걸쳐 디자이너들을 흔들어놓을 스타일이었고, 그 결과 그래픽의 세계는 자연적인 아르누보에서 멀어졌다. 상업적으로 승승장구하게 된 베른하르트는 마침내 1906년에 자신의 작업실을 열었다.

1907년에는 페터 베렌스(36-37쪽 참조)와 함께 독일공작연맹의 창립 멤버가 되어 수백 건의 포스터, 포장 디자인, 상표를 만들었다. 베를린의 베르톨트Berthold Type Foundry 같은 활자주조소들이 그의 문자 도안에 관심을 보였고, 1912년에는 프랑크푸르트의 플린슈 활자주조소Flinsch Foundry가 잘 알려진 베른하르트 안티쿠아Bernhard Antiqua를 주문해 발행했다. 베른하르트는 1930년대까지 활자주조소들로부터 활자 주문을 받아 열두 개가 넘는 서체, 서체군을 제작했다. 그는 또한 목공을 배워 가구 디자인을 업종에 추가했고, 건축을 배워 주택과 산업용 건물을 설계하기도 했다. 베른하르트는 1972년에 뉴욕에서 사망한다.

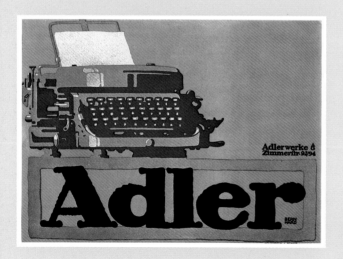

왼쪽 1909년 아들러Adler 타자기 포스터. 베른하르트는 자신의 독특한 스타일에서 좀처럼 벗어나지 않았다.

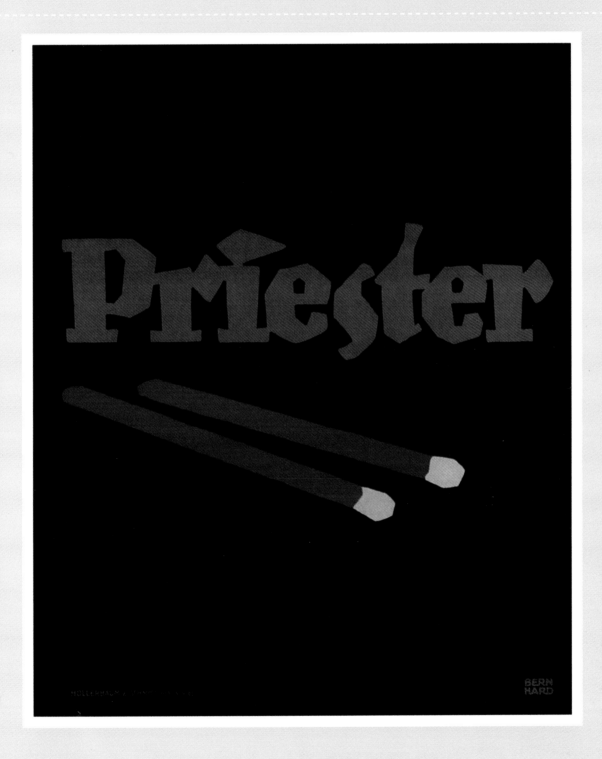

위 베른하르트의 유명한 1905년 〈프리스터〉 성냥 포스터. 간결한 표현 방식은
독일에서 플라캇스틸을 발생시켰다고 평가받는다.

Clearface

Windsor

Village

*News Gothic

Eckmann

Della Robbia

Arnold Boecklin

Century Old Style

Franklin Gothic

COPPERPLATE GOTHIC

세기 전환기의 그래픽 스타일에는 두 가지 진영이 존재했고, 서체 디자인은 1900년대 초반의 전통적인 아름다움과 진보적 아름다움 간의 대립을 보여주었다. 전통적 풍미를 지닌 손글씨체는 미술공예운동과 아르누보 운동에 이어진 반면, 산세리프는 유럽과 북미에서 떠오르던 모더니즘 운동의 지지를 받았다. 아래는 특히 유명한 서체들의 목록이다.

Eckmann
오토 에크만Otto Eckmann | 1900

Copperplate Gothic
프레데릭 W. 가우디Frederic W. Goudy | 1901

Della Robbia
토마스 메이틀랜드 클리랜드
Thomas Maitland Cleland | 1902

Franklin Gothic
모리스 풀러 벤턴Morris Fuller Benton | 1902 – 1905

Village
프레데릭 W. 가우디Frederic W. Goudy | 1903

Windsor
엘리샤 피치Eleisha Pechey | 1903

Arnold Boecklin
오토 바이제르트Otto Weisert | 1904

Century Old Style
모리스 풀러 벤턴Morris Fuller Benton | 1905

Clearface
모리스 풀러 벤턴Morris Fuller Benton | 1905 – 1907

News Gothic
모리스 풀러 벤턴Morris Fuller Benton | 1908

Key typefaces

Franklin Gothic

ABCDEFGHIJKLM
NOPQRSTUVWXYZ
abcdefghijklm
nopqrstuvwxyz
1234567890
(.,:;?!$£&-*){ÀÓÜÇ}

1900년대에 아메리칸 활자주조소는 세계 최대 상업 활자주조소였다. 그곳의 수석 디자이너 모리스 풀러 벤턴Morris Fuller Benton은 1902년에 프랭클린 고딕 Franklin Gothic을 디자인했다. 서체는 1905년에야 발행되었는데, 주조식 활자의 시대에는 활자의 조각과 주조에 상당한 시간이 걸려서 서체의 상업적 발행이 늦어지고는 했다.

벤자민 프랭클린Benjamin Franklin의 이름을 딴 프랭클린 고딕은 가장 유서 깊은 미국 고딕 서체의 하나이며, 1896년 베르톨트 활자주조소에서 발행한 악치덴츠 그로테스크Akzidenz-Grotesk에서 일부 아이디어를 얻었다고 생각된다. 악치덴츠 그로테스크처럼 그것의 미국판인 프랭클린 고딕도 성공을 거두었고 오늘날까지 널리 쓰이고 있다. 프랭클린 고딕은 두꺼운 획, 넓은 대문자, 훌륭한 가독성으로 잡지사와 신문사의 디자이너들에게 인기를 얻었다.

Clearface

ABCDEFGHIJKLM
NOPQRSTUVWXYZ
abcdefghijklm
nopqrstuvwxyz
1234567890
(.,:;?!$£&-*){ÀÓÜÇ}

1907년 아메리칸 활자주조소에서 발행한 모리스 풀러 벤턴의 서체 클리어페이스 Clearface는 그의 부친 린 보이드 벤턴 Linn Boyd Benton과의 합작으로 디자인되었다. 아버지 벤턴은 벤턴 월도 활자주조소Benton, Waldo & Co. Type Foundry의 공동 운영자였는데, 이 주조소는 1892년 다른 주조소들과 함께 아메리칸 활자주조소에 합병되었다. 1905년에 시작한 클리어페이스의 디자인은 2년 뒤 일반체가 먼저 상업 발행되었고, 서체군이 확장되면서 볼드체와 굵은체가 포함되었다. 높은 평가를 받은 클리어페이스는 라이노타이프와 모노타이프를 아우르는 모든 주요 식자기 제조업자들이 라이선스를 받아 사용했다. 독특하고 기능적이며 가독성이 높은 이 서체는 20세기 초의 아름다움을 재현하려는 디자이너들 사이에서 지금도 인기가 많다.

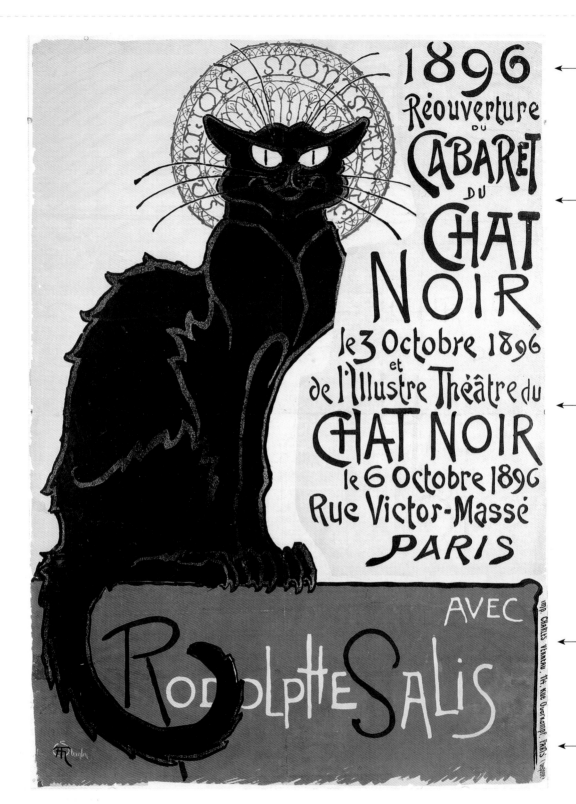

스탱랑의 문자 도안은 장식적이기는 해도 **알폰스 무하**나 앙리 프리바 리베몽Henri Privat-Livemont 같은 동시대 미술가들보다는 덜 요란하다.

고양이 머리 뒤의 '후광'처럼 장식적 요소들이 존재하지만 전형적인 아르누보 장식같이 자연적이지는 않다.

파리의 유흥업소 검은 고양이Le Chat Noir의 포스터들에서 볼 수 있듯, 스탱랑의 일러스트는 아르누보에 영향을 미친 **일본 우키요에** 목판화를 강하게 연상시킨다.

검은 고양이 카바레
Cabaret du Chat Noir

테오필 스탱랑Théophile Steinlen | 1896

테오필 스탱랑의 포스터는 알폰스 무하 같은 동시대 디자이너들과 뚜렷이 다르다. 그의 포스터는 장식적인 디테일로 빽빽하지 않고 (장식 없는 넓은 단색면이 자주 등장한다) 초기 아르누보가 크게 영향받은 일본 '우키요에' 목판화 스타일에 오히려 더욱 충실하다. 파리 몽마르트에 소재한 오래된 카바레인 '검은 고양이'를 위해 스탱랑이 작업한 포스터들은 그의 대표작으로 오늘날에도 대량으로 재발행되고 있다. 실은 이 글을 쓰고 있는 나의 책상 옆에도 하나가 걸려 있다.

1859년 스위스 로잔에서 태어난 스탱랑은 이십 대 초반에 파리로 이주해 몽마르트와 주변 미술가 공동체에 자리 잡았다. 그곳에서 그는 많은 그림들을 그렸는데 특히 고양이를 좋아했다고 한다. 또한 파리 주민들의 음울한 삶을 사납게 비판하면서 파리 사회의 결점을 꼬집는 작품들도 많이 만들었다. 스탱랑은 1923년에 사망한다. 아래의 조색판은 옆 페이지의 〈검은 고양이 카바레〉Cabaret du Chat Noir 포스터에서 추출한 색상 견본으로 1900년대에 이러한 스타일로 작업한 디자이너이 사용한 대표적인 색상들이다.

스탱랑의 포스터에는 **넓은 단색면**이 자주 등장한다. 아르누보 스타일로 작업한 많은 미술가들은 빈 공간을 남김없이 요란한 장식으로 채워 넣는 경향이 있었다.

c =	000%	000%	005%	020%	000%	000%	060%	000%
m =	005%	015%	025%	055%	075%	085%	045%	000%
y =	070%	070%	075%	070%	080%	090%	075%	000%
k =	000%	000%	000%	000%	000%	000%	045%	100%

1910s

1910년대의 그래픽 디자인은 당연하게도
1939년 이후 제1차 세계대전으로 불리게 된
세계대전**the Great War**의 영향을 받았다.
1914년 6월 28일 사라예보에서
프란츠 페르디난트 대공이 암살됨으로써 시작된
제1차 세계대전은 벨기에와 프랑스 북동부에 걸쳐
전개되었고 **1918년 11월 11일** 휴전 협정으로 종결되었다.
전시에 유럽 전체 재정의 많은 부분이 전쟁에 소모된 탓에
세계 경제는 혼란에 빠져들었다.

그렇지만 1910년대에는 산업 발전이 대폭적으로 이루어졌다.
이는 1917년 4월이 되어서야 대전에 참가한 미국에서 특히 그랬다.
대규모 전쟁에는 급속한 기술 발전이 따르기 마련이나 그것만이
이유는 아니었다. 1910년대 초 미국은 여러 의미에서 국제적 성장을
거듭했고 1913년에는 세계 최대 산업국가가 되어 국제 공산품 수출
시장의 35퍼센트 정도를 좌지우지했다. 35퍼센트는 전쟁 발발 전에
유력한 수출국이었던 독일이나 영국이 점한 것의 두 배를 웃도는
수치였다. 이 시기는 또한 공산품과 더불어 미국의 대중문화가
잘 팔리는 국가 생산품이 되기 시작한 때로서 미국의 음악, 춤,
패션이 유럽인들의 의식에 깊이 침투했다. 하지만 전쟁으로 산업이
크게 타격을 입은 것은 틀림없었고, 그 결과 그래픽 디자인의 상업적
발전은 더디어졌다.

미술가와 디자이너들은 유럽이 겪는 막대한 사회적·문화적 격동을
그냥 흘려보내지 않았다. 미래파Futurist 시인들(오른쪽 페이지
참조)은 그래픽 디자인을 대하는 태도를 급선회시켰고, 다다이스트들
Dadaist(47쪽 참조)은 타이포그래피의 기준을 뒤집어엎었다.
격동의 1910년대 막바지의 가공할 러시아혁명의 여파 속에서
러시아 구성주의자들Russian Constructivist(62 – 65쪽 참조)은
파블로 피카소Pablo Picasso와 조르주 브라크Georges Braque
같은 화가들의 입체파 작품을 참고해 그들만의 그래픽 디자인
스타일을 창조했다.

미래파와 보티시즘
Futurism and Vorticism

미래파Futurism는 시각예술의 사조로서가 아니라 이탈리아 시인
필리포 마리네티Filippo Marinetti가 1909년 2월 20일 《르 피가로》
Le Figaro에 실은 〈미래파 선언〉Manifesto of Futurism에서
시작되었다. 지금 봐도 충격적인 이 선언문은 매우 공격적인 어조로
근대적 생활을 향한 열광을 선포하며 기계, 속도, 폭력 혁명을
찬양했다. 미래파 시인들은 문법 규칙에 얽매임 없이 시를 썼으며
구조의 제약이 전혀 없는 혼란스러운 시각적 형태로 작품을
출판했다.

화가들 사이에서 인기가 많았던 미래파는 당대의 그래픽
디자이너들에게도 막대한 영향을 미쳤다. 전통적인 조판이 아니라
사진 제판으로 제작한 타이포그래피 구성물들을 콜라주로 한데
모으는 기법이 등장했는데, 이는 아마도 400년 전 가동 활자가
발명된 이래 가장 극단적이고 실험적인 작업 방식이었을 것이다.
미래파는 기계, 속도, 전쟁, 물리적 힘 같은 근대적 기술이 부각된
역동적인 도시를 주된 주제로 삼았고, 입체파에 강하게 영향받은
스타일을 자주 사용했다. 미래파와 관련된 그래픽 디자인 작품들도
비슷한 주제를 다루었으며 무질서하게 배열된 볼드체, 초점의 강조,
대비가 심한 색상들이 특징이었다.

아드리아노플 전투를 그린 마리네티의 유명한 시 〈장 툼 툼〉Zang
Tumb Tumb이 1914년에 책으로 출판되었고, 미래파의 영향을 받은
그래픽 디자인이 처음으로 선보였다. 마리네티는 이탈리아가 과거를
떨쳐내고 산업화된 근대적 미래를 맞이할 긍정적인 동력으로서
전쟁을 이상화했지만 많은 미래파 디자이너들이 그의 생각에 동의한
것은 아니다. 다른 영향력 있는 미술 양식들처럼 미래파 스타일도
즉각적으로 상업화되지는 않았다. 미래파는 주로 1920년대에
상업화되었는데, 디자이너 포르투나토 데페로Fortunato Depero의
극장 포스터, 책과 잡지 표지, 광고물 등이 그 대표적인 예이다.

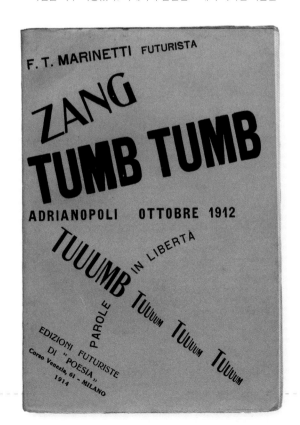

왼쪽 필리포 마리네티가 1914년에 출판한 《장 툼 툼》의 표지. 1912년부터
1913년까지 발칸 전쟁의 아드리아노플 전투에 참가한 자신의 경험을 토대로 한
미래파 시이다.

미래파처럼 무정부주의적 성향을 지닌 잉글랜드의 미술가들은 입체파를 반영한 그들의 그림과 그래픽 디자인에 보티시즘 Vorticism이라는 다른 이름을 붙였다. 1914년 여름에 화가 윈덤 루이스Wyndham Lewis는 보티시즘을 파급시킬 중요한 잡지의 첫 호를 발간했고, 1년 뒤에 두 번째이자 마지막이 된 제2호를 냈다. 잡지의 제목인 《질풍》Blast은 "1837년부터 1900년까지 날려버리고" 싶다는, 즉 빅토리아 시대의 보수주의를 몰아내고 싶다는 루이스의 글에서 따온 것이다. 보티시즘과 미래파의 큰 차이점은, 보티시즘이 미래파의 광기 어린 움직임을 지양해 정적인 구성을 보다 선호하고 각진 물체와 활자를 병치함으로써 움직임을 표현했다는 점이다. 보티시즘은 제1차 세계대전으로 단명했지만 그래픽 디자인에 대단한 영향력을 미쳤다. 에드워드 맥나이트 코퍼Edward McKnight Kauffer(92–93쪽 참조)의 작품이 보티시즘을 잘 보여주는데, 특히 3년 전의 그림을 활용해 1919년에 제작한 《데일리 헤럴드》Daily Herald의 포스터 〈일찍 일어난 새, 성공을 향해 날아오른다!〉Soaring to Success! Daily Herald-the Early Bird가 대표적이다.

위 에드워드 맥나이트 코퍼가 1919년에 만든 《데일리 헤럴드》의 포스터 〈일찍 일어난 새, 성공을 향해 날아오른다!〉. 3년 전 보티시즘 스타일로 그린 일러스트를 활용했다.

오른쪽 윈덤 루이스가 1915년에 발간한 《질풍》 제2호의 표지 디자인.

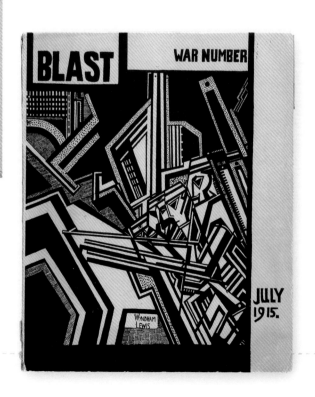

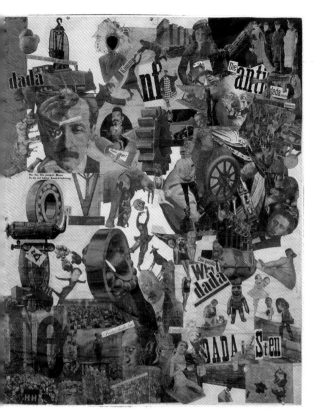

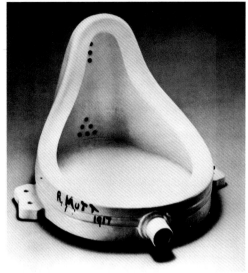

위 1917년에 마르셀 뒤샹이 제작한 다다이즘 '조형물' 〈샘〉.

왼쪽 한나 회흐의 1919년 콜라주. 그녀의 전형적인 다다이즘 작품으로 〈독일 최후의 바이마르 배불뚝이 시대를 다다 부엌칼로 자르자〉Cut with a Kitchen Knife Dada through the Last Weimar Beer-Belly Cultural Epoch of Germany라는 멋진 제목을 달고 있다.

다다이즘
Dada

다다이즘Dada은 한마디로 말하면 반전反戰이었다. 제1차 세계대전의 폭력으로 인한 문화적 삶의 황폐화로 요약되는 현상에 사람들의 관심을 끄는 작업 말고는 모든 것을 반대한 다다이즘은 1916년 2월 시인 휴고 발Hugo Ball이 스위스 취리히에 카바레 볼테르Cabaret Voltaire를 개점한 것을 계기로 미래파처럼 문예운동으로서 시작되었다. 다다이즘의 대표 작가 중 하나인 미술가 마르셀 뒤샹Marcel Duchamp이 1917년에 제작한 유명한 조형물 〈샘〉Fountain은 소변기를 90도로 뒤집은 것으로 'R. Mutt 1917' 이라는 서명이 적혀 있다. 현재 원본이 유실된 이 작품은 전통적 예술 창작에서 탈피하고 길 잃은 사회를 조롱하기 위해 예술 표현을 이용한다는 다다이즘 철학의 전형을 보여준다.

그래픽 디자인에서 다다이즘의 영향력은 시각적인 양식뿐 아니라 태도에도 존재하기 때문에 포착하기가 쉽지 않다. 타이포그래피를 중심으로 디자인에서 지닌 다다이즘의 직접적인 영향력은 디자이너들이 그 표현법을 통해 새로운 시각적 도구를 얻었다는 점에서 드러난다. 간접적인 영향력은 디자이너들이 기존의 스타일을 다른 눈으로 바라보고 그것들을 자기 작업에 맞추는 새로운 방법을 생각하게끔 했다는 데 있다.

다다이즘도 미래파처럼 상업적인 그래픽 디자인에 즉시 스며들지는 못했다. 라울 하우스만Raoul Hausmann, 한나 회흐Hannah Höch, 쿠르트 슈비터스Kurt Schwitters 같은 다다이스트들이 선도한 포토몽타주Photomontage는 1920년대가 되어서야 전성기를 누렸다. 특히 슈비터스는 다다이즘 안에서 자신만의 사조를 만들었다. 메르츠Merz('상업'을 의미하는 독일어 'Kommerz'에서 따왔다)라고 이름 붙인 그의 스타일은 한번 쓰고 버려진 인쇄물이나 주변의 흔한 재료를 가지고 콜라주 방식으로 이미지를 만드는 것이었다. 슈비터스는 1923년부터 1932년까지 디자인 작업실을 운영하며 다다이즘의 타이포그래피적 요소를 작업에 활용했고 당시 떠오르던 구성주의를 다다이즘에 접목시켰다.

1910s

프로파간다(1)
Propaganda(1)

제1차 세계대전은 대부분 직업군인이 아닌 자원하거나 징집된 일반인들의 참여로 유례없는 규모로 치러졌다. 전쟁 발발 당시 영국은 유럽에서 직업군인의 수가 가장 적었고, 독일과 프랑스 같은 국가들은 이미 징병제를 실시하고 있었다. 따라서 영국 정부는 1914년 8월에 국회 징병위원회를 설치해 전쟁 관련 포스터 제작을 위원회에 맡겼다. 대전 초기에는 전쟁에 참여해 본분을 다하려는 열의가 높았지만 공포스러운 전쟁터의 소문이 퍼지자 입대를 설득하기가 점점 어려워졌고 결국 영국은 1916년에 강제 징병제를

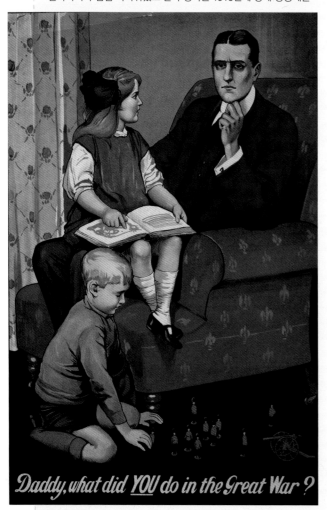

Daddy, what did YOU do in the Great War?

도입했다.

대전 참전국들은 각자의 국가 정체성을 반영한 스타일로 프로파간다 포스터를 제작했는데 전달하려는 메시지는 비슷했다. 프로파간다 포스터들은 전쟁의 인간적 측면에 초점을 맞췄으며 잠재적인 죄책감을 이용해 입대를 설득하려는 경향이 있었다. 유명한 사례인 새빌 럼리Savile Lumley의 1914년 포스터 〈아빠는 세계대전 때 뭐 했어?〉Daddy, what did YOU do in the Great War?는 전쟁에 나가지 않으면 나중에 자식 얼굴을 보기 창피할 것이라는 심리를 이용했다. 럼리가 《보이스 오운 페이퍼》Boy's Own Paper에서 사용한 만화 스타일로 그린 이 포스터는 상당한 설득력을 발휘했고 효과도 아주 좋았다. 미국에서는 프레데릭 스피어Frederick Spear의 1915년 포스터 〈입대〉Enlist가 사람들로 하여금 직접적인 참전을 호의적으로 받아들이도록 만들었다. 아이를 끌어안고 물에 빠져 죽어가는 여자를 그린 이 포스터는 1915년 5월 민간 여객선 RMS 루시타니아호RMS Lusitania가 독일 유보트의 공격으로 아일랜드 해안에 침몰한 사건을 모티프로 만들어졌다. 당시 사망한 탑승객과 선원 1,105명 중 128명이 미국인이었고 그중에는 로이크로프트 출판사의 창립자 엘버트 허버드(30쪽 참조)도 있었다. 침몰 사건 기사에서 아이디어를 얻은 이 그림은 당시 사람들에게 엄청난 충격을 주었다.

영국의 가장 유명한 프로파간다 포스터는 알프레드 리트Alfred Leete의 1914년 작품 〈영국인들이여, [키치너 경은] 당신을 원한다〉 Britons, [Lord Kitchener] wants YOU일 것이다. 육군 장관 키치너는 사람들의 존경을 받는 유명인이었기 때문에 그의 얼굴이 '키치너 경'이라는 글자 대신 포스터 중앙에 등장했다. 리트는 월간지 《런던 오피니언》London Opinion의 담백한 표지 디자인을 이 포스터에 응용했고, 아르누보의 장식성을 지양하는 흐름에 맞춰 보다 직설적인 사실주의를 채택했다. 국회 징병위원회는 취향이 보수적이어서 전통적인 디자인을 선호했다. 위원회는 창의적인 상업 미술가 없이 디자인까지 제공하는 인쇄회사에 포스터 제작을 직접 맡기고는 했다. 전쟁 포스터에는 실용성이 요구되었고, 이는 사실상 전쟁 당시와 직후에 그래픽 디자인의 상업적 발전을 저해했다. 1917년 미국에서는 제임스 몽고메리 플래그James Montgomery Flagg가 리트의 작품과 비슷한 포스터를 디자인했다. 엉클 샘Uncle Sam이 '미군은 당신을 원한다'I Want YOU for U. S. Army라고

말하는 이 포스터도 리트의 포스터만큼이나 널리 알려져 있다.
독일의 프로파간다 포스터들은 당대의 스타일을 따르는 편이었고
주로 루시안 베른하르트(38-39쪽 참조), 루트비히 홀바인Ludwig
Hohlwein(52쪽 참조), 한스 루디 에르트 같은 유명 디자이너들이
플라캇스틸로 작업했다. 에르트의 1917년 포스터 〈유보트, 출격!〉
U-Boote Heraus!이 그 대표적인 작품이다. 얄궂게도 전쟁이
끝나자 이 포스터들은 스타일에 지나치게 치중한 나머지 메시지의
중요성을 전달하지 못했다는 비판을 받았다. 당시 아돌프 히틀러
Adolf Hitler는 핵심 메시지를 가차 없이 전달한 영국 프로파간다를
높이 평가했다고 알려졌는데 이 사실은 20년 후에 뚜렷하게
검증된다.
제2차 세계대전의 프로파간다 그래픽 디자인에 관해서는 110쪽에서
다시 다루기로 한다.

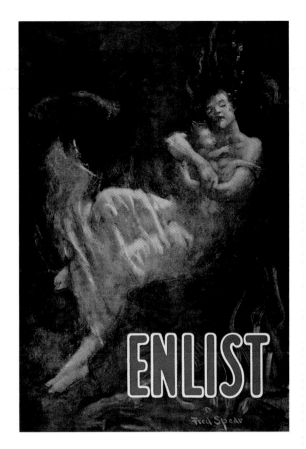

옆 페이지 새빌 럼리의 1914년 영국 징병 포스터 〈아빠는 세계대전 때 뭐 했어?〉.
나라를 위해 싸우지 않았을 때 느낄 죄책감을 영리하게 이용한 작품이다.

오른쪽 위 미국의 일러스트레이터 프레더릭 스피어의 〈입대〉. 1915년 5월
RMS 루시타니아호가 침몰해 미국인 128명이 사망한 사건을 다루었다.

오른쪽 한스 루디 에르트가 디자인한 1917년 포스터 〈유보트, 출격!〉. 독일의
제1차 세계대전 프로파간다 포스터들은 종종 플라캇스틸 스타일로 만들어졌다.

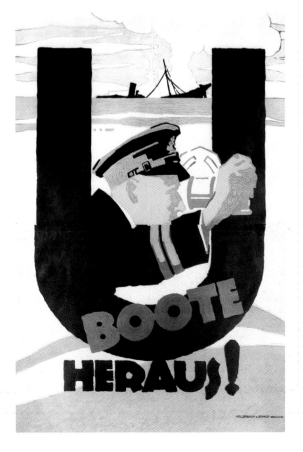

The London Underground

제목을 보면 런던 지하철이라는 운송회사의 소개글인 것 같지만, 사실은 통찰력이 뛰어났던 프랭크 픽Frank Pick과 그가 불러 모은 디자이너들을 소개하는 글이라고 봐야 할 것이다. 1863년부터 런던의 지하에서 승객들을 실어 나른 런던 지하철(메트로폴리탄 철도Metropolitan Railway의 후신)의 초반 홍보 전략은 아무리 좋게 보아도 엉망진창이었다. 자격증을 지닌 사무 변호사이자 행정가였던 프랭크 픽은 런던 지하철에서 일하던 중 1908년에 홍보 담당자가 되었다. 미술과 디자인에 관심이 컸던 그는 지하철역 벽에 뒤죽박죽 지저분하게 붙은 광고 포스터와 표지판들을 말끔히 정리했고, 이는 역사상 가장 성공적이고 장수한 기업 디자인 프로그램의 탄생으로 이어졌다.

픽은 우선 포스터 게시판의 규격을 정해 지하철역과 런던 지하철 건물의 지정된 장소에만 붙여놓음으로써 회사의 홍보 정책을 바로잡았다. 지금까지는 포스터들이 여기저기 아무렇게나 붙어 있던 탓에 역 이름이 적힌 표지판을 읽기 힘들다는 원성을 사고는 했다. 운행 시스템도 점차 개선되었다. 1916년에는 기존의 붉은 원반을 가로지르는 파란색 띠에 하얀 산세리프로 글씨가 쓰인 역 표지판이 캘리그래퍼 에드워드 존스턴이 디자인한 유명한 로고로 교체됐다. 이 로고는 1972년에 약간 수정되어 오늘날까지 사용되고 있다. 아울러, 존스턴은 런던 지하철의 표지판과 홍보물에 독점적으로 사용할 서체 언더그라운드Underground를 디자인했다. 원래 언더그라운드는 런던 지하철의 포스터가 다른 광고물과 혼동되지 않도록 활자주조소에 라이선스되지 않았으나, 지금은 1997년에 P22 활자주조소P22 Foundry가 런던 운송박물관으로부터 라이선스를 얻은 상업 폰트 P22 언더그라운드P22 Underground (57쪽 참조)와 1999년에 발행해 2009년에 갱신된 변형 서체 ITC 존스턴ITC Johnston의 형태로 사용할 수 있다. 픽이 손수 디자이너들에게 의뢰해 제작한 지하철 포스터들은 당시 인기 있던 그래픽 스타일로 만들어져 오늘날 높은 수집 가치를 지닌다. 픽이 처음에 선정한 디자이너들은 에드워드 맥나이트 코퍼(92-93쪽 참조), 알프레드 리트, 오스틴 쿠퍼Austin Cooper, 호러스 테일러Horace Taylor, 찰스 페인Charles

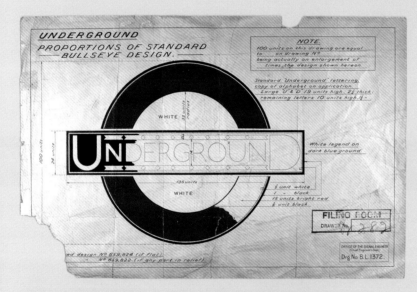

위 에드워드 존스턴이 1916년에 런던 지하철 로고 디자인을 위해 그린 원본.

아래 1914년 〈런던 언더그라운드 지도〉의 일부. 유명 디자이너 에릭 길의 동생 맥스 길이 일러스트를 맡았다.

Paine, 프레데릭 찰스 헤릭Frederick Charles Herrick 등이다.
포스터들은 런던 지하철이라는 회사보다는 각 지하철역과 그곳에
소재한 극장, 박물관, 운동경기장, 전시장, 공원 등을 주제로 삼았다.
그런 의미에서 광고라기보다는 공공 게시판 기능을 했는데 그 성과는
굉장했고 대중들로부터 아주 긍정적인 평가를 받았다. 기존의 틀을
깬 대표적인 예로 에릭 길Eric Gill의 동생 맥스 길Max Gill이
일러스트를 맡은 〈런던 원더그라운드 지도〉Wonderground Map of
London를 들 수 있다. 런던의 통근자들의 유쾌한 기분 전환을 위해
풍부한 디테일과 함께 1914년에 디자인된 이 지도는 전 역에
전시되어 엄청난 인기를 누렸고, 런던 지하철 포스터로서는
처음으로 판매를 위해 재발행되었다.
픽은 진급을 거듭해 1928년에 런던 지하철의 상무이사가 되었다.
그는 계속해서 런던 지하철의 디자인 철학에 전폭적인 영향을
주었고, 효과적이고 책임감 있는 기업 디자인 프로그램의 모범
사례를 남겼다.

위 프레데릭 찰스 헤릭의 1920년 포스터 〈우드레인행 지하철〉Underground to
Wood Lane. 런던 지하철을 직접 홍보하기보다 지하철로 갈 수 있는 행사들을
이용해 광고한 좋은 사례이다.

Ludwig Hohlwein

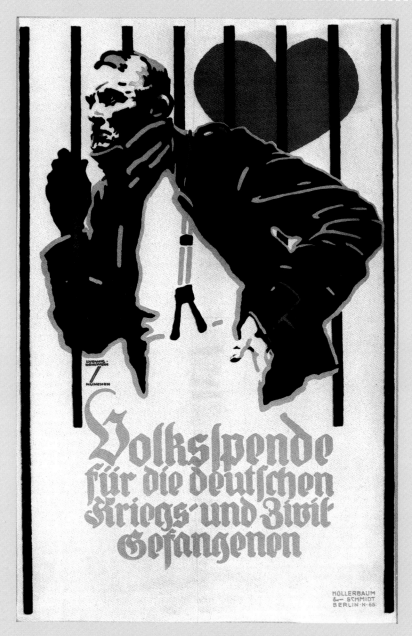

위 홀바인의 1915년 포스터 〈전쟁 포로를 위한 국민 성금〉People's Charity for Prisoners of War.
훗날 스타일에 치중한 플라캇스틸의 추상성은 대중의 심금을 울리지 못했다는 비판을 받았다.

1874년 뮌헨에서 태어난 루트비히 홀바인은 루시안 베른하르트(38-39쪽 참조)가 개척한 플라캇스틸(또는 자흐플라카트)로 주로 작업한 유명한 포스터 디자이너이다. 다른 동시대 디자이너들처럼 그도 원래 건축을 공부했으며, 디자인은 1904년에 독일 잡지 《유겐트》Jugend (아르누보를 뜻하는 독일어인 유겐트슈틸의 어원이 되었다)의 일러스트레이터가 되면서부터 시작했다. 홀바인의 작업은 그림의 질감과 색상의 대비를 보다 강하게 표현했다는 점에서 다른 유명한 플라캇스틸 디자이너들과 달랐다. 플라캇스틸 특유의 단색 형태들은 그의 작품에도 나타났지만 보다 디테일이 풍부했고 색채가 강조되었다. 홀바인이 소매상의 주문을 받아 제작한 초기 포스터들은 그런 특징이 약한 편이지만, 제1차 세계대전 중 독일 상이용사들을 위한 모금에 사용한 유명한 포스터들은 갈수록 자연스러운 스타일을 취해 플라캇스틸과 아르누보의 혼합에 가까웠다.

홀바인은 제1차 세계대전과 제2차 세계대전 사이 번성하는 광고 산업 속에서 지속적으로 포스터들을 디자인했고 특유의 혼합적 스타일을 세련화하면서 상당한 성공을 거두었다. 말년에 나치당에게 선택받은 그는 시각적으로 강렬하고 국가주의적인 성격이 강한 포스터들을 디자인했다. 디자인 자체는 훌륭했지만 아쉽게도 주제가 주제이다 보니 걸작이 될 뻔한 그의 작품들은 불명예를 안게 되었다. 홀바인은 1949년 독일 베르히테스가덴에서 사망한다.

El Lissitzky

러시아의 거장 디자이너 엘 (라자르 마르코비치) 리시츠키는 많은
디자인 선구자들과 마찬가지로 건축을 중심으로 그래픽 디자인과
사진, 가구 디자인과 전시 디자인 등 다양한 분야를 섭렵했다.
건축은 일생 동안 그의 작업에 영향을 주었다. 1890년 스몰렌스크
부근에서 출생한 그는 1909년에 건축 공학을 공부하기 위해 독일
다름슈타트로 이주했다. 당시 러시아 제국은 유대인의 대학 입학
정원을 제한했기 때문에 러시아계 유대인들의 유학은 일반적이었다.
1919년 리시츠키는 화가 마르크 샤갈Marc Chagall의 초청으로
모스크바 근처의 비테프스크 미술학교Vitebsk art school에서
교수로 일하게 되었다. 그곳에서 그는 프로운PROUN('새로운 것을
확언하는 프로젝트'라는 뜻의 러시아어 약어)이라는 자신만의
화풍을 만들었는데, 이는 당시 널리 인기 있던 완전 평면 스타일에
입체적 형태를 더해 착시 효과를 주는 방식이었다. 리시츠키의 건축
지식이 영향을 준 이 화풍은 그래픽 디자인에도 반영되었다. 유명한
초기 작품 〈붉은 쐐기로 백군을 쳐라〉Beat the Whites with the
Red Wedge는 1917년 볼셰비키(당시 러시아 사회민주노동당의
분파) 혁명이 러시아의 새로운 출발점이라고 믿었던 그가 반공주의
'백군'에 대항하는 '적군'赤軍을 지지하기 위해 1919년에 만든
포스터이다.
1920년대 들어 리시츠키는 데 스테일De Stijl('스타일'이라는 뜻의
네덜란드어. 67쪽 참조) 예술운동에 참여하게 된다. 그리고

다다이스트들(47쪽 참조)과도 함께 작업했으며, 독일의 유명
예술학교 바우하우스(68 – 70쪽 참조)를 방문해 강연을 하기도 했다.
이 시기에 그의 관심을 사로잡은 것은 타이포그래피로, 이후 많은
작품들에서 지배적인 요소가 되었다. 활발한 다작을 통해 유럽에서
절대주의Suprematism와 구성주의의 강력한 옹호자로 자리 잡은
그는 1923년에 급성 폐렴을 앓고 나서 폐결핵에 걸렸고 1941년
모스크바에서 쉰한 살이라는 젊은 나이에 사망한다.

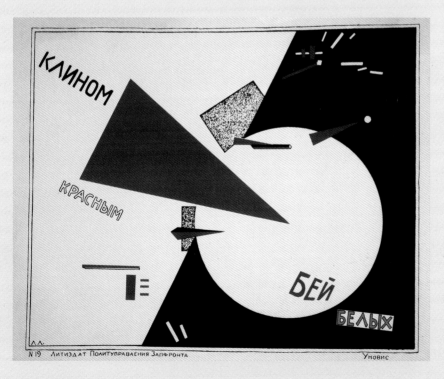

왼쪽 엘 리시츠키의 아마도 가장 유명한
작품일 〈붉은 쐐기로 백군을 쳐라〉.
1919년에 만들어진 이 포스터는
볼셰비키의 군대와 알렉산드르
케렌스키Alexander Kerensky의
사회주의자들 간의 투쟁을 다루고 있다.

Souvenir

Centaur

Bernhard

Goudy O

Cloister Olc

MAXIMII
ANTIQUA

Cooper Olc

Undergro

Antiqua

l Style

Style

AN

*

Style

und

Kennerley Old Style

Plantin

1910년대는 서체 디자인의 격동기였다. 미래파는 손으로 그린 타이포그래피나 극도로 실험적인 서체로 눈을 돌렸고, 서체와 글자 크기를 마구 뒤섞은 전에 없는 레이아웃을 선보였다. 하지만 인쇄 기술과 조판 기술의 발달은 빠르게 진행되어 프레데릭 가우디 Frederic W. Goudy와 브루스 로저스 Bruce Rogers가 만든 것처럼 아름답고 전통적인 세리프 서체들도 여럿 등장했다.

Kennerley Old Style
프레데릭 W. 가우디Frederic W. Goudy | 1911

Bernhard Antiqua
루시안 베른하르트Lucian Bernhard | 1912

Centaur
브루스 로저스Bruce Rogers | 1914

Cloister Old Style
모리스 풀러 벤턴Morris Fuller Benton | 1913

Maximilian Antiqua
루돌프 코흐Rudolf Koch | 1914

Plantin
프랭크 힌맨 피어폰트Frank Hinman Pierpont | 1913

Souvenir
모리스 풀러 벤턴Morris Fuller Benton | 1914

Goudy Old Style
프레데릭 W. 가우디Frederic W. Goudy | 1915

Underground
에드워드 존스턴Edward Johnston | 1916
(현재는 왼쪽의 P22 Underground와 ITC Johnston의 형태로 보급된다)

Cooper Old Style
오스왈드 B. 쿠퍼Oswald B. Cooper | 1919

Bernhard Antiqua

ABCDEFGHIJKLM
NOPQRSTUVWXYZ
abcdefghijklm
nopqrstuvwxyz
1234567890
(.,:;?!$£&-*){ÀÓÜÇ}

플라캇스틸(또는 자흐플라카트. 33쪽 참조)로 작업한 디자이너들로 인해 그때까지 흑자체blackletter가 기본이던 독일에서는 로만체Roman lettering가 유행하게 되었다. 플라캇스틸의 주역인 루시안 베른하르트(38–39쪽 참조)의 독특한 문자 도안은 당시 인기 있던 서체들의 모델이 되었다. 1912년에 프랑크푸르트의 활자주조소 플린슈가 발행한 베른하르트 안티쿠아Bernhard Antiqua는 1905년에 베른하르트가 디자인한 유명한 프리스터 성냥 광고 포스터의 문자를 기반으로 만들어졌다. 최초의 베른하르트 안티쿠아는 베른하르트가 손으로 도안한 글자들을 놀랍도록 충실히 반영했고 시대의 느낌을 상당히 잘 표현했다. 아쉽게도 현재 가용한 디지털 폰트는 왼쪽에 보이는 베른하르트 콘덴스드 볼드Bernhard Condensed Bold 밖에 없지만 수정된 서체에도 원작의 정신은 여전히 남아 있다.

Centaur

ABCDEFGHIJKLM
NOPQRSTUVWXYZ
abcdefghijklm
nopqrstuvwxyz
1234567890
(.,:;?!$£&-*){ÀÓÜÇ}

1895년에 태어나 1957년에 사망할 때까지 활동한 미국의 유명 북디자이너 브루스 로저스는 아름다운 센토Centaur 서체를 디자인했다. 메트로폴리탄 미술관으로부터 출판용 서체를 주문받은 그는 니콜라 장송 Nicolas Jenson의 1470년 서체를 기반으로 센토를 만들었다. 장송의 서체는 수년간 재해석되어왔지만 로저스의 센토가 가장 훌륭하다는 평을 받았다. 이 서체는 1914년에 모리스 드 게랭Maurice de Guérin이 한정 출판한 산문시 〈켄타우로스〉 The Centaur에 처음 사용되면서 '센토'라는 이름이 붙었다. 14년 후에 센토는 상업적으로 발행되었는데, 이때 프레데릭 워드Frederic Warde가 자신의 아리기 Arrighi 서체 그림을 기반으로 센토의 모노타이프용 이탤릭체를 디자인했다. 획 간의 두께 차가 적고 탁 트인 느낌의 센토는 북디자이너들에게 지속적인 인기를 누리고 있다.

Underground

ABCDEFGHIJKLM
NOPQRSTUVWXYZ
abcdefghijklm
nopqrstuvwxyz
1234567890
(.,:;?!$£&-*){ÀÓÜÇ}

Cooper Old Style

ABCDEFGHIJKLM
NOPQRSTUVWXYZ
abcdefghijklm
nopqrstuvwxyz
1234567890
(.,:;?!$£&-*){ÀÓÜÇ}

1913년 런던 지하철의 프랭크 픽(50–51쪽 참조)은 포스터와 표지판에 독점적으로 사용할 런던 지하철의 서체 디자인을 캘리그래퍼 에드워드 존스턴에게 맡겼다. 1916년에 선보인 이 유명한 서체는 본래 언더그라운드Underground라고 불렸으나 나중에는 존스턴Johnston으로 알려져 런던 지하철의 시각적 정체성의 필수 요소가 되었다. 왼쪽의 샘플은 언더그라운드의 디지털 판인 ITC 존스턴 ITC Johnston이다. 영국의 디자이너 리차드 도슨Richard Dawson과 데이브 패리Dave Farey가 1999년에 디자인한 ITC 존스턴은, 1979년 뱅크스 앤드 마일즈 Banks & Miles의 에이치 코노Eiichi Kono 가 디자인해 현재 런던 지하철이 사용하고 있는 뉴 존스턴New Johnston보다 본래의 언더그라운드 스타일에 더 가깝다. 구체적으로 ITC 존스턴의 숫자 '1'과 '4'는 1916년 원본 서체에 충실하다.

오스왈드 B. 쿠퍼Oswald B. Cooper는 시카고의 프랭크 홀름 일러스트 학교Frank Holme School에서 거장 프레데릭 가우디 밑에서 수학했다. 그는 1904년에 동료 프레드 버치Fred Bertsch와 함께 버치 앤드 쿠퍼Bertsch & Cooper를 세웠는데, 이 회사는 신문 광고 및 잡지와 책의 레이아웃을 제작했으며 이때 쿠퍼는 손으로 글자를 도안했다. 대형 활자주조소들이 쿠퍼의 글자를 상업용 서체로 라이선스를 받을 만큼 성공을 거두자 1919년 들어 쿠퍼 올드 스타일Cooper Old Style을 디자인하고 5년 후에 이탤릭체를 추가했다. 쿠퍼 올드 스타일은 활자의 세리프(돌출선) 가 둥그스름한 최초의 서체로 역사적인 이정표가 되었으며, 서체군이 점점 확장되어 성공적인 변형 서체 쿠퍼 블랙 Cooper Black을 등장시켰다.

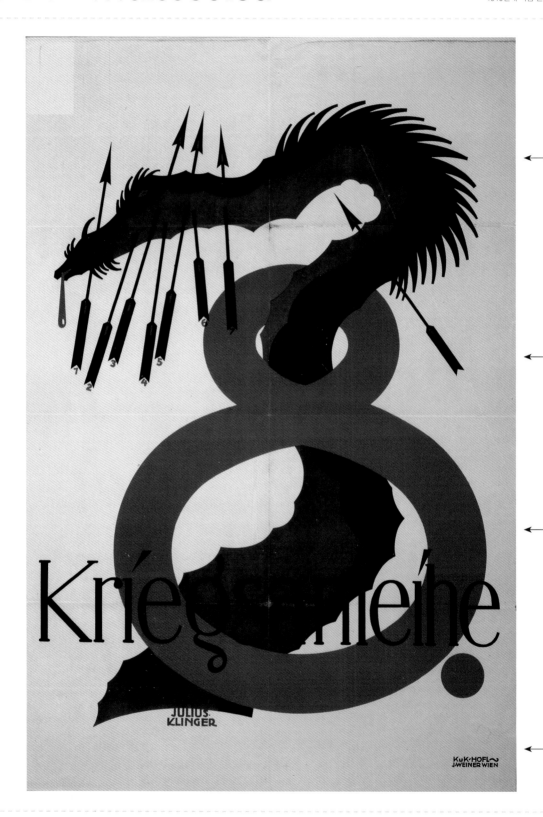

8차 전쟁 채권
8. Kriegsanleihe
율리우스 클링거Julius Klinger | 1917

율리우스 클링거는 오스트리아의 화가이자 상업 미술가였다. 빈의 기술직업박물관Technologisches Gewerbemuseum에서 교육받은 그는 1890년대 후반 베를린으로 이주해 플라캇스틸로 포스터를 작업하는 다른 작가들과 함께 홀러바움 운트 슈미트 출판사와 계약했다. 그 무리에는 루시안 베른하르트, 한스 루디 에르트, 율리우스 기프켄스 등이 있었다. 클링거는 고향에서 빈 분리파 운동을 접하면서부터 플라캇스틸의 영향을 받기 시작했다.

클링거가 만든 제1차 세계대전 포스터들은 플라캇스틸을 엄밀하게 따르면서도 단순하지만 역동적인 형태와 강한 단색을 이용해 강력한 메시지를 전달했다. 여기 실린 〈8차 전쟁 채권〉8. Kriegsanleihe 포스터도 예외는 아니다. 적을 상징하는 초록색 용이 일곱 개의 화살에 찔린 채 숫자 8에 의해 목 졸리고 있는데, 여기서 8은 포스터가 목표하는 기금을 나타낸다. 전쟁 채권은 당시 전쟁에 필요한 돈을 충당하기 위해 정부가 발행한 증권이었다. 클링거는 제1차 세계대전 당시의 공헌에도 불구하고 유대인이라는 이유로 나치의 박해를 받아 1942년에 민스크로 추방된 뒤 사망한 것으로 추정된다.

아래의 조색판은 옆 페이지의 〈8차 전쟁 채권〉 포스터에서 추출한 색상 견본으로 1910년대에 이러한 스타일로 작업한 디자이너들이 사용한 대표적인 색상들이다.

——— 단순함을 중시하는 **플라캇스틸**로 그려져 있지만 용의 뾰족뾰족한 지느러미에서 보이는 것처럼 역동적인 형태를 통해 운동성을 더하고 있다.

——— 넓은 단색면으로 된 배경 한가운데에 핵심 요소를 배치하는 것은 플라캇스틸의 전형적인 구성 방식이다.

——— 거대한 숫자 8이 초록색 용으로 묘사된 적의 목을 상징적으로 조르고, 이에 덧붙여 화살들이 용의 몸을 뚫고 있다.

c =	000%	000%	025%	070%	090%	000%	010%	000%
m =	010%	020%	030%	025%	045%	085%	090%	000%
y =	020%	040%	045%	080%	090%	100%	100%	000%
k =	000%	000%	000%	040%	060%	000%	005%	100%

1920s

당시 사람들에게 '광란의 20년대'는
즐길 수 있는 만큼 즐겨야 하는 시기였다.
제1차 세계대전이 끝나자 사람들은
전쟁이 할퀴고 간 흔적을 잊으려고 애썼다.
국민총생산의 136퍼센트에 달하는 빚을 진 영국과
다른 서유럽 국가들은 사정이 좋지 못했고
전쟁 전의 일상은 되돌아올 기미를 보이지 않았다.
실업률은 높았고, 여성들은 전선에서 돌아온 군인들에게
일자리를 내주어야 했으며, 공공지출의 삭감은
평범한 노동자들의 발목을 잡았다.

생활수준은 점차 향상되기 시작해 아무리 못해도 1910년대에 겪은 고난과 손실보다는 낫다고 할 수 있었다. 미국에서는 특히 대전 직후의 불황은 짧게 지나가고 경기가 갑작스럽게 활성화되어 소비주의 시대의 막이 열렸다. 자동차 산업이 다른 제조업과 함께 급속도로 성장했으며 세계 최초의 초고층 건물인 아르데코Art Deco 양식의 크라이슬러 빌딩Chrysler Building과 엠파이어스테이트 빌딩Empire State Building이 지어졌다. 미국인들은 금주법도 아랑곳하지 않고 삶을 즐겼다. 하지만 도시 밖의 삶은 그리 녹록하지 않아서 시골 지역의 60퍼센트 이상이 빈곤 상태를 겪었다. 디자인 분야를 보면, 향후 50-60년 동안 발전의 지침이 될 선언문들이 모두 1920년대에 만들어지고 발표되었다. 여러 형태의 모더니즘Modernism이 진정으로 자리 잡은 것도 이 시대였다. 여기에는 다다이즘, 구성주의, 데 스테일, 아르데코 등이 각기 한몫했고, 바우하우스 같은 기관들이 디자인에 새긴 깊은 발자국은 지금까지도 남아 있다. 당시의 (적어도 그래픽 분야에서 일하는 이들에게) 중요한 사건은 1922년에 미국의 북디자이너이자 서체 디자이너인 윌리엄 애디슨 드위긴스William Addison Dwiggins가 북디자인, 일러스트, 타이포그래피 등 자신의 창작 활동을 아우르기 위해 '그래픽 디자인'graphic design이라는 용어를 처음 만들어낸 것이다. '그래픽 디자이너'가 '상업 미술가'를 밀어내고 직업명으로 자리 잡기까지는 20년 정도가 더 지나야 했지만 적어도 드위긴스가 그 물꼬를 튼 것은 사실이다. 따라서 이 책은 그래픽 디자인이라는 말이 없던 시대를 다룰 때조차 그 말을 사용한 셈인데, 현재의 시각으로 과거의 디자인 스타일과 작품을 논할 때 어쩔 수 없는 관례이다.

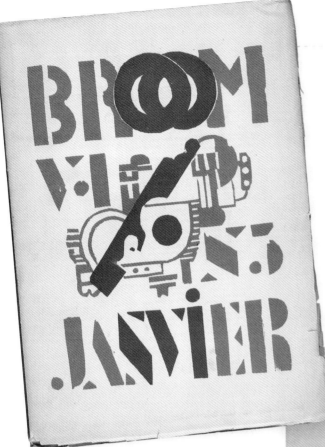

위 1920년대의 디자인은 당시 유행하던 패션과
밀접히 연관되어 있다.

위 《브룸》Broom은 1921년 11월부터 1924년 1월까지 해럴드 롭Harold Loeb과
알프레드 크레임보그Alfred Kreymborg가 출간한 획기적인 미국의 미술 잡지이다.
위 사진은 페르낭 레제Fernand Léger가 목판화로 만든 1922년호의 표지이다.

오른쪽 쿠르트 슈비터스가 1923년부터 1932년까지 발간한 잡지 《메르츠》Merz.
이 사진은 1924년 4월에 발간한 표지로 엘 리시츠키가 디자인했다.
메릴 C. 버만 소장

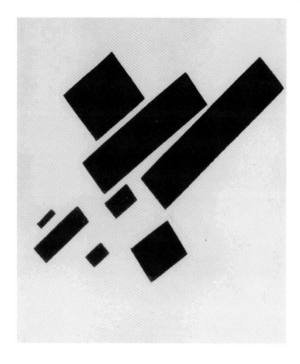

위 카지미르 말레비치의 1915년 작품 〈여덟 개의 붉은
직사각형〉Eight Red Rectangles.

구성주의
Constructivism

구체적으로 러시아 구성주의를 이해하기 위해서는 1915년경
미술가 카지미르 말레비치Kazimir Malevich가 만들어낸
절대주의를 간략히 살펴봐야 한다. 절대주의라는 이름은
"창조적 미술에서 순수한 감정이 지니는 절대성supremacy"이라는
말레비치의 말에서 비롯되었다. 입체파의 추상적 기법을 극단으로
몰고 간 절대주의 작품은 단색 형태들을 비스듬한 구도로 배치해
역동성을 주고는 한다. 이 스타일은 이어서 등장할 구성주의의
구도와 타이포그래피를 강하게 연상시키는데, 주요한 구성주의
디자이너들은 다들 어느 정도 절대주의의 영향을 받았다고 할 수
있다.
1917년 혁명 직후에 소련 당국은 절대주의 같은 예술적 표현과
전위적 양식을 열렬하게 받아들였지만, 머지않아 새로 탄생할

사회주의 국가에 실질적인 소용이 없는 것은 전부 거부하는 입장을
취했다. 조각가 블라디미르 타틀린Vladimir Tatlin과 그의 친구
알렉산드르 로드첸코Alexander Rodchenko(72 – 73쪽 참조)는
절대주의에 자기들의 아이디어를 가미해 보다 실용적이고 산업적인
예술 양식을 만들어냈고, 1921년에 '구성주의'라는 이름을
만들었다. 같은 시기에 말레비치는 마르크 샤갈의 초청으로
비테프스크 미술학교에서 교수로 일했으며 절대주의에 관한 그의
강의는 동료 엘 리시츠키(53쪽 참조)에게 지대한 영향을 주었다.
리시츠키는 로드첸코처럼 열광적인 공산주의자로서 볼셰비키
정부의 목적을 지지했다. 그는 구성주의야말로 혁명에 어울리는
예술임을 깨닫고 로드첸코와 함께 초기 구성주의의 주역이 되었다.
구성주의의 실용성을 부각시키기 위해 구성주의자들은 '생산주의'
Productivism라는 용어를 만들어냈다. 러시아 그래픽 디자이너들은
혁명을 지지하고 그 품격을 높인 공로로 한동안 소련 사회에서 높은
지위를 누렸다. 그들은 보다 많은 정치적 표현의 자유를 얻었고 과거
미술가들이 맡았던 문화적 소임을 다했다.
공산주의 지도자 블라디미르 레닌Vladimir Lenin은 러시아의
산업을 되살릴 목적으로 국영기업과 경쟁할 민간기업의 운용을
정책적으로 허가했다. 그 결과 광고 쪽에서 많은 일이 생겨났고,
이 시기에 러시아 구성주의자들은 활발하게 작품 활동을 하게
되었다. 당시 러시아의 광고 작품들을 관통하던 메시지는 서구권
그래픽 디자이너들의 기법과는 굉장히 달랐다. 유럽과 미국의
디자이너들이 이미 시도되고 검증된 설득의 방법을 이용해 상품과
서비스를 팔려고 애쓴 반면, 러시아의 광고는 제1차 세계대전 당시
영국 프로파간다 포스터나 모병 포스터를 닮은 감정적 기법에
의존했다.

위 엘 리시츠키는 블라디미르 마야코프스키Vladimir Mayakovsky의 1923년 시집 《목소리를 위해》For the Voice의 표지와 내부를 금속 활자판에 내장된 블록만을 사용해 디자인했다.

왼쪽 엘 리시츠키가 1924년에 디자인한 《예술 주의》 The Isms of Art의 표지. 리시츠키와 다다이스트 한스 아르프 Hans Arp가 공동 편집한 이 책은 북디자인과 레이아웃의 새로운 표준을 세워 1920년대와 그 이후에 큰 영향을 미쳤다.

아래 헝가리의 문학잡지 《오늘》Ma의 커버. 1923년에 라요스 코샤크Lajos Kassák가 디자인했다. 메릴 C. 버만 소장

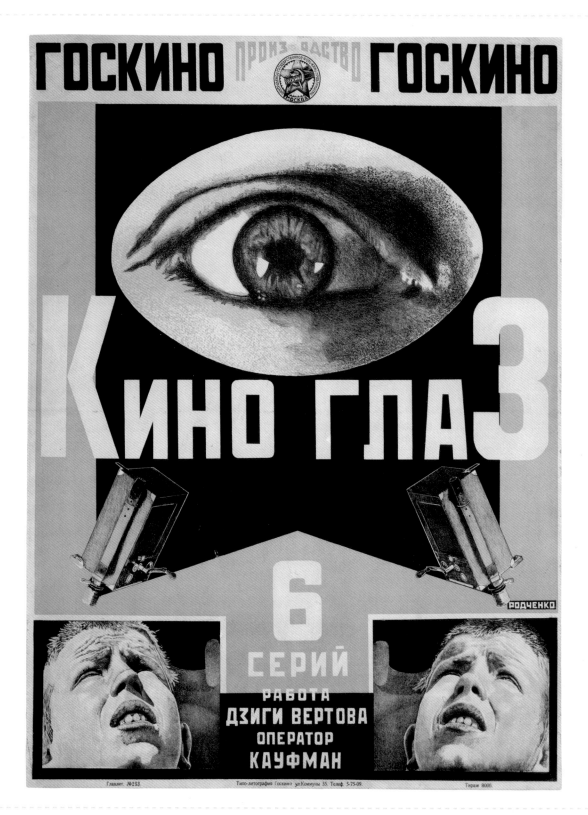

애국심 즉, 사회주의 정부가 부과한 과제에 힘써야 한다는 의무감과 자신의 전부를 바치지 않는 것은 죄라는 훈계가 포스터들의 공통적인 주제였다. 광고와 프로파간다의 이러한 연관은 구성주의가 다소 군국주의적 색채를 띠는 이유를 설명해준다. 스타일 면에서 구성주의 작품은 시각적으로 빈약한 편이었다. 색깔은 대개 두세 가지 색채에 한정되어 있고 흔히 붉은색과 검은색이 함께 등장했다. 장식성의 부족은 혁명이 전복시킨 자본주의사회에 던지는 야유를 의미했다.

처음에 구성주의는 소련 사회주의를 전파할 긍정적인 동력으로 받아들여졌지만, 1920년대와 1930년대 초, 특히 1924년 레닌의 사망 후 이오시프 스탈린Joseph Stalin이 집권하면서부터 러시아 구성주의 미술가와 디자이너들은 정부 당국의 반감을 샀다. 이 반감은 1934년에 이르러 노골적인 탄압으로 변했고, 노동 계급의 투쟁을 묘사하고 지도자의 마땅한 영웅성을 그려낼 공식 스타일로 사회주의 리얼리즘Socialist Realism이 선정되었다. 소련의 이념에 충성했던 많은 구성주의 미술가와 디자이너들은 체포를 피해 서구로 이주해야만 했다.

구성주의 스타일은 서구권에서, 특히 독일 바우하우스 (68 – 70쪽 참조)를 통해 그 인기를 유지했고, 국제 구성주의 International Constructivism는 수년간 건축 분야에서 주요 흐름으로 자리 잡았다. 구성주의 그래픽 디자인은 네빌 브로디Neville Brody(188 – 189쪽 참조)의 타이포그래피에서 훌륭하게 되살아났다. 브로디는 1980년대 스타일 잡지 《더 페이스》The Face의 헤드라인에 사용할 맞춤 서체와 그림문자를 구성주의에서 아이디어를 얻어 디자인했다.

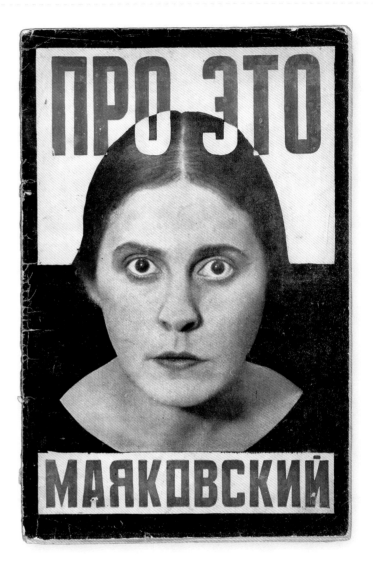

위 로드첸코의 또 다른 작품. 1923년에 블라디미르 마야코프스키와 공동으로 작업한 책 《이것에 대해: 그녀에게 그리고 나에게》Pro Eto: Ei i Mne의 표지이다.
메릴 C. 버만 소장

옆 페이지 알렉산드르 로드첸코가 디자인한 1924년 영화 〈키노 글라즈〉 Kino Glaz의 포스터. 영화는 혁명 이후 러시아의 업적을 찬양하는 내용이었다.
메릴 C. 버만 소장

스텐베르크 형제
The Stenberg Brothers

모스크바에 살았던 스웨덴인과 러시아인 부모에게서
태어난 블라디미르 스텐베르크Vladimir Stenberg
(1899년생)와 게오르기 스텐베르크Georgii
Stenberg(1900년생) 형제의 1920년대 영화
포스터들은 역사적으로 가장 훌륭한 포스터 작품에
속한다. 영화의 핵심을 포스터 한 장에 완벽하게
담아내는 재주가 뛰어났던 이들 형제는 구성주의와
포토몽타주(두 개 이상의 사진을 자르고 붙여서 합성
이미지를 만들어내는 기법)를 결합한 스타일로
작업했다. 그들의 작품은 역동적인 움직임과 혁신적인
타이포그래피로 가득했고 언제나 극적이었다. 영화의
줄거리를 이미지 하나로 응축하는 솜씨 또한 참으로
탁월했다. 혁명 후 러시아에서 제대로 된 인쇄 장비를
구하기가 힘들었던 그들은 영화의 프레임을
수작업으로 영사, 왜곡, 복사할 수 있는 장치를 직접
고안해 제작했다. 그들의 포스터는 언뜻 보기에 스틸
사진들을 몽타주한 것 같지만 실은 손으로 그린 석판
인쇄 이미지들이다. 이 영사 기법 덕분에 그때까지
시도된 바 없는 형태로 이미지와 타이포그래피를
자유로이 조작했고 하나의 이미지 안에서 시점을
뒤섞는 획기적인 방법을 사용했다.
동생 게오르기는 서른세 살에 오토바이 사고로
사망했는데 형 블라디미르는 그들 형제가 자유분방한
생활 방식을 고수하며 러시아로 귀화하기를 거부한
탓에 KGB가 동생을 죽음으로 몰았다고 주장했다.
하지만 결국 블라디미르는 러시아 시민권을
받아들였고 계속 그래픽 디자이너 활동을 이어갔다.

위 스텐베르크 형제가 디자인한 1929년 영화 〈카메라를 든 사나이〉The Man with
the Movie Camera의 포스터. 형제의 포스터 중에서도 서체와 시점을 다루는
솜씨가 가장 뛰어난 작품일 것이다. 메릴 C. 버만 소장

데 스테일
De Stijl

1917년 네덜란드 레이덴에서 태어난 데 스테일('스타일'이라는 뜻의 네덜란드어)은 수평과 수직 구도를 강조하면서 지극히 간소화된 순수미에 입체파와 미래파의 요소를 융합하는 것을 기반으로 한다. 네덜란드 육군으로 제1차 세계대전을 치르고 돌아온 화가이자 건축가 테오 반 되스부르크Theo van Doesburg는 야만적인 국가주의와 난폭한 문화적 독단이 전란을 부채질했다고 굳게 믿었다. "낡은 것은 개별과 연결되어 있으며, 새로운 것은 보편과 연결되어 있다"고 주장한 그는 특정 국가나 사회에 직결됨이 없이 문화적으로 포용적인 새로운 스타일을 만들고자 했다. 그러나 그의 이상적인 계획은 다른 근대 예술운동과 마찬가지로 시도는 좋았으나 그것이 표방하는 보편주의를 제대로 성취하지 못하고 네덜란드적인 것과 굳게 연결된 채 남고 말았다. 그럼에도 다른 전후 예술운동들이 순수예술을 좀처럼 벗어나지 못한 반면 데 스테일은 그래픽 디자이너와 타이포그래퍼들에게 깊고 빠르게 영향을 미쳤다. 디자이너들이 데 스테일에 처음 관심을 가지게 된 것은 반 되스부르크가 1917년에 창간해 1931년 사망할 때까지 발간한 잡지 《데 스테일》De Stijl 덕분이다. 이 잡지의 표지는 데 스테일의 순수주의 원칙에 따라 스타일이 강하지 않았고 그래픽 디자인의 관점에서 볼 때 평범한 편이었다. 빌모스 후사르Vilmos Huszár가 목판화로 제작한 1917년호의 표지를 비롯해 몇몇 표지들이 데 스테일의 미학을 특히 잘 표현하고 있다. 나중에 반 되스부르크는 다다이즘을 데 스테일만큼 혁명적인 스타일로 받아들였고,

데 스테일이나 다다이즘으로 작업하는 디자이너와 타이포그래퍼들의 협업을 장려했다. 건강이 악화된 반 되스부르크는 스위스 다보스에서 심장병으로 사망한다. 그의 죽음과 함께 성장을 멈춘 데 스테일은 구성주의처럼 이후 한동안 그래픽 디자이너와 건축가들에게 영향을 주었다.

위 잡지 《데 스테일》의 1926년호 표지. 테오 반 되스부르크가 디자인한 틀을 따르고 있다.

왼쪽 헤르베르트 바이어Herbert Bayer가 칸딘스키의 예순 번째 생일 기념 전시회 홍보를 위해 1926년에 디자인한 작품. 데 스테일의 원칙에 따라 만들어진 이 작품은 왼쪽 위의 이미지와 오른쪽 구석의 글씨를 살짝 기울어진 각도로 균형 있게 배치함으로써 시소의 움직임을 멋지게 연출해 전반적인 레이아웃에 힘을 실었다.

바우하우스
The Bauhaus

1919년 4월 12일 독일의 건축가 발터 그로피우스는 독일 바이마르에 새로 생긴 미술학교 교장을 맡게 되었다. 1914년 제1차 세계대전 전야에 문을 닫은 바이마르 미술공예학교Weimar Arts and Crafts School의 후신 '국립 바우하우스'Das Staatliche Bauhaus는 역사상 가장 유명하고 유력한 미술학교의 하나가 되었다.

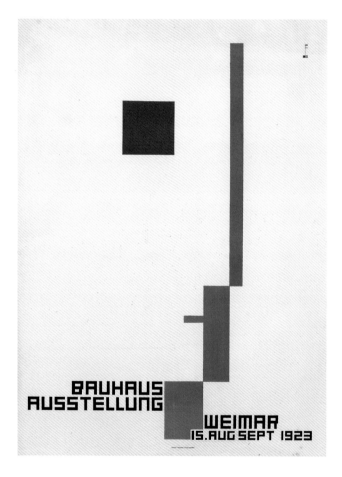

위 프리츠 슐라이퍼Fritz Schleifer가 디자인한 1923년 바우하우스 전시회 포스터. 포스터의 모티프인 옆얼굴은 1922년에 오스카 슐레머Oskar Schlemmer가 구성주의의 영향을 받아 그린 것이다. 메릴 C. 버만 소장

1919년부터 1933년 폐교될 때까지 바우하우스를 거쳐 간 뛰어난 교직원과 졸업생들 중에는 건축, 공예, 그래픽 디자인, 타이포그래피 등 디자인 전 분야를 아우르는 모더니즘의 주창자들이 있었다. 바우하우스의 궁극적인 목표는 디자인 분야가 전쟁의 정체기를 벗어나 새 출발을 할 수 있도록 응용미술과 기술의 조화로운 관계를 회복시키는 것이었다. 그로피우스는 건축이야말로 미술과 디자인 각각의 고유한 영역을 두루 포괄한다고 믿었고, 따라서 건축은 바우하우스 철학의 중심에 위치했다. 하지만 그래픽 디자인과 타이포그래피도 중요한 분야였고, 학생들은 그 방면의 역량을 기르도록 장려되었다. 1923년까지 요하네스 이텐Johannes Itten이 담당하다가 라즐로 모홀리 나기László Moholy-Nagy에게 넘어간 예비 과정은 바우하우스 학생들의 성장에 결정적이었다. 이 과정을 통해 그들은 '재료에 충실하라'는 바우하우스의 중심 메시지를 익혔고 여러 분야에서 얻은 아이디어들을 결합해 시각적·물질적으로 온전한 작품을 만드는 법을 배웠다. 예비 과정을 마친 학생들은 목공, 금속가공, 도자, 직물 그리고 그래픽 디자인 등 다양한 작업장에서 학업을 이어갔다.

바우하우스의 그래픽 디자인 '스타일'은 초기 데 스테일(67쪽 참조)에 영향을 받았는데, 그 매개체는 바우하우스와 인연이 있던 테오 반 되스부르크와 구성주의(62-65쪽 참조)였다.

구성주의와 데 스테일은 1910년대 후반과 1920년대 초반에 등장해 바우하우스의 초창기와 때를 같이한다. 그로피우스는 바우하우스가 특정한 스타일에 결부되는 것을 반기지 않았지만, 타이포그래피는 특히 데 스테일로부터 강하게 영향을 받았다. 요스트 슈미트 Joost Schmidt가 디자인해서 지금은 유명해진 1923년 바우하우스 전시회 포스터는 보다 꾸밈없고 기술 지향적인 아름다움을 추구하고 있다. 전시회의 카탈로그는 당시 학생이었으며 훗날 교직원이 된 헤르베르트 바이어(74-75쪽 참조)와 함께 모홀리 나기가 디자인했다.

이 전시회는 15,000명이 넘는 관객을 모아서 큰 성공을 거두었다. 하지만 바우하우스는 바이마르 공화국의 튀링겐 정부와 관계가 썩 좋지 않았다. 1924년 12월 26일 교직원 전원이 학교를 그만두었고, 바우하우스와 학생들은 1925년 4월에 이웃 연방주 작센안할트의 데사우로 옮겨 갔다. 그리고 1926년에 그로피우스가 설계한 데사우의 새 학교 건물이 완공되었다. 이때가 바우하우스의 가장 생산적인 시기였다. 학교에서 구상한 아이디어를 상업

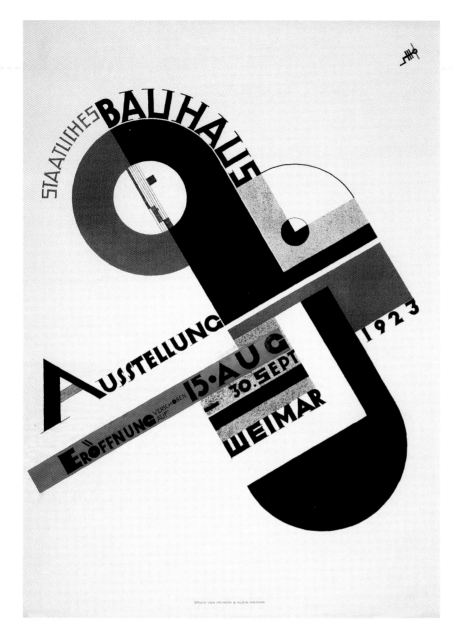

왼쪽 요스트 슈미트의 1923년
바우하우스 전시회 포스터.
옆 페이지에 실린 슐라이퍼의
포스터보다 러시아 구성주의의 영향이
더욱 뚜렷하다. 메릴 C. 버만 소장

프로젝트화하기 위한 바우하우스 상회Bauhaus Corporation도
이때 설립되었다. 효율적인 자기 출판이 가능했던 바우하우스는
유력 잡지 《바우하우스》Bauhaus를 발간해 그들의 스타일을
탁월하게 홍보했다. 바실리 칸딘스키Wassily Kandinsky,
파울 클레Paul Klee, 피트 몬드리안Piet Mondrian, 반 되스부르크,
그로피우스, 모홀리 나기 같은 권위자들이 집필한 책 열네 권도
출간되었다. 같은 시기 바이어는 타이포그래피와 그래픽 디자인
작업장을 운영하면서 당시의 최신 그래픽 디자인에 확고한 영향력을
미쳤다.

1920s

1928년 그로피우스는 다시 건축에 전념하기 위해 바우하우스를 그만두었고 교직원의 변동이 이어졌다. 교장직은 1928년부터 1930년까지 건축가 한네스 마이어Hannes Meyer가, 이후 폐교까지는 루트비히 미스 반 데어 로에가 맡았다. 1931년 데사우에서 권력을 장악한 나치당이 견디기 힘든 문화적·정치적 제약을 가하자 바우하우스는 결국 1933년 8월 10일에 문을 닫는다. 바우하우스의 유명한 지식인들 중 많은 이들이 나치당의 박해를 피해 미국으로 이주했고, 1937년에는 모홀리 나기가 시카고에 뉴 바우하우스New Bauhaus를 세웠다. 뉴 바우하우스는 이후 디자인 연구소Institute of Design로 이름을 바꿨고, 결국에는 일리노이 공과대학에 흡수되었다.

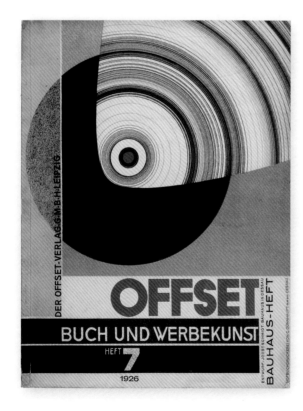

위 독일 잡지 《오프셋: 책과 광고 미술》Offset Buch und Werbekunst의 1926년호 표지. 요스트 슈미트가 디자인했다. 메릴 C. 버만 소장

아르데코의 기원
The Origins of Art Deco

아르데코Art Deco는 1925년 4월부터 10월까지 파리에서 개최된 국제 전시회 현대 장식미술·산업미술 국제전L'Exposition Internationale des Arts Décoratifs et Industriels Modernes과 밀접한 연관을 가진 스타일이다. 이 용어가 처음 등장한 것은 건축가 르 코르뷔지에가 자신이 발간하던 잡지 《에스프리누보》L'Esprit nouveau의 기사에 '1925 박람회: 아르데코'라는 헤드라인을 쓰면서부터. 아르누보처럼 건축, 인테리어, 패션, 제품 디자인, 그래픽 디자인에 두루 적용되는 또 다른 '종합' 스타일이었던 아르데코는 초기 모더니즘의 호화스러운 형태로서 빈 분리파와 데 스테일의 요소뿐 아니라 입체파의 영향도 뚜렷했다. 근대 예술에서 최신 생활양식으로 변모한 이 말은 사치, 화려한 매력, 소비주의, 기계 문화의 찬양 등을 상징했다.

아르데코의 기원은 프랑스의 장식예술 아르누보로 거슬러 올라간다. 1900년 제1회 파리 박람회는 수천 명의 방문객을 모으며 대성공을 거두었다. 하지만 프랑스 디자인 산업은 그 성공을 제대로 이어가지 못했다. 제1차 세계대전으로 인해 1915년 제2회 박람회를 개최하지 못했으며 1925년이 되어서야 상황은 다시금 회복되었다. 파리의 선도적인 소매상들은 박람회에서 아르데코를 밀어주었고, 오 프랭탕, 갤러리 라파예트 같은 유명 백화점들이 안달이 난 군중에게 호화로운 상품을 판매하며 아르데코를 퍼뜨렸다.

아르데코는 장식성을 지향한다는 점에서 아르누보와 닮았지만 그보다 훨씬 덜 자연적이었다. 아르데코는 아르누보의 구불구불한 형태 대신 교차하는 직사각형들처럼 딱딱한 도형이나 엄밀한 곡선을 사용했다. 그래픽 디자인에서 아르데코는 일관성이 없는 편이었다. 아르데코 건축처럼 아르데코 그래픽에서도 기하학적 형태들이 사용됐는데 그 방식은 디자이너마다 제각각이었다. 프랑스에서 아르데코의 대표자로 여겨지는 A. M. 카상드르A. M. Cassandre (94–95쪽 참조)와 장 카를뤼Jean Carlu는 1920년대 후반과 1930년대에 해운회사, 철도회사, 백화점 그리고 와인 기반의 식전 술 뒤보네 등을 위해 유명한 포스터들을 디자인했다. 1926년에 프리츠 랑Fritz Lang의 영화 〈메트로폴리스〉Metropolis의 포스터를 디자인한 하인츠 슐츠 노이담Heinz Schulz-Neudamm 같은 독일 디자이너들은 미래적인 느낌을 아르데코에 끌어들였다. 미국에서는 재즈 모던Jazz Modern이라는 이름으로 불렸고, 아메리카 원주민이나 아즈텍의 미술에서 주제를 차용하기도 했다.

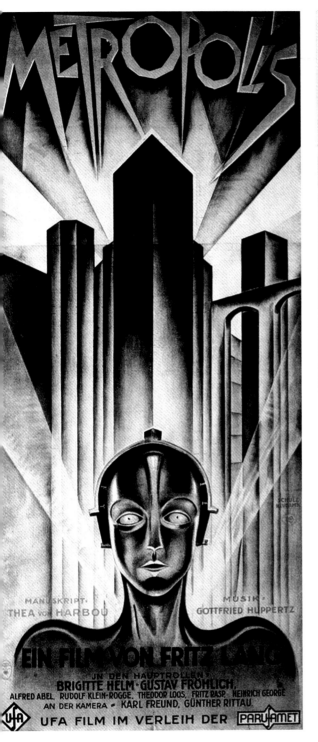

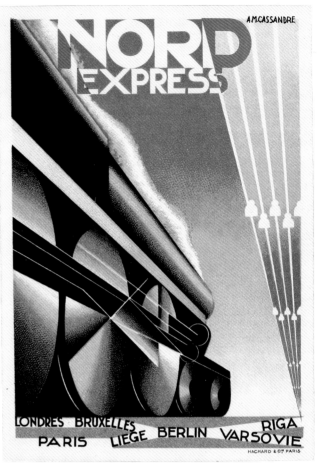

위 A. M. 카상드르의 대표작인 노르 익스프레스Nord
Express를 주제로 한 1927년 포스터. 아르데코는 여행의
화려한 매력을 전달하는 데 안성맞춤이었고 기관차의 박력
또한 훌륭히 표현했다. 메릴 C. 버만 소장

위 하인츠 슐츠 노이담이 1926년에 디자인한 프리츠 랑의
영화 〈메트로폴리스〉 포스터. 이 유명한 포스터는 종종
패러디되었다.

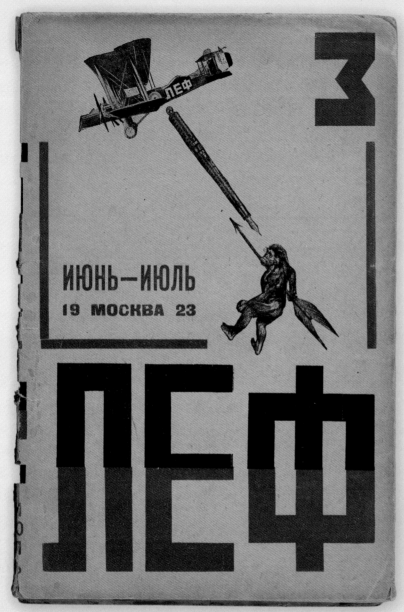

위 로드첸코가 디자인한 1923년 《레프》 제3호 표지.
《레프》의 표지는 강한 반제국적 메시지를 전달하고는 했다.

초창기 소련의 그래픽 디자이너들 중에서도 알렉산드르 로드첸코는 오늘날 구성주의 스타일의 전형이라고 생각되는 이미지를 가장 생생히 환기시킨다. 1891년 상트페테르부르크에서 태어난 그는 아버지가 사망한 후 카잔으로 이주해 1910년부터 1914년까지 미술학교를 다니다가 모스크바의 스트로가노프 대학교에서 학업을 이어갔다. 입체파, 미래파, 절대주의에 크게 영향받은 화가였던 로드첸코는 기하학적 구성에 대한 관심이 커지면서 순수미술에서 디자인으로 활동 영역을 옮겼다.

엘 리시츠키(53쪽 참조)처럼 그도 소련 공산당의 열렬한 지지자였다. 로드첸코는 1918년에 나르콤프로스Narkompros(교육인민위원회)에 합류했고, 1920년에는 볼셰비키 정부가 그를 미술학교와 박물관의 행정을 관할하는 박물관 및 매입기금 담당국 국장으로 임명했다. 1921년이 되어 그는 미술을 산업 생산의 불가결한 요소이자 일상생활의 중요한 부분으로 삼으려는 러시아 생산주의운동에 합류했다. 이를 계기로 그림을 접고 그래픽 디자인에 전념하면서 포스터, 책 심지어 영화까지 제작했다.

로드첸코는 1923년에 소련의 시인 블라디미르 마야코프스키와 오랫동안 이어질 협업을 시작했고 창작예술 잡지 《레프》LEF(예술의 좌파 전선)를 발간했다. 《레프》는 구성주의 작가들을 옹호하면서 수평성과 수직성이 강한 디자인을 사용했는데, 이 스타일은 로드첸코의 그래픽 디자인에서 뚜렷한 특징으로 지속됐다. 그는 선이 날카로운 구성에 다다이즘(47쪽 참조)적인 포토몽타주 이미지들을 결합시켰고, 이 결합이야말로 그의 개성적인 스타일이었다.

로드첸코의 작업이 그래픽 디자이너들에게 수년간 많은 영향을 미쳤음은 쉽게 알 수 있다. 그 대표적 작가인 네빌 브로디(188–189쪽 참조)의 1980년대 작업에서는 러시아 구성주의 스타일에 대한 찬양마저 엿보인다. 로드첸코는 포토몽타주 작품에 자기 사진을 집어넣고는 했는데 이 역시 디자이너들에게 매우 중요한 참고가 되었다. 릴리 브릭Lilya Brik이 볼드체 키릴문자로 '책'이라고 외치는 소련 국립출판사의 1924년 포스터는 이후 수차례 패러디될 만큼 유명하다. 특히 영국 밴드 프란츠 퍼디난드Franz

Ferdinand는 이 포스터뿐 아니라 로드첸코의 1923년 포스터
〈세계의 육분의 일〉One-Sixth Part of the World을 자신들의 앨범
커버 디자인에 패러디했다. 로드첸코는 1930년대 후반부터 다시
화가로 활동하다가 1956년 모스크바에서 사망한다.

아래 소련 국립출판사의 상징적인 1924년 포스터 〈책〉Knigi은 수차례 패러디되었다.
포토몽타주의 여성은 로드첸코와 함께 작업하던
시인 블라디미르 마야코프스키의 뮤즈 릴리 브릭이다.

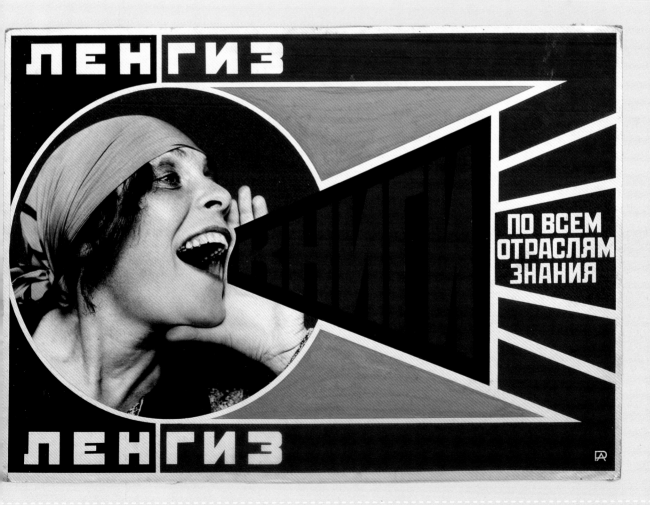

Herbert Bayer

1900년 오스트리아 출생 디자이너 헤르베르트 바이어는 어릴 때부터 미술가의 꿈을 키웠다. 바이어는 원래 빈의 미술학교에 다닐 계획이었지만 아버지의 갑작스러운 죽음으로 인해 린츠에 있는 게오르그 슈미트함머Georg Schmidthammer의 건축 및 장식미술 작업실에서 견습 생활을 하면서 그래픽 디자인과 제도를 익혔다. 1920년 그는 독일 다름슈타트로 이주해(20년 전에는 페터 베렌스 [36쪽 참조]가 다름슈타트로 이주했다) 건축가 에마누엘 마르골트 Emanuel Margold와 일하다가 1921년에 바이마르의 바우하우스에 입학한다.

발터 그로피우스, 라즐로 모홀리 나기, 바실리 칸딘스키 등

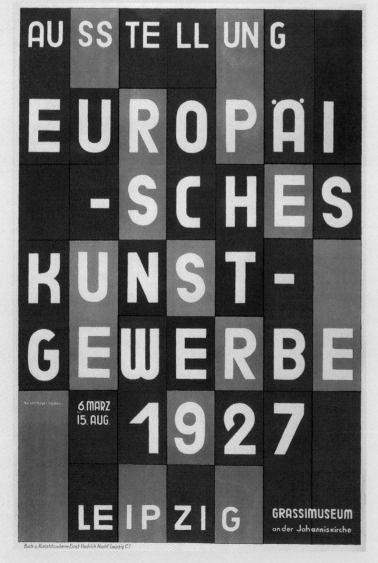

바우하우스의 뛰어난 강사진 밑에서 그가 배운 것들은 디자인 작업의 평생 지침이 되었다. 바이어는 모든 디자인이 무엇보다도 기능적이어야 한다는 바우하우스의 근본 철학을 완벽히 이해했고, 강사들로부터 그래픽 디자인과 타이포그래피에 집중하도록 권유받았다. 1925년 2월, 그는 졸업하자마자 데사우로 옮긴 바우하우스의 교사로 초청되었다. 바이어에게 있어서 바우하우스의 교직 생활은 여러 면에서 학업의 연장이었다. 자신의 기술을 넓히고 상업 디자인 활동을 계획할 시간을 가질 수 있었던 그 시기에 그가 디자인한 산세리프 서체 유니버설Universal은 바우하우스가 출판하는 모든 인쇄물에 사용되었다.

바이어는 1928년에 바우하우스를 떠나 베를린으로 이주했는데, 베를린은 그에게 더욱 많은 기회를 제공해주었다. 그는 그곳에서 다시금 디자인 활동을 시작하며 곧 독일 《보그》의 일을 맡게 되었고, 국제적 광고회사 돌란트Dorland의 아트 디렉터 겸 그래픽 디자이너로 고용되었다. 이 시기에 그는 초현실주의와 다다이즘에 입각해 직접 찍은 사진들을 작품에 활용했으며 모더니즘적인 접근법을 확고히 견지했다. 나치의 눈총을 받던 모더니즘이 히틀러가 수상으로 집권한 1933년에 완전히 금지됐다는 사실에 비춰볼 때 그의 태도는 용기 있는 자세였다. 그러나 나치 독일의 탄압에 질린 바이어는 결국 1938년에 미국으로 이주해 그래픽 디자인과 전시회의 굵직한 작업들을 이어갔다. 그 첫 번째 작업은 뉴욕 현대미술관에서 개최해 호평을 얻은 전시회 '바우하우스 1919 – 1928'이다. 그는 유럽의 모더니즘을 미국 디자인 문화에 들여옴으로써 최초로 국제적 인정을 받은 그래픽 디자이너가 되었다. 바이어는 콜로라도 아스펜에서 오랫동안 활동하다가 1985년 캘리포니아에서 사망한다.

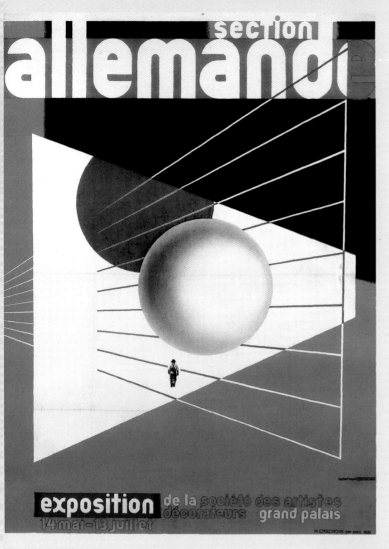

옆 페이지 바이어의 1930년 라이프치히 유럽미술공예 전시회
Europäisches Kunstgewerbe 포스터. 메릴 C. 버만 소장

왼쪽 바이어가 디자인한 1930년 파리장식미술가협회 박람회
Paris Exposition de la Societe des Artistes Decorateurs
독일 섹션의 독일공작연맹 전시회German Werkbund
Exhibition 포스터. 메릴 C. 버만 소장

아래 아래의 석판화에서 볼 수 있듯이 바이어는 바우하우스
출신이기는 하지만 그 밖의 다양한 일러스트 스타일들을
활용했다. 이 작품은 그가 미국으로 이주하기 직전인
1935년에 만든 것이다. 메릴 C. 버만 소장

Jan Tschichold

얀 치홀트는 20세기 디자인 분야에서 가장 중요하다고 여겨지는 여러 시기들에 걸쳐 활동하면서 타이포그래피에 막대한 기여를 했다. 1902년 독일 라이프치히에서 태어난 그는 캘리그래피와 타이포그래피를 정식으로 교육받았다. 다른 동시대 디자이너들이 미술이나 건축 등 다른 분야를 거쳐 디자인에 이르렀음을 생각하면 이것은 이례적인 경우였다. 치홀트는 1919년부터 1923년까지 라이프치히 그래픽 아트 및 출판업 아카데미에 다니면서 전통적인 타이포그래피의 원칙을 익혔다. 그리고 1923년 바이마르에서 열린 바우하우스 전시회는 그를 크게 뒤흔들어놓았다. 치홀트는 그때까지 배운 많은 것을 버리고 러시아 구성주의 작품에 빠져들어 그로부터 자극받은 접근법을 택하게 되었다. 그는 초기 작품에서 간소화된 기하학적 구성, 대문자나 소문자로만 된 산세리프 서체, 일러스트가 아닌 사진 등을 주로 활용했다.

치홀트는 업계지 《타이포그래피 뉴스》Typographische Mitteilungen 1925년호를 통해 타이포그래피에 관한 견해를 처음으로 발표했다. 이어서 1927년에는 전시회를 열었고, 1928년에는 그의 가장 유력한 저작 《새로운 타이포그래피》Die Neue Typographie를 출간했다. 디자이너와 인쇄업자를 위한 안내서로 만들어진 《새로운 타이포그래피》는 모더니즘적인 타이포그래피와 레이아웃을 고수할 것을 단호하게 주장했다. 문구류, 광고, 포스터, 신문, 전반적인 책 레이아웃 등 모든 것을 다룬

이 책은 순식간에 고전이 되었고 오늘날에도 모더니즘의 감수성을 지닌 그래픽 디자이너들에게 영향을 주고 있다. 《새로운 타이포그래피》는 물론 그와 비슷한 후속작들도 성공을 거두었다. 하지만 치홀트는 몇 년 후 모더니즘의 이상을 버리고 점차 전통적인 서체로 돌아왔다. 그는 흥미롭게도 예술가로서 소박했던 성장 환경 탓인지(그의 아버지는 간판공이었다) 동시대의 다른 활발한 타이포그래퍼들과 달리 손으로 그린 서체가 아닌 유명 활자주조소들의 기성 폰트만을 사용했다. 그리고 마침내 《새로운 타이포그래피》가 지나치게 극단적이었다고 선언하면서 모더니즘 디자인이 너무 권위적이라고 비판하기에 이르렀다. 1933년 치홀트와 그의 아내 에디트Edith Kramer는 파울 레너Paul Renner의 초대로 강사 자리를 얻어 뮌헨으로 간 얼마 후 공산주의에 찬동했다는 죄목으로 나치 당국에 체포되었다. 다행히 부부는 스위스로 도망쳤고 그곳에서 교직에 종사하며 벤노 슈바베 출판사 Benno Schwabe의 일을 맡았다. 이어서 잉글랜드의 펭귄 북스 Penguin Books와도 일하게 되었는데, 500권이 넘는 페이퍼백의 디자인을 표준화시킨 전설적인 〈펭귄 조판 규정〉Penguin Composition Rules은 바로 그가 만든 것이다. 또한 그는 1966년부터 1967년까지 모노타이프와 라이노타이프에서 똑같은 형태로 구현되도록 디자인한 아름다운 사봉Sabon 서체를 만들었다. 치홀트의 꾸준하고 수준 높은 작업은 미술, 디자인, 타이포그래피가

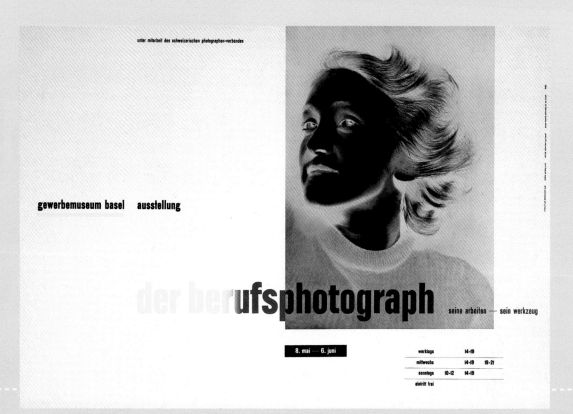

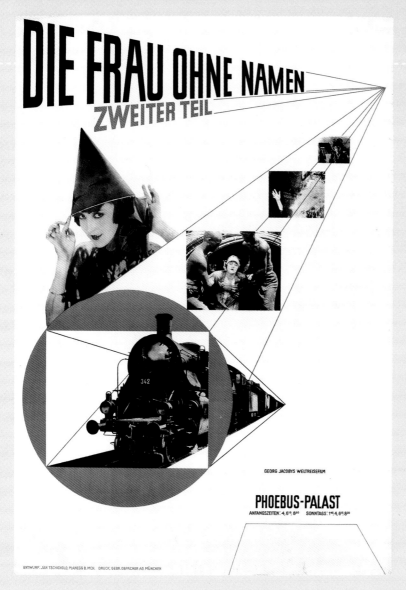

왼쪽 뮌헨 피부스 팔라스트 극장Phoebus-Palast
에서 상영된 〈이름 없는 여인〉 2부Die Frau ohne
Namen, Zweiter Teil의 홍보를 위해 치홀트가
1927년에 디자인한 포스터. 산세리프 서체만이
사용되었는데 이는 그가 곧 출간할 《새로운
타이포그래피》로 이어진다.
메릴 C. 버만 소장

한데 모여 오늘날의 산업을 이룩하는 데 이바지했다. 그는 1974년
스위스 로카르노에서 사망한다.

옆 페이지 1938년 치홀트가 디자인한 전시회 '전문 사진작가'
Der Berufsphotograph의 포스터. 그의 새로운 타이포그래피
원칙이 적용된 마지막 작품 중 하나이다. 메릴 C. 버만 소장

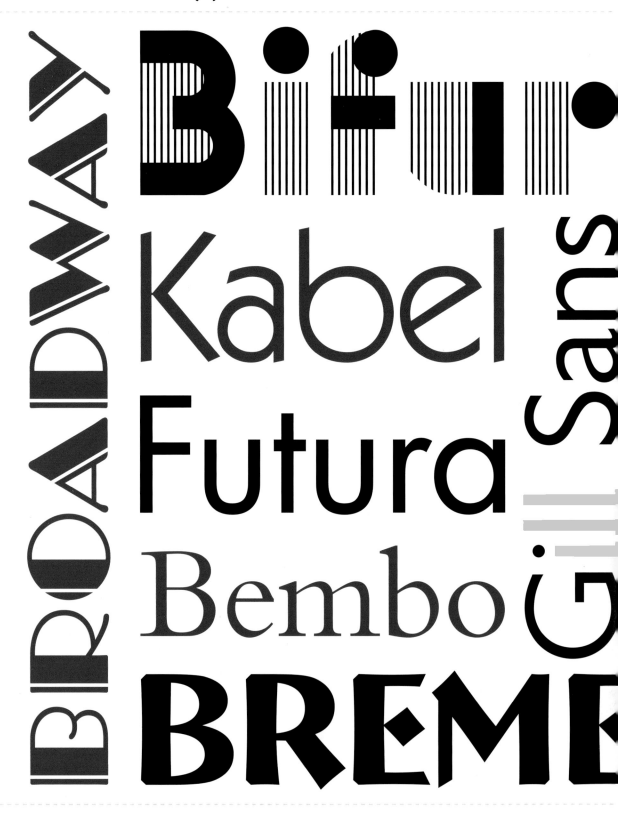

BROADWAY

Bifur

Kabel

Futura

Sans

Bembo

Gill

BREME

Memphis * Fournier · * Fournier · * Bauhaus ↗

1920년대는 서체 디자인의 실험이 가장 활발한 시대였다. 새로운 미학의 발전에 중심적 역할을 한 바우하우스는 기하학적인 산세리프 서체를 선호했고, 1920년대 막바지에 떠오른 현란한 아르데코는 엄격한 가독성보다 스타일에 치중해 매우 장식적인 요소들을 서체 디자인에 들여왔다.

Bremen
리차드 립턴Richard Lipton
(루트비히 홀바인의 문자 도안을 기초로 함) ㅣ 1922

Fournier
피에르 시몽 푸르니에Pierre Simon Fournier ㅣ 1742 –
모노타이프 디자인 스튜디오
Monotype Design Studio ㅣ 1924

Bauhaus
헤르베르트 바이어Herbert Bayer
(바이어의 실험적 폰트 Universal에 기초함) ㅣ 1925

Futura
파울 레너Paul Renner ㅣ 1927 – 1930

Kabel
루돌프 코흐Rudolf Koch ㅣ 1927 – 1929

Broadway
모리스 풀러 벤턴Morris Fuller Benton ㅣ 1928

Gill Sans
에릭 길Eric Gill ㅣ 1928 – 1929

Bembo
프란체스코 그리포Francesco Griffo ㅣ 1496 –
모노타이프 디자인 스튜디오
Monotype Design Studio ㅣ 1929

Bifur
A. M. 카상드르A. M. Cassandre | 1929

Memphis
루돌프 볼프Rudolf Wolf | 1929

Bauhaus

ABCDEFGHIJKLM
NOPQRSTUVWXYZ
abcdefghijklm
nopqrstuvwxyz
1234567890
(.,:;?!$£&-*){ÀÓÜÇ}

바우하우스(68–70쪽 참조)는 합리적이고 기하학적인 서체를 학교 교육의 일환으로 삼았고 서체 디자인을 광범위하게 실험했다. 독일에서 흔히 사용되어온 국가주의적 흑자체와 거리가 멀다는 이유 등으로 산세리프 서체를 선호했다. 1923년 헤르베르트 바이어(74–75쪽 참조)는 바우하우스의 모든 출판물에 쓸 다목적 서체 디자인에 착수했고 수년에 걸쳐 몇 가지 서체를 만들어냈다. 바이어의 서체들은 획의 두께가 동일했으며 완벽한 원과 수평획, 수직획으로 구성되었다. 그는 자신의 서체를 유니버설이라 이름 붙여 소문자만을 디자인했다. 바우하우스 Bauhaus 서체는 유니버설의 현대판으로 1975년 에드 벤갓Ed Benguiat과 빅터 카루소Victor Caruso가 디자인했다.

Futura

ABCDEFGHIJKLM
NOPQRSTUVWXYZ
abcdefghijklm
nopqrstuvwxyz
1234567890
(.,:;?!$£&-*){ÀÓÜÇ}

현재까지 가장 유명한 산세리프 서체에 속하는 푸투라Futura는 1927년 독일의 파울 레너가 디자인한 것으로 3년 후인 1930년 프랑크푸르트의 바우어 활자주조소Bauersche Gießeri에서 처음 발행되었다. 푸투라는 제1차 세계대전 이후 독일에서 인기를 누려온 무거운 고딕체와 흑자체로부터 디자이너들의 눈을 돌리는 데 크게 일조했다는 점에서 중요하다. 서유럽에서는 전반적으로 산세리프가 디자이너들의 서체로 자리 잡은 상태였다. 얼핏 보면 푸투라는 순전히 기하학적 형태들로만 구성된 듯 보이는데 실제 그것이 본래 의도였지만 시간이 지남에 따라 가독성을 위해 획의 넓이와 문자 간의 크기가 다소 달라졌다. 시대를 타지 않는 이 서체는 지금도 널리 사용되고 있다.

Gill Sans

ABCDEFGHIJKLM
NOPQRSTUVWXYZ
abcdefghijklm
nopqrstuvwxyz
1234567890
(.,:;?!$£&-*){ÀÓÜÇ}

모노타이프사의 스탠리 모리슨Stanley
Morison은 브리스틀의 어느 가게에서
에릭 길이 도안한 글자를 보고 그에게
새로운 산세리프 서체의 디자인을 맡겼다.
독일 활자주조소들의 산세리프 서체가
넘쳐나는 상황에 난감했던 모리슨은 에릭
길의 우아하고 균형 잡힌 글자에서
그 해답을 찾았던 것이다. 1928년 길 산스
Gill Sans의 일반체가 발행되었고,
서체군이 신속히 확장되어 볼드체, 좁은체,
표제체가 포함되면서 열차 시간표에서
간판까지 다양한 곳에 사용이 가능해졌다.
캘리그래퍼 에드워드 존스턴(57쪽 참조)
밑에서 배운 에릭 길은 가독성이
높으면서도 개성적인 서체를 만들 줄
알았다. 그러한 장점을 가진 서체인
길 산스는 여전히 큰 인기를 누리고 있다.

Bifur

ABCDEFGHIJKLM
NOPQRSTUVWXYZ
abcdefghijklm
nopqrstuvwxyz
1234567890
(.,:;?!£&-*){ÀÓÜÇ}

A. M. 카상드르(94–95쪽 참조)는
몇 가지 서체를 디자인했는데 그 첫 번째가
1929년에 드베르니 에 페뇨 활자주조소
Deberny & Peignot Foundry를 위해
디자인한 비퓌르Bifur이다. 여태껏 가장
노골적으로 아르데코를 표방한 서체인
비퓌르는 건축에 가까운 기하학적 특성과
강조된 스타일을 갖춘 아르데코의
전형이었다. 비퓌르는 책 제목이나
포스터처럼 표제나 헤드라인으로 어울리는
서체였고 실제 제작 의도도 그랬다.
스타일이 매우 강했기 때문에 아르데코의
유행이 지나자 함께 저문 이 서체는 그러나
기하학적으로 날카로우면서도 우아함을
간직한 1920–1930년대를 환기시키고자
하는 디자인 패스티시pastiche에
안성맞춤이다.

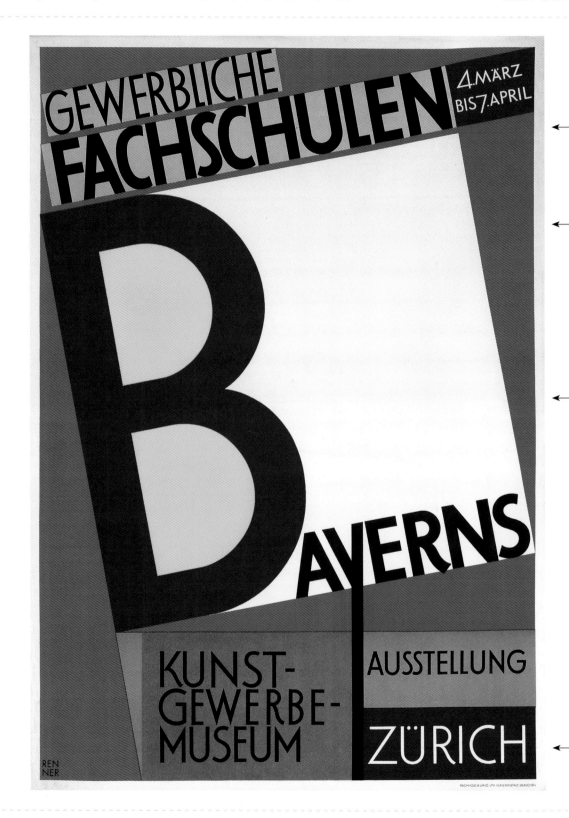

바이에른 상업전문학교
Gewerbliche Fachschulen Bayerns
파울 레너Paul Renner | 1928

—— 포스터 위쪽의 문자들은 한두 가지를 제외하면
푸투라의 좁은체와 비슷하다. 차이점을 예로 들면,
문자 C의 끝부분이 각이 졌다.

—— 오른쪽의 삼각형 면은 왼쪽 아래에 반전되어
배치됨으로써 포스터의 구도에 전반적인 균형을
형성한다.

—— 각진 텍스트와 형태는 **데 스테일**과 **바우하우스**를
떠올리게 한다. 레너는 바우하우스와 직접 관계는
없지만 바우하우스 교사들의 관점을 공유했다.

파울 레너는 꾸준히 인기를 누리고 있는 다용도 서체 푸투라의
디자이너로 유명하다. 그는 원래 화가로 활동하다가 1907년
독일공작연맹에 합류하면서 디자인에 몸담게 되었다. 레너는 제본
일을 하던 중에 점점 레이아웃이라든가 본문, 헤드라인 서체 선택 등
전반적인 책 디자인을 다루게 되었는데, 그는 당시 독일에서
일반적이던 고딕체, 흑자체에서 근대적인 로만체로 넘어가는 계기를
마련한 주역 중 한 명이다.

레너는 형태와 기능의 관계에 깊은 관심이 있었다. 푸투라가 상업
발행된 얼마 후인 1928년에 디자인한 〈바이에른 상업전문학교〉
Gewerbliche Fachschulen Bayerns 포스터는 그러한 관심을 잘
보여준다. 포스터에서 서체의 각진 획들은 전체 구도 내에서 밝은
영역과 어두운 영역 간의 균형을 잡아주는데, 이는 데 스테일과
바우하우스를 떠올리게 한다.

레너는 나치의 반유대주의 프로파간다를 소리 높여 반대했고
그로 인해 고초를 당했다. 뮌헨에서 교직을 박탈당한 뒤 정규적인
일자리를 구하는 데 큰 어려움을 겪은 그는 1956년 독일 회딩엔에서
사망한다.

아래의 조색판은 옆 페이지의 〈바이에른 상업전문학교〉 포스터에서
추출한 색상 견본으로 1920년대에 이러한 스타일로 작업한
디자이너들이 사용한 대표적인 색상들이다.

메릴 C. 버만 소장

c =	005%	020%	035%	000%	000%	100%	035%	000%
m =	005%	025%	045%	025%	085%	080%	030%	000%
y =	020%	045%	075%	100%	100%	000%	030%	000%
k =	000%	005%	030%	000%	000%	030%	015%	100%

1930s

1929년에 월 스트리트가 무너지자
그 여파는 미국 바깥으로 퍼져나가
전 세계 시장이 경제 위기에 휩싸였다.
미국에서 훗날 대공황이라고 불린 이 현상은
10년 이상 지속되었으며, 그로 인해
국제무역이 쇠퇴하고 실업률이 25퍼센트를 넘어섰다.
제조업으로 국가 수입을 얻었던 산업국가들은
극심한 충격을 받았고 곡물 가격이 60퍼센트 이상
폭락하면서 농업도 큰 타격을 입었다.

막대한 경기 침체로 사회가 불안에 휩싸이자 유럽과 남미에서는 독재 정권이 손쉽게 권력을 잡을 수 있었다. 그렇지만 1930년대에는 특히 라디오와 영화 쪽에서 새로운 기술들이 등장했고, 사치와 소비주의의 상징인 아르데코가 어려운 세계 경제 속에서 신기하게도 여전히 지배적인 인기를 누렸다. 어쩌면 오히려 그런 시절이었기 때문에 사람들은 시각적으로 현란한 스타일에서 비참한 시대의 끝과 희망을 찾았던 것인지도 모른다. 그러나 좋은 시절은 쉽사리 오지 않았다. 대공황이 끝나갈 무렵 독일군이 국경을 넘어 폴란드를 침공했고 세계는 또다시 전쟁에 휩싸였다.

아르데코의 유행
The prevalence of Art Deco

아르데코(70–71쪽 참조)는 1925년 현대 장식미술·산업미술 국제전을 계기로 프랑스에서 등장했다. 1920년대 후반기에 굉장한 인기를 누린 아르데코는 1930년대에 와서야 그 '종합성'을 완전히 구현하면서 진가를 발휘했다. 다기茶器 세트부터 잘 어우러진 가구 세트까지 수천 건의 제품이 아르데코 스타일로 만들어졌지만, 가장 오랜 생명력을 지닌 것은 아름답고 우아한 뉴욕 크라이슬러 빌딩일 것이다. 단 2년의 공사 끝에 1930년 5월에 완공한 크라이슬러 빌딩은 열한 달 후 엠파이어스테이트 빌딩이 지어질 때까지 세계 최고층 건물로서 1930년대 스타일의 전형을 보여줬다.

앞에서 아르데코가 기계 시대의 문화를 찬양하는 스타일이라고 정의한 바 있다. 따라서 많은 유명한 아르데코 그래픽 디자인 작품에 자동차, 기차, 선박 이미지가 자주 등장하는 것은 자연스러운 일이다. 1935년에
A. M. 카상드르(94–95쪽 참조)가 디자인한 대서양 횡단 여객선 〈노르망디호〉Normandie 포스터는 그의 대표적인 아르데코 작품이며, 노르망디호 자체도 아르데코로 설계되었다. 이 배의 높이 솟은 위압적인 뱃머리는 아르데코가 지닌 호화로움과 황홀한 매력을 뚜렷이 보여준다. 카상드르의 작품을 비롯해 전반적인 아르데코 그래픽 디자인의 핵심 요소는 이미지와 서체의 매끄러운 통합이다. 선체의 폭에 딱 맞게끔 뱃머리 아래 배열된 'Normandie'라는 단어는 시선을 완벽하게 사로잡으면서 텍스트와 그림을 분리시키지 못하도록 한다. 아르데코는 1930년대에 줄곧 인기를 유지하다가 제2차 세계대전이 발발하자 긴축재정으로 인해 모든 사치스러운 것들이 설 자리를 잃게 된다. 그 시기에 아르데코는 대량화·대중화된 탓에 한때 표방하던 진정한 호화로움은 사라지고 겉치레만 남아 인기를 잃는다. 아르데코가 다시 각광받게 된 것은 1968년에 사학자 베비스 힐리어Bevis Hillier 가 아르데코를 자세히 다룬 최초의 책《1920년대와 1930년대의 아르데코》Art Deco of the 20s and 30s를 출판하면서부터다. 아르데코는 오늘날에도 그 시절의 황홀한 매력을 재현하기 위해 종종 사용된다.

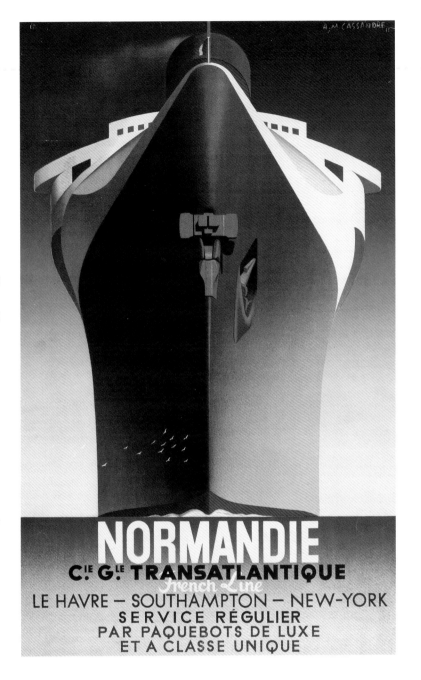

위 A. M. 카상드르의 1935년 포스터. 그의 대표적인 포스터로, 3년 전에 진수된 프랑스의 대서양 횡단 여객선 노르망디호를 홍보하고 있다. 노르망디호는 제2차 세계대전의 발발로 뉴욕에 발이 묶였고, 1942년 선내에 화재가 발생해 항구에서 침몰했다.

1930s

그래픽 디자인과 미국의 잡지
Graphic design and the American magazine

미국의 그래픽 디자인은 1930년대에 큰 변화를 겪는다. 그때까지 미국을 장악했던 디자인 스타일들은 실험적 시도가 거의 없이 보수적이었고 모더니즘은 미국의 디자인 감성에 아직 파고들지 못했다. 1920년대 중반부터 유럽의 그래픽 디자이너들은 유능한 경쟁자가 적은 미국으로 작업의 기회를 찾아 점점 흘러들었고, 1933년에 아돌프 히틀러가 독일 수상이 되자 그러한 유럽 탈출은 더욱 가속화되었다.

새로운 인재들의 유입으로 모든 그래픽 디자인 분야가 혜택을 얻었지만, 특히 유럽 디자이너들에게 명성을 안겨준 최고의 매체는 잡지였다. 매달 발행되는 월간지는 그들에게 꾸준한 일거리를 제공했고, 가판대에서 이목을 끌어야 하는 잡지 표지에는 흥미롭고 실험적인 시도가 적극적으로 수용됐다. 1929년에 출판사 콩데 나스트Condé Nast는 독일 《보그》의 아트 디렉터 메헤메드 페미 아가Mehemed Fehmy Agha를 미국 《보그》, 《하우스 앤드 가든》House & Garden, 문화·패션 잡지 《배너티 페어》Vanity Fair의 아트 디렉터로 고용했다. 아가가 들여온 초창기의 변화들은 유럽 디자인이 미국 그래픽 디자인에 얼마나 큰 영향을 미쳤는지를 전형적으로 보여준다. 그는 독일의 파울 레너가 1927년에 디자인한 푸투라 같은 산세리프 서체를 사용하거나 구성주의 디자인을 아르데코의 미학에 접목시키기 시작했다. 그 결과 기능성과 우아함을 겸비한, 미국에서 여태껏 볼 수 없었던 새로운 잡지 레이아웃이 등장했다.

잡지 표지는 디자이너들이 미국에서 모더니즘 스타일을 전파할 수 있는 중요하고 가시성 높은 매체였다. 《배너티 페어》는 저명한 유럽 그래픽 디자이너들과 진보적인 미국 디자이너들의 작품을 정기적으로 표지에 사용했으며 《하퍼스 바자》Harper's Bazaar와 《포춘》 Fortune 또한 마찬가지였다. 1934년부터 알렉세이 브로도비치Alexey Brodovitch(114 – 115쪽 참조)가 아트 디렉터를 맡은 《하퍼스 바자》는 콩데 나스트의 잡지들보다 훨씬 진보적이었다. 브로도비치는 1937년부터 1939년까지 거장 A. M. 카상드르(94 – 95쪽 참조)에게 표지 디자인을 맡겼고, 그가 직접 디자인한 양면 페이지 레이아웃은 사람들의 시선을 끌기에 충분했다. 아르데코의

아래 《하퍼스 바자》 1932년호 표지. 1934년에 알렉세이 브로도비치가 아트 디렉터를 맡기 이전에 만들어졌지만 당시 미국 잡지 디자인의 진보적 성향을 보여준다.

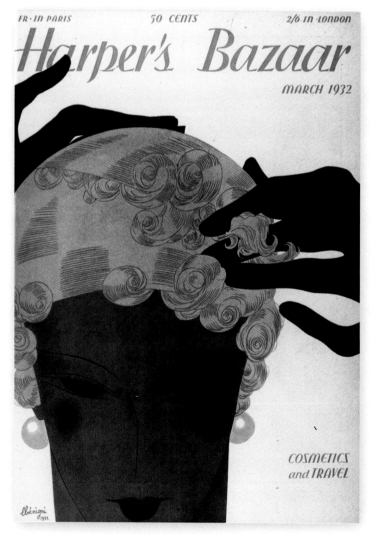

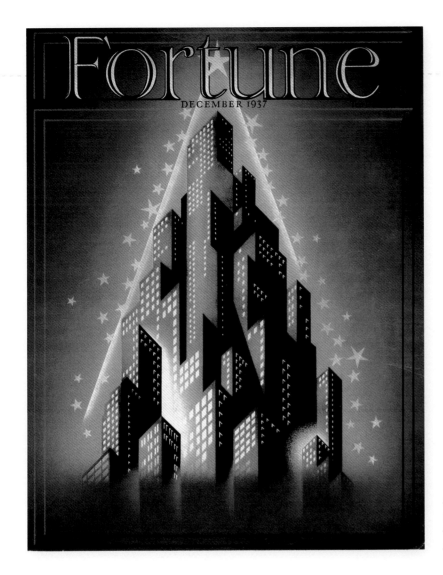

왼쪽 요제프 빈더가 멋지게 구현한 《포춘》
1937년 12월호 표지. 초고층 건물을
아르데코 스타일의 번쩍이는
크리스마스트리로 표현했다.

영향을 받은 또 다른 유명한 작품으로 오스트리아 출신 미술가이자
디자이너 요제프 빈더Joseph Binder의 초고층 건물
크리스마스트리가 등장하는 《포춘》 1937년 12월호 표지가 있다.
이런 경향은 반들반들한 생활 잡지에만 국한된 것이 아니었다.
조판회사 컴포징 룸The Composing Room이 만들어 디자인
전문가들에게 널리 배포한 업계지 《PM 매거진》PM Magazine은
1923년에 미국으로 건너온 루시안 베른하르트(38-39쪽 참조) 같은
유럽 디자이너들의 작품이라든가, 비유럽인으로는 처음으로
구성주의를 받아들인 깨어 있는 미국 디자이너 레스터 비얼
Lester Beall(116-117쪽 참조)의 작품을 사용했다.

1930s

영웅적 리얼리즘과 사회주의 리얼리즘
Heroic and Socialist Realism

영웅적 리얼리즘Heroic Realism과 사회주의 리얼리즘Socialist Realism은 구성주의나 데 스테일처럼 자생적으로 발생한 스타일이 아니라 프로파간다로 분류되는 예술 및 디자인을 가리키는 용어로 볼 수 있다. 두 양식 모두 강한 국가주의적 색채를 띠며 정치 지도자나 노동 계급을 매우 낭만적으로 미화한다. 또한 일러스트는

모더니즘을 배격하고 보다 전통적인 스타일을 선호하는 것이 일반적이다. 영웅적 리얼리즘은 러시아혁명 때 볼셰비키 지도자를 지지하고 선전하는 수단으로서 등장했다. 레닌은 문맹률이 높은 대중에게 정보를 전달하는 데 어려운 추상적 이미지와 전위적 그래픽 디자인이 비효율적이라고 판단했으며, 스탈린은 심지어 절대주의나 구성주의조차 못마땅하게 생각했다. 그는 1934년에 사회주의 리얼리즘을 소련 인민의 투쟁을 대표할 공식 스타일로 지정했다. 구성주의 디자이너들은 조심스레 모더니즘 기법을 고수하기도 했지만 대부분 사회주의 리얼리즘에 맞는 스타일로 전향했다.

각종 포스터들은 프롤레타리아 인민에게 새로운 사회주의 공화국에서 짊어질 의무들을 교육시키기 위해 농업, 제조업, 일상생활의 장면들을 담은 주제로 대량 제작되었다. 이러한 포스터의 주문과 제작을 정부가 맡았고 대개의 경우 디자이너는 익명으로 처리되었다.

비슷한 시기에 나치 독일에서 정권을 장악한 아돌프 히틀러는 모더니즘 디자인을 '퇴폐예술' Entartete Kunst로 규탄했다. 퇴폐예술로 낙인찍힌 미술·디자인 작품 수천 점이 박물관, 미술관, 개인들로부터 압수되었다. 한술 더 떠 1937년 뮌헨에서는 대규모 퇴폐예술 전시회가 개최되었는데, 1900년대 이후 거의 모든 스타일을 망라한 전시회 작품들이 일부러 부정적으로 보이게끔 전시되었다. 전시회는 또한 유대인에 대한 악감정을 유발하는 데 이용되었고, 뮌헨의 전시가 끝난 뒤에는 독일과 오스트리아의 열한 개 도시를 순회했다. 앞서 언급했듯 이 시기에 많은 그래픽

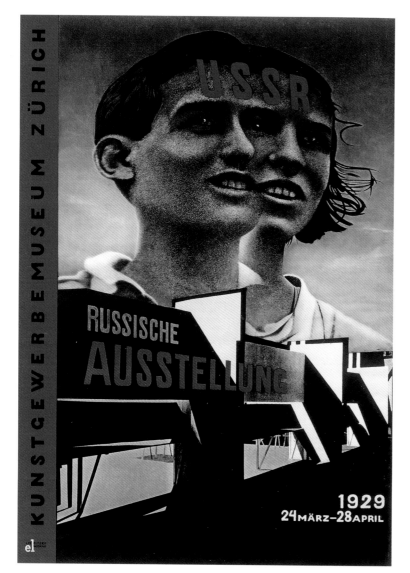

왼쪽 엘 리시츠키가 디자인한 1929년 스위스에서 개최된 러시아 전시회 포스터. 남녀를 동등한 자격으로 함께 배치함으로써 초기의 양성평등 개념을 잘 보여준다. 아직 구성주의적인 요소가 남아 있다. 메릴 C. 버만 소장

디자이너들이 독일을 떠나 미국으로 이주한 덕분에
미국 그래픽 디자인은 새로운 시대가 열리게 되었다.
나치 당국은 루트비히 홀바인(52쪽 참조) 같은 노련한
포스터 디자이너들을 기용해 전형적인 영웅적
리얼리즘으로 의무, 헌신, 개인 희생의 가치를
그려냄으로써 국가주의적 자긍심을 강하게 북돋웠다.
서체도 근대적인 산세리프가 아닌 흑자체를 선호했다.
비록 그 효과는 부정할 수 없겠지만(제2차 세계대전
이전에 독일과 오스트리아의 많은 대중들은 포스터의
메시지를 진심으로 받아들였다) 오늘날 이런 종류의
포스터는 도가 지나치게 상투적이고 이상주의적인
것으로 치부된다. 참고로 스페인의 국가주의자들도
스페인 내전 시절부터 자기 명분을 선전하기 위해
영웅적 리얼리즘을 사용했다.
영웅적 리얼리즘과 사회주의 리얼리즘은 공산주의를
등에 업은 군사 정권들, 대표적인 예로 북한 같은
국가들의 강력한 프로파간다 수단으로 지금도
활용되고 있다. 예전에는 중국도 마찬가지였지만
마오쩌둥이 죽고 문화대혁명이 끝나자 점진적으로
서구화되어 전반적인 사회주의 리얼리즘이 쇠퇴하기
시작했다.

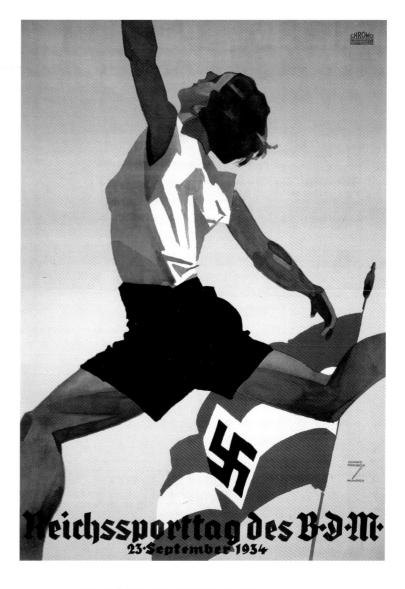

위 루트비히 홀바인의 1934년 포스터 〈독일 소녀단 국가
운동회〉Reichssporttag des B. D. M.. 매력적인 디자인이지만
그 배경은 유쾌하지 못하다. 선수의 몸동작이 뒤편의
하켄크로이츠를 표현하고 있다.

1930s

펄프 잡지
Pulp magazines

여태껏 살아남은 디자인 스타일들 중에 천박하고, 야하고, 종종
패러디되는 스타일이 있다. 바로 펄프 잡지이다. 20세기 디자인사
어디에 배치해야 할지 애매한 펄프 잡지는 일종의 '스타일적인
혼란'을 야기한다. 흔히 펄프 잡지를 1950년대의 것으로 오해하지만
그 전성기는 1920년대 후반과 1930년대, 구체적으로는 대공황
시대까지 거슬러 올라간다.

펄프 잡지는 1930년대에 처음 등장한 것이 아니다. 20세기
시작부터 이런저런 형태로 존재해온 잡지의 명칭은 싸구려 펄프
종이를 사용했다는 사실에 유래한다. 19세기에 유행한 단편소설
잡지인 영국의 《페니 드레드풀》Penny Dreadful이나 미국의
《다임 매거진》Dime Magazine을 이어받은 펄프 잡지는 대체로
자극적인 이야기들을 다루었고, 표지도 그런 선정성을 독특한
방식으로 그려냈다. 1930년대 미국 그래픽 디자인은 아르데코가
지배했으며 유럽에서 세가 기울던 구성주의도 여전히 인기
있었지만, 펄프 잡지의 표지는 그런 흐름에 아랑곳하지 않았다.
대공황 시절에 사람들은 고된 현실에서 도피할 값싼 방법을 원했고,
인기 있는 펄프 잡지는 호당 100만 부를 팔아치우기도 했다.

펄프 잡지의 표지에는 사진이 쓰이기도 했지만 대개 구상적具象的인
일러스트가 사용되었다. 물론 표지 그림은 이야기의 줄거리와
미약하게나마 연관되도록 그려졌으나 그보다 중요한 것은 가판대의
다른 잡지들을 제치고 독자의 시선을 끄는 것이었다. 대담한 색채,
거친 손글씨체, 은밀한 선정성이 펄프 잡지 표지의 표준적인
특징이었고, 도발적인 옷차림의 팜므 파탈은 거의 늘 등장했다.
심지어 표지가 잡지 판매에 무척 중요해지자 잡지사는 표지 그림을
먼저 만든 뒤에 작가에게 그에 맞는 이야기를 써달라고 요구하기도
했다.

일반적으로 펄프 잡지의 표지는 컬러 석판 인쇄를 위해 내지보다
좋은 종이를 사용했다. 값싼 종이는 디테일 표현에 적당하지 않아서
잡지 안의 일러스트는 음영 차이나 섬세한 디테일이 없이 검은
선으로만 그려졌다. 이는 훗날 등장할 만화와 그래픽 노블의
전신으로 여겨진다.

위와 옆 페이지 1935년 10월부터 1936년 8월까지의 《스파이시 미스터리 스토리즈》
Spicy Mystery Stories 표지들.

Spicy MYSTERY STORIES for FEB

BAT-MAN
by
Lew Merrill

Spicy MYSTERY STORIES for MAY 25c

DEATH'S DIARY
by
Arthur Wallace

Spicy MYSTERY STORIES for JUNE 25c

THE CAT TASTES BLOOD
by Gary Moran

Spicy MYSTERY STORIES for AUGUST 25c

The Evil Flame
by Justin Case

Edward McKnight Kauffer

위 1930년 런던 지하철 포스터. 아르데코의 영향이 선명하게 느껴진다. 메릴 C. 버만 소장

20세기 가장 중요한 디자이너 중 한 명인 에드워드 맥나이트 코퍼는 미국인이지만 외국에서 많이 활동했다. 1890년 몬태나에서 출생한 그는 샌프란시스코에 살면서 미술학교 야간 수업을 듣던 중 시카고 미술관에서 단기간 공부할 기회를 얻었다. 그곳에서 그는 오늘날 유명한 미국 최초의 국제 근대미술 전시회 아머리 쇼Armory Show를 관람하고 큰 감명을 받고 파리 유학을 결심한다. 운 좋게도 그의 작품을 높이 평가해준 친구 조세프 맥나이트가 그의 유학을 후원했는데, 코퍼는 감사의 뜻으로 친구의 성 '맥나이트'를 평생 자신의 이름에 넣어 사용했다.

프랑스로 가기 전에 뮌헨을 방문한 코퍼는 처음으로 루트비히 홀바인(52쪽 참조)의 작품을 접한다. 그 경험은 그의 후기 포스터 작품에 큰 영향을 주었다. 1913년 파리에 도착한 그는 바라던 대로 근대미술 아카데미Académie Moderne에 입학하지만 1914년 제1차 세계대전의 발발로 잉글랜드로 떠나야만 했다. 코퍼는 원래 미국으로 돌아갈 참이었으나 런던이 마음에 들어 런던 지하철 홍보 담당자 프랭크 픽(50쪽 참조)을 만나게 된다. 입체파와 보티시즘(45−46쪽 참조)을 혼합한 코퍼의 모더니즘적 스타일은 영국과 잘 맞지 않았기에 프랭크 픽과의 만남은 그로서는 행운이었다. 당시 영국에는 프랭크 픽처럼 코퍼에게 일을 맡길 만큼 통찰력 있는 사람이 적었다. 코퍼가 초창기에 그린 입체파적인 런던 지하철 포스터들은 대성공을 거두었고, 향후 20여 년간 그는 140장이 넘는 런던 지하철 포스터를 디자인했다. 그 덕분에 유명해진 코퍼는 수많은 고객을 확보하게 된다. 그중에서도 중요한 고객이 바로 《데일리 헤럴드》 신문사였다. 《데일리 헤럴드》의 유명한 〈일찍 일어난 새, 성공을 향해 날아오른다!〉(46쪽 참조)는 코퍼가 1919년에 디자인한 포스터로, 1916년에 그린 보티시즘 스타일의 목판화를 수정해서 사용했다. 또 다른 단골인 석유회사 셸멕스 앤드 BPShell-mex and BP는 1930년대의 대규모 홍보 포스터 시리즈를 그에게 맡겼다.

코퍼의 작품은 포스터에 국한되지 않았다. 많은 출판업자들과 안면이 있던 그는 제라드 메이넬Gerad Meynell의 웨스트민스터

출판사Westminster Press, 프란시스 메이넬Francis Meynell의
논서치 출판사Nonesuch Press, 페이버 앤드 페이버Faber and
Faber 등 수많은 책의 겉표지를 디자인했다. 또한 룬드 험프리즈
Lund Humphries 최초의 아트 디렉터로 일하면서 베드포드
스퀘어에 소재한 출판사의 작업실과 암실을 사진가 만 레이Man
Ray와 공동으로 사용했다. 코퍼는 오랜 시간 생활한 영국에 깊은
애정을 느꼈지만 제2차 세계대전이 발발하자 1940년에 아내
매리언 돈Marion Dorn과 미국으로 돌아가야 했다. 영국에서
유명했던 그는 바다 건너 미국에도 그 명성이 퍼져 있어서 여러
출판사들과 아메리칸 항공American Airlines 같은 대기업들의 일을
맡아 계속 성공을 거두었다. 코퍼는 1954년 뉴욕에서 사망한다.

아래 코퍼가 1932년에 디자인한 〈에어로셸 윤활유〉
Aeroshell Lubricating Oil 포스터. 자동차의 속도와
힘이 시각적으로 돋보인다. 메릴 C. 버만 소장

A. M. CASSANDRE

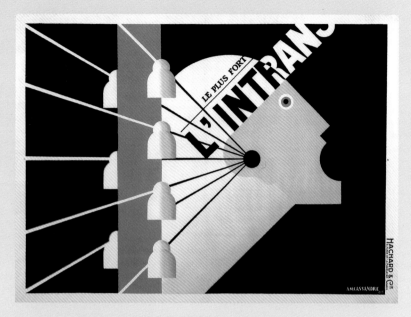

초기작에서 입체파와 초현실주의의 영향이
보이지만, 대체로 카상드르는 1920년대 중반에
등장해 20여 년간 유행한 아르데코에 정통한
포스터 디자이너이다. 1923년에 디자인한 파리의
가구점 〈오 부셰롱〉Au Bucheron('나무꾼'이라는
뜻)의 포스터는 카상드르의 첫 성공작으로서 향후
그의 작업 방향을 제시했다. 포스터 아래쪽에
강렬한 서체를 배치하고 그 위에 이미지를
얹어놓는 것은 카상드르가 꾸준히 사용해온
효과적인 기법이다. 이미지와 서체를 통합시켜
구도를 완성하는 것이 그의 주특기였다.

카상드르는 1925년 파리에서 열린 현대 장식미술·
산업미술 국제전에 참가해 성공을 거두었고 이때
그의 포스터 〈오 부셰롱〉이 1등상을 받았다.
그는 활동 중에 200장이 넘는 포스터를
제작했는데, 특히 그의 걸작들은 해운회사와
철도회사의 포스터들이 많았다. 대서양 횡단 선박
〈아틀란티크호〉L'Atlantique(1931)와

A. M. 카상드르라는 예명으로 유명한 아돌프 장 마리 무롱
Adolphe Jean-Marie Mouron은 1901년 우크라이나의 프랑스
부모에게서 태어났다. 카상드르는 제1차 세계대전이 끝난 후 파리의
에콜 데 보자르École des Beaux-Arts와 줄리앙 아카데미
Académie Julian에서 그림을 공부했고 일생 동안 순수미술가로
활동했다. 주류였던 석판 인쇄 포스터가 1920년대와 1930년대 들어
보다 다양한 그래픽 스타일들에 자리를 내주면서 미술가들이 돈을
벌 기회가 늘어나자 카상드르는 그래픽 디자이너 활동을 병행했다.
이때부터 그는 순수미술 활동과 디자인 작업을 구분하기 위해
예명을 사용했다.

〈노르망디호〉Normandie(1935)의 이미지·서체 일체형 포스터들은
초기작인 철도회사 〈에트왈 뒤 노르〉Étoile du Nord(1927)와
〈노르 익스프레스〉Nord Express(1927)의 포스터와 더불어 뛰어난
작품으로 꼽힌다. 카상드르가 그린 〈뒤보네〉Dubonnet 포스터의 술
마시는 남자는 회사 로고로 여겨질 만큼 상징성이 강해서 금세
뒤보네의 캐릭터가 되어버렸다. 또한 유명 활자주조소 드베르니 에
페뇨의 샤를 페뇨Charles Peignot는 카상드르에게 서체 제작을
주문해 그가 디자인한 전형적인 아르데코 스타일 헤드라인용 서체
비퓌르(1929)와 아시에 느와르Acier Noir(1936) 그리고
이 소개글의 제목에도 사용된 다목적 서체 페뇨Peignot(1937) 등을
발행했다.

1936년에 뉴욕 현대미술관에서 단독 전시회를 여는 영광을 누린
카상드르는 이후 한동안 미국에서 생활하며 《포춘》과 《하퍼스 바자》의
표지를 디자인했다. 같은 시기에 광고회사 영 앤 루비컴Young &
Rubicam과 N. W. 에이어 앤드 손N. W. Ayer & Son을 위한 작업도
했다. 하지만 프랑스로 돌아간 그는 1963년의 이브 생 로랑Yves
Saint Laurent 로고 디자인을 제외하면 일거리가 거의 없어서 무대
디자인으로 전향했다. 카상드르는 말년에 우울증을 앓다가 1968년
파리에서 자살한다.

위 카상드르의 초기작인 파리의 신문사 《랭트랑시장》
L'Intransigeant의 1925년 포스터. 프랑스 공화국을 의인화한
마리안느Marianne가 그날의 뉴스를 외치고 있다.
메릴 C. 버만 소장

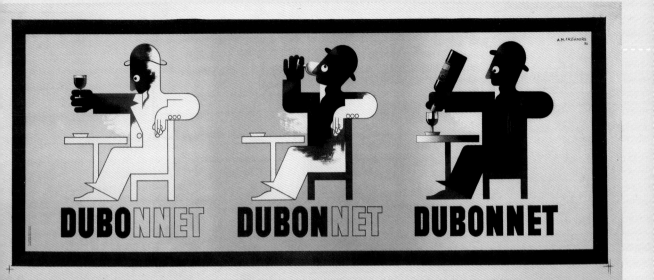

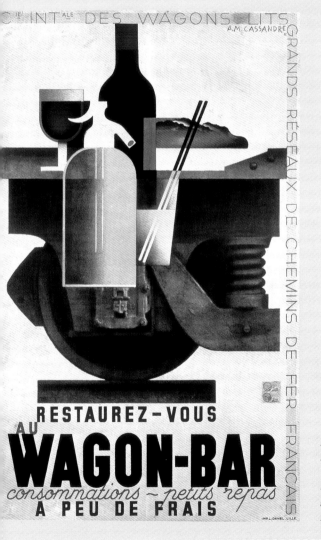

위 A. M. 카상드르가 1932년에 제작한 뒤보네 광고 포스터. 뒤보네는 포스터의
유명 캐릭터를 20년 넘게 사용했다. 메릴 C. 버만 소장

왼쪽 카상드르의 1932년 포스터 〈식당차에서 원기를 회복하세요〉Restaurez-vous
au Wagon-Bar. 이미지와 서체를 완벽하고 조화롭게 녹여내는 그의 능력을
보여주는 대표작이다. 메릴 C. 버만 소장

Herbert Matter

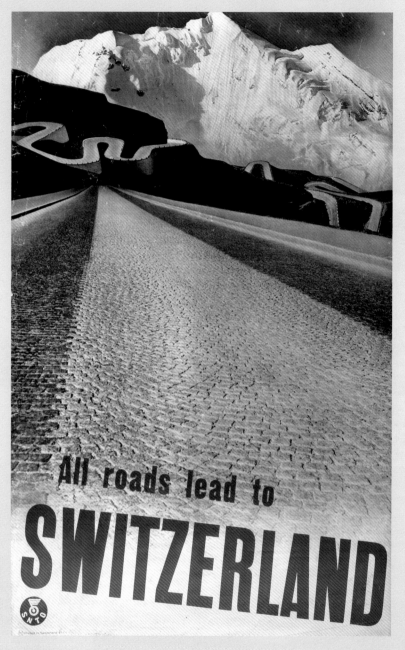

위 매터가 디자인한 스위스 관광청 포스터. 그림처럼 보이지만 사실은 포토몽타주다. 세 개의 레이어를 통해 아찔한 원근감을 주는 이 작품은 1935년에 디자인되어 다양한 슬로건과 함께 여러 버전으로 발행되었다.

허버트 매터는 또 하나의 진정한 다방면 예술가였다. 그는 화가, 그래픽 디자이너, 사진가로 활동하면서 순수미술과 응용미술을 잇기 위해 노력했다. 1907년 스위스 산속의 휴양지 엥겔베르그에서 태어난 매터는 제네바의 에콜 데 보자르에서 그림을 공부한 후 1928년부터 1929년까지 파리 근대미술 아카데미에서 페르낭 레제와 아메데 오장팡 Amédée Ozenfant의 가르침을 받았다. 그곳에서 그는 오장팡과 르 코르뷔지에가 주창한 변형 입체파 스타일 순수주의Purism를 접했으며 일상의 물체들을 추상적으로 배치하는 기법을 여러 유명한 포스터에서 활용했다. 비슷한 시기에 매터는 평생의 업이 될 사진에 처음으로 푹 빠졌고, 자기만의 독특한 포토그램photogram (카메라 없이 물체를 인화지와 필름 표면에 직접 올려놓아 이미지를 만드는 방법) 및 몽타주 기법을 사용하기 시작했다.

매터의 첫 번째 기회는 유력 그래픽 디자인 잡지 《아르 에 메티에 그라피크》Arts et Métiers Graphiques를 발행하던 파리의 활자주조소 드베르니 에 페뇨가 1929년에 그를 전속 디자이너 겸 사진가로 고용한 것이다. 뿐만 아니라 매터는 1920년대 후반과 1930년대에 드베르니 에 페뇨의 서체를 디자인한 A. M. 카상드르 (94–95쪽 참조)의 조수로 일하는 행운까지 얻었다. 1932년에 그는 서류 불충분으로 프랑스에서 추방당해 스위스로 돌아갔지만 결과적으로 그것은 또 다른 행운이 되었다. 스위스 관광청이 해외 관광객 유치를 위한 포스터 시리즈 디자인을 의뢰한 것이다. 그야말로 그에게 딱 맞는 작업이었다. 매터는 포스터 밖을 응시하는 사람 사진 아래에 볼드체 글자들을 겹쳐놓았는데, 이는 굉장히 구성주의적인 구상이었다. 그는 손수 찍은 원근감이 과장된 사진에다 날카롭고 각진 서체를 결합해 매우 훌륭한 포스터를 만들었다. 1936년에는 스위스 발레단을 위한 작업의 대가로 미국 여행을 하게 되었고, 그 후 뉴욕에 정착할 것을 결심한다. 아트 디렉터인 엘렉세이 브로도비치가 매터의 작품에 관심이 있음을 알게 된 친구가 매터에게 《하퍼스 바자》를 찾아가보라고 권했고, 덕분에 그는 《하퍼스 바자》와 삭스 피프스 애비뉴 백화점Saks Fifth

Avenue의 사진 작업을 하면서 미국에서 명성을 쌓았다. 1944년에
매터는 고급 가구회사 놀Knoll의 디자인 컨설턴트가 되어 12년 이상
수많은 홍보 브로슈어와 카탈로그를 디자인하면서 회사의 그래픽
정체성을 만들어냈다. 말년에 그는 구겐하임 미술관과 휴스턴
미술관의 디자인 컨설턴트로 일했고 예일 대학교에서 그래픽 디자인
및 사진을 가르쳤다. 매터는 1984년 뉴욕에서 사망한다.

아래 스위스 관광청의 1936년 포스터. 매터는 자신의
주특기인 과장된 크기의 포토몽타주를 통해 역동적인 구도를
만들어냈다.

PEiGNOT

Monotype

Beton

Albe

Rock

* Play

Schr

New Ca

Times New

Clarendon
rtus *
well
ill *
eidler
edonia*
Roman

1930년대 서체 디자인은 유럽의 정치 불안과 경제 대공황이라는 혼란 속에서도 늘어나는 인쇄 매체의 수요와 함께 빠르게 발전했다. 모더니즘의 깔끔한 기하학적 스타일이 한 발짝 물러서서 아르데코의 화려함에 자리를 양보했고, 디자인에서 서체 사용이 점점 더 중요해지면서 훗날 국제 타이포그래피 스타일 International Typographic Style이 탄생할 씨앗이 마련되었다.

Joanna
에릭 길Eric Gill | 1930 – 1931

Times New Roman
스탠리 모리슨Stanley Morison | 1931

Albertus
베르톨트 볼페Berthold Wolpe | 1932 – 1940

Rockwell
모노타이프 디자인 스튜디오
Monotype Design Studio | 1934

Monotype Clarendon
R. 비슬리 상회R. Besley & Co, 팬 스트리트 활자주조소
The Fan Street Foundry | 1845
모노타이프 디자인 스튜디오
Monotype Design Studio | 1935

Beton
하인리히 요스트Heinrich Jost | 1936

Schneidler
F. H. 에른스트 슈나이들러
F. H. Ernst Schneidler | 1936

Peignot
A. M. 카상드르A. M. Cassandre | 1937

New Caledonia
윌리엄 애디슨 드위긴스
William Addison Dwiggins | 1938

Playbill
로버트 할링Robert Harling | 1938

Times New Roman

ABCDEFGHIJKLM
NOPQRSTUVWXYZ
abcdefghijklm
nopqrstuvwxyz
1234567890
(.,:;?!$£&-*){ÀÓÜÇ}

타임스 뉴 로만Times New Roman은 '세계에서 가장 널리 쓰이는 본문 서체'로 여겨지고는 하는데, 로마자 기반의 컴퓨터 OS 대다수가 디폴트로 사용하는 세리프 서체라는 점에서 아마 맞는 말일 것이다. 타임스 뉴 로만은 값싼 신문 용지에서 서체의 질과 가독성을 높이고자 했던 영국 신문사 《타임스》The Times를 위해 1931년에 디자인해 1932년에 처음 등장했다. 이 서체는 프랭크 힌맨 피어폰트Frank Hinman Pierpont가 1913년에 만든 플랜틴Plantin을 기반으로 두 명의 디자이너가 만들었는데, 그중 한 명은 당시 《타임스》의 타이포그래피를 자문하던 스탠리 모리슨이고 다른 한 명은 타임스 뉴 로만의 그림을 마무리한 빅터 라던트 Victor Lardent이다. 보통 타임스 뉴 로만을 만든 것이 모리슨이라고 알려져 있지만 라던트의 기여도 만만치 않다. 이 서체는 어디서나 흔히 볼 수 있다는 사실 때문인지 일부 집단에서는 재미없는 서체라고 부당한 조롱을 당하기도 한다.

Albertus

ABCDEFGHIJKLM
NOPQRSTUVWXYZ
abcdefghijklm
nopqrstuvwxyz
1234567890
(.,:;?!$£&-*){ÀÓÜÇ}

알베르투스Albertus는 잉글랜드로 건너가 활동한 독일 출신 디자이너 베르톨트 볼페가 초창기에 디자인한 서체이다. 볼페는 원래 금속판각을 배우다가 오펜바흐 미술공예학교의 유명 디자이너 루돌프 코흐 Rudolf Koch 밑에서 캘리그래피를 공부했다. 그가 판각을 배웠기 때문인지 알베르투스의 글자들은 마치 동판이나 목판에 새겨진, 획의 돌출선이 점점 넓어지는 상형문자 같은 느낌을 준다. 1932년에 모노타이프사 스탠리 모리슨의 의뢰로 표제용 대문자가 만들어지고 8년에 걸쳐 로마자 소문자와 이탤릭체가 추가된 알베르투스는 1930년대와 1940년대 영국에서 헤드라인 서체로서 굉장한 인기를 누렸다.

Rockwell

ABCDEFGHIJKLM
NOPQRSTUVWXYZ
abcdefghijklm
nopqrstuvwxyz
1234567890
(.,:;?!$£&-*){ÀÓÜÇ}

슬랩 세리프slab serif(또는 기하학적 슬랩 Geometric Slab)의 하나인 록웰 Rockwell은 1934년에 모노타이프 사내 팀이 디자인한 서체이다. 전체 디자인 감독은 프랭크 힌맨 피어폰트가 맡았다. 슬랩 세리프는 굴곡이 없는 돌출선 즉, 획과 직각으로 맞물리는 세리프를 특징으로 하는 서체를 뜻한다. 이집션Egyptian이라고도 불리던 슬랩 세리프 서체들은 20세기 전반에 인기를 누리다가 최근 들어 다시 각광받고 있다. 획의 두께가 일정해 수수한 록웰은 1910년 미국에 등장한 슬랩 세리프 리소 안티크Litho Antique를 기반으로 디자인되었다. 당시의 다른 슬랩 세리프 서체들(예를 들어 멤피스Memphis. 79쪽 참조)이 조금 더 부드러워 보이기는 하지만 록웰 역시 고유한 수작업의 느낌을 지니고 있다.

Peignot

ABCDEFGHIJKLM
NOPQRSTUVWXYZ
abcdefghijklm
nopqrstuvwxyz
1234567890
(.,:;?!$£&-*){ÀÓÜÇ}

근대적 산세리프와 중세 캘리그래피의 결합을 보여주는 독특한 서체인 페뇨 Peignot는 1937년에 드베르니 에 페뇨 활자주조소의 의뢰로 A. M. 카상드르가 디자인했다. 스타일과 참신성을 겸비한 서체를 원했던 샤를 페뇨의 요구에 따라 카상드르는 중세의 전통적인 캘리그래피에서 아이디어를 얻어 대소문자의 상승획과 하강획들(예를 들어, 'b'나 'p'의 세로획)의 두께를 부풀렸고, 획들 간에 두께 차이를 주었다. 페뇨는 1937년 파리 만국박람회에서 전략적으로 처음 공개되어, 파리 아르데코 서체의 원형으로 명성을 얻으며 30년이 넘는 시간 동안 인기를 누렸다.

이 시대에는 미술가로 활동하는 디자이너들이 많아서 **작품에 서명을 남기는 일**이 매우 흔했다. 오늘날에는 그래픽 디자이너들이 서명하는 경우가 드물다.

일리 커피
Illy Caffè

산티 샤빈스키Alexander 'Xanti' Schawinsky | 1934

알렉산더 '산티' 샤빈스키는 1920년대 바우하우스 학생들 중에서도 매우 다양한 활동과 함께 바우하우스 연극공방의 '기린아'로 알려져 있었다. 스위스의 폴란드계 유대인 가정에서 태어난 그는 디자인과 건축을 공부하기 위해 1924년 바우하우스에 입학했고, 그림과 사진에 집중하면서 무대예술에도 파고들었다. 몇 명의 다른 동기들처럼 그도 졸업 후 한동안 바우하우스에서 학생들을 가르쳤다.

1933년에 유대인 혈통 때문에 독일 생활이 껄끄러워진 샤빈스키는 현명하게 이탈리아 밀라노로 이주했고, 3년간 그곳에 머물면서 유명한 스튜디오 보게리Studio Boggeri에서 일했다. 이 시기에 그는 이탈리아의 타자기 제조업체 올리베티Olivetti와 커피회사 일리의 작업을 포함해 여러 작품을 만들었다. 옆 페이지의 포스터는 샤빈스키 본연의 정밀한 기법과는 맞지 않지만 회사 측의 상업적 요구에 맞춰 아르데코와 비슷한 스타일로 디자인했다. 그가 미술가로서 다재다능했음을 이를 통해 알 수 있다. 샤빈스키는 1936년에 미국으로 이주해 1979년 사망할 때까지 혁신적인 예술 작품과 상업 작품들을 만들었다.

아래의 조색판은 옆 페이지의 〈일리 커피〉Illy Caffè 포스터에서 추출한 색상 견본으로 1930년대에 이러한 스타일로 작업한 디자이너들이 사용한 대표적인 색상들이다.

메릴 C. 버만 소장

여자의 손은 스타일이 극도로 강조된 탓에 커피 잔을 입술에 갖다 대는 동작이 아니었다면 손인지 알아보기 힘들 정도다. 오히려 그 때문에 감상자들은 내용을 이해하느라 이미지를 더욱 자세히 들여다보게 된다.

본래 샤빈스키는 이 포스터보다 **정밀한 스타일**로 작업한다. 덧그려진 커피 병의 윤곽이 그것을 잘 보여준다.

손으로 그린 'Illy' 서체는 회사의 로고 서체가 아니지만 포스터의 스타일을 강조하기 위해 사용되었다. 오늘날 시장에서는 **회사 로고의 사용**이 엄격히 준수되는 편이지만 1930년대에 CI는 필수적인 요소가 아니었다.

c =	010%	005%	000%	010%	025%	040%	080%	090%
m =	005%	030%	060%	090%	085%	025%	080%	090%
y =	015%	020%	030%	070%	070%	020%	020%	030%
k =	000%	000%	000%	000%	025%	000%	010%	025%

1940s

1914년에 영국 작가 **H. G.** 웰스는 제1차 세계대전을
'모든 전쟁을 끝내기 위한 전쟁'이라고 명명했다.
전쟁이 끝난 **1918**년 모든 이들은 웰스가 옳기를 바랐다.
그러나 **1939**년 나치 독일의 폴란드 침공은
그러한 바람을 짓밟았고
세계는 **1945**년까지 또 다른 국제적 분쟁에 휘말린다.
경제는 또다시 혼란에 빠져들었고
1939년부터 **1945**년까지 이어진
전쟁의 규모가 전 세계적이었던 탓에
유럽과 아시아의 국가들은 몇 년이 지나서야
겨우 제2차 세계대전의 상실에서 벗어날 기미를 보였다.
그래픽 디자인 분야도 그러한 흐름의 제약을 받았다.

기술 혁신은 전쟁에 필요한 기술들에 국한되었다. 대규모 전쟁은
급격한 기술 발전을 가져오고는 하는데, 이는 무기 개발뿐 아니라
의학 발전 등 이로운 기술도 포함한다. 제트 추진과 컴퓨터 기술은
제2차 세계대전 동안 비약적으로 발달한 분야이다. 전쟁 중에 인쇄
기술이 발전하거나 혁신적인 그래픽 디자인이 등장하지는 않았지만,
1940년대는 미국 모더니즘의 시작을 예고하는 시대였다. 이는 여러
유럽 디자이너들이 정치적·민족적 박해를 피해 유럽을 떠난 것에서
일부 비롯되었다.

옆 페이지 스위스의 디자이너 허버트 매터는 1936년 미국
여행을 계기로 아예 미국으로 이주했고, 여러 고객들의 의뢰를
받아 미국의 참전을 지지하는 다수의 포스터를 만들었다.
이 포스터는 1941년 워싱턴의 비상관리국의 주문을 받아
제작되었다.

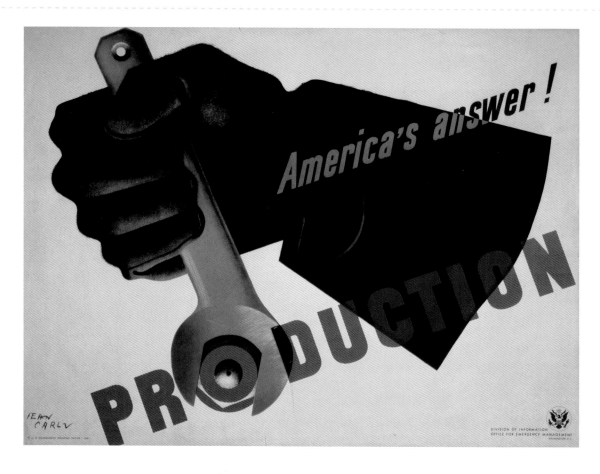

위 프랑스의 거장 장 카를뤼가 디자인한 미국 비상관리국의 1941년 전쟁 포스터. 미국의 국방을 위한 노력을 지지하는 이 포스터는 카를뤼의 걸작으로 꼽힌다.

미드 센추리 모던
Mid-Century Modern

1933년 아돌프 히틀러가 권력을 장악하자 한때 유럽 디자인의 중심 무대였던 독일은 많은 그래픽 디자이너들에게 있어서 머물기 힘든 불안하고 위험한 장소가 되어버렸다. 나치의 명령으로 모더니즘 스타일이 탄압받았고 그로부터 영향받은 작품에는 퇴폐적이라는 딱지가 붙었다. 때문에 중립국 스위스는 디자이너들의 중심지가 되었다. 당시 많은 디자이너들이 일거리와 교직을 제공해줄 유명 미술학교, 출판사, 인쇄사 등이 모여 있는 취리히나 바젤로 발길을 향했다. 그러나 디자인의 중대한 발전은 1930년대 후반부터 1940년대 이후까지 이어진 미드 센추리 모던Mid-Century Modern 시대에 미국에서 일어났다.
1930년대 후반 미국으로 건너와 모더니즘적인 작업을 한 유럽 디자이너들은 미국 디자이너들이 보기에 스타일을 너무 원칙적으로

고집하는 편이었다. 미국 디자이너들은 보다 실용적이었고 그렇게까지 엄격한 태도로 그래픽 디자인을 하지는 않았다. 당시 개방적이고 평등한 사회, 다양한 민족 구성, 풍부한 대안적 문화를 갖추고 있던 뉴욕은 야망과 의욕이 넘치는 디자이너들에게 있어서 최적의 도시였다. 미드 센추리 모던 이전의 미국 디자인에는 지배적인 사조가 거의 없었기에 그래픽 디자이너들은 마음껏 개인적인 표현을 할 수 있었다.

이 시대의 그래픽 디자이너들 중 폴 랜드Paul Rand(130-131쪽 참조)는 미국 그래픽 디자인의 모더니즘적 접근에 있어 가장 큰 역할을 했고, 궁극적으로는 국제 타이포그래피 스타일의 발생에도 기여했다. 1930년대 후반과 1940년대에 그가 만든 잡지 커버들은 미국 아트 디렉터들의 편집 디자인을 바꿔놓았고, 그의 스타일은 일생 동안 여러 세대의 디자이너들에게 영향을 미쳤다. 1947년에 출판된 랜드의 책 《디자인에 대한 생각》Thoughts on Design은 오늘날까지 타이포그래피와 레이아웃을 다룬 고전으로 인식되고 있다. 또한 조지 넬슨 스튜디오George Nelson Associates Inc.의 디자이너 어빙 하퍼Irving Harper, 조지 체르니George Tscherny, 아르민 호프만Armin Hofmann 등이 1947년부터 제작한 가구업체 허먼 밀러Herman Miller의 가구들은 1940년대와 1950년대에 막대한 영향을 미쳤다.

오른쪽 위와 오른쪽 어빙 하퍼는 뉴욕의 조지 넬슨 스튜디오에서 20년 가까이 디자이너로 일하면서 가구회사 허먼 밀러의 로고와 당대를 반영하는 광고물 시리즈를 만들었다. 위의 로고와 오른쪽 잡지 광고는 각각 1947년과 1948년에 만든 것이다.

위 제2차 세계대전 당시 미국 농무부는 영국처럼 국민들에게 손수 야채를 기르도록 독려했다.
위는 1941년에 독일 출신 디자이너 헤르베르트 바이어가 만든 포스터이다.

미국으로 간 바우하우스
The Bauhaus goes to America

발터 그로피우스는 1934년에 잉글랜드의 건축가 맥스웰 프라이 Maxwell Fry의 도움을 받아 이탈리아에서 열리는 행사에 참가하는 것처럼 꾸며서 독일에서 영국으로 도망쳤다. 그로피우스는 영국에서 한동안 일하다가 미국으로 이주해 1937년 매사추세츠에 정착했고, 하버드 대학교 대학원에서 디자인을 가르치며 1952년 은퇴할 때까지 건축학과 학과장을 맡았다. 그는 하버드에 있는 동안 바우하우스 시절의 동료 마르셀 브로이어Marcel Breuer와 재회했고, 두 사람의 협업은 훗날 유명 건축가가 된 필립 존슨Philip Johnson, I. M. 페이I. M. Pei, 폴 루돌프Paul Rudolph 등 많은 학생들에게 중요한 영향을 미쳤다.

시카고에는 라즐로 모홀리 나기와 루트비히 미스 반 데어 로에라는 또 다른 중요한 바우하우스 교사들이 있었다. 모홀리 나기는 바우하우스의 명맥을 이어가려고 애썼다. 그는 재정적 어려움에도 1937년에 뉴 바우하우스를 설립했다. 비슷한 시기에 헤르베르트 바이어도 미국으로 건너 1938년에 뉴욕에 정착했지만 뉴 바우하우스에 공식적으로 참여하지는 않았다. 모홀리 나기는 애석하게도 1946년에 백혈병으로 사망했고, 뉴 바우하우스는 결국 1949년 일리노이 공과대학에 흡수된다. 1933년에 나치가 독일 바우하우스를 폐교하기 전까지 마지막 교장이었던 루트비히 미스 반 데어 로에는 1938년 시카고에 정착했다. 그는 모더니즘적인 초고층 건물들을 설계해 이름을 알렸다. 이들은 모두 그래픽 디자이너라기보다 건축가였지만 그들의 뛰어난 작업과 모더니즘 철학은 미국 디자인 미학에 중요하게 남아 있다.

…로부터의 인사
Greetings from…

이 책을 쓴 계기 중 하나는 1930년대부터 1950년대 초까지
활발하게 생산된 리넨 엽서에 관한 대화였다. 엽서에는 북미의 주와
도시, 도회지의 풍경 및 중요한 기념물의 사진과 함께 '…로부터의
인사'Greetings from…라는 문구가 크고 입체적인 글씨의 장소명
앞에 등장하고는 했다. 이 생기 있는 색채의 엽서들은 넝마 함량이
매우 높은 종이에 인쇄되어 마치 천으로 만든 느낌을 주어서 '리넨
스타일'이라고 불렸다. 리넨 엽서를 발행한 대표적인 업체로
시카고의 커트 타이치Curt Teich와 샌프란시스코의 스탠리 필츠
Stanley Piltz, 로스앤젤레스의 웨스턴 출판사Western Publishing,
노블티 컴퍼니Novelty Company, 보스턴의 티치노어 브라더스
Tichnor Brothers가 있다. 리넨 엽서들은 1950년대 후반에 광택지
사진엽서에 자리를 내주었지만 지금 이 석판화 엽서들은 수집
가치가 매우 높다.

위 인쇄업자 커트 타이치는 1896년 독일에서 미국으로 건너와
시카고에서 사업을 시작했다. 그의 회사는 개성적인
'…로부터의 인사' 엽서 시리즈를 70년 이상 발행했다.

아래 커트 타이치의 엽서들은 현재 일리노이 와우콘다에
소재한 레이크 카운티 디스커버리 박물관에 소장되어 있다.
이 공공 컬렉션은 북미에서 규모가 가장 큰 엽서 컬렉션이다.

프로파간다(2)
Propaganda(2)

제2차 세계대전 당시 프로파간다 스타일을 이해하기 위해서는 우선 1930년대 중후반 독일의 정치 선전을 살펴보는 것이 좋다. 1923년 뮌헨에서 권력을 잡는 데 실패한 아돌프 히틀러는 감옥에서 《나의 투쟁》Mein Kampf을 집필했다. 그는 이 책에서 프로파간다는 대중적이어야 하며 지적 수준이 가장 떨어지는 시민들도 받아들일 수 있어야 한다고 했다. 이 점은 제1차 세계대전의 포스터를 논하면서 이미 언급한 바 있다(48 – 49쪽 참조). 히틀러는 영국 프로파간다의 가차 없는 핵심 메시지를 높이 평가했으며 1914 – 1918년 제1차 세계대전의 독일 프로파간다가 지나치게 장식적이고 비효율적이라고 비판했다. 그는 그만큼 상징적인 표현을 좋아했다. 1930년대에 들어 히틀러의 권력이 커지자 나치당은 독일을 지배자

민족으로 표현한 포스터를 주문 제작하기 시작했다. 루트비히 홀바인은 이번에도 그래픽 디자이너로 발탁되었고(그의 스타일은 제1차 세계대전 이후 플라캇스틸[33 – 34쪽 참조]을 벗어나 영웅적 리얼리즘의 요소를 지닌 음울한 아르데코 화풍으로 변해갔다) 제2차 세계대전 발발 직전까지 한동안 강한 국가주의 메시지를 담은 포스터들을 제작했다. 이 포스터들은 나치의 집권에 확실하게 일조했지만 그들의 진의를 아는 오늘날 우리들이 보기에는 그저 불쾌할 뿐이다. 홀바인처럼 나치에 협력한 디자이너들은 제2차 세계대전이 끝나고 오명을 뒤집어썼다.

영국에서는 제1차 세계대전 프로파간다 포스터들이 사람들을 조종하려는 인상이 너무 강하다는 비판이 있었고, 따라서 제2차 세계대전 포스터들에는 디자인이 없다시피 했다. 예를 들어, 모병 포스터들은 의무감을 자극해 행동을 설득하는 기존의 방식 대신 용맹한 군인의 긍정적 이미지를 윈스턴 처칠Winston Churchill 수상의 고무적인 말들과 배치하는 직설적 형태를 취했다. 민간인 대상의 포스터들은('먹을 것을 스스로 재배하라'라든가 '영국의 여성들이여, 공장으로 오라' 같은 메시지를 지닌 것들) 의욕을 북돋울 요량으로 보다 장식적이고 경쾌한 편이었고, 반독反獨 포스터들은 종종 블랙 유머를 통해 메시지를 전달했다.

러시아에서는 스탈린 정권이 구성주의 스타일을 탄압했고, 사회주의 리얼리즘으로 불리는 이상적인 자연주의가 지배적이었다. 지적으로 어려운 구성주의(62 – 65쪽 참조) 작품들이 배격된 이유 중 하나는 교육을 덜 받은 시골 사람들에게도 메시지를 명확히 전달하기 위해서였다. 이 시기 러시아의 포스터들에는 일반적으로 국가적 자긍심을 자극하거나 분노와 복수심을 일깨우기 위해 감정적인 이미지가 등장하고는 했다.

아르데코는 사실적이고 구상적인 옛 스타일들과 함께 제2차 세계대전 내내 미국에서 계속 우위를 점했다. 미국의 프로파간다 포스터와 인쇄물은 아르데코와 구성주의 스타일을 모두 채용했다. 아르데코가 인기를 유지한 배경에는 제2차 세계대전 발발 전 수년간 나치 독일을 피해 미국으로 도망쳐온 유럽의 그래픽 디자이너들이 있었다. 전쟁 초 미국에서는 영국과 동맹국을 지지하는 포스터들이 속속 등장해 미국의 광대한 생산 시설이 전쟁에 이바지하는 바를 강조했다. 엉클 샘이 또다시 나타났고, 리벳공 로지Rosie the Riveter라는 유명한 캐릭터가 J. 하워드 밀러J. Howard Miller의 1942년 포스터 〈우리는 할 수 있다!〉We Can Do It!를 비롯해 여러 잡지 커버와 포스터에 등장했다.

왼쪽 J. 하워드 밀러의 1942년 포스터. 리벳공 로지가 등장한다. 재미있게도 캐릭터의 이름은 포스터가 만들어진 1년 뒤에 레드 에반스Redd Evans와 존 롭John Loeb이 만든 노래에서 따온 것이다.

옆 페이지 루트비히 홀바인이 디자인한 이 무시무시한 1932년 포스터는 1930년대와 1940년대에 걸쳐 독일에서 제작된 많은 프로파간다 자료들의 전형적인 스타일을 보여준다. 'Und Du?'는 '당신은?'이라는 뜻이다.

Alvin Lustig

미국의 디자이너 앨빈 러스티그는 비극적으로 짧은 생을 살았지만 그의 작품은 오랫동안 살아남아 있다. 1915년 콜로라도 덴버에서 태어난 그는 로스앤젤레스 시립대학교 아트 센터에서 공부하다가 건축의 거장 프랭크 로이드 라이트Frank Lloyd Wright의 작업장 탈리에신 이스트Taliesin East에서 인턴 생활을 했다. 이렇게 여러 분야를 두루 공부한 러스티그는 그래픽 디자인, 실내 디자인, 건축 사이를 오가며 동부 해안과 서부 해안에서 일자리를 찾아다니다가 스물한 살에 로스앤젤레스의 어느 약국 뒷방에서 자신의 디자인 사업을 시작했다.

여기서 주목할 점은, 러스티그가 활동을 시작한 1930년대 중반에는 국제 타이포그래피 스타일이 아직 미국 디자이너들에게 각인되지 않았으며 구성주의(62-65쪽 참조)가 가까스로 명맥을 유지하고 있었다는 사실이다. 러스티그는 미국의 디자인 감성을 사실주의에서 시각적으로 추상적인 방향으로 옮기는 데 누구 못지않게 한몫한

작가였다. 그가 1938년부터 1940년까지 디자인한 워드 리치 출판사 Ward Ritchie Press의 책 표지들은 보티시즘(45-46쪽 참조)과 구성주의를 참조해 추상적인 기하학적 구조와 장식을 사용했는데, 이는 당시 미국의 출판계에서 패나 생소한 접근이었다. 그는 책 표지의 기능에 대한 선입견에 과감히 도전했고, 대중 서적들은 표지가 쉬워야 잘 팔린다는 생각을 거부했다. 책의 표제에 작고 튀지 않는 서체를 사용했으며 구상적인 일러스트 대신 책의 내용에 기반을 둔 상징적인 이미지를 선호했다.

러스티그를 천재에 버금가는 인물로 주목한 뉴욕의 뉴 디렉션스 출판사New Directions Publishing의 창립자 제임스 로플린 James Laughlin은 헨리 밀러Henry Miller의 책 《마음의 지혜》 The Wisdom of the Heart를 시작으로 1941년부터 그에게 책 표지 디자인을 맡겼다. (지금도 그렇지만) 문학 전문 출판사인 뉴 디렉션스는 상징을 풍부하게 사용하는 러스티그의 디자인 덕분에 독자들로부터 무척 호의적인 반응을 얻었다. 러스티그는 이후 14년 동안 정기적으로 뉴 디렉션스의 표지 디자인 작업을 맡았다.

1944년, 일거리가 부족해 뉴욕으로 건너간 러스티그는 잡지 《룩》 Look의 비주얼 리서치 디렉터로 고용되었고 실내 디자인에도 힘을 쏟기 시작했다. 1946년에는 다시 로스앤젤레스로 돌아와 그래픽 디자인 활동을 하면서 가구 및 섬유 디자인 작업실을 열었는데, 여기서 여러 디자인 분야들을 수월하게 넘나드는 그의 능력을 엿볼 수 있다. 또한 미술가 겸 교수인 요제프 알베르스Josef Albers의 초대로 노스캐롤라이나의 블랙 마운틴 대학과 예일 대학교 디자인 학과에서 수업을 하게 되었다.

어릴 적부터 소아 당뇨를 앓았던 러스티그는 1954년에 시력이 감퇴해 사실상 실명하기에 이르렀고, 나중에는 불치의 장병인 킴멜스틸윌슨 증후군까지 걸려서 결국 합병증 때문에 1955년에 마흔이라는 젊은 나이로 세상을 떠난다. 러스티그가 사망한 후 그래픽 디자이너였던 아내 일레인Elaine Lustig Cohen이 그의 작업을 성공적으로 이어나갔다.

왼쪽 거트루드 스타인Gertrude Stein의 소설 《3인의 여성》Three Lives의 표지. 뉴 디렉션스 출판사의 뉴 클래식스New Classics 시리즈의 일환으로 1945년에 러스티그가 디자인했다.

왼쪽 1946년 《포춘》의 표지. 추상적인 요소들을 결합해 하나의 디자인으로 묶어내는 러스티그 특유의 기법을 잘 보여준다.

아래 잡지 《룩》의 사내 간행물 《스태프》Staff의 양면 페이지. 1944년에 러스티그가 디자인했다.

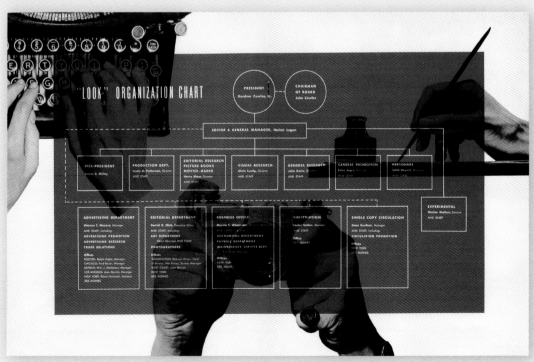

Alexey Brodovitch

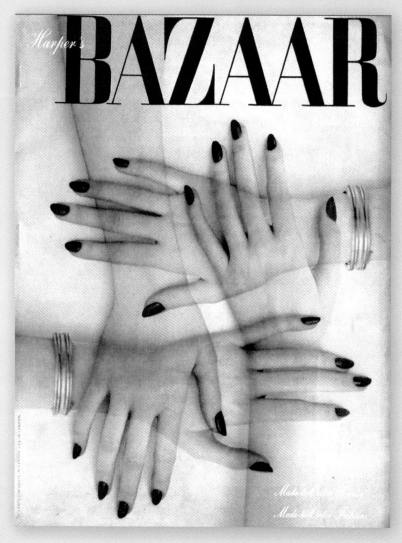

위 《하퍼스 바자》 1947년호 표지. 디자인의 요소들을 거듭 겹쳐서 시각적 효과를 만드는 것은 브로도비치가 즐겨 쓰던 기법이다.

브로도비치가 유명해진 것은 1934년부터 1958년까지 《하퍼스 바자》에서 장기 재직을 하면서부터다. 그는 이미 1920년대에 파리에서 발레 뤼스Ballets Russes 무대 디자이너로서, 잡지 《아르 에 메티에 그라피크》의 디자이너로 활동을 시작했다. 브로도비치는 러시아 내전 때 볼셰비키에 대항해 백군에서 싸웠지만 볼셰비키가 승리하자 러시아를 탈출해 프랑스로 망명했다. 그는 1925년 파리에서 열린 국제 전시회인 현대 장식미술·산업미술 국제전에서 섬유 디자인과 보석 디자인으로 메달을 수상하며 성공적으로 활동을 이어가다가 필라델피아 예술대학교에 광고디자인학과를 개설해달라는 초청을 받고 1930년에 미국으로 건너갔다. 유럽의 폭넓은 디자인적 감성을 미국 학생들에게 선보였던 그는 1938년까지 필라델피아 예술대학교에 머물렀다. 브로도비치는 학교 일과 병행해 필라델피아와 뉴욕의 고객들을 대상으로 프리랜서 작업을 하던 중 《하퍼스 바자》의 새로운 편집자 카멜 스노우 Carmel Snow의 눈에 띄게 된다. 1934년 스노우가 브로도비치를 아트 디렉터로 고용하게 되고, 이후 그의 선구적인 작업은 사반세기 동안 패션 잡지와 생활 잡지 출판의 표준이 된다. 그는 양면 페이지를 빽빽하게 채우는 대신 하얀 공간을 디자인 요소로 집어넣거나 기준선망(grid)에 얽매이지 않는 등 수년에 걸쳐 레이아웃의 구성을 우아한 형태로 세련화시켰다. 후대의 모든 성공적인 잡지 아트 디렉터들이 그를 작업의 틀로 삼았다고 해도 과언이 아닐 것이다. 그는 잡지 제작 전반에 관여했으며 각 호의 시각 콘텐츠를 직접 구상하고 위탁하면서 유럽 미술계와 디자인계의 많은 유명 작가들을 미국의 독자들에게 선보였다. 브로도비치가 작업을 맡긴 작가로는 미술가 만 레이, A. M. 카상드르, 살바도르 달리Salvador Dalí와 사진가 빌 브란트Bill Brandt, 브라사이Brassaï, 허버트 매터, 앙리 카르티에 브레송Henri Cartier-Bresson 등이 있다. 그는 또한 여러 재능 있는 신진 작가들과도 함께 일했는데, 특히 사진가 리제트 모델Lisette Model, 안드레 케르테스 André Kertész, 어빙 펜Irving Penn(필라델피아에서 브로도비치의 학생이었다), 리차드 아베든Richard Avedon에게 일을 의뢰했다. 브로도비치는 상당한 영향력을 지닌 계간지 《포트폴리오》Portfolio의 디자인을 맡기도 했다. 투명 종이, 오린 종이, 접어 넣은 페이지 등을

1898년 러시아에서 태어난 알렉세이 브로도비치는 그 세대의 잡지 아트 디렉터 중에서도 으뜸에 속한다. 1930년대부터 1950년대까지 그래픽 디자인은 새로운 형태의 시각언어의 탄생과 밀접하게 맞물려 발전했다. 이런 흐름은 유럽과 달리 대중들이 과격한 디자인 스타일에 익숙하지 않았던 미국에서 특히 그러했고, 재능 있는 신진 그래픽 디자이너, 일러스트레이터, 사진가들이 기량을 선보일 수 있는 이상적인 매체가 바로 잡지였다.

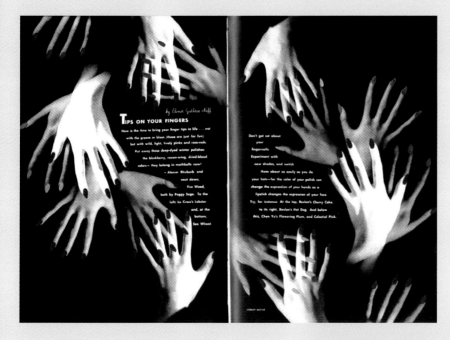

왼쪽 허버트 매터의 사진이 사용된
《하퍼스 바자》 1941년 4월호 앞부분의
양면 페이지. 브로도비치는 한 번 썼던
주제를 가끔씩 다시 사용하고는 했다.

아래 단명했지만 굉장한 영향력을
가졌던 잡지 《포트폴리오》의 1950년
창간호 표지.

사용해 제작비가 많이 들었던 이 잡지는 1951년에 3호를 끝으로
폐간되었지만, 잡지 출판 역사에서 중요한 이정표로 여겨진다.
브로도비치는 1958년에 《하퍼스 바자》를 떠나 프리랜서 작업과
교직을 이어가다가 1971년 프랑스의 르 토르에서 사망한다.

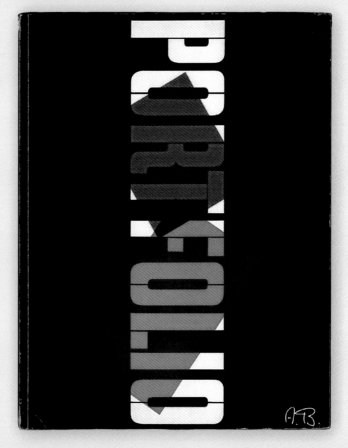

Lester Beall

1903년 미주리의 캔자스시티에서 태어난 레스터 비얼은 시카고 미술관과 시카고 대학교를 졸업한 뒤 1927년에 자신의 프리랜서 스튜디오를 열었다. 그는 루스벨트Franklin Roosevelt 대통령의 국가 개혁 프로그램인 '뉴딜 정책'New Deal의 일환으로 설치된 미국 농촌전력청을 위해 작업한 세 개의 포스터 시리즈로 기억된다. 또한 경영 마인드를 지닌 신세대 작가였던 비얼은 전문적인 그래픽 디자인이 회사 이미지 향상과 성장에 큰 도움을 줄 수 있음을 사업가들에게 인식시키는 데 크게 일조했다. 그는 "디자이너가 작업할 때 염두에 두어야 할 한 가지 목표는 디자인의 요소들을 결합시켜 활기 없는 상업적 메시지를 전달하는 데 그치는 것이 아니라 감정적인 반응을 이끌어내는 것이다. 한 번 보면 즉각적으로 느껴질 형태와 아름다움과 순수함의 조화를 지향하는 인간의 본능을 이용해 작품을 만들어내는 것이 바로 고객을 상대로 우리가 해야 할 일이다"라고 말한 바 있다.

1935년에 시카고에서 뉴욕으로 옮겨간 비얼은 뉴욕이 아닌 코네티컷의 윌턴에 집을 두고 그곳에서 여러 유명한 작품들을 디자인했다. 1930년대와 1940년대에 그에게 작업을 의뢰한 고객들 중에는 《시카고 트리뷴》Chicago Tribune, 《하이럼 워커》Hiram Walker, 《타임》 그리고 《콜리어스》를 출판한 크로웰 출판사Crowell Publishing Company가 있다. 제2차 세계대전이 임박했을 때 그가 디자인한 잡지 《콜리어스》의 표지 〈전쟁은 일어나는가?〉 Will There Be War와 〈히틀러의 악몽〉Hitler's Nightmare은 고전으로 여겨진다. 이 작품들은 1930년대 후반 미국 그래픽 디자이너들이 선호한 스타일을 완벽하게 보여준다. 비슷한 시기인 1937년부터 1941년까지 비얼은 농촌전력청의 포스터 세 개를 작업했다. 농촌전력청의 요구 사항은 원격지의 시민들이 전력화를 받아들이게끔 시각적으로 설득하는 것이었으므로 포스터는 문해력이 낮은 시골 사람들도 쉽게 이해할 수 있는 명확한 메시지를 전달해야 했다. 포스터의 첫 번째 시리즈에는 조명, 라디오, 수도 펌프 등 농가라면 누구나 바라 마지않을 기계화가 소비자에게 주는 혜택을 표현하는 시각적 요소들만이 등장했다. 두 번째 시리즈에는 소비자의 모습과 긍정적인 슬로건이 섞인 포토몽타주 레이아웃이 추가되었고, 세 번째 시리즈에는 미국적 색상인 붉은색, 하얀색, 파란색이 버젓이 등장해 '우리 모두 여기에 동참합시다'라는 메시지를 강조했다.

1950년대에 비얼은 코네티컷 브룩필드의 덤바턴 농장으로 자신의 사무실들을 합쳤고, 메릴린치Merrill Lynch, 트랙터회사 캐터필러 Caterpillar Inc., 뉴욕 힐튼New York Hilton, 인터내셔널제지회사 International Paper Company 등의 CI 프로젝트에 전념하면서 최초라 할 수 있는 근대적 그래픽 표준 매뉴얼을 제작했다. 브로도비치는 덤바턴 농장에서 생활과 작업을 이어가다가 1969년에 사망한다.

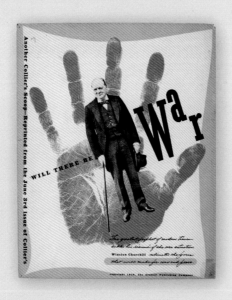

위 잡지 《콜리어스》의 1939년호 표지 〈전쟁은 일어나는가?〉. 메릴 C. 버만 소장

오른쪽 1937년부터 1941년까지 비얼이 제작한 농촌전력청 포스터 시리즈의 하나인 〈전등〉Light. 문해력이 낮은 시골 사람들을 대상으로 단순하지만 강렬한 시각적 메시지를 전달한다. 메릴 C. 버만 소장

american uncial

Brush Script

TRADE GOTHIC BOLD CONDENSED NO.20

Figaro ✶

CHEVALIER

Trade Gothic

1940년대는 그래픽 산업과 인쇄 산업의 발전에 있어서 침체기였다. 산업 발전에 쓰였어야 할 상업적·기술적 자원은 제2차 세계대전으로 소모되었고, 새로운 서체들은 전후 수년이 지나고 나서야 디자인되고 생산되었다.

Figaro
모노타이프 디자인 스튜디오
Monotype Design Studio | 1940

Brush Script
로버트 E. 스미스Robert E. Smith | 1942

American Uncial
빅터 해머Victor Hammer | 1943

Chevalier
에밀 A. 노이콤Emil A. Neukomm | 1946

Trade Gothic
잭슨 버크Jackson Burke | 1948–1960

Trade Gothic Bold Condensed No. 20
잭슨 버크Jackson Burke | 1948–1960

Key typefaces

Brush Script

ABCDEFGHIJKLM
NOPQRSTUVWXYZ
abcdefghijklm
nopqrstuvwxyz
1234567890
(.,:;?!$£&-*)[ÀÓÜÇ]

오늘날 브러쉬 스크립트Brush Script는
유명 소프트웨어들에 포함된 탓에
무분별하게 사용되는 경우가 많지만,
악평을 받을 만큼 나쁜 서체는 아니다.
로버트 E. 스미스Robert E. Smith가
아메리칸 활자주조소를 위해 디자인한
이 서체는 간판의 손글씨를 훌륭히
모사함으로써 비격식 필기체 서체의 초창기
모습을 잘 보여준다. 브러쉬 스크립트 이후
많은 필기체 서체들이 등장했지만
그 성공에는 훨씬 못 미쳤다. 브러쉬
스크립트는 나오자마자 대성공을 거두었고,
1940년대와 1950년대 수천 건의 광고에
등장하면서 국제 타이포그래피 스타일(122
–127쪽 참조)이 자리 잡을 때까지 크게
인기를 누렸다. 제2차 세계대전 직후를
풍자하는 수단으로서인지 최근 다시 어느
정도 인기를 얻고 있다.

Trade Gothic

ABCDEFGHIJKLM
NOPQRSTUVWXYZ
abcdefghijklm
nopqrstuvwxyz
1234567890
(.,:;?!$£&-*){ÀÓÜÇ}

트레이드 고딕Trade Gothic은 잭슨 버크가
미국 라이노타이프의 서체 개발 담당자로
장기 재직하기 직전인 1948년에 디자인한
서체이다. 그가 1960년까지 라이노타이프에서
일한 덕분에 트레이드 고딕 서체군은
세 개의 굵기와 세 개의 넓이를 포함한
열네 가지 스타일로 확장될 수 있었다.
이 서체군은 헬베티카Helvetica나
유니버스Univers(126쪽 참조) 등 다른
비슷한 서체군보다 통합성은 떨어지지만
넓이가 각기 다른 용도로 제작된 것이므로
흠이 되지는 않는다. 예를 들어, 트레이드
고딕 볼드 콘덴스드 No. 20은 다른
스타일과 달리 'O', 'G', 'Q' 등의 측면이
납작해서 촘촘한 헤드라인에 사용하기에
매우 유용하다.

designed by george nelson...built by herman miller...a versatile coffee table

The top slides, revealing

a compartment for magazines

and condiments...there is also

a generous metal plant box...

available at all three

herman miller showrooms—

one park avenue, new york,

622 merchandise mart, chicago,

exhibitors' building, grand rapids.

herman miller furniture company, zeeland, michigan

허먼 밀러의 광고
Herman Miller advertising
어빙 하퍼Irving Harper | 1949

—— 어빙 하퍼는 광고 제품을 묘사하기 위해 디자인에
포토몽타주를 사용하고는 했다.

—— 하퍼는 이 시기의 모든 상품 광고물에 파울 레너가
1927년에 디자인한 기하학적 산세리프 서체
푸투라Futura를 사용했다.

—— 이 연필 그림은 제품의 디자인적인 성격을 깔끔하게
강조하고 있다. 허먼 밀러의 예나 지금이나 매우 높은
디자인 기준이 상품 광고의 시각적 수준에도
직접적으로 반영되어 있다.

—— 조각품처럼 표현된 손 그림은 가구회사의 광고
그래픽 디자인에 안성맞춤이다. 우아하게 곡선을
그리는 조판 배열이 그 수준과 스타일을 높여준다.

1940년대 시장의 멋진 순간을 구현한 잡지 광고를 하나만 꼽으라면
조지 넬슨 스튜디오가 디자인을 맡은 미시간의 가구회사 허먼
밀러의 광고물이 유력한 후보일 것이다. 어빙 하퍼는 레이먼드 로위
스튜디오Raymond Loewy Associates에서 실내 디자이너로
일하다가 1947년에 조지 넬슨 스튜디오에 합류했고, 정식으로
그래픽 디자인 교육을 받은 적은 없지만 허먼 밀러의 상품 광고
디자인을 맡게 되었다. 당시 그는 스타일이 강조된 문자 'M'을
기반으로 허먼 밀러의 로고를 만들었는데, 이 로고는 중간에
수정되어 오늘날까지도 CI로 사용되고 있다. 하퍼는 그 로고가
역사상 가장 값싼 로고라고 농담하고는 하는데, 그 이유는 그가 로고
제작을 요청받은 적이 없음에도 자발적으로 만들어 광고에 사용한
것을 허먼 밀러가 곧바로 로고로 채택했기 때문이다.
옆에 실린 1949년 잡지 광고는 조지 넬슨 스튜디오가 디자인하고
허먼 밀러가 제조한 커피 테이블 광고로, 오늘날 1940년대와
1950년대 모더니즘 스타일을 재현하려는 디자이너들이 참고하는
고전이다.
아래의 조색판은 옆 페이지의 광고에서 추출한 것에 몇 가지 색상을
추가한 견본으로 이러한 스타일로 작업하는 디자이너들이 사용할
만한 대표적인 색상들이다.

c = 005%	010%	000%	025%	045%	040%	075%	000%
m = 010%	080%	095%	030%	035%	045%	055%	000%
y = 005%	090%	095%	055%	030%	040%	035%	000%
k = 000%	000%	000%	010%	015%	025%	020%	100%

제2차 세계대전이 끝난 지 **5**년이 넘었지만
1950년대는 여전히 갈등이 지배하는 시대였다.
공산주의와 자본주의가 벌인 정면 대결은
한국전쟁으로 치닫다가 이후 베트남전쟁으로 이어졌으며
미국에서는 반공주의가 고조되었다.
하지만 **1950**년대에는 로큰롤이 탄생했고
미국과 다른 서구화된 나라들에서 **TV**가
오락 수단으로 등장하는 등 괜찮은 일도 없지는 않았다.
그래픽 디자인은 물질주의를 포용하는 동시에
물질주의와 싸워나갔다.

TV는 아직 가격이 비쌌지만 1950년대 말에는 미국 가정의
약 90퍼센트가 한 대씩 보유하게 되었다. 서구화된 소비주의적 삶을
이상화하면서 인종적·성적 고정관념으로 가득 찬 프로그램들이
광고와 더불어 집구석에 놓인 TV 상자를 통해 흘러들었는데, 이것이
아마 1950년대를 사회 순응의 시대라고 부르는 이유일 것이다.
하지만 이를 거스르는 비트 제너레이션Beat Generation이라는
작가 집단이 등장해 스타일, 마약 문화, 성적 자유, 물질주의를 향한
태도에 장기적인 영향을 미치기도 했다. 이러한 사안들은 1960년대
청년 문화youth culture에서도 지속적으로 큰 역할을 했다.

국제 타이포그래피 스타일
The International Typographic Style

1950년대에는 넓은 파급 범위, 긴 생명력, 다양한 활용 등으로
20세기의 가장 중요한 그래픽 디자인 스타일로 여겨질 만한 사조가
본격적으로 부상했다. 스위스와 독일에서 시작된 이 스타일은
스위스 스타일Swiss Style이라고도 불리지만, 공식적인 명칭은
국제 타이포그래피 스타일International Typographic Style이다.
국제 타이포그래피 스타일은 주로 1950년대 초부터 1960년대
말까지 20년에 걸쳐 그래픽 디자인의 여러 분야를 장악했고
오늘날까지도 중요한 영향력을 지니고 있다. 국제 타이포그래피
스타일의 시각적 특징을 몇 가지 예로 들자면, 수학적으로 구성된

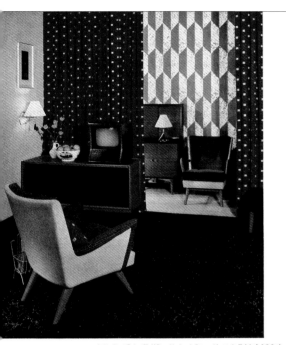

Banbury Carpet. Design "Marble"—multi-coloured effects on rich grounds. Made by I. & C. Steele & Co., The Carpet Mill, Bloxham, Banbury. Obtainable from stockists of Banbury Carpets. **Cole's Wallpaper**—"Italian Tile" in special colouring on a marbled ground to match the scheme. Price 28/- per piece + ⅓th. Available in any colouring and on plain ground.
H.K. Furniture. "Caramba" chair in foreground from £25/7/6. "Calypso" in background from £22/10/0. Two and three-seater settees to match. An unusually varied range of covers available on all H.K. Furniture. At leading shops.
Deep Textures by Tibor Ltd., Stratford-on-Avon. Carpet and textures designed by Tibor Reich, F.S.I.A. "Cymbeline" curtains in Persimmon, with non-tarnishing metallic yarn, available at Liberty's, Regent Street. "Shaftesbury" in Cerulean blue on H.K. Furniture.
Pye 14in. Automatic Picture Control TV Receiver. Apart from the elegance of the cabinet, the new invention—Automatic Picture Control—eliminates picture fading and picture flutter. This new feature was pioneered by Pye Ltd.
Troughton & Young Lighting—Table and Wall Fittings F.1031, off-white shade, satin brass metalwork. Counter-balanced for use as table or wall lamp as illustrated in this photograph.

LIVING ROOM WITH T/V

Sideboard, cabinet in background, and pottery, etc., from Dunn's of Bromley.

기준선망 위에서 비대칭을 이루는 레이아웃, 꾸밈없이 깔끔한 내용 제시, 왼쪽 맞춤과 오른쪽 흘림으로 주로 배치된 산세리프 서체, 일러스트보다는 사진의 선호 등을 들 수 있다.

역사적으로 볼 때 국제 타이포그래피 스타일은 이미 수십 년 전부터 영향력을 지녀왔다. 국제 타이포그래피 스타일의 선구자로 널리 인식되는 에른스트 켈러Ernst Keller는 1918년부터 취리히 응용미술학교School of Applied Arts에서 디자인과 타이포그래피를 가르쳤다. 켈러는 학생들에게 특정 스타일을 권장하지 않았지만 디자인은 늘 내용에 충실해야 한다고 강조했다. 이것은 '형태는 기능을 따른다'는 모더니즘 원칙의 초창기 버전이라 할 수 있다.

Olivetti Lettera 22

왼쪽 위 1950년대 영국의 잡지 광고. 1950년대 하면 이런 키치kitsch적인 스타일이 떠오르기도 한다.

위 이탈리아 회사 올리베티가 만든 고전 타자기 레테라 22 Lettera 22의 광고. 1953년에 지오반니 핀토리Giovanni Pintori가 디자인했다.

위 1958년 이탈리아 베르가모에서
열린 제1회 국제 예술영화제
International Art Film Festival
포스터. 막스 후버의 특기인 국제
타이포그래피 스타일과 화려한 색감을
볼 수 있다. 메릴 C. 버만 소장

오른쪽 1950년에 후버가 디자인한
유네스코UNESCO 포스터.
메릴 C. 버만 소장

이후 30년 동안 여러 중요한 스위스 디자이너들이 국제
타이포그래피 스타일의 발전에 기여했다. 1920년대 후반에
데사우 바우하우스(68-70쪽 참조)의 발터 그로피우스 밑에서
공부한 테오 발머Theo Ballmer는 구성 요소들이 수평과 수직으로
배열된 기준선망을 이용하는 등, 데 스테일의 원리들을 그래픽
디자인 작업에 접목시켰다. 마찬가지로 1927년부터 1929년까지
데사우 바우하우스에서 그로피우스, 라즐로 모홀리 나기, 바실리
칸딘스키로부터 가르침을 받은 막스 빌Max Bill은 수학적 원리를
기반으로 보편적 스타일을 만드는 '구체 미술'art concret이라는
개념을 발전시켰다. 막스 빌의 그래픽 디자인은 구성 요소들을
정밀하게 분포하고 배치한 레이아웃이 특징이다. 그는 악치덴츠
그로테스크 등 산세리프 서체들을 선호했고 텍스트를 왼쪽 맞춤
오른쪽 흘림 배열했다. 여기에다 디자이너 막스 후버Max Huber는
기운을 한껏 실어 보다 화려한 느낌을 연출했다. 그는 취리히
미술공예학교Zurich School of Arts and Crafts에서 공부할 때
포토몽타주 기법을 폭넓게 실험했고, 1940년대 후반에는 당시의
가장 원기 왕성한 포스터라 불릴 만한 작품들을 만들었다. 레이어의
사용에 탁월했던 후버는 형태들을 겹쳐 쌓고, 타이포그래피를
역동적으로 배치하고, 포토몽타주를 활용해 국립 몬자 서킷
Autodromo Nazionale Monza 경주 홍보 포스터를 비롯한 유명한
작품들을 만들었다.

1950년대를 장악한 국제 타이포그래피 스타일은 요제프 뮐러
브로크만Josef Müller-Brockmann이라는 인물로 대표되는데,
그의 작품은 1950년대 자체라고 여겨지기도 한다. 뮐러 브로크만은
1932년부터 1934년까지 취리히에서 에른스트 켈러의 가르침을
받았는데, 1936년이 되어서는 자신의 스튜디오를 열었다.
뮐러 브로크만은 구성주의, 데 스테일, 절대주의, 바우하우스
등으로부터 두루 영향을 받았고, 그러한 요소들을 취사선택하여
자신의 개성을 드러내면서도 국제 타이포그래피 스타일을 대표하는
작품을 만들어냈다. 그러므로 그는 다른 스타일로부터 국제
타이포그래피 스타일로 전향했다고 할 수 있다. 뮐러 브로크만의
대표작을 들자면 1952년부터 취리히 시청이 맡긴 작품들을 꼽을 수
있다. 그는 이 콘서트 포스터 시리즈를 만들기 위해 수학적 조화를
이룬 구도로 음악을 표현하는 추상적인 기법을 고안해냈다.
그의 또 다른 중요한 작품으로는 급증하는 자동차와 그에 따른
문제를 해결하고자 스위스 자동차 클럽Swiss Automobile Club이
의뢰한 포스터 시리즈를 들 수 있다. 1953년에 디자인한 아동
교통안전 포스터는 그중에서도 걸작으로 꼽힌다.

위 1953년 요제프 뮐러 브로크만이 스위스 자동차 클럽을
위해 디자인한 교통안전 포스터. 이 포스터 시리즈는 스위스의
공용어에 속하는 프랑스어와 독일어로 제작되었다.

오른쪽 유니버스 서체군을
종합적으로 보여주기 위해
아드리안 프루티거가 고안한
도식.

1950년대에 디자인된 가장 유명한 서체 두 개를 빼놓고서는
국제 타이포그래피 스타일에 대한 이야기를 마무할 수 없을 것이다.
파리에서 활동한 스위스 출신 서체 디자이너 아드리안 프루티거
Adrian Frutiger는 1954년에 스물한 개의 굵기를 포함함으로써
가히 세계 최초의 거대 서체군이라 불릴 만한 산세리프 서체
유니버스Univers를 디자인했다. 그는 일반체/이탤릭체/볼드체라는
표준적 범주를 확장시켰고 그렇게 만들어진 각 폰트 집합에 숫자를
붙였다. 여기에는 확장된 굵기expanded weight와 압축된 굵기
condensed weight도 포함되어 있다. 3년 후 유니버스의 모든
굵기들이 완성되어 1957년 프랑스의 활자주조소 드베르니 에
페뇨에서 상업 발행되었고, 국제 타이포그래피 스타일을 사용하는
타이포그래퍼들 사이에서 굉장한 인기를 누렸다. 1950년대 중반,

스위스 뮌헨슈타인의 HAAS 활자주조소HAAS Type Foundry의
사장 에두아르트 호프만Eduard Hoffmann은 당시 어디에서나
쓰이던 악치덴츠 그로테스크 서체를 갱신할 때가 됐다고 느꼈다.
그는 1957년에 서체 디자이너 막스 미딩거Max Miedinger와 함께
새로운 산세리프 서체를 만들어 노이에 하스 그로테스크Neue Haas
Grotesk라고 이름 붙였다.
이 서체는 1960년에 독일의 활자주조소 D. 슈템펠 AGD. Stempel
AG에서 발행되었는데, 이때 스위스의 라틴어명(Confoederatio
Helvetica)에서 따온 헬베티카라는 이름으로 개칭되었다.
훗날 헬베티카는 세계에서 가장 유명한 산세리프 서체가 되었고,
2007년에는 탄생 50주년을 기념해 독립영화 감독 게리 허스트윗
Gary Hustwitt이 동명 타이틀의 영화를 만들기도 했다.

미국에서의 국제 타이포그래피 스타일
The International Typographic Style in America

국제 타이포그래피 스타일이 미국 그래픽 디자인계를 장악한 것은
1950년대 후반이었다. 미국의 기업들은 전문적인 느낌을 지니면서
정치적으로 중립적인 국제 타이포그래피 스타일이 회사 홍보물에
적합하다고 생각하여 관심을 가졌다. 사진보다 일러스트를 선호한
기존의 스타일들이 유행에 뒤처지기 시작하는 상황에서, 가급적
폭넓고 다양한 사람들에게 자신을 선전해야 했던 기업들은
중립성이 강한 국제 타이포그래피 스타일을 기꺼이 받아들이고
시험했다. 미국의 가장 유명한 CI들, 예를 들어 폴 랜드(130 – 131쪽
참조)나 솔 배스Saul Bass(134 – 135쪽 참조) 같은 디자이너들이
1950년대 후반과 1960년대에 만든 많은 CI들을 보면, 국제
타이포그래피 스타일의 지속적인 매력이 그 분야에서 특히
성공적이었음을 알 수 있다. 재미있게도, 회사들이 너나할 것 없이
국제 타이포그래피 스타일을 사용한 탓에 1960년대의 보다
진보적인 집단들은 스스로를 시각적으로 표현할 대안적인 스타일을
모색하게 되었다.

위 폴 랜드가 디자인한 UPSUnited Parcel Service와 웨스팅하우스Westinghouse의 고전적인 로고.
각각 1961년과 1960년에 디자인되었다.
위 로고는 웨스팅하우스 전기회사의 상표이다. 모든 저작권은 저작권자에게 귀속.

미국의 새로운 광고
New American advertising

1949년 뉴욕 매디슨 애비뉴 350번지에 문을 연 광고회사
도일 데인 번바흐Doyle Dane Bernbach, DDB는 1950년대를
거치며 미국 광고의 모양새를 탈바꿈시켰다. 도일 데인 번바흐는
국제 타이포그래피 스타일의 요소들을 사용했으며 광고문과 이미지
사이의 경계를 제거해 그 둘을 서로가 서로를 떠받치는 하나의 개념
안에 응축시켰다. 뿐만 아니라 그들이 도입한 새로운 형태의
작업 방식은 훗날 전 세계 광고회사들의 표준이 되었다. 빌 번바흐
Bill Bernbach는 순전히 광고만으로는 제품을 팔 수 없으며,
이미 구매 의사가 있는 고객들을 그 상품과의 관계 속에 조금씩
끌어들여야 한다고 생각했다. 그와 그의 스태프들(초기에는 아트
디렉터 밥 게이지Bob Gage와 카피라이터 필리스 로빈슨Phyllis
Robinson으로 구성)은 카피라이터와 아트 디렉터가 따로따로
일하는 기존의 작업 방식 대신 한 팀으로 협력하는 창작 방식을
채택했다. 그래서 그들의 모든 광고는 단순히 '이걸 사라!' 하는 식의
헤드라인을 버리고 한 가지의 콘셉트로부터 출발했으며,
레이아웃은 장식이라든가 야단스러운 헤드라인 타이포그래피 없이
콘셉트 전달에 꼭 필요한 요소만으로 구성하는 편이었다.
그렇게 디자인된 광고 안에는 강렬한 이미지 하나가 등장하는데,
그것이 반드시 제품 사진인 것은 아니었다. 깔끔하고 간결한
헤드라인은 흔해빠진 상업적 문구로 떠들지 않았고, 주 광고문에는
쓸데없는 찬사 없이 제품에 대한 명확한 사실들이 제시됐다.
도일 데인 번바흐의 아트 디렉터들은 정보를 욱여넣은 꽉 찬
공간보다 하얀 빈 공간이 사람들의 관심을 끌 수 있다고 믿었기에
여백을 사용하는 데 주저하지 않았다.
도일 데인 번바흐의 대표적인 광고로는 1950년대와 1960년대
아트 디렉터 헬무트 크론Helmut Krone과 카피라이터 줄리안
쾨니히Julian Koenig가 제작한 폭스바겐Volkswagen 광고를 꼽을
수 있다. 폭스바겐의 간소함을 강조한 '작게 생각하라'Think Small
광고의 유머는 대중들에게 굉장히 신선하게 다가갔으며, 이 작품은
20세기 광고 인쇄물들 중 가장 훌륭한 것으로 평가받고 있다.

왼쪽과 옆 페이지 도일 데인 번바흐의 헬무트 크론과 줄리안
쾨니히가 1950년대와 1960년대에 제작한 폭스바겐 광고.
지금은 유명해진 이 작품들은 광고에 새로운 기준을 세웠고,
수많은 아트 디렉터와 카피라이터들로 하여금 어떻게 하면
소비자가 제품을 사도록 만들 수 있는지 다시금 생각하게
만들었다.

*SUGGESTED RETAIL PRICE, EAST COAST, P.O.E. ©1960 VOLKSWAGEN

Think small.

18 New York University students have gotten into a sun-roof VW; a tight fit. The Volkswagen is sensibly sized for a family. Mother, father, and three growing kids suit it nicely.

In economy runs, the VW averages close to 50 miles per gallon. You won't do near that; after all, professional drivers have canny trade secrets. (Want to know some? Write VW, Box #65, Englewood, N. J.) Use regular gas and forget about oil between changes.

The VW is 4 feet shorter than a conventional car (yet has as much leg room up front). While other cars are doomed to roam the crowded streets, you park in tiny places.

VW spare parts are inexpensive. A new front fender (at an *authorized* VW dealer) is $21.75.* A cylinder head, $19.95.* The nice thing is, they're seldom needed.

A new Volkswagen sedan is $1,565.* Other than a radio and side view mirror, that includes everything you'll really need.

In 1959 about 120,000 Americans thought small and bought VWs. Think about it.

Paul Rand

1914년 뉴욕에서 출생한 폴 랜드의 원래 이름은 페레츠 로젠바움 Peretz Rosenbaum이다. 그는 1929년부터 1932년까지 프랫 인스티튜트Pratt Institute에서, 1932년부터 1933년까지는 파슨스 디자인 스쿨Parsons School of Design에서, 1933년부터 1934년까지는 아트 스튜던츠 리그Art Students League에서 광범위한 디자인 교육을 받았다. 하지만 랜드의 후기 작업에 영향을 미친 시각적 표현 형식은 대부분 그가 수집해온 유럽의 서적과 잡지에서 나온 탓에 그는 스스로를 '독학생'으로 여기는 편이었다.

랜드는 미국 그래픽 디자인계에 모더니즘 스타일을 들여온 주역이라고 평가되며 국제 타이포그래피 스타일의 주창자이기도 하다.

1936년에 잡지 《에스콰이어》Esquire와 《어패럴》 Apparel의 아트 디렉션을 맡으면서 시작된 랜드의 활동은 일찍부터 성공적이었고, 얼마 후 전담 아트 디렉터로 스카우트된 그는 처음에는 책임을 맡을 준비가 안 됐다는 이유로 고사했지만 결국 받아들이게 되었다. 비슷한 시기에 잡지 《디렉션》Direction의 편집자 마거릿 제이더 해리스Marguerite Tjader Harris로부터 표지 디자인을 의뢰받았는데, 영리하게도 예술적 자유를 완전히 보장받는다는 조건으로 무료로 작품을 만들어주었다. 덕분에 랜드는 고객과 동료 작가들 사이에서 명성을 얻어 유럽의 모더니즘에 재치와 은유가 듬뿍 담긴 미국적 색깔을 가미한 자신의 개성적인 스타일을 발전시킬 수 있었다. 훗날 랜드는 이 작업에 대한 대가로 르 코르뷔지에의 수채화들을 받았다고 한다.

1947년 랜드가 출간해 높은 평가를 받으며 큰 영향력을 선보인 《디자인에 대한 생각》은 미국 디자이너가 자신의 창작 철학과 시각적 표현 방식을 발표한 최초의 인쇄물로 손꼽힌다. 미국의 상업주의적 그래픽 디자인과 유럽의 극단적인 디자인들 간의 근본적인 차이를 논한 이 책은 고객들이 보기 좋은 레이아웃을 선호한 나머지 창의성의 중요성을 간과하는 경향을 강력하게 지적했다. 총 아홉 절로 구성된 《디자인에 대한 생각》은 '광고에서의 상징', '유머의 역할', '타이포그래피의 형태와 표현' 등을 주제로 다루며, 랜드가 직접 그린 일러스트들로 꾸며져 있다.

지금까지 소개한 작품들도 물론 중요하지만 랜드의 그래픽 디자인 중 생명력이 긴 작업은 오늘날까지도 쓰이고 이는 웨스팅하우스, UPS(훗날 수정되었지만),

아래 폴 랜드의 활동 초창기인 1947년에 만든 뉴욕 지하철 광고 포스터. 메릴 C. 버만 소장

EL PRODUCTO

every cigar says "merry christmas"

그리고 바로 IBMInternational Business Machines 등 여러 유명 기업들의 CI이다. 1956년에 랜드가 처음 디자인한 IBM의 로고는 1972년에 지금의 줄무늬가 추가되었다. 랜드의 로고들은 꾸밈이 없고 미니멀한 것이 특징이다. 랜드의 말처럼, 로고는 "가급적 간단하고 절제되어야 살아남을 수 있다."

그는 1980년대와 1990년대에 계속해서 작업을 이어갔고, 애플 Apple의 유명한 '다르게 생각하라'Think Different 포스터 시리즈에 등장하기도 했다. 애플의 공동 창업자이자 이사회 의장이었던 스티브 잡스Steve Jobs는 폴 랜드를 '그래픽 디자인의 살아 있는 거장'이라고 언급했는데, 그리고 얼마 후인 1996년에 랜드는 사망한다.

맨 위 랜드는 담배회사 엘 프로덕토티 Producto를 위해 오랫동안 작업했으며, 1940년대와 1950년대에 많은 광고물들을 디자인했다. 메릴 C. 버만 소장

위 랜드가 디자인한 유명한 IBM 로고들. 1956년에 디자인한 첫 번째 로고는 민무늬였지만, 1972년에 디자인한 두 번째 로고에는 줄무늬가 추가되었다.

Cipe Pineles

위 잡지 《세븐틴》의 1949년 7월호 표지. 파리에서 미국으로 돌아온 피넬리스는 1947년에 《세븐틴》의 아트 디렉터가 되었다.

1929년까지 뉴욕의 프랫 인스티튜트에서 그래픽 디자인을 공부했다. 첫 직장이던 디자이너 공동체 콘템포라Contempora Ltd.에서 섬유 디자인을 다루다가 여성 패션에 흥미를 가지게 되었는데, 그녀의 작업을 눈여겨본 잡지사 콩데 나스트는 1932년에 아트 디렉터 메헤메드 페미 아가가 이끄는 디자인부에 그녀를 채용한다. 메헤메드 페미 아가는 콩데 나스트에 오고부터 아르데코(70-71쪽 참조)와 구성주의(62-65쪽 참조) 같은 모더니즘 스타일을 사용했고, 하얀 공간과 전면 바탕 인쇄를 도입하는 등 잡지 《보그》의 낡은 모양새를 뜯어고쳤다. 《보그》를 비롯한 잡지들은 이제 일러스트 대신 사진을 사용하며, 푸투라 같은 새로운 산세리프 서체를 통해 타이포그래피를 최신화했다. 아가는 자신의 실험적 접근법을 《보그》와 《배너티 페어》의 레이아웃에 사용해보도록 피넬리스에게 권유했고, 그녀는 그 과제에 즐겁게 응하면서 아트 디렉터 겸 편집 디자이너로서의 능력을 다져갔다. 이런 과정을 거쳐 1942년에 잡지 《글래머》Glamour의 아트 디렉터로 임명되는데, 여성이 잡지 출판에서 그런 고위직을 맡은 것은 그때가 처음이었다. 피넬리스는 제2차 세계대전 중 잠시 파리에서 여군 잡지를 만드는 일을 하다가 미국으로 돌아온 후 초창기 청소년 잡지 중 하나인 《세븐틴》 Seventeen의 아트 디렉터가 되었다. 《세븐틴》은 당시의 다른 청소년 잡지들과 달리 독자를 철없는 아이들이라 깔보지 않고 지적 능력을 갖춘 어린 어른들이라 생각하며 진지하게 대했다. 때문에 피넬리스는 당대의 훌륭한 사진가와 미술가에게 《세븐틴》의 일러스트를 맡겼고, 편집자이자 창립자인 헬렌 발렌타인Helen Valentine의 후원을 얻어 더 큰 명성을 얻게 되었다. 피넬리스는 《세븐틴》에서 3년 동안 일하고 나서 1950년에 잡지 《참》Charm의 아트 디렉터가 되었다. 그리고 1960년에는 잡지 《마드모아젤》 Mademoiselle에서 마지막 아트 디렉터 생활을 했다. 프리랜서 컨설턴트 일을 하던 피넬리스는 1961년에 디자인 교육을 향한 열정이 생겨 1980년대 중반에 은퇴할 때까지 파슨스 디자인 스쿨에서 편집 디자인을 가르쳤다. 학교에 있는 동안 그녀는 학생들이 제공한 디자인과 사진을 이용해 학교 홍보물을 만드는 프로그램을 담당하기도 했다. 피넬리스는 1991년에 사망한다.

옳건 그르건, 시피 피넬리스는 남성들이 주도한 20세기 그래픽 디자인계에서 중요한 여성 디자이너로 기억된다. 그녀는 처음으로 미국 주류 잡지의 아트 디렉터가 된 여성이자 남자뿐이던 뉴욕 아트 디렉터스 클럽New York Art Directors Club 최초의 여성 회원이었다. 하지만 굳이 여성임을 들먹일 필요 없이, 그녀는 1930년대부터 1960년대 초까지 미국에서 활동한 최고의 아트 디렉터들 중 한 명이다. 1908년 오스트리아 빈에서 출생한 피넬리스는 가족과 함께 1923년에 미국으로 이민했고, 1926년부터

왼쪽 《참》은 학교를 졸업했지만 아직 결혼하지
않고 일하는 여성들(1950년대 여성의 역할에
대한 생각은 지금과 사뭇 달랐다)을 대상으로
한 유명한 패션 잡지였다. 피넬리스는
1950년부터 1960년까지 10년 동안 《참》의
아트 디렉션을 맡았다. 왼쪽의 인상적인
이미지는 1954년 1월호의 표지이다.

Saul Bass

위 오토 프레밍거의 1955년 영화 〈황금 팔을 가진 사나이〉 홍보 포스터. 배스는 1954년부터 1979년까지 프레밍거의 영화를 위해 열세 건이나 되는 타이틀 시퀀스와 그에 딸린 광고물을 제작했다.

솔 배스의 작품들은 지난 몇 년 동안 다른 어떤 그래픽 디자이너의 작품보다 많은 사람들에게 감상되었을 것이다. 수많은 훌륭한 CI들을 작업한 것으로도 유명한 그는 누구도 부정할 수 없는 영화 타이틀 시퀀스의 거장으로서 〈황금 팔을 가진 사나이〉The Man With the Golden Arm, 〈현기증〉Vertigo, 〈북북서로 진로를 돌려라〉 North by North West, 〈싸이코〉Psycho, 〈웨스트사이드 스토리〉West Side Story 등 많은 영화의 잊지 못할 타이틀을 디자인했다. DVD나 VOD로 영화를 보는 오늘날 타이틀 시퀀스를 건너뛰고 영화로 직행하는 관객들조차 솔 배스의 타이틀 시퀀스는 쉽게 넘기지 못할 것이다.

1920년 뉴욕에서 출생한 배스는 1936년 맨해튼의 아트 스튜던츠 리그에서 야간 수업을 듣고 1년 뒤 작은 광고회사에서 처음 그래픽 디자인 일을 하게 된다. 그는 몇 차례의 이직 끝에 호평받는 뉴욕의 광고회사 블레인 톰슨 컴퍼니Blaine Thompson Company에 입사했고, 같은 시기 뉴 바우하우스의 교사였던 조지 케페스György Kepes를 만나게 된다. 당시 케페스는 브루클린 대학에서 수업을 하고 있었는데, 평소 그의 저서와 명성을 우러러봤던 배스는 즉각 수업에 등록했다. 배스는 이 수업을 통해 그래픽 디자인에서의 모더니즘을 익혔다. 그래픽 디자인과 영화의 관계에 대한 케페스의 관심은 훗날 배스의 활동에 큰 영향을 미쳤다.

1946년 배스는 트랜스월드 항공Trans World Airlines과 파라마운트 픽처스Paramount Pictures 같은 큰 회사들의 광고를 담당하던 부캐넌 앤드 컴퍼니Buchanan and Company 로부터 스카우트 제의를 받고 냉큼 로스앤젤레스로 떠난다. 그리고 1952년에 자신의 사무실을 열기로 결정하고 1956년에 일레인 마카투라Elaine Makatura를 어시스턴트 디자이너로 고용한다. 두 사람은 1961년에 결혼해 배스가 죽을 때까지 함께 작업을 이어갔다.

최고의 미드 센추리 모던 디자이너 중 한 명이었던 솔 배스는 영화는 물론 그래픽 디자인, 제품·포장 디자인, 심지어 건축까지 손대지 않은 분야가 거의 없는 재주꾼이었다. 오토 프레밍거Otto Preminger, 알프레드 히치콕Alfred Hitchcock, 훗날 마틴 스콜세지

134 Retro Design

Martin Scorsese까지 여러 감독들을 위해 그가 제작한 획기적인 타이틀 시퀀스와 영화 포스터는 오늘날 전설이 되었다. 가장 유명하지는 않지만 매우 재미있는 작품인 영화 〈그랑프리〉 Grand Prix(1966)의 타이틀 시퀀스를 보면, 레이싱카를 클로즈업한 장면들이 재빠르게 이어지다가 몬테카를로 그랑프리 경기의 시작으로 고조되면서 영화의 내용과 자연스럽게 연결된다. 이때 사용된 장면들은 모두 배스가 직접 연출한 것인데, 이것을 보고 감명을 받은 존 프랑켄하이머John Frankenheimer 감독은 그에게 영화의 영상 컨설턴트를 부탁했고, 배스는 한 장면을 제외한 모든 경주 장면을 촬영했다. 그는 또한 히치콕 감독의 1960년 영화 〈싸이코〉의 그 유명한 샤워 장면의 스토리보드 작업과 촬영에 참여했으며, 1968년에는 자신의 단편 다큐멘터리 〈왜 사람은 창조하는가〉Why Man Creates로 아카데미상을 받았다. 영화 작업과는 별도로 배스는 여러 큰 회사들을 위해 오래 남을 유명한 로고들을 디자인했다. 여기에는 콘티넨털 항공Continental Airlines(1968), 록웰인터내셔널Rockwell International(1968), 벨 전화회사Bell Telephone(1969), 퀘이커 오츠Quaker Oats (1969), 유나이티드 항공United Airlines(1974), 워너 커뮤니케이션 Warner Communications(1974), 미놀타Minolta(1978), 게펜 레코드Geffen Records(1980), AT & T 글로브AT & T Globe(1983), NCR사NCR Corporation(1996) 등의 로고가 있다. 이 로고들 중 현재 사용되지 않는 것들은 대개 회사의 폐업이나 합병으로 인한 것이며, 배스가 만든 로고의 평균 수명은 34년으로 추산된다. 배스는 1996년에 로스앤젤레스에서 사망한다.

위 알프레드 히치콕의 1961년 영화 〈현기증〉 포스터. 배스의 대표작에 속한다.

아래 1967년에 디자인한 콘티넨털 항공의 로고.

Neue H
Optima
Courier
Mistral
Helvet

aas

Choc

Univers

Melior

ca *

Palatino

1950년대 초는 제2차 세계대전으로 피폐해진 경제가 회복되기 시작한 때로, 디자인 산업도 그에 따라 점차 원상 복구되었다. 주로 광고 분야에서 혁신적인 새로운 인쇄 기법에 대한 수요가 급증했고, 서체 디자이너들은 여태껏 조판 분야에서 흔들림 없는 우위를 점해온 주조식자를 누르고 갓 등장한 사진식자 덕분에 새로운 서체를 만듦으로써 급격히 성장해가는 시장에 더욱 불을 지폈다.

Palatino
헤르만 자프Hermann Zapf ｜ 1950

Banco
로제르 엑스코퐁Roger Excoffon ｜ 1951

Melior
헤르만 자프Hermann Zapf ｜ 1952

Mistral
로제르 엑스코퐁Roger Excoffon ｜ 1953

Choc
로제르 엑스코퐁Roger Excoffon ｜ 1954

Courier
하워드 케틀러Howard Kettler ｜ 1955

Neue Haas
막스 미딩거Max Miedinger,
에두아르트 호프만Eduard Hoffmann ｜ 1957

Helvetica
막스 미딩거Max Miedinger,
아르투르 리첼Arthur Ritzel ｜ 1957

Univers
아드리안 프루티거Adrian Frutiger ｜ 1957

Optima
헤르만 자프Hermann Zapf ｜ 1958

Melior
ABCDEFGHIJKLM
NOPQRSTUVWXYZ
abcdefghijklm
nopqrstuvwxyz
1234567890
(.,:;?!$£&-*){ÀÓÜÇ}

1952년에 헤르만 자프Hermann Zapf가 라이노타이프를 위해 만든 멜리오르 Melior는 세리프 서체로서는 드물게 초타원superellipse을 기반으로 한 둥그스름한 디자인이 특징이다. 초타원이란 측면이 납작한 타원으로, 세리프보다는 산세리프 서체의 디자인에 많이 사용된다. 자프가 의도한 것은 폭이 좁은 신문 칼럼이나 짧은 본문에 알맞은 서체였고, 뚜렷한 가독성을 지닌 멜리오르는 그 목적을 만족스럽게 수행했다. 멜리오르는 만들어진 당시와는 달리 오늘날 좀 낡아 보일 수도 있지만, 1950년대와 1960년대를 연출하려는 텍스트에는 완벽히 어울릴 것이다.

Choc
ABCDEFGHIJKLM
NOPQRSTUVWXYZ
abcdefghijklm
nopqrstuvwxyz
1234567890
(.,:;?!$£&-*){ÀÓÜÇ}

1950년대에는 필기체를 모방한 서체들이 광고계를 중심으로 다시금 각광받았다. 당시 그런 류의 서체들을 제작한 주체들 중 가장 주목할 것은 프랑스의 디자이너 로제르 엑스코퐁Roger Excoffon과 마르세유에 소재한 활자주조소 퐁데리 올리브Fonderie Olive일 것이다. 1950년대에 엑스코퐁은 필기체의 느낌이 강한 다섯 개의 서체를 디자인했다. 이들은 방코Banco, 미스트랄Mistral, 디안느Diane, 칼립소Calypso 그리고 1954년에 만들어진 쇼크Choc로서, 모두 퐁데리 올리브에서 발행되었다. 격식을 차린 디안느를 제외한 나머지는 주로 프랑스의 광고업계를 위해 디자인한 것으로, 이후 이것들과 비슷한 서체들이 속속 등장해 1950년대의 그래픽 디자인에 뚜렷한 프랑스적 색채가 가미되었다.

Helvetica

ABCDEFGHIJKLM
NOPQRSTUVWXYZ
abcdefghijklm
nopqrstuvwxyz
1234567890
(.,:;?!$£&-*){ÀÓÜÇ}

앞서 126쪽에서 소개한 헬베티카는 모든 이들에게 익숙한 산세리프 서체이지만 처음에는 그 이름이 달랐다. 이 서체는 1960년까지는 노이에 하스 그로테스크라는 이름으로 불리다가 D. 슈템펠 AG 활자주조소를 통해 상업 발행되면서 스위스의 라틴어명에서 따온 헬베티카라는 이름을 얻었다. 1957년에 막스 미딩거와 에두아르트 호프만이 낡은 악치덴츠 그로테스크의 현대판으로서 디자인한 헬베티카는 1960년대와 1970년대에 국제 타이포그래피 스타일로 작업한 디자이너라면 반드시 사용한 서체였다. 오늘날 대부분의 전문 디자이너들은 1983년에 D. 슈템펠 AG에 의해 디자인이 수정되어 라이노타이프를 통해 발행된 왼쪽의 노이에 헬베티카Neue Helvetica를 사용한다. 노이에 헬베티카는 유니버스처럼 수년에 걸쳐 등장한 다양한 스타일들을 숫자 체계를 이용해 분류하고 있다.

Optima

ABCDEFGHIJKLM
NOPQRSTUVWXYZ
abcdefghijklm
nopqrstuvwxyz
1234567890
(.,:;?!$£&-*){ÀÓÜÇ}

다작하는 서체 디자이너였던 헤르만 자프는 1952년에 옵티마Optima의 디자인을 시작했지만 이 서체는 1958년이 되어서야 D. 슈템펠 AG에서 발행되었다. 인본주의 산세리프 서체인 옵티마는 (그렇게 불리던 다른 서체들과 마찬가지로) 산세리프가 밋밋하고 읽기도 힘들다는 편견을 반박하기 위해 디자인되었다. 획의 두께가 들쑥날쑥하고 필기체의 아름다움을 지님으로써 산세리프 같기도 하고 세리프 같기도 한 이 서체는 손으로 만든 듯한 따뜻함을 지니고 있다. 옵티마는 텍스트의 본문에도 어울리고 표제용으로도 적합한데 이러한 유연성은 매우 얻기 힘든 특성이다. 오늘날에는 맥락 없이 사용하면 좀 낡은 느낌이 들 수도 있지만 여전히 디자이너들 사이에서 인기를 누리고 있다.

The Council of Industrial Design

August 1958 No 116 Price 3s

Design

마스트헤드masthead에 전통적으로 사용하던
슬랩 세리프 서체는 1962년에 보다 현대적인
— **산세리프** 서체로 교체되고 있었다.

비행선의 모티프를 통해 해당 호의 정체성을 엿볼 수
있다. 그림문자(icon)와 시각적 상징은 당시 떠오르던
국제 타이포그래피 스타일과 함께 1940년대와
— 1950년대에 큰 인기를 누렸다.

— 화살표와 함께 계단을 올라가는 사람들의 이미지는
매우 재치 있는 시각적 장치이다. 비행기가 이륙하는
장소인 공항을 상승이라는 개념으로 표현하고 있다.

잡지 《디자인》
Design magazine
켄 갈런드**Ken Garland | 1958**

잡지 《디자인》Design은 1972년에 생긴 디자인 위원회Design
Council의 전신인 산업 디자인 위원회Council of Industrial Design
의 매체로 1949년 영국에서 발간되었다. 영국 디자이너 켄 갈런드는
런던 중앙미술공예학교Central School of Arts and Crafts를
졸업한 1년 후인 1955년에 《디자인》의 아트 디렉션을 맡게 되었고,
곧바로 《디자인》에 시각적인 신선함을 불어넣음으로써 현대적인
그래픽 디자인에 대한 영국 산업 디자인계의 인식을 높였다.
갈런드는 《디자인》에서의 장기 재직 초반에는 유명한 그래픽
디자이너 F. H. K. 헨리온F. H. K. Henrion에게 표지 디자인을
맡겼지만 곧 표지와 내부를 직접 디자인하기 시작했고, 시각적인
멋과 대담한 언어와 유머를 결합함으로써 《디자인》을 탈바꿈시켰다.
대체로 《디자인》의 표지들에는 각 호의 주요 기사들을 묘사하는
스타일이 강조되거나 추상화된 요소들이 등장했다. 옆에 예로 든
표지는 개트윅 공항의 새로운 발전과 맞물려 발간된 호의 표지로서,
화살표의 모티프와 계단을 올라가는 이미지가 상승하는 궤적을
환기시키고 있다.
아래의 조색판은 옆 페이지 《디자인》의 표지에서 추출한 색상
견본으로 1950년대에 이러한 스타일로 작업한 디자이너들이 사용한
대표적인 색상들이다.

서체의 양옆이 크게 잘려나갔지만 영국인이라면
이 단어가 런던 제2의 공항 이름인 'Gatwick'
— (개트윅)임을 즉각적으로 알 수 있을 것이다.

c =	000%	000%	000%	040%	045%	080%	070%	000%
m =	000%	085%	090%	055%	090%	050%	080%	000%
y =	070%	060%	025%	055%	030%	040%	050%	000%
k =	000%	000%	000%	050%	020%	030%	070%	100%

1960s

역사학자들에게 20세기의 어느 시대가
사회 발전에 있어서 가장 중요했는지 물어보면
십중팔구 "60년대"라고 답할 것이다.
1960년대의 젊은 세대는 부모들의 생활양식과
소망을 따라가는 데 질려 있었고 주변에 만연한
보수주의를 탈피할 태세를 갖추고 있었다.
그래픽 디자인은 이 젊은 세대의 메시지를
세상으로 내세우는 데 큰 역할을 했다.

제2차 세계대전의 종전을 기점으로 미국과 서유럽에서는 오늘날
'베이비 붐'baby boom으로 알려진 인구 급증이 시작되었고,
1945년부터 1964년까지 미국에서만 대략 7,600만 명의 아이들이
태어났다. 그리고 1960년대 초 베이비 붐 첫 세대들은 새로운 삶에
대한 열망과 세상을 바꾸려는 욕구로 무장한 십 대 청소년으로
성장해 있었다. 세계 경제가 오늘날과 같은 형태를 갖추지는
못했지만 전후 미국의 호황은 그들의 무역 파트너인 유럽 국가들을
중심으로 바깥으로 점점 퍼져나갔다. 1960년대가 시작될 즈음
사람들에게 일상적이었던 간소하고 절제된 디자인 감수성은 저물고
있었고, 훨씬 화려한 스타일이 등장할 참이었다. 교육적 소양과
정치적 의식을 갖춘 젊은이들이 앞으로 수대에 걸쳐 벌어질 문화
대격변의 원동력이 되어 디자인의 창의성은 이 비순응적 변화의
물결을 타고 전례 없는 수준으로 폭발했다.
1950년대 비트 제너레이션과 닮았지만 그보다는 덜 내성적이었던
1960년대 청년 서브컬처Youth Subculture는 그래픽 디자인을
자신들의 메시지를 세계적으로 퍼뜨릴 수단으로서 적극 받아들였다.
1960년대의 지배적인 스타일들은 당시 문화적 격변을 떠받치고 있던
쾌락주의적 가치를 반영해나갔다. 하지만 1960년대 들어 모더니즘이
끝났다고 말할 수는 없다. 1960년대에 만들어진 작품들에서도
(미드 센추리 모던이나 후기 모더니즘Late Modernism 등) 여전히
모더니즘적 요소들이 뚜렷하게 등장하고는 했기 때문이다.
모더니즘의 요소들은 오늘날의 그래픽 디자인에서도 다양한 형태로
존재하지만, 1960년대는 모더니즘이 내세우는 형태적·기능적
엄격함이 보다 자유분방한 스타일에 그래픽 디자인과
타이포그래피의 점유권을 내어주기 시작한 때이다. 1960년대가

시작될 때, 본래는 진보적인 이상을 표방하던 모더니즘 그래픽 디자인이 기업들의 손아귀에 넘어가 있던 탓에 당시 사회의 자유롭고 개방적인 태도를 표현하기 위해서는 모더니즘을 대체할 스타일이 필요했다.

위 루돌프 데 하락Rudolph de Harak은 1960년대 초부터 400권에 달하는 맥그로힐McGraw-Hill 출판사의 페이퍼백 표지를 디자인했다. 추상 표현주의Abstract Expressionism와 옵아트Op art 등에 복합적으로 영향받은 데 하락의 표지에는 악치덴츠 그로테스크가 주요 서체로 사용되었고 책의 내용을 순수하게 시각적으로만 표현한 사진이나 일러스트 하나가 등장했다.

왼쪽 1964년 바르샤바 오페라Warsaw Opera가 상연한 〈보체크〉Wozzeck 포스터. 얀 레니카Jan Lenica가 디자인했다. 이 불안으로 가득 찬 표현주의 작품은 레니카가 약 15년에 걸쳐 다져온 스타일을 잘 보여준다. 레니카는 호평받는 집단인 폴란드 포스터파Polish School of Posters의 창시자로서도 영향력을 지녔다.

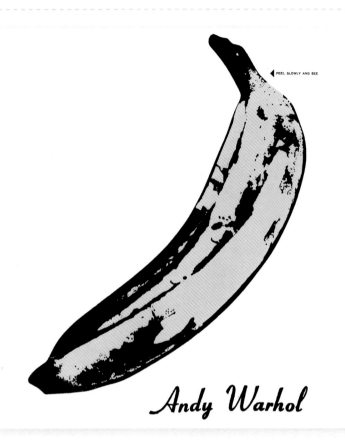

PEEL SLOWLY AND SEE

Andy Warhol

위 앤디 워홀이 1967년에 디자인한 벨벳 언더그라운드의 데뷔 앨범에는 '천천히 벗겨서 보세요'Peel slowly and see라는 문구와 함께 벗겨낼 수 있는 바나나 껍질 스티커가 붙어 있었다. 재발매된 레코드판에는 이 스티커가 없어서 원본의 수집 가치가 굉장히 높아졌다.

팝아트
Pop Art

팝아트Pop Art의 기원은 1950년대 중반에 영국에서 등장한 것과 후반에 미국에서 등장한 것으로 나눌 수 있다. 활기찬 예술운동인 팝아트와 그 영향을 받아 만들어진 그래픽 디자인 작품들은 당시 대중문화의 요소들 즉 광고, 신문, 잡지, 만화 등을 직접적으로 참조하고 활용함으로써 순수미술의 전통(특히, 당시 진정한 전후 미국 예술운동으로서 유행하던 추상 표현주의)에 도전장을 내밀었다. 순수미술과 그래픽 디자인의 이러한 결합은 1960년대 초부터 상업적 그래픽 디자인에 강력한 영향을 미치기 시작했고,

음악과 패션 그래픽을 중심으로 주류 문화 전체에 그 모습을 드러냈다.

영국과 미국의 팝아트는 둘 다 미국 문화를 기반으로 삼기는 했지만 성격이 확연히 달랐다. 영국의 팝아트 작품들은 그 근간인 시각적 아이러니와 기발한 패러디를 보여주는 동시에 미국이 실현한 번영과 그로부터 퍼져 나오는 부를 대체로 수긍하는 편이었다. 당시 미국 문화는 영국을 비롯한 서유럽 국가들의 일상에 점점 큰 영향을 미치고 있었고, 이는 영국의 팝아트에서 지속적으로 드러났다. 또한 당시 미국의 팝아트에서는 잘 드러나지 않던 '향수'鄕愁라는 개념은 영국의 팝아트를 정의하고 구분하는 특징이었다. 반면, 디자이너들이 자국에서 비롯된 문화적 영향력에 이미 익숙했던 미국의 팝아트는 일상적인 대상을 미술 작품으로 들이대는 풍자(앤디 워홀Andy Warhol의 수프 캔을 예로 들 수 있다)이자 미술의 엄격함을 고집하던 추상 표현주의를 향한 반발에 가까웠다. 그런 면에서 팝아트를 40년 전 다다이즘 작가들의 콜라주에 비견할 수 있겠지만 그것은 사회적 무정부주의라기보다 풍자의 성격이 강했다.

스코틀랜드의 화가이자 조각가인 에두아르도 파올로치Eduardo Paolozzi가 1947년에 만든 〈나는 부자의 노리개였다〉I was a Rich Man's Plaything나 리처드 해밀턴Richard Hamilton의 1956년 작품 〈오늘의 가정을 그토록 색다르고 멋지게 만드는 것은 무엇인가?〉Just what is it that makes today's homes so different, so appealing?와 같은 콜라주들은 팝아트 운동의 탄생을 예고한 작품으로 여겨진다. 해밀턴은 일찍이 팝아트에 관해 흥미롭고 통찰력 있는 언급을 한 바 있다. 그는 1957년에 영국의 건축가 앨리슨 스미슨Alison Smithson과 피터 스미슨Peter Smithson 부부에게 보낸 편지에서 팝아트를 "대중적이고 일시적이고 저렴한 대량 생산품이며 젊고 재치 있고 섹시한 술책이자 화려하고 큰 돈벌이"라고 정의했는데, 특히 마지막의 '큰 돈벌이'라는 부분은 당시 미술가와 그래픽 디자이너이 '대중에게 어필하는' 팝아트의 상업적 잠재력에 어떻게 반응했는지 짐작하게 해준다. 하지만 1950년대에 탄생한 팝아트는 1960년대가 되어서야 주류에서 힘을 발휘하며 그래픽 디자이너들에게 영향을 미치기 시작했다. 영국에서 팝아트는 음반 재킷, 티셔츠, 런던 카나비 스트리트와 킹스로드의 가게 앞 등을 화려한 타이포그래피와 대담한 색채로 수놓으며 '자유로운 60년대'

The Swinging Sixties를 시각화했다. 1967년 영국의 팝아티스트 피터 블레이크Peter Blake는 당시 아내인 잔 하워스Jann Haworth와 함께 비틀스The Beatles의 앨범 〈서전트 페퍼스 론리 하츠 클럽 밴드〉Sgt. Pepper's Lonely Hearts Club Band의 재킷을 만들었고, 같은 해 앤디 워홀은 벗겨지는 바나나 껍질 스티커가 붙은 (그리고 본인의 이름이 적힌) 벨벳 언더그라운드Velvet Underground의 앨범 표지를 디자인했다. 본래 상업 일러스트를 공부한 워홀은 현지 '대중' 문화야말로 미술의 타당한 기반이라고 주장하며 순수미술과 그래픽 디자인을 성공적으로 결합시켜 일종의 생활양식을 완성시켰다. 워홀에게 자극받은 디자이너들은 작업할 때 보다 다양한 흐름들을 참조했으며, 그로 인해 포스트모더니즘 Postmodernism은 한걸음 더 다가오게 되었다.

THE
MAGAZINE
OF
THE
ARTS

75 CENTS
APRIL 1963

INCORPORATING USA • 1

TOO MANY KENNEDYS? by ALISTAIR COOKE

왼쪽 《쇼》Show는 1961년부터 1964년까지 미국에서 발행된 월간 미술 잡지이다. 《쇼》의 아트 디렉터 헨리 울프Henry Wolf는 디자이너 샘 앤투핏Sam Antupit의 도움을 받아 예전 화가와 그래픽 아티스트들의 작품을 참조해 훌륭한 표지를 만들어냈다. 왼쪽은 앤디 워홀의 영향을 받은 1963년 4월호 표지로서 케네디John F. Kennedy 대통령과 그의 아내 재키Jacqueline Kennedy, 딸 캐롤라인Caroline Kennedy의 얼굴이 성조기 형태로 늘어서 있다.

1960s

오른쪽 빅터 모스코소의 1967년 포스터. 팝아트와 빅토리아니즘을 효과적으로 결합시켜 사이키델릭 스타일을 훌륭하게 표현하고 있다.

사이키델리아
Psychedelia

환각 물질을 연구하던 영국의 심리학자 험프리 오스몬드Humphry Osmond가 1957년에 만든 조어인 '사이키델릭'psychedelic은 훗날 사이키델릭 아트라는 스타일명으로 이어졌다. 앞서 소개한 1960년대의 개방적 자유주의가 탄생한 배경에는 낡은 도덕 가치를 강요하는 사회에 불만을 품었던 젊은 반항아들을 급속도로 사로잡은 LSD 같은 환각 물질들도 포함되어 있다. 미국의 심리학자 티모시 리어리Timothy Leary의 '취하고, 어울리고, 벗어나라'turn on, tune in, and drop out는 메시지를 실천하기 위해, 수천 명의 청년들이 히피의 메카 샌프란시스코를 위시한 미국 서부 해안으로 몰려들었다.

사이키델리아Psychedelia는 1950년대를 지배한 국제 타이포그래피 스타일이 점점 기업에게 넘어가는 상황에 대한 반발이었고, 따라서

사회적 맥락으로부터 탄생한 스타일이라 할 수 있다. 대부분 정식 디자인 교육을 받지 않은 젊은이들로 느슨하게 구성된 샌프란시스코만의 디자이너 집단은 과거의 빅토리아니즘, 아르누보, 다다이즘 그리고 비교적 최근 등장한 팝아트 등을 두루 참고해 표현주의적 스타일인 사이키델릭 디자인Psychedelic Design을 만들어냈다. 그중에서도 유명한 디자이너들은 오늘날 사이키델리아의 '거장 5인' Big Five으로 불리는 릭 그리핀Rick Griffin, 앨턴 켈리Alton Kelley, 빅터 모스코소Victor Moscoso, 스탠리 밀러Stanley Miller (스탠리 마우스Stanley Mouse라는 별명으로 유명하다), 웨스 윌슨 (152 – 153쪽 참조)이었다. 그들의 작품은 대개 당시 번성하던 캘리포니아 음악계의 기획자들이 의뢰한 포스터들이었는데, 그중에서도 필모어 극장Fillmore Auditorium의 빌 그레이엄 Bill Graham이 기획한 록 콘서트 홍보 포스터들이 특히 훌륭했다.

사이키델리아의 주창자들이 대체로 정식 그래픽 디자인 교육을 받지 못했다는 점, 그리고 모더니즘 일러스트와 타이포그래피에 반대하고자 했다는 점에서 이들 디자인은 가독성에 신경 쓰지 않고 기저에 깔린 표현주의 원칙들을 자유롭게 표현할 수 있었다. 그런 탓에 그레이엄은 잠재적인 관객들이 헛갈리지 않도록 알아보기 쉬운 서체로 포스터 여백에 공연 정보를 추가로 적어놓으라고 요구하기도 했다. 전성기의 사이키델릭 디자인은 예전 스타일들을 당시 그것들을 구속한 정치적·도덕적 족쇄에서 분리시켜 자극적으로 뒤섞었고, 이를 통해 1960년대가 표방하는 자유로움을 완벽하게 구현했다.

왼쪽 잡지 《오즈》Oz의 1967년 10월호 표지. 디자이너 마틴 샤프 Martin Sharp가 사이키델릭 아트의 영향을 받아 만든 밥 딜런 Bob Dylan의 포스터를 그대로 차용했다.

1960s

옵아트와 올림픽 경기
Op Art and the Olympics

옵티컬 아트Optical Art의 줄인 말인 옵아트Op art는 입체파, 미래파, 구성주의, 다다이즘으로부터 두루 영향받았지만 가장 밀접한 것은 바우하우스(68 – 70쪽 참조)의 구성주의 교육일 것이다. '옵아트'라는 용어는 《타임》 1964년 10월호에 실린 율리안 스탄차크Julian Stanczak의 뉴욕 전시회 기사에서 처음 등장했다. 스탄차크의 '옵티컬 페인팅'Optical Paintings("시각적/광학적 그림")은 대조적인 색상과 굵은 선을 이용해 이미지들이 캔버스에서 진동하는 것 같은 착시 현상을 일으켰다. 이전에도 이런 종류의 작품들이 존재했지만 스탄차크를 비롯한 해당 미술가들은 '옵티컬'보다 '지각적'perceptual 미술이라는 용어를 선호했다.

위 영국의 패션·생활 잡지 《태틀러》Tatler의 1964년 6월 17일 표지. 유명한 옵아트 미술가 브리짓 라일리Bridget Riley의 작품이 사용되었다.

비평가들 사이에서 옵아트는 예술운동으로서 호평받지 못했으며 그저 신기하기만 한 착시 효과 내지는 트롱프뢰유trompe-l'oeil 정도로 치부됐다. 하지만 일반 대중에게 옵아트는 매우 인기 있었다. 옵아트의 대중적 인기에 주목한 그래픽 디자이너들은 옵아트 기법을 적당한 상업 프로젝트들에 활용하기 시작했고, 옵아트 이미지는 인쇄물, TV 광고, 앨범 재킷, 가구에 이르기까지 온갖 것들에 등장하게 되었다. 옵아트와 특히 잘 어울리는 분야는 섬유 디자인이었다. 패션업계는 이러한 유행을 적극 반영해 옷과 액세서리들을 눈이 어지러운 옵아트 디자인으로 수놓았다. 1960년대에 옵아트를 참조한 많은 그래픽 디자인 프로젝트들 중에 훗날 진정한 고전이 된 것이 하나 있다. 몇 년간 전 세계 여러 그래픽 디자이너들이 대규모 국제 공공 행사에 종합적인 기호·표지 체계가 필요하다는 점을 지적해왔는데, 1960년대 들어 마침내 그래픽 디자이너와 행사 기획자들이 모여 이를 실현할 전환점이 마련된 것이다. 미국 디자이너 랜스 와이먼Lance Wyman은 1968년 멕시코시티에서 열리는 제19회 올림픽 경기를 위해 영국의 산업 디자이너 피터 머독Peter Murdoch과 함께 올림픽의 통합 정보 체계 즉 표지판, 픽토그램pictogram(보는 이의 사용 언어와 관계없이 의미를 전달할 수 있는 그림문자), 홍보물을 만드는 둘도 없는 행운을 얻었다. 2년간의 작업 끝에 역사적 성공작이라 할 만한 디자인 체계가 완성되었는데, 그중에서도 으뜸은 아스텍족과 멕시코의 민속예술을 옵아트 스타일로 구현한 멋들어진 로고였다. 여러 겹의 평행 괘선들이 중앙의 글자들로부터 바깥으로 물결처럼 퍼져나가는 이 로고는 훗날 표제용 서체로 변형되어 티켓, 옷, 게시판 등에 등장했고, 이를 계기로 옵아트는 그래픽 디자인의 역사에서 자리를 잡게 되었다.

옵아트의 유행은 몇 년 만에 끝났지만 엄연한 예술운동으로서 그 매력은 아직까지 남아 있다. 1960년대에 옵아트 이미지를 수작업으로 구현하기 위해서는 능숙한 기술들이 필요했다. 그러나 오늘날 그 대부분은 띠와 원의 치수·간격을 정밀하게 계산할 수 있는 컴퓨터 프로그램으로 대체되었다. 붓이나 펜을 가지고 옵아트를 디자인해본다면, 당시 비평가들의 혹평과는 달리 만만치 않은 작업임을 알 수 있을 것이다.

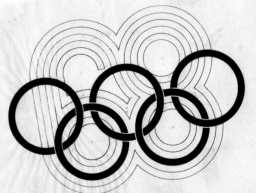

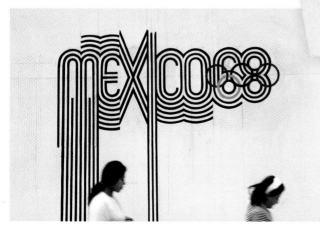

위와 왼쪽 랜스 와이먼의 유명한 1968년 멕시코 올림픽 로고.
스케치: 랜스 와이먼, 포스터 디자인: 랜스 와이먼, 포스터
아트 디렉션: 에두아르도 테라사스Eduardo Terrazas와
페드로 라미레스 바스케스Pedro Ramirez Vasquez,
사진: 랜스 와이먼.

1960s

'자가' 조판의 등장
The advent of "in-house" typesetting

1950년대 후반까지 조판은 라이노타이프나 모노타이프를 사용하는 '주조식' 조판으로 한정되어 있었다. 크고 무거운 기계를 운용할 공간과 시설을 갖춘 인쇄소나 전문 조판회사가 아니고서는 조판기를 설치하는 것이 사실상 불가능했다. 하지만 1950년대와 1960년대에는

위 1964년에 프랑스의 타이포그래퍼 로베르 마생Robert Massin은 외젠 이오네스코Eugène Ionesco의 극작품 〈대머리 여가수〉La Cantatrice Chauve를 기발하게 재해석한 책을 출판했다. 이 책은 등장인물마다 각자의 서체가 할당되어 있으며, 여성들은 모두 이탤릭체로만 '말했다'. 사진식자가 등장하고 활판 인쇄가 석판 인쇄로 전환되지 않았다면 이런 형태의 책이 나오는 것은 사실상 불가능했을 것이다.

새로운 조판 방식이 등장해 여러 경쟁 회사들이 '콜드 타이프' cold type(활자 주조가 필요 없는 식자 방식) 즉, 사진식자 phototypesetting를 선보였는데, 이는 타이포그래피 역사에서 중대한 사건이었다. 초기의 사진식자기는 단순히 각 문자를 필름에 투영한 후 투영된 문자들을 오프셋 인쇄를 통해 종이로 옮기는 방식이어서 조판의 질이 주조식자에 비해 떨어지는 편이었다. 게다가 조판 경험이 없는 그래픽 디자이너들이 갑자기 작업을 하다 보니 수년간 기술을 연마한 전문가만큼 잘하기는 힘들었다. 어색한 자간, 보기 싫게 잘려나간 행과 단어, 일그러진 활자 등이 넘쳐났고, 이러한 현상은 재미있게도 몇 년 후 포스트스크립트PostScript와 탁상출판desktop publishing이 등장했을 때 그대로 반복되었다. 하지만 컴퓨터 기술의 급속한 발전으로 CRT 화면으로 조판 상태를 확인하면서 프로그램을 사용해 자간과 줄바꿈을 조절하는 것이 가능해졌다. 물론 당시의 프로그램은 결코 완벽하지 않았고 사용자의 기술 부족을 완전히 해결해주지도 못했지만 비용 절감과 편의성이라는 장점 때문에 그래픽 디자이너들은 점점 주조식자 대신 사진식자를 선호했다. 일부 보수주의자들은 가능한 한 주조식자를 고수했으며, 인쇄 시설에 막대한 초기 비용을 투자하기 곤란한 신문사들도 마지막 순간까지 주조식자를 주로 사용했다. 그러나 1980년대가 되자 몇몇 전문 회사들만이 주조식자를 상업적으로 공급하기에 이르렀다.

그래픽 디자이너들의 자가in-house 조판을 부추긴 또 다른 요인은 1961년에 레트라세트Letraset사가 선보인 건식 전사轉寫 문자였다. 디자이너가 아니더라도 어느 정도 나이 든 사람이라면 특정 서체의 글자들이 붙어 있던 플라스틱 시트를 기억할 것이다. 각 글자를 매끄러운 표면에 대고 끝이 뭉툭한 스타일러스(없으면 볼펜 끄트머리)로 문지르면 표면에 글자가 인자印字되었다. 레트라세트의 글자들은 작은 크기도 있었지만 사실상 주로 헤드라인 크기에 한정되었다. 그래도 문지르기만 하면 된다는 편이성과 상대적으로 저렴한 가격 때문에 디자인 작업에 종종 사용되었다. 레트라세트는 자체적으로 서체를 디자인하기도 했지만 기존 활자주조소에서 서체를 라이선스받아 원본 그림을 기반으로 제품을 만들었다. 따라서 레트라세트의 헤드라인 조판은 사진식자보다 원래의 서체를 잘 구현하는 편이었다. 여기서도 조판 전문가의 능숙함이 결핍된 이들로 인해 심각한 시각적 범죄가 일어나기도 했지만 레트라세트의

인기와 더불어 더욱 다양해진 서체들은 예전보다 넓은 창작적
선택지를 디자이너들에게 제공했다. 참고로, 레트라세트의 글자
시트는 가용한 서체가 줄어들었어도 아직 판매되고 있다.

위 베르톨트Berthold 활자주조소의 다이어타이프Diatype
조판기. 본문보다는 헤드라인 조판을 위해 만들어졌다. 격발
장치를 사용해 둥근 유리 원판에서 필요한 서체의 글자를
하나씩 골라낸 뒤 필름에 노출시켜 인쇄하고 대지臺紙를
붙였다.

위 사용하다 남은 레트라세트의 글자 시트. 각 글자를
인자하기 위해 여러 도구들을 사용했음을 볼 수 있다.

Wes Wilson

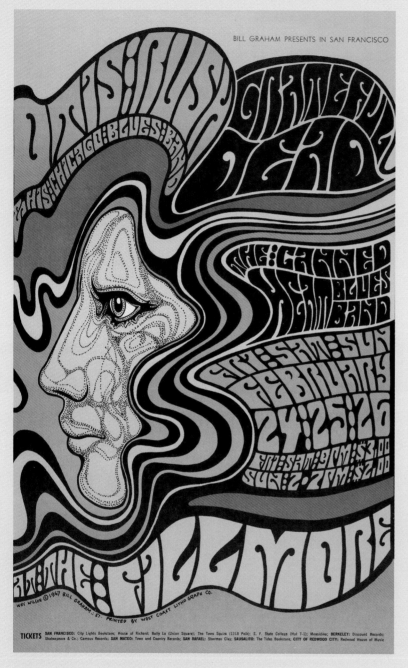

위 윌슨이 빌 그레이엄과 필모어 극장을 위해 만든 1967년 포스터. 오티스 러쉬 시카고 블루스 밴드Otis Rush Chicago Blues Band, 그레이트풀 데드Grateful Dead, 캔드 히트 블루스 밴드Canned Heat Blues Band의 연이은 공연을 홍보하고 있다.

사회적 맥락으로부터 비롯된 그래픽 스타일을 하나만 꼽자면 1965년에 캘리포니아에서 등장한 사이키델릭 록 포스터만 한 것이 없을 것이다. 그 대표적인 작가 중 한 사람이 1937년 캘리포니아 새크라멘토에서 태어난 로버트 웨슬리 '웨스' 윌슨이다. 그는 대학에서 산림학과 원예학을 공부하다가 1963년에 중퇴했는데, 당시 많은 디자이너들처럼 정식 디자인 교육을 받지는 않았다. 1965년에 샌프란시코 만으로 이주한 그는 베트남전쟁 반대 포스터들을 시작으로 자비로 작품을 출판했다.

윌슨은 인쇄업자 밥 카Bob Carr를 만나 사업 파트너가 되어 이를 계기로 비트 시Beat poetry 와 재즈 씬jazz scene에 점점 발을 들여놓게 되었다. 이는 빌 그레이엄과 필모어 극장을 비롯한 음악 기획자들과의 인연으로 이어졌고, 윌슨의 많은 걸작들이 만들어지는 발판이 되었다.

기본적으로 윌슨의 작업에는 당시 젊은이들의 반문화적인 태도와 급격한 약물 사용이 반영되어 있었으며, 1960년대만큼이나 팽팽했던 시대의 이상주의적 산물인 아르누보의 영향도 엿보였다. 윌슨이 1966년에 석판 인쇄로 제작한 캡틴 비프하트Captain Beefheart의 필모어 극장 공연 포스터를 알프레드 롤러가 만든 1903년 제16회 빈 분리파 전시회 포스터(30쪽 참조)와 비교해보면, 둘 다 공간을 빽빽이 채운 글자들이 특징임을 즉시 알아차릴 수 있을 것이다. 윌슨의 이 포스터는 타이포그래피의 가독성을 무시하고 시각적 형태를 우선시했는데, '비프하트' Beefheart가 'Beefhart'로 오기됐다는 점에서 이는 어쩌면 다행스러운 일이겠지만, 아마도 당시에는 아무도 그런 것에 신경 쓰지 않았을 것이다. 참고로, 빌 그레이엄은 관객들이 정확한 티켓 구매처와 공연 일시를 확인할 수 있도록 포스터의 여백에 평범한 서체로 공연 정보를 명시하라고 요구하기도 했다.

앞에서 윌슨의 작품을 빈 분리파와 비교해보았는데, 여기에는 폄하하는 뜻이 조금도 없다. 역사적인 디자인 스타일들을 참조하는 것은 포스트모더니즘의 핵심 요소라 할 수 있다. 윌슨은 아르누보의 문자 도안과 일러스트 스타일에 빅토리아 시대의 자잘한 인쇄물들에서 발견한 이미지들을

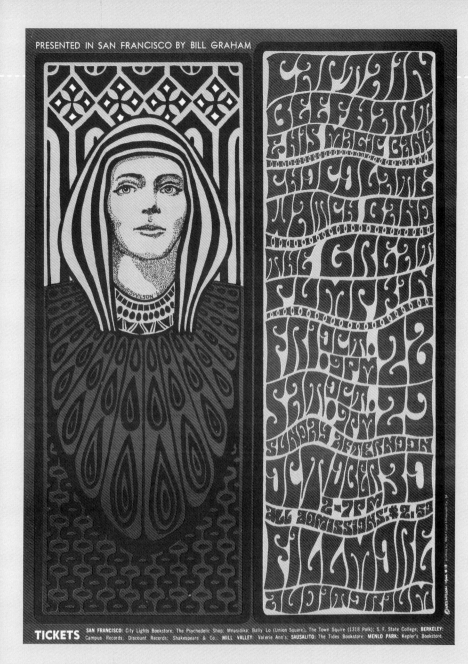

왼쪽 윌슨이 1966년에
디자인한 캡틴 비프하트
(포스터에는 'Captain Beefhart'
라고 오기되어 있다)의 필모어
극장 공연 포스터는 아르누보와
사이키델리아의 스타일적인
연관성을 잘 보여준다.

혼합하고는 했다. 이렇게 여러 가지 옛날 스타일을 섞었다는 점과
당시 감상자들이 윌슨이 무엇을 참조했는지를 잘 몰랐다는 점
덕분에 그의 작품은 매우 신선해 보일 수 있었다. 이 책을 쓰는
지금도 윌슨은 자신의 관심을 사로잡은 프로젝트들을 위해 이따금씩
포스터를 그리거나 디자인하고 있다.

Push Pin Studios

푸시 핀 스튜디오Push Pin Studios는 뉴욕의 미술학교 쿠퍼 유니언 Cooper Union의 졸업생 세이무어 크와스트Seymour Chwast (1931년 뉴욕 브롱크스 출생), 레이놀드 러핀스Reynold Ruffins (1930년 뉴욕 출생), 에드워드 소렐Edward Sorel(1929년 뉴욕 브롱크스 출생), 밀턴 글레이저Milton Glaser(1929년 뉴욕 출생)의 공동 작업으로 시작되었다. 1954년 잡지사 《에스콰이어》를 같은 날에 퇴사한 크와스트와 소렐은 실업수당으로 맨해튼의 공동주택에 방을 빌려 푸시 핀 스튜디오를 차렸고, 몇 개월 후 이탈리아 볼로냐에서 1년간 유학을 마치고 돌아온 글레이저가 합류했다. 1958년에는 크와스트와 글레이저만이 스튜디오에 남았다.

처음부터 푸시 핀은 모더니즘과 국제 타이포그래피 스타일을 따르지 않고 그들만의 절충주의적 스타일을 확립해나갔다. 이탈리아 미술가 조르지오 모란디Giorgio Morandi 밑에서 에칭을 배운 글레이저는 이탈리아 르네상스 화풍에 각별히 관심을 가졌던 반면, 크와스트는 미국의 옛날 광고 인쇄물에서 사용된 19세기 목판 활자의 우수성에 매료되었다. 두 사람 모두 빅토리아 시대의 자잘한 인쇄물, 아르누보, 아르데코, 현대 미국 만화까지 다양한 원천으로부터 아이디어를 얻었고, 이를 통해 디자인계의 흐름을 당시 통용되던 모더니즘 타이포그래피라든가 엄격한 기준선망으로부터 분리시키는 데 일조했다. 푸시 핀은 근대 기능주의적 그래픽 디자인의 기본 원칙들을 완전히 거부하지는 않았지만, 장식성을 주류 그래픽 디자인 안으로 재진입시키는 데 큰 몫을 했다. 크와스트와 글레이저로 인해 옛날 스타일들을 참조하고 혼용해 신선한 작품을 만드는 방식이 거의 30년 만에 허용되었다는 점에서 그들을 복고주의자라고 불러도 무방할 것이다.

푸시 핀이 그래픽 디자인계에 가장 크게 기여한 점은, 사실적인 사진이 계속 우세하던 상황에서 다시금 일러스트를 디자이너들의 인기 있는 선택지로 만들었다는 점이다. 1950년대에 아트 디렉터들은 제품이 있는 그대로 보이기 원하는 고객들의 압력 때문에 사진을 이미지의 매체로 선호해갔다. 적어도 당시는 사진의 자연스러움이라는 것이 디자이너와

일러스트레이터의 재능을 딱히 필요로 하지 않았으므로, 푸시 핀이 내놓은 대안들은 시각적 해석과 재치를 다시금 작품 속으로 들여온 셈이었다. 푸시 핀 스튜디오는 이렇게 시각적 절충주의와 그림의 미학을 결합함으로써 포스트모더니즘 디자인의 선구자로 입지를 굳혔다.

아래 세이무어 크와스트의 1968년 포스터 〈주디 갈런드〉Judy Garland는 푸시 핀 스튜디오가 사진보다 일러스트를 선호했음을 전형적으로 보여준다. 푸시 핀이 발전시킨 신선한 일러스트 스타일은 그래픽 디자이너와 일러스트레이터들에게 여러 대에 걸쳐 영향을 미쳤다.

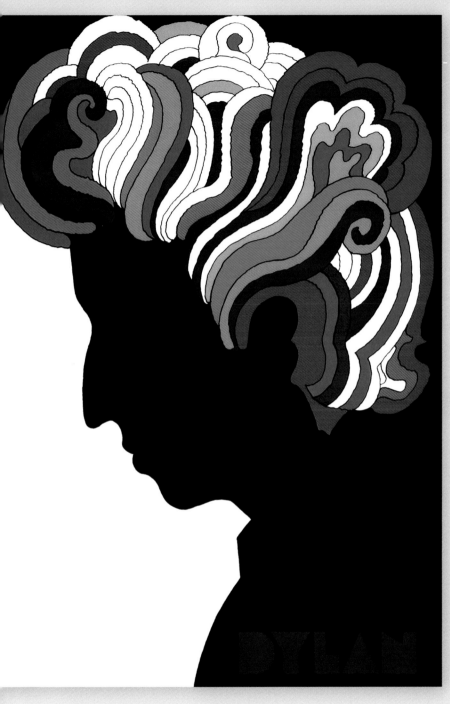

왼쪽 밀턴 글레이저의 상징적인 1966년 포스터 〈딜런〉Dylan은 600만 장이 넘게 팔렸다. 글레이저는 마르셀 뒤샹의 자화상을 틀로 삼아 밥 딜런의 얼굴 실루엣을 그려 넣었는데, 훗날 이 포스터가 미국 디자인의 전형으로 여겨지자 참으로 아이러니하다고 언급한 바 있다.

1974년에 글레이저가 밀턴 글레이저사Milton Glaser Inc.를 설립하기 위해 떠나면서 둘의 협력은 끝났지만 크와스트는 현재에도 푸시 핀이라는 이름을 걸고 작업하고 있다.

Herb Lubalin

위 잡지 《에로스》는 4호만에 폐간되기는 했지만
그 디자인과 강렬하면서도 군더더기 없는 내용으로
당시 가장 칭송받는 출판물 중 하나였다.

1918년 뉴욕에서 태어난 허브 루발린은 혁신적인 잡지 디자인과 레이아웃, 기발한 타이포그래피와 서체 디자인을 통해 20세기 중반의 가장 주목할 만한 아트 디렉터 중 한 명이 되었다.
많은 동시대 작가들처럼 1960년대의 문화적 기운에 영향받은 그는 모더니즘의 원칙과 국제 타이포그래피 스타일을 버리고 절충주의적 아이디어를 이용해 훨씬 개방적인 방식으로 작업했다.
1939년에 뉴욕의 미술학교 쿠퍼 유니언을 졸업한 루발린은 한동안 안정적인 일자리를 구하지 못하다가 보건의사소통 전문업체 서들러 앤드 헤네시Sudler & Hennessey(현재는 영 앤드 루비컴Young & Rubicam에 속해 있다)의 아트 디렉터로 채용된다. 그곳에서 다양한 기술을 갈고 닦으면서 패션 및 음악 분야의 사진가 아트 케인 Art Kane, 아트 디렉터 조지 로이스George Lois, 디자이너 겸

일러스트레이터 세이무어 크와스트 등 당시 미국의 가장 우수한 창작자들에게 일을 맡기거나 함께 작업한다. 그는 20년 가까이 서들러 앤드 헤네시에서 일하다가 1964년에 자신의 디자인회사 허브 루발린사Herb Lubalin Inc.를 세운다.
루발린의 작업은 상대적으로 한계를 지닌 기능주의를 거부하고 텍스트와 이미지의 경계를 허무는 표현주의적 타이포그래피 스타일을 선호했다. 실제로 그의 몇 가지 대표작들은 언어를 통해서뿐만 아니라 시각적으로 의미를 규정하는 타이포그래피 일러스트였다. 아울러, 사진식자(150쪽 참조)의 등장 덕분에 루발린은 주조식자로는 불가능한 방식의 타이포그래피를 실험할 수 있었다. 그는 문자들을 왜곡하고 결합해 역동적인 헤드라인과 표제용 서체를 만들었고, 다양한 크기의 글자들을 이용해 잡지 레이아웃의 한계를 새로운 수준으로 끌고 갔다.
루발린은 1960년대의 중요한 잡지 《에로스》Eros(1962년부터 1963년까지 4호), 《팩트》Fact(1965년부터 1967년까지 22호), 《아방가르드》Avant Garde(1968년부터 1971년까지 14호)의 아트 디렉션을 맡았다. 이 세 잡지는 예술과 성애를 다룬 책과 잡지의 발행인으로 유명한 작가 겸 보도사진가 랄프 긴즈버그Ralph Ginzburg에 의해 발행되었다. 1960년대의 반문화와 급부상하는 성적 해방을 다룬 잡지 《에로스》는 큰 규모로 다양한 재질의 종이에 인쇄되었으며 이례적으로 광고를 전혀 싣지 않았다.
안타깝게도 《에로스》는 미국 우정청US Postal Service의 소송으로 음란죄 재판을 받게 되면서 발행이 중단되었다. 반체제적인 잡지 《팩트》는 정부 당국이 《에로스》를 공격하는 태도에 반발하면서 주류 매체에 글을 싣기 어려운 작가들의 사설을 게재했다. 디자인이 우아했던 《에로스》와는 달리 《팩트》는 코팅하지 않은 종이에 미니멀한 흑백 디자인으로 제작해 내용의 대담성으로 승부했다.
하지만 《팩트》 또한 공화당 대통령 후보 배리 골드워터Barry Goldwater가 취한 법적 조치로 결국 폐간되었다. 세 번째 잡지 《아방가르드》는 다시금 생산비가 많이 드는 디자인을 채용했고 누드, 독설, 미국 사회·정부 비판 등 (적어도 당시로서는) 위태로운 내용들을 게재했다. 세 잡지 중 가장 성공적이었던 《아방가르드》는 뉴욕 디자인 씬에 몸담고 있던 많은 이들을 독자로 확보했다. 《아방가르드》는 1971년에 폐간되었고, 긴즈버그는 《에로스》를 둘러싸고 진행된 법적 공방 끝에 1972년에 수감되었다.
《아방가르드》의 로고는 후에 ITC 아방가르드 고딕ITC Avant Garde Gothic이라는 완전한 서체로 발전해 루발린, 아론 번즈Aaron Burns, 에드워드 론탈러Edward Rondthaler가 1970년에 공동 설립한 국제서체회사International Typeface Corporation, ITC에서 발행되었다. 30년 전이나 지금이나 여전히 신선한 루발린의 잡지 작업과 혁신적인 타이포그래피는 당시 그의 발상이 얼마나

현대적이었는가를 잘 보여준다. 루발린은 1981년 뉴욕에서
사망한다.

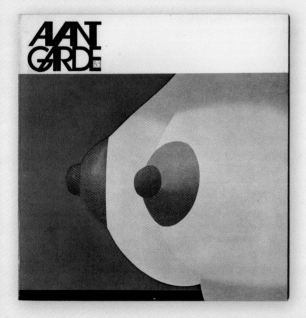

왼쪽 위 《에로스》의 후속작인 《팩트》는 공공연히 반체제를
표방하며 논란을 불러일으킬 만한 사회적·정치적 문구들을
종종 표지에 실었다.

왼쪽과 아래 또 다른 논란의 출판물 《아방가르드》는 16호를
발간한 후 폐간되었다. 《아방가르드》의 로고는 훗날 루발린과
톰 카네이스Tom Carnase에 의해 서체로 디자인되었다.
《아방가르드》의 표지에는 특이하게도 별다른 문구 없이 멋진
일러스트 하나와 로고만이 실렸다.

Antique

Snell Rou

Hawthorn

Syntax

Amer

Ad

Euro

Sabon

Olive

dhand

cana

Lib

stile

Blippo

Countdown

1950년대 후반부터 등장한 사진식자 기술은 디자인 산업을 불안하게 만들기도 했지만 동시에 새로운 서체들이 급격히 늘어나게 하기도 했다. 덕분에 주조식자로는 제작이 거의 불가능했을 서체들이 탄생해서 인기를 누렸고 1960년대 디자인 특유의 분위기를 형성하는 데 큰 역할을 했다.

Ad Lib
프리먼 크로Freeman Craw ｜ 1961

Antique Olive
로제르 엑스코퐁Roger Excoffon ｜ 1962 – 1966

Eurostile
알도 노바레세Aldo Novarese ｜ 1962

Sabon
(클로드 가라몽Claude Garamond, 1500s)
얀 치홀트Jan Tschichold ｜ 1964 – 1967

Americana
리차드 이스벨Richard Isbell ｜ 1965

Countdown
콜린 브리그날Colin Brignall ｜ 1965

Snell Roundhand
매튜 카터Matthew Carter ｜ 1965

Hawthorn
마이클 데인즈Michael Daines ｜ 1968

Syntax
한스 에두아르트 마이어Hans Eduard Meier ｜ 1968

Blippo
로버트 트로그먼Robert Trogman ｜ 1969

Ad Lib

ABCDEFGHIJKLM
NOPQRSTUVWXYZ
abcdefghijklm
nopqrstuvwxyz
1234567890
(.,:;?!$£&-*){ÀÓÜÇ}

프리먼 크로Freeman Craw가 아메리칸 활자주조소를 위해 1961년에 디자인한 애드리브Ad Lib는 가용한 굵기가 하나 뿐인, 주로 장식적인 표제용 서체였다. 곡선과 사각형이 결합된 문자 도안은 '목판화'가 참조되었음을 강하게 시사하는 반면, 쾌활한 근대적 느낌의 문자들은 (복고 스타일의 재현에 가장 적합하기는 하지만) 오늘날 만들어졌다고 해도 손색없을 만큼 현대적이다. 애드리브의 큰 장점은 손으로 그린 서체의 느낌을 환기시키면서도 질적 수준이 떨어지지 않는다는 점이다. 소위 참신한 서체들은 비전문적으로나 사용될 만큼 그림이 엉망인 경우가 많은데 애드리브는 그렇지 않았다. 애드리브는 오늘날에도 타이포그래피적인 유머를 요하는 작업에 곧잘 사용된다.

Antique Olive

ABCDEFGHIJKLM
NOPQRSTUVWXYZ
abcdefghijklm
nopqrstuvwxyz
1234567890
(.,:;?!$£&-*){ÀÓÜÇ}

1962년에 로제르 엑스코퐁이 디자인한 안티크 올리브Antique Olive는 꽤나 기묘한 서체이다. 프랑스의 활자주조소 퐁데리 올리브('안티크 올리브'라는 이름은 둥근 문자들이 올리브 열매 모양이라서가 아니라 이 활자주조소의 이름에서 유래한 것이다)가 주문하고 제작한 이 서체는 당시 도처에서 사용되던 헬베티카의 세련된 대안으로서 시장에 등장했다. 프랑스적인 매력을 지닌 안티크 올리브는 육감적인 곡선과 매우 큰 엑스 하이트x-height(b, p, q처럼 아래나 위로 삐져나온 획이 없는 소문자 x, a, e 등의 높이) 때문에 한 범주로 구분하기 어려운 이례적인 서체이지만, 1960년대의 느낌을 살려야 할 본문에는 굉장히 잘 어울리며 가독성 또한 높다. 또 다른 오해를 바로잡자면, 이름의 '안티크'Antique는 '오래됐다'는 뜻이 아니다. 당시 이 말은 '산세리프'sans-serif와 같은 의미로 사용됐다.

Countdown

ABCDEFGHIJKLM

NOPQRSTUVWXYZ

abcdefghijklm

nopqrstuvwxyz

1234567890

(.,:;?!$£&-*){ÀÓÜÇ}

1965년에 콜린 브리그널Colin Brignall이 디자인한 카운트다운Countdown은 건식 전사 문자를 선보인 레트라세트사가 독점적으로 사용하기 위해 제작한 최초의 서체이다. 브리그널이 수년간 크리에이티브 디렉터로 있었던 레트라세트는 표제용 서체의 모양새를 만들고 서체 디자인의 '재미'를 부흥시키는 데 10여 년간 중요한 역할을 했다. 몽롱한 느낌의 카운트다운은 미래적이거나 컴퓨터적인 느낌을 필요로 하는 디자이너들의 입맛에 맞았고, 덕분에 그 사용량이 금세 포화 상태에 이르러 1960년대를 대표하는 서체로 명성을 얻었다. 카운트다운은 오늘날에도 복고적인 스타일의 클럽 전단지나 행사 포스터에 잘 어울린다. 여기 실린 것은 엘스너+플레이크 Elsner+Flake가 카운트다운의 원본을 최대한 가깝게 모사한 버전이다.

Sabon

ABCDEFGHIJKLM

NOPQRSTUVWXYZ

abcdefghijklm

nopqrstuvwxyz

1234567890

(.,:;?!$£&-*) {ÀÓÜÇ}

거장 타이포그래퍼 얀 치홀트는 제작 방식에 상관없이 (손으로 하는 조판이든 모노타이프와 라이노타이프 같은 주조식 조판이든) 똑같은 형태로 인쇄되는 서체를 만들어달라는 요구에 따라 1964년부터 1967년에 걸쳐 사봉Sabon을 디자인했다. 1970년대에는 본문 사진식자가 점점 확산되어 결국 그것까지 디자인에 고려하게 되었는데, 조판 체계마다 문자의 폭이 달랐다는 점과 자간 조정이 불가능한 라이노타이프를 생각했을 때 이는 굉장한 난제였다. 하지만 사봉은 아주 성공적으로 디자인되어 오늘날까지 널리 쓰이고 있다. 사봉은 가라몽Garamond 서체를 가로로 조금 압축시킨 것을 기반으로 만들어졌다.

— 잡지의 가격이 **빅토리아 시대** 목판화를 연상시키는
서체로 적혀 있다. 팝아트와 사이키델릭한
그래픽 디자인에서 선호하던 스타일이다.

— 내용을 알리는 문구가 가장 대표적인
국제 타이포그래피 스타일 서체라 할 수 있는
헬베티카로 적혀 있다. 예산이 항상 빠듯했던
《오즈》는 1960년대와 1970년대의 대표 서체로
인기를 누리며 모든 인쇄업자와 식자공이 가용한
헬베티카를 사용했다.

— 상의를 벗은 여성의 사진에 겹쳐진 서체가 상체의
형태에 맞춰 변형되어 있다. 이는 **웨스 윌슨**
(152 – 153쪽 참조)이나 **빅터 모스코소**(146쪽 참조)
등이 디자인한 사이키델릭 공연 포스터들에서 사용된
시각적 기법을 연상시킨다.

— 만화 속 군인들의 콜라주는 **로이 리히텐슈타인**Roy
Lichtenstein의 그림을 직접적으로 참조한 것이다.
미술가 리히텐슈타인의 작품은 1960년대가 되면서
지속적인 인기를 얻었다.

《오즈》 제8호 표지
Oz magazine, Issue 8 Cover
존 굿차일드와 버지니아 클리브 스미스
Jon Goodchild & Virginia Clive-Smith | 1968

호주 출신 리차드 네빌Richard Neville과 마틴 샤프가 만든 잡지
《오즈》Oz는 1967년에 첫 번째 영국판이 출간되었다. 기본적으로
풍자적이었던 이 잡지는 1960년대 반문화를 지지하는 반체제적
기사들을 주로 실으면서 소위 '지하 언론'underground press운동에
동참했다. 아트 디렉터였던 샤프는 각 호의 전반적인 디자인을
담당하며 표지를 만들 때에는 이따금 다른 작가들과 협력하기도
했다. 1968년 1월에 발간한 제8호의 표지는 존 굿차일드와
버지니아 클리브 스미스가 디자인한 것으로, 당시 유행하던
타이포그래피와 일러스트 스타일들이 뒤죽박죽 섞여 있다.
팝아트에 영향받은 콜라주를 기반으로 한 이 표지는 배경에 상의를
벗은 여성의 모습을 추가함으로써 사이키델리아 또한 참조한 것을
알 수 있다.
1971년 음란죄로 고발당한 《오즈》의 편집자들이 '공중도덕을
해하려는 음모'라는 죄목으로 재판받은 사건은 잘 알려져 있다.
그들은 항소심에서 이전의 재판 과정에 심각한 잘못이 있었음을
밝힘으로써 무죄 판결을 받았다.
아래의 조색판은 옆 페이지에 있는 잡지 《오즈》의 표지에서 추출한
색상 견본으로 1960년대에 이러한 스타일로 작업한 디자이너들이
사용한 대표적인 색상들이다.

c = 000%	000%	000%	070%	080%	080%	080%	000%
m = 090%	070%	010%	010%	015%	000%	075%	070%
y = 080%	070%	100%	100%	045%	015%	000%	000%
k = 000%	000%	000%	000%	000%	000%	000%	000%

1970s

1960년대의 이른바 '사랑의 여름'Summer of Love은
1970년대가 되어 모두 끝이 났다.
하지만 정치·사회 의식을 지닌 어른으로 성장한
새로운 세대는 여전히 중요한 사안들에 목소리를 높였다.
1970년대에는 여성의 권리가 크게 신장되었다.
1975년 영국에서는 평등급여법Equal Pay Act과
더불어 최초의 성차별법Sex Discrimination Act이
시행되었고, 미국에서는 (비록 1982년 기한일까지
전체 주의 비준을 얻는 데에는 실패했지만)
남녀평등권을 위한 헌법수정안Equal Rights
Amendment이 큰 지지를 얻었다.
또한 1975년에는 18년간 이어진 대규모 반전 여론에
굴복해 미군이 마침내 베트남에서 철수했다.

1970년대 산업국가들은 높은 인플레이션과 실업률 때문에
1930년대 대공황 이래로 경제 상황이 최악인 시대를 보냈다.
하지만 그래픽 디자인계에 있어서 1970년대는 디자인과 조판
기술이 빠르게 성장한 중요한 시기였다. 1960년대에 등장해 꾸준히
개선된 사진식자 기법은 컴퓨그래픽Compugraphic사가 제작한
저렴한 기계들 덕분에 마침내 출판업자들이 스스로 전문적인 조판을
할 수 있게 되면서 소규모 사용자들에게까지 확장되었다.
1960년대의 생활양식과 맞물려 있던 팝아트와 사이키델리아
(144–147쪽 참조)는 1970년대가 시작될 즈음 대체로 그 끝을 향해
달려가고 있었지만 국제 타이포그래피 스타일은 이후로도 한동안
여전히 우위를 점했다.

포스트모더니즘과 뉴웨이브 타이포그래피
Postmodernism and New Wave Typography

1960년대 중반부터 자유분방한 '포스트모더니즘'Postmodernism이
디자이너들의 관심을 사로잡으면서 그동안 줄곧 우위를 점해온 국제
타이포그래피 스타일은 서서히 쇠락해갔다. 그렇다고 모더니즘적인
디자인 스타일이 완전히 폐기된 것은 아니다. 주지하다시피 국제
타이포그래피 스타일은 20세기의 다른 중요한 디자인 스타일들과
더불어 여전히 두루 참조되었다.
그러나 1940년대와 1950년대에 선호되던 깔끔하고 정돈된

레이아웃과 타이포그래피는 팝아트와 사이키델리아의 등장 이후 사진이 아닌 일러스트나 보다 자유로운 형태의 서체와 스타일 등으로 점점 보완되었다. 포스트모더니즘이 운동으로서 존재할 수 있었던 배경에는 국제 타이포그래피 스타일의 엄격한 규칙들이 강요한 문화적 헤게모니를 거부한 자유로운 신세대 미술가와 디자이너들이 있다. 포스트모더니즘이라는 말은 이 책에서 소개된 그 어떤 미술·디자인 운동보다도 논의를 요하는 혼란스러운 용어일 것이다. 기본적으로 포스트모더니즘이라는 말뜻만 보자면 19세기 후반부터 20세기 전반기까지를 포괄하는 모더니즘 이후에 등장한 것들을 뜻하겠지만, 실제로는 그보다 훨씬 깊은 의미를 지닌다. 모더니즘은 스타일을 총체적으로 규정하는 지배적인 규칙이나 이론을 상정하지만, 포스트모더니즘은 모더니즘의 그러한 핵심적 특성을 거부한다. 포스트모더니즘은 훨씬 개방적인 방식으로 그래픽 디자인 스타일에 접근하며, 시각적 관행을 강요함으로써 스타일을 얽매려고 하지 않는다. 여기서 포스트모더니즘이 모더니즘과 나란히 존재한다는 사실을 짚고 넘어가야 하겠다. 다시 말해, 포스트모더니즘은 모더니즘과 전혀 다른 접근 방식을 주장하는 것이 아니라 모더니즘 디자인을 떠받치던 개념들을 의문시하고 해체하는 것이다. 또한 그것은 그래픽 디자인이 기존에 확립된 시각적인 지침들을 반드시 따라야 하는 것은 아니라는 신념, 디자인적 감성은 사회적 인식으로부터 형성되는 것이므로 고정 불변의 것이 아니라는 생각을 지지한다.

포스트모더니즘은 태생적으로 그 겉모습을 정의하기 어려우나 몇 가지 시각적 특성을 제시할 수는 있다. 크기와 굵기가 다른 서체들의 혼합, 구조가 혼잡하게 해체된 레이아웃, 일상적인 것들의

왼쪽 위 밴드 로고들 중 아마도 가장 유명할 롤링 스톤스 Rolling Stones의 '입술'Lips 로고. 믹 재거Mick Jagger는 런던 왕립예술대학교Royal College of Art에서 열린 학생 전시회에서 존 파셰John Pasche를 만났고, 파셰는 1970년에 이 팝아트 스타일 로고를 디자인했다. © Musidor BV

왼쪽 같은 해에 파셰가 디자인한 롤링 스톤스의 유럽 투어 포스터. 아르데코로부터 아이디어를 얻었음을 알 수 있다. © John Pasche

TM SGM RSI No1

Typografische Monatsblätter
Schweizer Grafische Mitteilungen
Herausgegeben
vom Schweizerischen Typographenbund
zur Förderung der Berufsbildung

Revue suisse de l'Imprimerie
Editée
par la Fédération suisse des typographes
pour l'éducation professionnelle

위 1971년 댄 프리드먼이 디자인한 잡지 《티포그라피셰
모나츠블래터》Typografische Monatsblätter의 표지.
프리드먼은 스위스 바젤 디자인 학교에서 공부할 당시
볼프강 바인가르트로부터 영향받았다.

참조, 작품에 일부러 실수를 집어넣는 행위 등은 모두
포스트모더니즘의 징표이다. 한꺼번에 나타나기도 하고 개별적으로
나타나기도 하는 이러한 특성들은 국제 타이포그래피 스타일의
독선적인 지침을 반박하는 것이다. 포스트모더니즘은 한마디로
'옳다고 느껴진다면 옳은 것이다'라고 요약할 수 있다. 예전의
스타일들 중에서 포스트모더니즘과 가장 가까운 것은 콜라주,

매체의 혼합, 반체제적 태도를 특징으로 삼았던
다다이즘(47쪽 참조)일 것이다.
포스트모더니즘을 개척한 핵심 인물로 독일의
디자이너이자 교육자 볼프강 바인가르트
Wolfgang Weingart는 뉴웨이브New Wave
또는 스위스 펑크Swiss Punk 타이포그래피라고
불리는 포스트모더니즘 스타일의 선구자라 할 수
있다. 일찍이 바인가르트는 전성기가 지나버린
국제 타이포그래피 스타일에 더는 아무런
원동력이나 비전이 없다고 선언하고, 학생들에게
'다각도에서 타이포그래피를 바라볼 것'을, 그리고 '서체는 중앙에
배치하든 왼쪽이나 오른쪽을 들쭉날쭉하게 배치하든 심지어
뒤죽박죽 배치하든 상관없음'을 가르쳤다. 바인가르트의 요점은
국제 타이포그래피 스타일의 규칙들을 전부 무시하라는 것이 아니라
타이포그래피와 레이아웃에 대한 신선한 아이디어를 충실히 다질
방법을 다시금 생각해보라는 것이었다. 스위스 바젤 디자인 학교
Basel School of Design에서 바인가르트로부터 가르침을 받은
댄 프리드먼Dan Friedman과 에이프릴 그레이먼April Greiman
(192–193쪽 참조)도 훗날 혁신적인 디자이너가 되어 뉴웨이브
타이포그래피New Wave Typography가 미국으로 들어오는 데
기여했다.

펑크
Punk

펑크Punk는 1970년대 중반 영국과 미국에서 (어느 정도는 호주에서도) 음악의 한 장르로서 시작되었다. 전통적으로 펑크라고 하면 1975년에 세인트 마틴 예술학교Saint Martin's School of Art 에서 있었던 섹스 피스톨스의 첫 공연을 기점으로 하는 런던 씬을 떠올리겠지만, 실제로는 그보다 1년 전 뉴욕 돌스The New York Dolls나 라몬즈The Ramones 같은 록 밴드와 패티 스미스Patti Smith 같은 뮤지션들이 맨해튼 남부의 클럽 CBGB에 모이면서 시작된 것이 바로 펑크 운동이었다. 그래픽 디자인계에서 펑크는 포스트모더니즘을 가장 극단적으로 시각화한 형태로서, 펑크 문화를 완벽하게 포착하는 DIY(do-it-yourself) 정신과 당시 젊은 세대의 반체제적 태도를 반영했다.

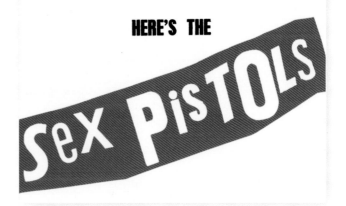

위 1977년 10월에 발매된 섹스 피스톨스Sex Pistols의 유일한 스튜디오 앨범 《네버 마인드 더 볼록스, 히어즈 더 섹스 피스톨스》 Never Mind the Bollocks, Here's the Sex Pistols의 상징적인 재킷 디자인. 제이미 리드Jamie Reid가 디자인했다.

왼쪽 더 클래시The Clash의 앨범 《런던 콜링》London Calling의 표지. 페니 스미스Pennie Smith가 뉴욕 팔라디움 콘서트홀에서 베이시스트 폴 시모논Paul Simonon을 찍은 사진을 레이 로우리Ray Lowry가 1979년에 디자인했다. 엘비스 프레슬리Elvis Presley의 동명 데뷔 앨범 표지를 패러디한 타이포그래피가 포스트모더니즘 스타일을 보여준다.

섹스 피스톨스의 매니저 말콤 맥라렌Malcolm McLaren은 친구 제이미 리드(174 – 175쪽 참조)에게 밴드 초기 앨범의 표지 디자인을 맡겼고 이 표지들은 이어서 등장한 펑크 스타일의 중요한 원천이 되었다. 마치 협박 편지처럼 글자들을 잘라 붙인 타이포그래피와 대충 구성한 콜라주를 형광색이나 화려한 색깔로 인쇄해 만든 리드의 작품은 사실상 펑크 음반 표지의 상징으로서 1970년대 후반 많은 전문가와 아마추어 디자이너들이 참조하는 작품이 되었다. 앞서 언급했듯이 구조화된 기준선망이 없고 크기가 다른 서체들이 혼합되어 있으며 다다이즘의 전통과 이어져 있다는 점에서 펑크는 철저하게 포스트모더니즘적인 디자인으로 볼 수 있다.

한편 바니 버블스Barney Bubbles(본명은 콜린 펄처Colin Fulcher)와 말콤 가렛Malcolm Garrett 같은 디자이너들은 조금 더 세련된 펑크 스타일의 작품을 선보였다. 콜린 펄처는 콘란 그룹Conran Group 에서 선임 디자이너로 일하다가 프리랜서로 전향한 후부터 주로 음악계 일을 맡아 했다. 그는 영국 록 밴드 호크윈드Hawkwind의 앨범 표지를 디자인하다가 1977년에 스티프 레코드Stiff Records의 디자이너이자 아트 디렉터가 되어 그곳에서 대표작이 될 더 댐드 The Damned, 엘비스 코스텔로Elvis Costello, 이안 듀리 앤드 더 블록헤즈Ian Dury and the Blockheads 등의 앨범 재킷을 디자인했다. 이후 그는 에프비트 레코드F - Beat Records로 직장을 옮겼지만 유감스럽게도 우울증과 돈 문제로 시달리다가 1983년 런던에서 자살한다.

말콤 가렛은 초기에 버즈콕스Buzzcocks의 앨범 표지들을 디자인했는데 린더 스털링Linder Sterling의 일러스트를 넣은 1977년 싱글 앨범 〈오르가슴 애딕트〉Orgasm Addict가 대표작이다. 이 작품의 타이포그래피는 국제 타이포그래피 스타일에 가깝지만 그 위에 얹힌 콜라주에서는 팝아트와 다다이즘의 분위기를 느낄 수 있다. 그는 매거진Magazine, 듀란 듀란Duran Duran, 심플 마인즈 Simple Minds, 피터 가브리엘Peter Gabriel 등과도 작업했다. 여담이지만, 영국에서 최초로 디지털 기법을 도입한 디자이너들 중 한 명이던 가렛의 런던 스튜디오는 1990년 당시 거의 완전히 디지털화되어 있었다.

맨 위 바니 버블스가 1978년에 디자인한 이안 듀리 앤드 더 블록헤즈의 싱글 〈힛 미 위드 유어 리듬 스틱〉Hit Me With Your Rhythm Stick의 표지.

위 말콤 가렛이 1977년에 디자인한 버즈콕스의 앨범 〈오르가슴 애딕트〉의 앨범 재킷. 린더 스털링의 콜라주를 사용했다.

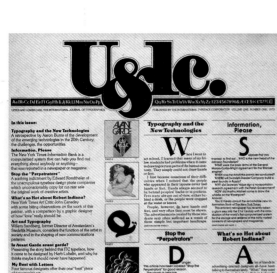

국제서체회사와 잡지 《U & lc》
The ITC and U & lc magazine

흔히 ITC라는 약어로 알려진 국제서체회사International Typeface
Corporation는 1970년에 디자이너 허브 루발린(156–157쪽 참조),
아론 번즈 그리고 뉴욕 조판회사 포토레터링사Photo-Lettering
Inc.의 에드워드 론탈러가 함께 설립했다. ITC는 서드파티third
party 출판사 및 조판회사에 최초로 서체를 라이선스한 회사들 중
하나로, 만연한 저작권 침해에 대한 일종의 대응책이었던 서드파티
라이선스는 오늘날 매우 흔한 사업 모델이 되었다. ITC는 점점
불어나는 그들의 서체를 보다 적극적으로 노출시켜 수익을 올리기
위해 홍보 매체를 만들었는데, 1981년에 루발린이 사망할 때까지
디자인과 아트 디렉션을 맡은 잡지 《U & lc》('대문자와 소문자'
upper and lower case의 약어)는 1973년에 창간되어 전 세계
그래픽 디자이너들에게 가장 중요한 타이포그래피 전문 잡지가
되었다. 이 잡지는 커다란 타블로이드 형태로 제작해 신문 용지에
단색 인쇄되어 인터넷이 없던 시절 최신 발행된 서체에 관한 정보를
정기적으로 제공하던 계간지로 막대한 인기와 영향력을 가지고
있었다. 새로운 호가 나올 때마다 서체들의 인기를 좌지우지했는데,
한 호에서 각별히 다루어진 서체는 그다음 호가 나오기까지 몇 달
동안 유행했다. 1999년에 폐간된 《U & lc》 원본은 오늘날 수집
가치가 높다.

왼쪽 《U & lc》 창간호의 1쪽과 6쪽. 허브 루발린이
아트 디렉션을 맡았고 ITC에서 발간했다.

Hipgnosis

앞서 예를 든 이미지들을 보고 1970년대의 그래픽 디자인이 사실상
모두 앨범 표지라고 생각할지도 모르겠다. 물론 그렇지는 않다.
하지만 1970년대 디자인의 감성과 흐름은 앨범과 공연 포스터의
그래픽과 일러스트에서 가장 잘 드러난다고 말할 수 있을 것이다.
1970년대에 음악계에서 활동한 개인 디자이너와 자문회사들
중에서도 기발하고 혁신적인 기획으로 두각을 나타낸 집단이
있는데, 바로 힙그노시스Hipgnosis이다.

힙그노시스는 1968년에 영국 밴드 핑크 플로이드Pink Floyd가
스톰 소거슨Storm Thorgerson과 오브리 파월Aubrey Powell에게
자신들의 두 번째 스튜디오 앨범 〈어 소서풀 오브 시크리츠〉
A Saucerful of Secrets의 표지 디자인을 부탁한 것을 계기로
결성되었다. 소거슨은 밴드 멤버 시드 바렛Syd Barrett, 로저 워터스
Roger Waters와 케임브리지에서 학창 시절부터 알던 사이였다.
기타리스트 데이비드 길모어David Gilmour와도 친구 사이였다.
이후 소거슨과 파월은 EMI로부터 여러 차례 작업을 의뢰받았고,
수많은 악기점과 라이브 클럽 12 바 클럽12 Bar Club으로 유명한
런던 덴마크 스트리트에 작업실을 차려 20세기 후반 대표작으로
남을 앨범 표지들을 제작했다. 1974년에는 디자이너 피터

크리스토퍼슨Peter Christopherson이 (처음에는 조수였지만
나중에 동업자로서) 그들과 합류했다.

힙그노시스라는 이름은 소거슨과 파월이 우연히 발견한 그라피티에서
따온 것이다. 소거슨에 따르면, 두 사람은 힙그노시스가 '공존이
어려운 말들('Hip'은 '새롭고, 멋지고, 흥겹다'는 뜻이고 'Gnostic'은
고대의 지식과 관련되어 있다)을 결합시켜 모순적이지만 근사한
느낌'을 주기 때문에 마음에 들었다고 한다. 힙그노시스의 스타일은
대체로 일러스트보다 사진을 선호했으며 최신 기법들로 사진을
조작해 초현실적인 감각과 익살스러운 효과를 강조했다. 포토샵
프로그램이 없던 시절 이러한 효과들은 암실에서 여러 차례 노출과
덧씌우기, 시각적 왜곡, 에어브러시 리터치 등의 기술을 통해 공들여
얻어졌다.

힙그노시스의 정점, 적어도 가장 유명한 작품이라 할 수 있는 것은
1973년에 디자이너 겸 일러스트레이터 조지 하디George Hardie와
함께 작업한 핑크 플로이드의 앨범 〈더 다크 사이드 오브 더 문〉
The Dark Side of the Moon의 표지일 것이다. 평소에도 자주
협업을 한 힙그노시스와 하디의 공동 작품인 이 표지 이미지는
수백만 번쯤 재생산되면서 1970년대 그래픽을 대표하는 작품이
되었다. 1968년부터 1983년까지
힙그노시스에게 앨범 표지를 맡긴 유명한
팀으로는 티렉스T. Rex, 더 프리티 씽즈The
Pretty Things, UFO, 10cc, 배드 컴퍼니Bad
Company, 레드 제플린Led Zeppelin, AC/DC,
스콜피온스Scorpions, 예스Yes, 데프 레퍼드
Def Leppard, 폴 매카트니 앤 윙스Paul
McCartney & Wings, 앨런 파슨스 프로젝트
The Alan Parsons Project, 제네시스Genesis,
피터 가브리엘Peter Gabriel, ELO, 레인보우
Rainbow, 스틱스Styx, XTC, 알 스튜어트Al
Stewart 등이 있다. 1983년에 힙그노시스를
접은 소거슨, 파월, 크리스토퍼슨은 그린백 필름
Greenback Film이라는 뮤직비디오 제작사를
차려 기존 고객들의 홍보 영상을 제작하다가
2년 뒤에 문을 닫았다. 그 후 파월은 영화 제작과
감독, 무대 디자이너로 활동하고 있다. 소거슨은

ELEGY/THE NICE

옆 페이지 1971년에 발매된 밴드 나이스The Nice의 마지막
앨범 〈엘레지〉Elegy의 표지. 붉은 축구공 오십 개가 사하라
사막의 모래 언덕으로 줄지어 사라지는 사진이 실려 있다.
힙그노시스의 대표작이다.

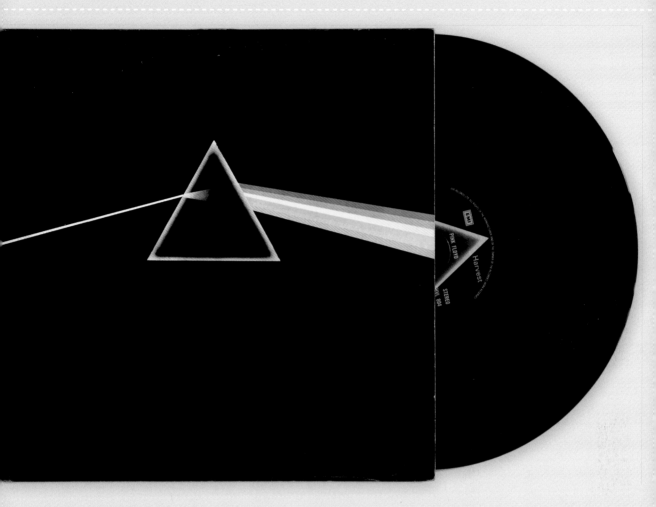

1990년대 초에 피터 커즌Peter Curzon과 함께 프리랜서 그룹 스톰스튜디오스StormStudios를 세웠고, 2003년 뇌졸중을 겪어 몸의 일부가 마비되었음에도 2013년 사망할 때까지 앨범 표지 작업과 출판 프로젝트를 이어나갔다.

위 역사적으로 유명한 앨범 재킷인 핑크 플로이드의 〈더 다크 사이드 오브 더 문〉의 표지. 1973년에 조지 하디의 일러스트를 기반으로 스톰 소거슨과 오브리 파웰이 디자인했다.

Paula Scher

1948년 버지니아에서 태어난 폴라 셰어는 필라델피아의 타일러 미술학교Tyler School of Art에 입학해 1970년 미술학위를 받고 졸업했다. 졸업 후 뉴욕으로 간 셰어는 랜덤하우스 출판사Random House의 아동도서부에서 첫 직장을 구했지만 곧 1972년에 CBS 레코드CBS Records의 광고홍보부로 이직한다. 이를 계기로 그녀는 여러 갈래의 길 중에서 음악계의 그래픽 디자인에 발을 들여놓게 된다. 1974년에 셰어는 CBS 레코드의 경쟁사 애틀랜틱 레코드Atlantic Records의 아트 디렉터로 스카우트되지만 1년 만에 다시 CBS 레코드로 돌아와 8년 동안 150건이 넘는 음반 표지를 디자인하면서 네 차례나 그래미상 후보에 오른다.

이 책에 소개한 다른 여러 작가들과 마찬가지로 셰어는 어느 한 시대에 배치하기가 굉장히 힘든 디자이너이다. 지금 이 순간에도

그녀는 펜타그램Pentagram 뉴욕 사무소에서 (최초의 여성) 공동운영자partner로 획기적인 그래픽 디자인을 선보이고 있다. 하지만 그중에서도 셰어의 1975년부터 1982년까지의 작품들은 1970년대와 1980년대에 걸쳐 음반 표지 디자인에 큰 영향을 주었고 특히 중요하다고 할 수 있다.

또한 이 시기에 음반 구매자들이 시각적인 측면에 관심을 기울이기 시작했다는 점도 그 중요성에 한몫했다. 1960년대에 포스터 수집이 인기 있었던 것처럼 1970년대에는 음반 표지가 그 자체로서 수집 가치를 지녔다. 당시 팬들은 음악뿐 아니라 표지를 보고 앨범을 사거나 순전히 수집을 목적으로 사기 때문에 음반 표지는 지금보다 훨씬 더 중요했다. 1976년에 셰어가 일러스트레이터 로저 후이센Roger Huyssen과 디자인한 밴드 보스턴Boston의 유명한 앨범 표지는 1970년대 그래픽 스타일을 완벽하게 요약하고 있으며, 당시 유행하던 SF적인 주제와도 잘 들어맞는다. 그러나 셰어 자신은 이 앨범 표지의 아트 디렉터로 기억될까 봐 "끔찍하다"고 말할 만큼 이 작품을 싫어했다. CBS 레코드에서 셰어가 맡은 다른 작품으로는 데이비드 윌콕스David Wilcox의 일러스트가 들어간 에릭 게일Eric Gale의 〈진생 우먼〉Ginseng Woman의 표지와 구성주의 스타일로 단어들을 배열한 1979년 〈베스트 오브 재즈〉Best of Jazz 홍보 포스터가 있다.

폴라 셰어의 1970년대와 이후 작품을 보면 그녀가 포스트모더니즘 운동의 선구자임을 분명하게 알 수 있다. 다양한 스타일들을 두루 참조한 그녀는

왼쪽 셰어가 1979년에 디자인한 CBS 레코드의 멋들어진 〈베스트 오브 재즈〉 포스터. 러시아 구성주의와 19세기 목판 활자에서 아이디어를 얻었다. 펜타그램 제공 이미지

왼쪽 이 책의 97쪽에는 허버트 매터가 1936년에 디자인한
유명한 스위스 관광청 포스터가 실려 있다. 셰어가
1985년에 디자인한 스위스 시계회사 스와치의 포스터는
그 포스터의 영리한 패러디 또는 오마주라 할 수 있다.
펜타그램 제공 이미지

아래 1976년에 셰어가 일러스트레이터 로저 후이센과 함께
디자인한 보스턴의 동명 앨범 〈보스턴〉Boston의 표지.
펜타그램 제공 이미지

포스트모더니즘 디자인의 핵심 요소인 전용轉用을 불편해하지
않았다. 셰어가 허버트 매터의 1936년 구성주의 포스터 〈겨울 휴가
－두 배의 휴가, 스위스〉Winterferien－doppelte Ferien, Schweiz
를 패러디해 만든 1985년 스와치Swatch 잡지 광고 포스터는 그
점을 명확히 보여준다. 그녀는 1984년에 동료 디자이너 테리 코펠
Terry Koppel과 함께 코펠 앤드 셰어Koppel & Scher를 설립하고
1991년에 펜타그램의 공동운영자가 되었다. 셰어의 최근 작품 중
유명한 것으로는 구성주의 스타일 타이포그래피가 돋보이는 뉴욕
퍼블릭 시어터The Public Theater in New York의 포스터들과
손으로 그린 타이포그래피 지도 시리즈가 있다.

Jamie Reid

1947년 벨파스트에서 태어나 런던에서 자란 제이미 리드는 1970년대와 1980년대 초 영국 펑크 시대 최고의 그래픽 디자이너로 알려져 있다. 리드가 그래픽 디자이너로서 중요한 이유는 말콤 맥라렌과 섹스 피스톨스를 위해 만든 작품 때문만은 아니다. 그는 그래픽 디자인과 예술에 얽혀 있던 겉치레들을 싹 쓸어버린 스타일을 창시한 이들 중 한 명으로서, 완전히 새롭고 철저히 무정부주의적인 시각적 감성의 문을 열어 디자인에 대한 인식을 수십 년에 걸쳐 바꾸고 다졌다.

아래 섹스 피스톨스의 싱글 〈갓 세이브 더 퀸〉의 7인치 앨범 재킷 표지. 엘리자베스 2세 여왕의 얼굴이 다다이즘 스타일로 콜라주되어 있다. 여왕 즉위 25주년인 1977년에 발매된 탓에 이 앨범과 섹스 피스톨스의 악명은 더욱 높아졌다.

리드는 1964년부터 1968년까지 남부 런던의 크로이든 미술학교 Croydon School of Art에서 그림을 공부하면서 좌파 정치에 깊은 관심을 가지게 된다. 졸업 후 그는 프랑스에 본거지를 둔 마르크스주의 집단 '상황주의자들'Situationists과 연을 맺게 되어 1970년부터 1975년까지 좌파 정치 단체, 무정부주의자, 여성 단체를 위해 인쇄물을 제작하는 서브어반 출판사Suburban Press를 공동 설립했다. 짐작컨대, 리드의 포토몽타주 스타일은 출판사의 자금 부족에서 비롯했을 것이다. 그는 인쇄물, 레트라세트, 필기한 문서의 글자들을 잘라 붙여 협박 편지처럼 만든 타이포그래피와 어디선가 찾아 오려낸 사진들을 이용했다.

1970년대 중반 영국에서는 '일자리도 희망도 미래도 없이'no jobs, no hope and no future(이 구절은 머지않아 유명한 펑크 곡에서 패러디된다) 무료함과 불만으로 가득 찬 젊은 세대와 함께 펑크가 맹렬한 속도로 떠오르고 있었다. 크로이든 미술학교 시절부터

제이미 리드의 친구였던 말콤 맥라렌은 킹스로드에서 비비안
웨스트우드Vivienne Westwood와의 동업으로 옷가게 '섹스'
SEX를 운영해 어느 정도 성공을 거두고 있었다. 펑크 흥행사였던
그는 미국에서 뉴욕 돌스를 크게 성공시키지 못한 것을 영국에서
만회할 생각이었다. 1975년 여름, 맥라렌은 옷가게의 단골
몇 사람을 포섭해 섹스 피스톨스를 결성하도록 설득했다. 그는
제이미 리드에게 밴드의 홍보 포스터와 티셔츠를 부탁했는데,
리드가 서브어반 출판사에서 개척한 그래픽 스타일은 이 급성장하는
펑크 씬에 안성맞춤이었다.
섹스 피스톨스의 1976년 싱글 앨범 〈애너키 인 더 유케이〉
Anarchy in the UK를 위해 만든 첫 번째 홍보 포스터에는 찢어진
영국 국기를 핀과 집게로 이어놓은 그림이 등장한다. 이 모티프는
맥라렌의 가게에서 팔던 옷들의 개성적인 패션 스타일을 차용한
것이다. 이보다 훨씬 유명한 작품인 싱글 앨범 〈갓 세이브 더 퀸〉
God Save the Queen, 〈프리티 베이컨트〉Pretty Vacant의
표지라든가 스튜디오 앨범 〈네버 마인드 더 볼록스, 히어즈 더 섹스
피스톨스〉의 상징적인 표지는 이후 펑크 스타일을 대표하게 된다.
그는 펑크 운동이 1980년대 스타일을 규정하는 여러 하위문화로
쪼개질 때까지 수많은 펑크 '아트' 작품들을 계속 만들어나갔다.
리드는 지금도 정치의식을 지닌 예술가로 활동하고 있으며,

2011년에는 런던 북부에서 '너덜너덜한 왕국'Ragged Kingdom
이라는 제목으로 전시회를 열었다.

위 1977년에 리드가 디자인한 〈프리티 베이컨트〉의 표지.
섹스 피스톨스의 다른 앨범 표지들보다는 조금 덜 거칠지만
협박 편지처럼 오려 붙인 타이포그래피는 여전하다.

ITC Avant Gard

Frutiger

ITC Serif G

Bell Cente

ITC Friz Qu

ITC Benguia

American Ty

Fat Face

ITC

e Gothic

Galliard

othic

nnial ✽

adrata

Gothic

Zapf Chancery

pewriter

1970년대는 서체 디자인의 전환기로 사진식자가 주조식자를 거의 완전히 대체하고 서체 다지이너들은 일종의 르네상적인 순간을 맞이했다. 신생 서체 제조업자와 유통업자들은 자신들이 독점적으로 사용할 서체 디자인에 열심히 투자했다. 또한 국제서체회사 (169쪽 참조)가 막강한 영향력을 발휘했는데, 1970년대의 전형적인 타이포그래피 스타일은 그들이 배포한 서체들에서 주로 비롯되었다.

ITC Avant Garde Gothic
허브 루발린Herb Lubalin,
톰 카네이스Tom Carnase ㅣ 1970

ITC Fat Face
허브 루발린Herb Lubalin,
톰 카네이스Tom Carnase ㅣ 1970

ITC Friz Quadrata
에른스트 프리츠Ernst Friz,
빅터 카루소Victor Caruso ㅣ 1973

American Typewriter
조엘 케이든Joel Kaden,
토니 스탠Tony Stan ㅣ 1974

ITC Serif Gothic
허브 루발린Herb Lubalin,
토니 디 스피그나Tony Di Spigna ㅣ 1974

Frutiger
아드리안 프루티거Adrian Frutiger ㅣ 1976

Bell Centennial
매튜 카터Matthew Carter ㅣ 1978

ITC Benguiat Gothic
에드 벤갓Ed Benguiat ㅣ 1978

Galliard
매튜 카터Matthew Carter ㅣ 1978

Zapf Chancery
헤르만 자프Hermann Zapf ㅣ 1979

American Typewriter

ABCDEFGHIJKLM
NOPQRSTUVWXYZ
abcdefghijklm
nopqrstuvwxyz
1234567890
(.,:;?!$£&-*){ÀÓÜÇ}

아메리칸 타이프라이터American Typewriter는 1974년에 조엘 케이든Joel Kaden과 토니 스탠Tony Stan이 ITC를 위해 디자인한 서체로, 숄즈Christopher Sholes가 발명한 옛날 타자기의 문자 형태와 고정폭을 모방했다. 보통 기계식 타자기에 사용되던 고정폭 방식은 문자들의 가로폭을 똑같게 맞춤으로써 타이프바들의 크기 또한 동일하게 맞추는 실용적인 해법이었다. 진짜 타자기로 친 듯한 느낌을 지닌 이 서체는 하워드 케틀러Howard Kettler가 1955년에 디자인한 쿠리에 Courier의 보다 친근하고 개성 있는 버전이라 할 수 있다. 아메리칸 타이프라이터는 밀턴 글레이저가 1977년에 디자인한 I♥NY(I heart NY) 로고에 사용된 것이 가장 유명할 것이다.

ITC Friz Quadrata

ABCDEFGHIJKLM
NOPQRSTUVWXYZ
abcdefghijklm
nopqrstuvwxyz
1234567890
(.,:;?!$£&-*){ÀÓÜÇ}

ITC 프리츠 쿼드라타ITC Friz Quadrata는 에른스트 프리츠Ernst Friz와 빅터 카루소가 비주얼 그래픽스사 Visual Graphics Corporation를 위해 1973년에 디자인한 서체를 상업적으로 발행한 것이다. 이후에 국제서체회사가 참여하면서 서체군이 확장되어 볼드체가 포함되었다. 프리츠 쿼드라타는 로고 디자이너들 사이에서 몇 년 동안 엄청난 인기를 누렸는데, 교육기관과 대학 등 진지함과 개성을 겸비해야 하는 곳에 특히 잘 어울렸다. 손으로 새긴 상형문자의 아름다움을 지닌 이 세리프 서체는 고전적 스타일에 근대적 느낌을 가미해 적절한 균형을 잡음으로써 그러한 효과를 잘 거두고 있다.

Frutiger

ABCDEFGHIJKLM
NOPQRSTUVWXYZ
abcdefghijklm
nopqrstuvwxyz
1234567890
(.,:;?!$£&-*){ÀÓÜÇ}

1974년에 파리에 신축된 샤를 드 골 국제공항은 모든 표지판에 사용할 서체의 디자인을 스위스의 서체 디자이너 아드리안 프루티거에게 주문했다. 공항 측의 요구 사항은 먼 거리에서도 잘 읽힐 만큼 가독성이 높고 여러 가지 글자 크기에 잘 어울리는 서체였다. 아드리안 프루티거의 이름을 딴 서체 프루티거Frutiger는 그의 이전 성공작 유니버스를 부분적인 기반으로 삼고, 그밖에 다른 인본주의 산세리프 서체들의 캘리그래피적인 도안을 참고했다. 프루티거는 본래 표지판용으로 디자인되었지만 작은 크기로 사용하면 본문에도 잘 어울려서 군더더기 없는 기능적 서체로 오랫동안 인기를 유지했다. 프루티거는 1976년에 D. 슈템펠 AG 활자주조소를 통해 상업적으로 발행됐다.

Bell Centennial

ABCDEFGHIJKLM
NOPQRSTUVWXYZ
abcdefghijklm
nopqrstuvwxyz
1234567890
(.,:;?!$£&-*){ÀÓÜÇ}

미국 전화·전보회사American Telephone and Telegraph Company, AT&T는 창립 100주년을 기념하며 전화번호부의 가독성을 높이기 위해 1937년부터 사용된 벨 고딕 Bell Gothic의 한계를 해소할 새로운 서체 디자인을 매튜 카터Matthew Carter에게 의뢰했다. 1978년에 등장한 벨 센테니얼Bell Centennial은 벨 고딕보다 두 개 많은 네 개의 스타일을 포함했고, 질이 낮은 종이에 6포인트로 인쇄해도 읽을 수 있게끔 디자인됐다. 벨 센테니얼의 스타일은 전화번호부의 항목에 맞춰 이름과 번호, 주소, 볼드체 목록, 하위 제목으로 구분되었는데, 여기에 제시한 샘플은 잉크 트랩ink trap (글자의 세로획과 가로획이 만나는 지점의 조그맣게 파인 부분)이 있는 볼드체의 이름과 번호 스타일이다. 잉크 트랩은 인쇄할 때 그 지점에 잉크가 고여 흘러넘치는 것을 방지해 문자의 본래 모양을 유지하는 수단이었다.

디 멘쉬 마쉬네(인간 기계)
Die Mensch-Maschine
에밀 슐트Emil Schult | 1978

—— 이 표지의 주요 타이포그래피는 구성주의 기법을
강하게 연상시키지만 엘 리시츠키가 1920년대에
참여한 데 스테일 운동과도 밀접히 연결되어 있다.

—— 초록색과 갈색이 살짝 섞인 검은색과 붉은색의
과감한 색상이 전형적인 구성주의 스타일 배색을
연상시킨다. 멤버들의 똑같은 복장은
크라프트베르크의 트레이드마크인 익명성을
표현한다.

—— 국제성을 강조하는 밴드답게 앨범의 제목이
러시아어, 독일어, 프랑스어로 번역되어 있다.
왼쪽 상단에 있는 큰 제목의 언어는 앨범이 발매되는
국가에 맞춰 달라졌다.

수년 동안 많은 중요한 밴드들이 음악과 연결되는 시각 디자인을
적극적으로 추구해왔지만 독일 밴드 크라프트베르크Kraftwerk만큼
이를 노골적으로 실천한 팀은 드물 것이다. 크라프트베르크의
랄프 휘터Ralf Hütter와 플로리안 슈나이더Florian Schneider는
1970년에 첫 앨범을 발매할 때부터 음악적 결과물과
시각적 결과물의 일체화를 지향했다. 디자이너 에밀 슐트는
크라프트베르크의 사실상 모든 앨범 표지 디자인에 참여했고,
심지어 1973년에는 (신디사이저가 부각되어 기타가 더 이상 필요
없다고 판단될 때까지) 잠시나마 밴드의 기타리스트로 활동하기도
했다. 뿐만 아니라 크라프트베르크의 가장 성공적인 7인치 싱글
앨범 〈더 모델〉The Model의 가사를 공동 작사하기도 했다.
앨범 〈디 멘쉬 마쉬네〉Die Mensch-Maschine의 표지는
엘 리시츠키(53페이지 참조)의 작업에 굉장한 영향을 받았는데,
그 뒷면은 리시츠키의 책 《두 개의 정사각형에 대해》Of Two
Squares에 나온 작품을 실은 일종의 오마주이다. 엘 리시츠키의
타이포그래피가 구성주의뿐 아니라 데 스테일에도 강한 영향을
받았듯이 크라프트베르크 앨범 표지의 타이포그래피에서도
데 스테일을 엿볼 수 있다. 엘 리시츠키는 응용미술과 기술의
재결합이 주요 목표였던 바우하우스(68쪽 참조)에서 자주 강연했다는
점에서 신스 밴드synth-band가 참조하기에 아주 어울리는
작가였다.
아래의 조색판은 옆 페이지의 앨범 표지에서 추출한 것에 몇 가지
색상을 추가한 견본으로 1970년대에 이러한 스타일로 작업한
디자이너들이 사용한 대표적인 색상들이다.

c =	030%	040%	055%	015%	000%	025%	000%	000%
m =	015%	025%	035%	025%	080%	080%	090%	000%
y =	030%	040%	050%	040%	070%	085%	090%	000%
k =	000%	000%	020%	000%	000%	010%	000%	100%

1980s

2000년대 말과 2010년대 초
국제 경기 침체와 비슷한 불황 직전의
일시적인 비정상적 호경기였던 1980년대는
새로운 기술 발전의 시대로도 기억된다.
1980년대가 시작될 때만 해도
디지털 기술은 닿지도 얻지도 못할 꿈이었지만
1990년대 초에 많은 그래픽 디자이너들은
제도판이 아닌 컴퓨터 앞에 앉아 작업하게 되었다.

1980년대는 비디오게임과 소니 워크맨이 등장하고
VHS 비디오카세트가 기술적으로 우월한 베타맥스를 누르고
살아남았으며, 미국의 스페이스 셔틀 프로그램과 함께 우주 탐험의
문이 열린 시대이다. 그래픽 디자인계에서 가장 중요한 사건은
1984년 제18회 슈퍼볼 경기 3쿼터 휴식 시간에 샤이엇/데이Chiat/
Day(1995년에 TBWA\Chiat\Day로 합병)가 제작하고 리들리 스콧
Ridley Scott이 감독을 맡은 유명한 광고 영상을 통해 애플 매킨토시
Macintosh가 등장한 것이다. 물론, 커다란 어깨 패드와 부풀린
헤어스타일 등 패션 역사에 관한 책에나 나올 법한 요상한 유행들도
많았지만 1980년대는 그 어떤 시대보다 그래픽 디자인이 중요한
문화적 나침반으로 성장한 시기였다.

스타일 매거진의 등장
The rise of the style magazine

잡지의 황금기는 알렉세이 브로도비치가 《하퍼스 바자》의
아트 디렉터를 맡은 1950년대 이후로 끝났다고들 하지만 1980년대
들어 스타일에 강박적이던 당시 분위기를 완벽히 구현한 새로운
형태의 잡지, 즉 스타일 매거진style magazine의 등장을 간과할 수
없다. 스타일 매거진은 패션을 중시하고 새로운 유행과 멋진 클럽,
세련된 음악에 목말라하던 독자들에게 좋은 정보를 제공했다.
1980년대에 등장한 이 잡지들은 내용과 디자인 철학에 있어서

THE FACE No. 42

OCTOBER 1983 75p

THE FACE
◆ B O D Y A N D S O U L

◆ THE HIDD∈N FACE OF FANTASY SEX
IN THE ///IX: SEARCHING FOR N.Y.'S PERFECT BEAT
EXCLUS/VE: INSIDE FIORUCCI'S PRIVATE MUSEUM

ANNIE LENNOX UNMASKED · JAMIE REID · BRIAN ENO
GWEN GUTHRIE · MEL GIBSON · CUSTOM SCOOTERS

왼쪽 《더 페이스》의 1983년 10월호 표지. 이 표지에 실린
것은 두 번째로 만들어진 마스트헤드이다. 처음의 정사각형
로고는 1982년 9월부터 10월 사이에 지금의 것으로
교체되었다.

당연시되어온 기존의 전제들에 도전했다는 중요한 특징이 있다.
처음에 (스타일 매거진의 저항적인 예리함이 사라지고 보다
상업화된 모델이 등장하기 전에) 편집자와 디자이너들이 겨냥한
독자층은 잡지의 편집 방향, 현재와 현지의 참조, 세련된 최신
스타일 등을 기꺼이 이해해줄 사람들이었으며 그들을 매혹하기
위해서는 평범한 관행들로부터 벗어나야 한다고 생각했다. 매달
발행되는 '룩북'look books(사진가나 패션 레이블의 제본된
포트폴리오)처럼 스타일 매거진은 패션, 음악, 영화, 스포츠 분야의
속사정을 단순한 정보가 아닌 오락 형태로 제공하는 내용들로
꾸며졌다. 주류 잡지들은 전통적으로 광고를 통해 출판 수익을
얻었지만 새로이 나타난 스타일 매거진은 첫 페이지부터 끝까지
수준 높고 일관된 디자인을 유지하는 것을 더욱 중요시했다.
다시 말해, 이들 잡지는 독자들에게 외면받느니 차라리 수익을
포기하겠다는 일념으로 잡지 이미지와 맞지 않는 광고주들을
거절했던 것이다.
1980년대 초반에 특히 두각을 나타낸 스타일 매거진으로는 1980년

런던에서 발행된 《더 페이스》The Face와 《i-D》를
들 수 있다. 《더 페이스》의 편집자는 음악 주간지
《뉴 뮤지컬 익스프레스》New Musical Express에서
실력을 쌓아 음악 잡지 《스매시 히츠》Smash Hits를
만들어 성공을 거둔 닉 로건Nick Logan이었다.
그는 1981년에 네빌 브로디(188 – 189쪽 참조)를
《더 페이스》의 디자이너 겸 아트 디렉터로 임명했는데,
브로디가 디자인한 혁신적인 헤드라인 타이포그래피와
레이아웃은 시각적인 면에 주목하던 독자들의 마음을 즉각
사로잡았다. 브로디가 영향받고 선호한 러시아 구성주의(62 – 65쪽
참조)는 그로 인해 다시금 각광받게 되었는데, 그 특유의 그래픽
디자인은 1980년대에 많은 이들에 의해 모방되었다. 매우
대중적이고 유통량도 많았던 《더 페이스》를 통해 전반적인
포스트모더니즘 그래픽 디자인이 일반 독자층의 주목을 받기
시작했으며, 1986년에 《더 페이스》를 그만둔 브로디는 로건이
지원한 또 다른 프로젝트인 남성 스타일 매거진 《아레나》Arena의
아트 디렉터가 되었다. 《더 페이스》는 2004년에 폐간되었다.
1980년에는 영국 《보그》의 전 아트 디렉터 테리 존스Terry Jones를
필두로 《i-D》가 발간되었는데, 창간호는 아마추어가 만든 DIY 팬진
fanzine 같은 거친 형태였으나 첫 몇 호들의 내부 양면 페이지는
굉장히 해체적인 디자인을 선보였다. 존스는 가독성의 한계를
끌어내릴 수 있는 만큼 끌어내리고 싶어 했다. 그의 아트 디렉션에는
포스트모더니즘적인 색채가 뚜렷했으며, 1980년대 편집 디자인

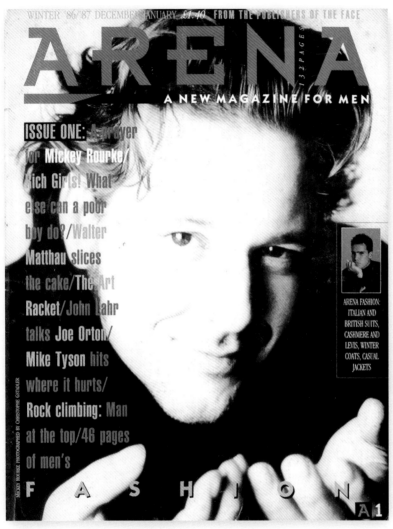

하면 떠오르는 특징들이 풍부했다. 내용면에서 《i-D》는 《더 페이스》와는 달리 고급스럽고 세련된 패션이 아닌 길거리 패션을 강조했다. 또한 패션과 다큐멘터리의 성격을 겸비한 '스트레이트 업'The Straight Up이라는 인물 사진 스타일을 개척하기도 했다. 이 사진 스타일은 프로 모델이 아닌 런던 길거리에서 마주친 옷차림이 좋은 일반인들을 대상으로 현장의 가용한 장소에서 촬영되었다. 《i-D》는 모더니즘풍으로 회귀하는 분위기 속에서 해체적인 미학이 점점 약해지기는 했지만 그 세련미는 아직까지 남아 있다.

위 네빌 브로디는 1986년에 창간한 《아레나》의 첫 번째 아트 디렉터였다. 《아레나》는 이후 많은 남성 잡지들이 속속 등장함에 따라 22호를 끝으로 2009년에 폐간되었다.

i-D

STARRING:
CAPRICORN
AQUARIUS
PISCES
ARIES
TAURUS
GEMINI
CANCER
LEO
VIRGO
LIBRA
SCORPIO
SAGITTARIUS
▼

ALL STAR

왼쪽 《i-D》는 창간 당시 DIY 팬진의 미학을 추구했지만 금세 1980년대 초의 다른 스타일·패션 매거진들처럼 보다 세련된 모습으로 전향했다. 닉 나이트Nick Knight의 사진. 《i-D》 1983년 4월 제14호 '디 올 스타'The All Star.

아래 패션 사진 '스트레이트 업'이 등장한 《i-D》 제1호의 첫 양면 페이지. 스티브 존스턴Steve Johnston의 사진. 《i-D》 1980년 제1호.

Wi-D!

STRAIGHT UP

COLIN: Made - Colin is wearing black pleated trousers which he made himself. The cardigan is from Marks and Spencers, £9.99 and the shoes from Axiom in the Kings Road, £5.99. Fave music - Siouxsie and the Banshees and David Bowie.

Photographed by Steve Johnston

Anonymous girl with spiky hair-do.

1980s

왼쪽 1984년에 등장한 이래 애플
매킨토시는 상당히 많은 변화를 겪었다.
현재의 애플 맥프로 데스크톱은 30년
전의 엔지니어들이 그저 꿈만 꾸던 처리
성능을 지니게 되었다. 애플사Apple Inc.
제공 이미지

세 개의 'A'
The three 'A's

1980년대 중반에 등장한 세 개의 'A'는 100년 전 라이노타이프사와
모노타이프사가 행 주조기와 문자 주조기를 선보인 이래 그래픽
디자인계를 가장 크게 뒤흔들어놓았다. 세 개의 A란 바로 애플
Apple, 어도비Adobe, 알두스Aldus로, 이들 각각의 제품이 모여
탄생한 새로운 기술은 그때까지 꿈도 꾸지 못한 작업 방식을 그래픽
디자이너들에게 선사했다. 이로 인해 탁상출판 혁명이 일어났지만
거대한 변혁의 시기가 늘 그렇듯 모든 이들에게 환영받지는 못했다.
1984년에 캘리포니아의 작은 회사 하나가 당시로서는 선진적인
그래픽 성능과 혁신적인 유저 인터페이스를 갖춘 컴퓨터를
출시했다. 바로 애플의 매킨토시이다. 맥은 가격이 비쌌지만
혁신 기술과 새로운 작업 방식에 흥미를 가진 그래픽 디자이너들의
시선을 사로잡은 덕분에 초기 판매 실적이 좋았다. 이때만 해도 많은
디자인계 종사자들은 기존의 조판업자와 미술가들이 큰 걱정을
할 필요가 없다고 판단했다. 그런데 1년이 지나 훌륭한 컴퓨터지만
사용이 제한적이었던 맥의 판매가 저조해질 때쯤 캘리포니아에
소재한 또 다른 회사인 어도비가 페이지 기술記述 언어인
포스트스크립트PostScript를 발표해 컴퓨터로 가변 벡터 도형
scalable vector graphics을 만들고 인쇄하는 것이 가능해졌다.
가변 벡터 도형이란 점과 직선, 곡선, 윤곽들로 구성된 이미지를
뜻하는데, 포스트스크립트 서체에서 각 글자는 개별적인 벡터
이미지에 해당한다.
같은 해에 애플은 포스트스크립트로 가동되는 탁상용 프린터인
레이저라이터LaserWriter를 출시했고, 워싱턴의 소프트웨어
개발회사 알두스는 페이지 레이아웃 소프트웨어인 페이지메이커
Pagemaker를 출시해 그래픽 디자이너와 타이포그래퍼들에게
새로운 작업 방식을 제공했다. '탁상출판'desktop publishing이라는
용어를 만들어낸 사람도 바로 알두스의 창립자 폴 브레이너드
Paul Brainerd이다. 이러한 장비들은 비싼 편이었기 때문에 그래픽
디자인에 즉각적인 영향을 미치지는 못했지만 2년 정도 지나자
조판에 따로 돈을 들이지 않아도 된다는 점에서 장비에 투자할
명분이 생겼다. 타이포그래피 업자들이 이의를 제기한 것도 바로
이때부터였다. 양질의 조판은 다년간의 경험을 지닌 전문가들의
손에서 제작되는 것인데, 이제는 장비만 갖추면 아무나 조판을 하게
되었다는 점이 문제였다. 1960년대에 사진식자가 등장했을 때

타이포그래피의 질적 수준이 저하됐던 것처럼 이번에도
디자이너들은 발전이라는 이름으로 타이포그래피에 끔찍한 범죄를
저질렀다. 이는 최종 사용자들의 경험 부족과 초창기 기술의 한계
때문에 어쩔 수 없는 문제였지만 이러한 부작용이 밑바탕이 된
덕분에 1980년대 후반과 1990년대의 극단적인 스타일들이 탄생할
수 있었다.
루디 반데란스Rudy VanderLans, 주자나 리코Zuzana Licko 같은
진보적인 서체 디자이너들과 볼프강 바인가르트, 에이프릴 그레이먼
(192 – 193쪽 참조), 네빌 브로디(188 – 189쪽 참조), 에릭 슈피커만
Erik Spiekermann 같은 디자이너들 그리고 미시간의 크랜브룩
미술 아카데미Cranbrook Academy of Art(187쪽 참조) 같은
계몽적인 교육기관들 덕분에 디지털 타이포그래피는 1990년대에
그래픽 디자인의 모양새에 영향을 미친 해체적 스타일로 자리
잡을 수 있었다. 시간이 흐름에 따라 하드웨어와 소프트웨어가
개선되었고 다행히 그래픽 디자이너들의 조판 능력도 나아져서
디자인계는 자신들의 작업 방식과 결과물을 보다 능숙히 통제하게
되었다.

크랜브룩 미술 아카데미
Cranbrook Academy of Art

세상의 수많은 중요한 미술 교육기관들 중
오직 하나를 소개하는 것은 부당할지도 모르겠지만
일찍이 뉴웨이브 타이포그래피를 지지하면서
포스트모더니즘적인 접근법으로 그래픽 디자인을
교육한 미시간 블룸필드 힐즈의 크랜브룩 미술
아카데미는 언급하고 넘어갈 필요가 있다.
전통적으로 유럽과 미국의 그래픽 디자인 교육의
초점은 학생들에게 국제 타이포그래피 스타일의
규칙들과 디자인 실무를 가르쳐서 직업 디자이너로
준비시키는 것이었다. 1971년에 그래픽 디자이너
캐서린 맥코이Katherine McCoy와 그녀의 남편인
산업 디자이너 마이클 맥코이Michael McCoy가
크랜브룩 미술 아카데미에서 가르치게 되었는데,
캐서린 맥코이는 디자인적인 실험 정신이라든가
디자인적 해법을 온전하게 표현하는 일이 시각적
규칙을 엄격히 준수하거나 디자인업계의 요구에
영합하는 일보다 중요하다고 생각했다. 그래서
크랜브룩에서 그래픽 디자인 프로그램을 맡자마자
이를 강조하는 방향으로 프로그램을 재구성했다.
이 석사 프로그램은 과제와 마감으로 구성된 기존
시스템 대신에 학생 각자가 주도적으로 실시한 작업을 들고 와
매주 비평을 받고 학기말에 스스로를 자체 평가하는 개방적인
방식으로 진행됐다. 최종적으로는 졸업을 위한 학위 프로젝트와
논문이 요구됐다.
실험성과 자율성을 강조하는 이러한 접근법은 철저하게
포스트모더니즘적인 것이었고, 혁명인 동시에 논란이었다.
하지만 맥코이의 혁신적인 교육법은 여러 크랜브룩 졸업생들의
성공을 통해 그 효과가 입증되어 로레인 와일드Lorraine Wild
지도하의 캘리포니아 예술학교Cal Arts 등 다른 중요한
학교들에서도 채택되었다. 볼프강 바인가르트 같은 객원 강사들
덕분에 크랜브룩의 명성은 더욱 공고해져 '크랜브룩 스타일'은
1980년대와 그 이후에 큰 영향력을 지니게 됐다. 크랜브룩 하면
특히 디지털 그래픽 디자인과 타이포그래피를, 그리고 새로운
디지털 미학의 보급에 일조한 그 학교의 많은 졸업생들을 떠올리게
된다. 크랜브룩의 졸업생 중에는 앤드류 블로벨트Andrew Blauvelt,
엘리엇 얼스Elliott Earls, 에드워드 펠라Edward Fella, 제프리 키디

위 캐서린 맥코이가 1989년에 디자인한 크랜브룩
미술 아카데미 신입생 모집 포스터. 배경의 사진 콜라주는
학생들이 만든 작품들로 구성되었다. 그 위에 겹쳐진 도표를
보면 크랜브룩이 추구한 실험적 교육 방식을 엿볼 수 있다.

Jeffery Keedy, P. 스콧 마켈라P. Scott Makela, 낸시 스콜로스
Nancy Skolos, 토마스 웨델Thomas Wedell, 루실 테나자스Lucille
Tenazas, 로레인 와일드 등이 있다.

Neville Brody

1957년 런던에서 태어난 네빌 브로디는 혼지 미술대학교Hornsey College of Art에서 미술 기초과정을 공부한 뒤 1976년에 런던 인쇄대학London College of Printing, LCP의 그래픽 과정에 입학했다. 브로디에게 그곳은 조금 숨 막히는 곳이었다. 무엇을 만들든 작품의 잠재적인 상업성보다 아이디어가 중요하다고 믿었던 그는 선생들로부터 작업이 '비상업적'이라는 비판을 받곤 했다. 펑크 씬이 그 정점에 다가가던 이 시기에 브로디도 다른 여러 동시대 작가들처럼 펑크 사상과 연결된 스타일이나 기운에 영향받았다. 하지만 그는 동시에 다다이즘과 러시아 구성주의(62-65쪽 참조)를 비롯해 1920년대와 1930년대의 역사적인 그래픽 스타일에도 매력을 느꼈다. 엘 리시츠키(53쪽 참조)와 알렉산드르 로드첸코 (72-73쪽 참조) 같은 디자이너들의 열렬한 팬이었던 그는 구성주의를 현대적으로 해석할 때 그들의 작품을 참고했다. 펑크가 지녔던 힘이 기울고 포스트펑크 시대가 본격적으로 시작될 무렵 브로디는 학교를 졸업하고 곧바로 레코드 레이블인 로킹 러시안Rocking Russian의 앨범 재킷 디자이너로 합류했다. 그의 1988년 저작 《네빌 브로디의 그래픽 언어》The Graphic Language of Neville Brody(템스 앤드 허드슨 출판사Thames & Hudson)의 표현을 빌리자면, 그는 아홉 달 동안 '절대적인 가난'을 겪고 나서 로킹 러시안을 떠나 스티프 레코드를 거쳐 1981년까지 페티시 레코드Fetish Records에 머물렀다. 이 시기에 브로디는 닉 로건이 1980년 5월에 창간한 혁신적인 잡지 《더 페이스》의 아트 디렉터로

임명되어 이를 기반으로 명성을 쌓아갔다. 《더 페이스》에서 일한 6년간 그는 길거리 패션에서부터 미국 미드 센추리 모던의 난해한 요소들까지 다양한 원천을 활용해 서체와 형태로 이루어진 완전한 시각언어를 창조함으로써 《더 페이스》의 디자인에 완전히 새로운 것을 끌고 들어왔다. 브로디가 푹 빠져 있던 러시아 구성주의가 이 과정에서 큰 역할을 했는데, 그는 매호마다 기사 헤드라인에 쓸 맞춤 서체와 그림문자를 만들었다. 그는 대부분의 작품을 손으로 만들었지만 새로운 디지털 기술에도 관심이 있어서 그것이 막 등장했을 무렵부터 컴퓨터를 사용했다. 이때 그가 손으로 그려서 만든 헤드라인 중 일부는 글자들을 완전히 갖춘 서체로 상업 발행되었다.

브로디는 1986년에 남성 잡지 《아레나》의 아트 디렉터가 되어 1990년까지 일했다. 같은 시기에 그는 (1994년에 생긴 리서치 스튜디오Research Studios의 전신인) 자신의 회사 네빌 브로디 스튜디오Neville Brody Studio를 세웠고, 템스 앤드 허드슨 출판사에서 출간된 그의 책은 런던 빅토리아 앨버트 미술관에 작품과 함께 전시되었다. 현대의 그래픽 디자이너로서 최초로 이러한 영예를 누린 덕분에 그는 디자인계에서 록스타 같은 존재가 되었다.

리서치 스튜디오는 런던뿐 아니라 파리, 베를린, 바르셀로나에도 사무실을 두고 있으며 영화, TV, 웹사이트, 상품 포장, CI 등을 망라하며 독특한 시각언어를 만들어내고 있다. 브로디는 런던의

188 Retro Design

디지털 폰트 제작소 폰트숍FontShop의 창립 멤버이며, 동료
디자이너 에릭 슈피커만과 함께 폰트폰트FontFont를 세우기도
했다.

위 1987년에 브로디가 디자인한 23 스키두23 Skidoo의 앨범 〈저스트 라이크
에브리바디〉Just Like Everybody의 표지. 그의 훌륭한 맞춤형 문자 도안이 들어가
있다.

아래 《더 페이스》 1985년 3월 제59호의 양면 페이지들.

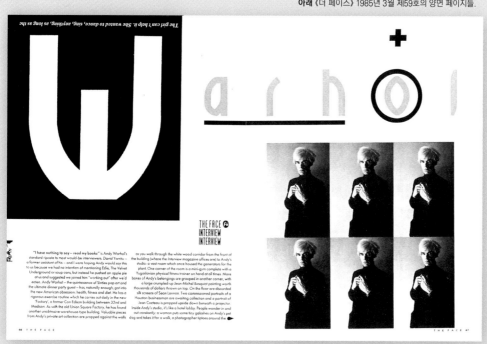

Studio Dumbar

1940년 네덜란드에서 태어난 그래픽 디자이너 헤르트 둠바르Gert Dumbar는 1959년부터 1964년까지 헤이그의 왕립미술아카데미Royal Academy of Fine Arts에서 그래픽 디자인과 그림을 공부했고, 1964년부터 1967년까지는 런던으로 건너가 왕립예술대학교Royal College of Art에서 타이포그래피를 공부했다. 대학 시절 둠바르의 개인적인 디자인 철학은 1960년대에 리투아니아 출신 미술가이자 디자이너인 조지 마치우나스George Maciunas가 창설한 현대 예술운동 집단 플럭서스Fluxus의 아이디어로부터 큰 영향을 받았다. 플럭서스는 다다이즘 미술가 마르셀 뒤샹(47쪽 참조)으로부터 주된 영향을 받았고, DIY의 미학과 함께 반상업주의적 감성을 내세우며 미술가와 디자이너들로 하여금 전용轉用하고 싶은 소재나 작품은 무엇이든 자기 작업에 이용할 것을 권장했다.

아직 학생일 때 둠바르는 연출 사진staged photography이라 이름 붙인 기법을 실험해 완성해냈다. 연출 사진은 오린 종이, 종이 반죽, 또는 주변의 물건들을 이용해 만든 정물을 콜라주로 된, 또는 질감이 있는 표면을 배경으로 배치해서 찍은 사진이다. 그 위에 텍스트나 그림 등을 추가로 겹쳐서 다층의 포스터와 복잡한 타이포그래피를 만들어내기도 했는데, 이는 훗날 스튜디오 둠바르Studio Dumbar 특유의 '룩'look이 되었다. 그 결과물의 의미를 이해하기 위해서는 감상자의 능동적인 해석이 필요하다는 점에서 둠바르의 스타일은 포스트모더니즘적이라고 할 수 있다.

둠바르는 1967년에 디자인 그룹 텔 디자인Tel Design의 크리에이티브 디렉터가 되어 CI를 중심으로 작업을 했고, 그 과정에서 네덜란드 철도Dutch Railways를 중요 고객으로 확보했다.

이렇게 성공을 거두었지만 회사의 엄격한 상업적 사업 모델에 답답함을 느낀 그는 1977년에 텔 디자인을 떠나 헤이그에 스튜디오 둠바르를 차리고 보다 예술적인 프로젝트를 취사선택할 자유를 얻었다. 역설적으로 둠바르의 많은 기존 고객들은 오히려 그의 그런 점을 좋아했던지 그의 새 회사 스튜디오 둠바르와 작업을 이어갔다. 스튜디오 둠바르는 설립 당시부터 유연한 작업 방식으로 유명했는데, 그들은 이를 '통제된 혼돈'이라고 불렀다. 이 시스템에 따라 모든 디자이너들은 동등한 자격으로 협업을 했고, 팀워크와 열린 대화는 창작 과정의 중요한 요소였다. 또한 많은 인턴들에게 직업으로서의 디자인을 맛볼 기회를 주었으며, 1980년대부터는 왕립예술대학교 및 미시간의 크랜브룩 미술 아카데미(187쪽 참조)와 긴밀한 관계를 유지했다. 수년간 스튜디오 둠바르가 확보한 고객으로는 애플, 나이키Nike, 필립스Philips, 암스테르담 국립미술관 그리고 PTT (네덜란드 우편·전신·전화국)가 있다. 특히 스튜디오 둠바르가 PTT를 위해 진행한 CI 프로그램은 지금껏 최대 규모였다. 2003년에 헤르트 둠바르가 은퇴한 후 미헬 데 부르Michel de Boer가 크리에이티브 디렉터를 맡게 된 스튜디오 둠바르는 로테르담으로 소재지를 옮기고, 2005년 상하이와 2012년 서울에 각각 사무실을 설치했다. 2010년부터는 크리에이티브 디렉터 리자 에네베이스Liza Enebeis, 고객 서비스 책임자 카르멘 케킥Karmen Kekic, CEO 겸 전략 담당자 톰 도레스테인Tom Dorresteijn 등이 스튜디오 둠바르를 이끌고 있다.

왼쪽 네덜란드 우편·전신·전화국이 KPNKoninklijke PTT Nederland으로 민영화됨에 따라 1989년에 디자인한 CI 매뉴얼. 디자인은 스튜디오 둠바르가, 사진은 헤르트 스뤼르스Gerrit Schreurs가 담당했다. 스튜디오 둠바르 제공 이미지

위와 오른쪽 매년 6월 암스테르담에서 열리는 네덜란드에서 가장 오래되고 규모가 큰 행위예술 축제 홀란드 페스티벌Holland Festival의 홍보 포스터들과 프로그램. 1987년부터 1989년까지 스튜디오 둠바르 (디자인 담당)와 렉스 반 피터슨 Lex van Pieterson(사진 담당)이 제작했다. 스튜디오 둠바르 제공 이미지

April Greiman

1948년에 대도시 뉴욕에서 태어난 에이프릴 그레이먼은
1970년대부터 뉴욕에서 그래픽 디자이너 활동을 시작했다. 그녀는
1966년부터 1970년까지 캔자스시티 미술대학교Kansas City Art
Institute에서 공부한 뒤 스위스의 바젤 예술공예학교Allgemeine
Künstgewerbeschule에서 1년간 대학원 생활을 했다. 그레이먼은
아르민 호프만과 볼프강 바인가르트 밑에서 공부하며
국제 타이포그래피 스타일과 바인가르트가 발전시킨 뉴웨이브
타이포그래피의 영향을 받았다. 스위스 펑크라 불리던 뉴웨이브
타이포그래피는 모더니즘의 전통적인 요소를 배격하고
후기산업주의적인 접근을 따랐다. 다시 뉴욕으로 돌아온 그녀는
지칠 줄 모르는 창작욕에 목말라 1976년에 새로운 씬을 찾아
로스앤젤레스로 갔다. 그리고 그곳에서 여러 분야를 아우르는
그래픽적 접근법을 발전시키며, 몇 년 후 디지털 혁명에서 탄생할
스타일들의 전조가 될 기법들을 실험했다.
서부로 간 뒤로 맡은 첫 일거리의 이미지 촬영을 위해 그레이먼은
디자이너이자 사진가인 제이미 오저스Jayme Odgers를 고용했다.
이것을 계기로 두 사람의 창의적인 파트너십은 몇 년 동안
지속되었고, 1979년 캘리포니아 예술학교 포스터와 1984년 올림픽
포스터 등의 작품을 함께 작업했다. 1982년에 그레이먼은
캘리포니아 예술학교의 그래픽 디자인 학과장으로 임명된 덕분에
당시로서는 매우 선진적인 기술들을 디자인에 적용해볼 기회를 누릴
수 있었다. 그녀는 남는 시간에 영화학과의 아날로그 컴퓨터와 최신

동영상 장비 콴텔 페인트박스Quantel Paintbox를 다뤄보는 등
자신의 다분야적 스타일을 확장시킬 굉장히 귀중한 시간과 자원을
얻었다. 덕분에 그레이먼은 처음으로 자신의 작업에 신기술을
응용해보면서 머지않아 그래픽 디자인 창작 방식이 급변할 것임을
깨달았다. 1984년에 그녀는 다시 전업 디자이너로 복귀하며 애플
매킨토시를 구입했다.
그로부터 2년 후인 1986년 당시 그레이먼의 작품들 중 가장 잘
알려진 작품이 만들어졌다. 워커 아트 센터Walker Art Center가
1993년까지 발간한 《디자인 쿼털리》Design Quarterly는
그레이먼에게 제133호의 소재 겸 디자이너가 되어줄 것을 부탁했다.
그녀는 잡지의 해당 호를 '말이 되는가?'Does It Make Sense?라는
제목을 붙여 서른두 쪽짜리 표준 규격이 아닌 가로세로 3X6피트의
대형 접이식 포스터 형태로 만들었다. 포스터 앞면에는 그레이먼
자신의 나체를 찍은 사진들로 구성한 디지털 이미지 위에 이미지와
텍스트의 블록들이 겹쳐져 있고 뒷면에는 디지털 기술 기호들과
함께 동영상에서 따온 화면들이 실려 있었다. 당시의 신기술은 겨우
사용이 가능한 수준이어서 렌더링과 인쇄 속도가 굉장히 느리고
파일 하나를 인쇄하려면 꼬박 하루가 걸렸다는 점에서 이는 상당한
업적이라 할 수 있다. '말이 되는가?'가 나오기 전까지 매킨토시를
본격적인 디자인 장비로 사용하는 것은 말도 안 된다는 의견이
보통이었지만, 이 포스터가 등장하자 상황은 달라졌고 에이프릴
그레이먼은 디지털 디자인의 선구자 중 한 사람으로 자리 잡았다.

왼쪽 처음부터 그레이먼은 디지털 기술 발전이 새로운 기회를
줄 것이라고 믿었다. 그녀가 디자인한 《디자인 쿼털리》 제133
호는 실험적 창작가 제1세대를 대표하는 뛰어난 작품이다.
이 이미지는 초창기 비트맵 기반 그림 소프트웨어인 맥페인트
MacPaint로 조합된 것이다. 에이프릴 그레이먼 제공 이미지

아래 1983년 로스앤젤레스에서 열린 가구 디자인 심포지엄의
3D 포스터 〈네 차례 내 차례〉Your Turn My Turn. 오늘날이야
손쉽게 3D 작업을 할 수 있지만 당시 그레이먼이 디자인한
이 포스터는 시대를 매우 앞서가는 작품이었다.
에이프릴 그레이먼 제공 이미지

그녀는 현재 로스앤젤레스에서 자신의 디자인회사 메이드 인
스페이스Made In Space를 운영하고 있다.

Monotype

Lutrix

Lucida Sans

ITC Usher

Arial *

ITC Stone

Rotis Semi

TYPEFACE

Calvert
TRAJAN
ood
Matrix
Serif
Serif
Serif
SIX

1980년대에 등장한 디지털 조판은 가용한 기술이 서체 디자이너들의 선택을 좌우한다는 사실을 다시금 증명했다. 당시의 디지털 프린터들은 고해상도 출력이 불가능했기 때문에 디지털 출력을 위해 저해상도에서도 보기 괜찮은 서체들이 디자인되었다. 해체적인 타이포그래피와 역사적 색채가 강한 서체들이 근대의 기하학적 미학과 결합해 1980년대의 특색을 만들었다.

Monotype Calvert
마거릿 칼버트Margaret Calvert | 1980

Arial
로빈 니콜라스Robin Nicholas,
패트리샤 손더스Patricia Saunders | 1982

ITC Usherwood
레스 어셔우드Les Usherwood | 1984

Lucida Sans
찰스 비글로우Charles Bigelow,
크리스 홈스Kris Holmes | 1985

Matrix
주자나 리코Zuzana Licko | 1986

Typeface Six
네빌 브로디Neville Brody | 1986

ITC Stone Serif
섬너 스톤Sumner Stone | 1987

Lunatix
주자나 리코Zuzana Licko | 1988

Rotis Semi Serif
오틀 아이허Otl Aicher | 1988

Trajan
캐롤 트웜블리Carol Twombly | 1989

Arial
ABCDEFGHIJKLM
NOPQRSTUVWXYZ
abcdefghijklm
nopqrstuvwxyz
1234567890
(.,:;?!$£&-*){ÀÓÜÇ}

에어리얼Arial은 마이크로소프트Microsoft 윈도우Windows와 애플 맥 OS X 운영 체제의 전 버전에 기본으로 포함된 산세리프 서체로서 가장 유명할 것이다. 그렇기 때문에 디자이너가 아닌 (절대 폄하하는 의도는 아니다) 일반인들은 진공청소기를 '후버스'Hoovers라고 부르듯 산세리프 서체를 '에어리얼'이라고 부르기도 한다. 어디에나 흔히 사용되는 탓에 전문 디자이너들에게 외면당하기도 하지만 에어리얼은 굉장히 다양한 스타일과 굵기를 갖춘 디자인이 매우 훌륭하고 유용한 서체이다. 헬베티카와 꽤 비슷하지만 헬베티카의 'R'이 다리 획이 구부러진 반면에 에어리얼의 'R'은 직선이라는 점 등에서 미묘한 차이가 있다. 1982년에 로빈 니콜라스Robin Nicholas와 패트리샤 손더스Patricia Saunders가 모노타이프를 위해 디자인한 에어리얼은 IBM 3800-3 레이저 프린터의 설치 폰트로 처음 등장했다.

ITC Stone Serif
ABCDEFGHIJKLM
NOPQRSTUVWXYZ
abcdefghijklm
nopqrstuvwxyz
1234567890
(.,:;?!$£&-*){ÀÓÜÇ}

ITC 스톤 세리프ITC Stone Serif 서체군은 어도비의 타이포그래피 디렉터였던 섬너 스톤Sumner Stone이 1987년에 디자인한 초창기 거대 서체군이다. 1980년대에는 한 디자인 안에 여러 서체들을 혼용하는 방법을 연구하는 프로젝트들이 많았는데, 그중에서도 주목받은 것이 바로 ITC 스톤 세리프이다. ITC 스톤 세리프는 ITC 스톤 산스ITC Stone Sans, ITC 스톤 휴머니스트 ITC Stone Humanist, ITC 스톤 인포멀 ITC Stone Informal과 함께 하나의 세트를 완성한다. 이렇게 한 그룹으로 묶기 위해 디자인된 서체들은 스타일은 달라도 대문자 높이, 엑스 하이트, 가로획과 세로획의 굵기가 일률적이라는 이점이 있다. 각 스타일은 중간, 세미볼드, 볼드의 세 가지 굵기를 지닌다.

Rotis Semi Serif

ABCDEFGHIJKLM
NOPQRSTUVWXYZ
abcdefghijklm
nopqrstuvwxyz
1234567890
(.,:;?!$£&-*){ÀÓÜÇ}

TRAJAN

ABCDEFGHIJKLM
NOPQRSTUVWXYZ
ABCDEFGHIJKLM
NOPQRSTUVWXYZ
1234567890
(.,:;?!$£&-*){ÀÓÜÇ}

1988년에 독일 디자이너 오틀 아이허 Otl Aicher에 의해 네 가지 스타일로 디자인된 로티스Rotis는 앞서 소개한 스톤 서체군처럼 세리프와 산세리프가 섞인 실험적인 통합 서체군이다. 아이허의 목표는 스타일이 달라도 전체 텍스트의 명암(흔히 타이포그래피 색채typographic colour라고 불리는)이 균일하도록 만드는 것이었다. 그렇게 하면 표제, 본문, 캡션에 각기 다른 스타일을 사용해도 시각적인 조화를 유지할 수 있었다. 로티스는 로티스 세리프Rotis Serif, 로티스 세미 세리프 Rotis Semi Serif(여기에 실린 서체), 로티스 세미 산스Rotis Semi Sans, 로티스 산스Rotis Sans 등의 스타일로 구성되었고, 그 최종 결과물은 높은 가독성과 독립적인 스타일을 갖추며 엄청난 인기를 누렸다. 로티스라는 이름은 아이허가 살았던 로이트키르흐 임 알고이의 한 지역에서 따온 것이다.

로마의 트라야누스 원주Trajan's Column 기부基部에 새겨진 문자를 토대로 탄생한 트레이전Trajan은 1980년대 후반 어도비가 디지털 서체에 손을 뻗으면서 제작한 초창기 서체에 속한다. 1989년에 캐롤 트웜블리Carol Twombly에 의해 디자인된 트레이전은 주조식자와 사진식자를 벗어난 이후 가장 훌륭한 새김글씨 세리프의 하나이며, 어도비의 모던 앤션츠 컬렉션 Modern Ancients Collection에 속하기도 한다. 원본인 트라야누스 원주의 문자처럼 트레이전에도 소문자가 없다. 트레이전은 디자이너들에게 꾸준히 사용되었고 특히 영화 홍보 포스터의 기본 서체로 유명해지기도 했다. 원래는 굵기가 두 개였지만 지금은 확장되어서 엑스트라 라이트Extra Light부터 블랙Black까지 여섯 개의 굵기가 포함되어 있다.

더 모던 포스터
The Modern Poster

에이프릴 그레이먼April Greiman | 1988

에이프릴 그레이먼은 디지털 기술의 초창기부터 디지털 이미지를
아날로그나 수작업 요소들과 결합하는 방법을 모색했다. 디지털
기술이 막 등장한 1980년대에는 디지털 카메라도 없었고 데스크톱
스캐너는 아주 초보적인 수준이었으며 디지털 인쇄는 매우
제한적이었다. 그의 목표는 디지털 기술을 이용해 그래픽
디자인으로서 손색이 없는 동시에 그저 '컴퓨터로 만든 것' 이상의
작품을 창작하는 것이었다. 당시 디자인계는 전반적으로 디지털
기술에 회의적이었기 때문에 그레이먼처럼 새로운 기술을 지지하는
작가들은 모두에게는 아니더라도 최소한 스스로에게 그 가치를
증명해 보여야 했다.
뉴욕 현대미술관 전시회 홍보를 위해 5색 오프셋 석판 인쇄로 만든
〈더 모던 포스터〉The Modern Poster는 이미지들을 결합해 만든
그래픽 디자인 작품의 훌륭한 사례이다. 망판網版의 점들과
해체적인 기준선망은 그레이먼의 예전 작품들에서도 나타나는
개성적 특징들이지만, 동영상에서 따온 화려한 색상의 이미지들과
면들을 겹쳐 만든 3D 효과는 스타일적인 발전이라 할 수 있다.
아래의 조색판은 옆 페이지의 포스터에서 추출한 것에 몇 가지
색상을 추가한 견본으로 1980년대에 이러한 스타일로 작업한
디자이너들이 사용한 대표적인 색상들이다.
에이프릴 그레이먼 제공 이미지

―― 곡선을 그리며 배열된 서체와 그 위에 얹힌
기하학적인 그림은 포스터의 구도에 운동성을
부여하며 각 요소들이 틀 안에서 회전하는 듯한
인상을 준다.

―― 모든 구성 요소들은 실제로는 같은 레이어에
존재하지만 색채면의 겹침, 투명 효과,
망판의 점들로 인해 입체감이 매우 생생하다.

―― 임포트import한 동영상 화면으로 만든 다색의
기준선망들이 극단적으로 원근감을 표현하고 있다.
그레이먼은 이 기법의 창시자 중 한 명이다.

c =	005%	000%	010%	015%	050%	050%	040%	000%
m =	020%	020%	040%	100%	045%	030%	030%	000%
y =	015%	080%	080%	100%	000%	020%	065%	000%
k =	000%	000%	000%	005%	000%	005%	010%	100%

1990s

1990년대는 인터넷이라는 멋진 매체를 통해
(예전부터 있었던 개념이기는 하지만)
다문화주의가 크게 부각된 시대였다.
평등주의적 관점에서 볼 때 여태껏
인터넷만큼 접근성이 좋은 정보 전달 매체는 없었다.
대중문화가 정치적·민족적 경계를 초월해
퍼져나가기 위해서는
서로 다른 미디어 플랫폼들에 맞춰 손쉽게 변형되고,
재빨리 적용되며, 효율적으로 전달될 수 있는
새로운 그래픽 언어가 필요했다.

다행히 그러한 의사소통 방식을 개발할 수단은 이미 가용한
상태였고, 디지털 기술은 그래픽 디자이너들에게 이를 실현할
장치를 제공했다. 이후 20년 동안 자본주의의 영향력과 소비주의
문화는 점점 공고해졌고 결국 1930년대 대공황 이후 최악의 국제적
경기 침체가 야기되기도 했다.
새로운 기술이 가져온 기회들로 막대한 돈을 벌어들인 벼락부자들이
양산됐으나 2000년에 '닷컴 버블'dot com bubble이 꺼지자 소수의
생존자만을 남기고 모두 무너져버렸다. 그래픽 디자인계에서는
이러한 10년간의 경험을 반영해 복고풍 스타일이 마구 혼합된 시각
작품들이 나타났고, 20세기 전반기의 작가들과 여러 면에서 비슷한
종류의 그래픽 디자이너들이 등장했다. 윌리엄 모리스가 살아
있었다면 인터넷을 굉장히 싫어했겠지만 어쨌건 그의 철저한 윤리적
지침은 여전히 살아 있었고, 20세기의 끝 무렵 그래픽 디자인은 그저
운동화 한 켤레를 더 팔기 위한 도구가 아닌 진정한 의사소통
수단으로서 의미를 다시금 되찾았다.

MADONNA!

JUNE $ 2.50 U.K. £2.40

위 잡지 《인터뷰》Interview 1990년 6월호 표지. 허브 리츠Herb Ritts의 사진을
가지고 파비앙 바롱Fabien Barron이 디자인했다.

1990s

디지털 시대
The digital age

1990년대에는 그래픽 디자인에 대한 포스트모더니즘적인 접근, 해체적 타이포그래피의 지향, 키치한 복고 스타일의 전용轉用 등이

꾸준히 강화되었다. 하지만 그보다 더 중요한 것은 그래픽 디자인에 엄청난 영향력을 미친 디지털 기술일 것이다. 1990년대 스타일은 관련 기술의 발전과 더불어 꾸준한 상승 곡선을 그리며 확산되었고, SF와 비디오게임의 시각적 요소들을 흡수하기도 했다. 디지털의 독특한 미학은 볼프강 바인가르트와 에이프릴 그레이먼 같은 진보적 디자이너들이 쌓아 올린 토대 위에서 꾸준히 성장했다. 해체적인 그래픽 스타일들이 여전히 인기를 누리기는 했지만, 새로운 디지털 스타일은 투박한 비트맵 폰트나 지저분한 저해상도 그래픽에서 한발 물러섰고 디자이너들은 기술 발전이 보다 효과적으로 반영된 세련된 느낌을 선호했다.

또한 주목해야 할 것은 소프트웨어의 기능들이 일러스트와 디자인 스타일을 발전시켰다는 사실이다. 1994년에 어도비는 그래픽 소프트웨어 역사상 가장 중요하다고 할 수 있는 기능을 선보였다. 바로 '레이어'layers이다. 레이어의 등장 이전의 디자이너들은 화가들이 캔버스 위에 그림을 그리듯 하나의 레이어 위에서만 작업해야 했다. 만약 실수라도 하면 그때까지의 모든 작업이 망가지고 가상의 화판은 백지 상태로 돌아갔다. 그러나 이제 디자이너들은 레이어 덕분에 작업을 망가뜨리지 않고도 실험적인 시도를 마음껏 할 수 있었다. 1994년에 레이어가 등장하자 일러스트와 그래픽 작업은 디테일이 매우 풍부해지고 복잡해졌다.

하지만 디지털 기술 등장의 부작용으로 여태껏 그래픽 디자인을 뒷받침한 전통 업종과 기술들이

왼쪽 폴라 셰어의 1994년 포스터 〈디바는 잊혀졌다〉 The Diva is Dismissed. 제니퍼 루이스Jenifer Lewis가 퍼블릭 시어터에서 상연한 자전적 쇼의 홍보 포스터이다. 1920년대와 1930년대 러시아 프로파간다 포스터의 구성주의 스타일을 참조했다. 펜타그램 제공 이미지

많이 사라졌는데, 그중에서도 가장 막대한 손실을 입은 것이 바로 조판회사들이다. 그나마 도판 전문가들은 철자와 조각칼 대신 마우스와 키보드를 잡고 살아남았지만, 조판은 결국 디자이너들의 손으로 넘어가게 되었다. 이러한 변화는 그래픽 디자이너들 또한 곤란하게 만들었다. 숙련된 기술자가 소용없어지자 전문 디자이너들은 조판뿐 아니라 색 재현과 웹디자인 등 새로운 기술을 익혀야만 했다. 1990년대에 몇몇 디자이너들만이 곁다리로 사용하던 디지털 디자인 기술은 오늘날 모든 그래픽 디자이너들의 연장이 되었고 당시의 곤란함은 사라졌다. 그럼에도 새로운 콘셉트와 새로운 스타일, 그리고 창의적인 문제 해결은 기술로 대체할 수 있는 부분이 아니며 영원히 디자이너가 맡아야 할 몫이다. 새로운 그래픽 디자인 스타일은 디자이너에게 가용한 도구와 실험적 시도들의 증가에 맞춰 빠르게 발전해왔다. 동시에 그래픽 디자이너들은 과거를 되돌아보면서 옛 세대들이 완성해놓은 스타일을 꾸준히 참조하기도 한다.

위 《에미그레》Emigre 1991년 제19호의 표지. '실험적인 시도는 반드시 단순화된 그래픽 디자인으로 귀결되는가?'라는 문제를 다루고 있다. 서체는 크랜브룩 출신의 배리 덱Barry Deck(214쪽 참조)이 디자인한 템플릿 고딕Template Gothic 만을 사용했다. 《에미그레》 제공 이미지

왼쪽 《에미그레》 1999년 제49호는 그 이전에 나온 선언문 〈중요한 것부터 먼저〉First Things First Manifesto (205쪽 참조)를 중심으로 편집되었다. 《에미그레》 제공 이미지

1990s

수작업의 부활
The resurgence of the handmade

다른 분야도 마찬가지겠지만 '지나간 것은
반드시 돌아온다'라는 속담은 그래픽 디자인에도
적용된다. 20세기 말의 많은 디자이너들은 디지털
기술에 전통적인 '수작업' 기법을 접목시키는
방법을 열심히 실험했다. 1990년대가 다 끝나기
전에 그래픽 디자인이 기술에 파묻혀 점점
동질화되고 콘셉트가 약해졌다는 타당한
문제의식이 대두됐다. 중요한 소프트웨어
기능들이 등장할 때마다 스타일이 좌지우지되고는
했는데, 예를 들어 1990년대 초반 로울리
어프렌티스 프로덕션A Lowly Apprentice
Production이 개발한 쿼크익스프레스
QuarkXPress용 확장 기능인 섀도우 캐스터
Shadowcaster는 상당히 효과적이기는 했지만
초반에 남용되는 경향이 있었다. 이 기능이
등장하자 그 신선함이 무뎌지기 전까지 몇 달 동안
그림자 효과가 안 쓰이는 곳이 없을 정도였다.
그러나 이런 상황에서도 그래픽 디자인은 새로운 기술과 예전의
기법들을 아우르는 미학을 지향해나갔다. 예나 지금이나 그래픽
디자이너들이 직면한 가장 큰 문제는 기술이 아이디어를 규정하지
않도록 유혹을 이겨내는 것이다. 결과적으로 그래픽 디자인은
명확하고, 효과적이고, 때로는 스타일적인 소통 수단으로서 입지를
여전히 지키고 있으며, 이 과정을 이어가는 것은 기계가 아니라 기계
앞에서 작업하는 디자이너이다. 기계는 결국 현명하게 사용해야 할
연장에 불과하다.

위 스테판 사그마이스터Stefan Sagmeister가 1996년에
디자인한 루 리드Lou Reed의 앨범 〈셋 더 트와일라잇 릴링〉
Set the Twilight Reeling의 포스터는 손글씨체 타이포그래피로
적힌 노랫말을 아티스트의 얼굴에 문신처럼 배열했다.

오른쪽 막스 키스만Max Kisman은 디지털 기술을 일찍
수용한 작가이기는 하지만 그가 2001년에 디자인한 이 전시회
포스터는 툴루즈 로트레크의 작품에 담긴 삶의 기쁨을
'비非디지털적인' 시각 스타일과 손글씨체 타이포그래피로
멋지게 표현했다.

선언문 <중요한 것부터 먼저 2000>
First Things First Manifesto 2000

1999년 가을에 작성되어 《애드버스터스》Adbusters, 《에미그레》 제51호, 《AIGA 그래픽 디자인 저널》AIGA Journal of Graphic Design, 《아이 매거진》Eye Magazine 8권 33호, 《블루프린트》 Blueprint, 《아이템스》Items 등에 동시에 게재된 선언문 〈중요한 것부터 먼저 2000〉First Things First Manifesto 2000은 영국의 디자이너이자 활동가인 켄 갈런드(141쪽 참조)가 1964년에 쓴 원래의 선언문을 갱신한 것이다. 처음의 선언문이 등장했을 때처럼 디자인계는 이 새로운 버전에 대해서도 엇갈린 반응을 보였지만, 그래픽 디자인 본연의 진정한 최우선 과제가 무엇인가 하는 논의에 다시금 불을 지피고자 한 선언문의 목적은 달성되었다. 선언문의 전문을 소개하는 것으로 그래픽 디자인 전반에 관한 서술을 끝마치면 좋을 것 같다. 이 선언문은 오늘날 그래픽 디자이너에게 자신의 작업을 보다 주의 깊게 들여다보고 20세기에 탄생한 광범위한 작품들을 돌아봄으로써 수많은 선배 그래픽 디자이너들의 작업에 스며든 책임감과 도덕적 의무를 상기할 것을 촉구한다.

선언문
이 선언문에 서명한 그래픽 디자이너, 아트 디렉터, 비주얼 커뮤니케이터 일동은 우리의 재능이 광고를 위한 기술이자 도구로 사용될 때 가장 수익성 있고 효과적이며 바람직하다고 끊임없이 주입시켜온 세상 속에서 자라났다. 많은 디자인 교육자와 스승들이 이러한 믿음을 조장하고, 시장이 이러한 믿음에 보상하며, 쏟아지는 책과 출판물들이 이러한 믿음을 강화시킨다.
이를 지향하도록 교육받아온 디자이너들은 개 비스킷, 브랜드 커피, 다이아몬드, 세제, 헤어젤, 담배, 신용카드, 운동화, 엉덩이 근육 단련기, 순한 맥주, 튼튼한 캠핑카 등을 팔기 위해 자신의 기술과 상상력을 사용한다. 돈을 벌기 위해서는 물론 상업적인 작업을 해야겠지만 오늘날 많은 그래픽 디자이너들은 상업적 작업을 자기 본연의 일로 여기는 지경이 되었다. 그 결과, 세상 사람들도 디자인을 그런 식으로 보게 됐다. 디자이너의 시간과 에너지는 기껏해야 꼭 필요하지 않은 무언가에 대한 수요를 창출하는 데 소진되고 있다. 우리 디자이너들은 디자인에 대한 이런 시선들이 점점 불편해졌다. 광고, 마케팅, 브랜드 개발에 자신의 노력을 갖다 바치는 디자이너들은 시민=소비자들이 말하고, 생각하고, 느끼고, 반응하고, 교류하는 방식을 바꿀 만큼 상업적 메시지로 포화된 정신적 환경을 은연중에

떠받치고 지지하는 셈이다. 우리 모두가 어쩌면 굉장히 해롭고 환원주의적인 대중 담론 규범을 형성하는 데 일조하고 있는 것이다. 우리의 문제 해결 능력은 보다 가치 있는 일을 위해 사용되어야 한다. 유례없는 환경적, 사회적, 문화적 위기들이 우리의 관심을 필요로 하고 있다. 많은 문화적 중재 활동, 사회 마케팅 운동, 서적, 잡지, 전시회, 교육적 수단, TV 프로그램, 영화, 자선 활동, 기타 정보 디자인 프로젝트들이 우리의 전문성과 도움을 절박하게 요청하고 있다.
우리는 현재의 우선순위를 역전시켜서 보다 유용하고, 지속적이고, 민주적인 형태의 의사소통을 지향할 것을, 즉 제품 마케팅에서 물러나 새로운 종류의 의미를 탐구하고 생산할 것을 제안한다. 우리는 좁아들고 있는 논의 범위를 확장시켜야 한다. 시각적 언어와 디자인이라는 자원이 표현할 수 있는 관점들을 무기 삼아 고삐 풀린 소비주의에 대항해야 한다.
1964년, 스물두 명의 비주얼 커뮤니케이터들이 우리의 기술을 보다 가치 있는 목적으로 사용하자는 첫 번째 선언문에 서명했다. 국제적 상업 문화의 폭발적인 성장으로 인해 그들의 메시지는 오히려 더욱 절박해졌다. 오늘 우리는 그들의 선언문을 갱신하면서, 이 선언문이 사람들의 마음 깊이 스며드는 데 또다시 수십 년이 흐르지 않기를 희망한다.

디자인 공동체의 중요 구성원 서른세 명이 이 선언문에 서명하였다: 조나단 반브룩 Jonathan Barnbrook, 닉 벨Nick Bell, 앤드류 블로벨트Andrew Blauvelt, 한스 보크팅Hans Bockting, 이르마 붐Irma Boom, 실라 르브랑 드 브렛빌Sheila Levrant de Bretteville, 막스 브루인스마Max Bruinsma, 시안 쿡Siân Cook, 린다 판 되르센 Linda van Deursen, 크리스 딕슨Chris Dixon, 윌리엄 드렌텔William Drenttel, 헤르트 둠바르Gert Dumbar, 사이먼 에스터슨Simon Esterson, 빈스 프로스트 Vince Frost, 켄 갈런드Ken Garland, 밀턴 글레이저Milton Glaser, 제시카 헬펀드 Jessica Helfand, 스티븐 헬러Steven Heller, 앤드류 하워드Andrew Howard, 티보 칼맨Tibor Kalman, 제프리 키디Jeffery Keedy, 주자나 리코Zuzana Licko, 엘런 럽튼Ellen Lupton, 캐서린 맥코이Katherine McCoy, 아르만트 메비스Armand Mevis, J. 애보트 밀러J. Abbott Miller, 릭 포이너Rick Poynor, 뤼시엔 로버츠 Lucienne Roberts, 에릭 슈피커만Erik Spiekermann, 얀 반 토른Jan van Toorn, 틸 트릭스Teal Triggs, 루디 반데란스Rudy VanderLans, 밥 윌킨슨Bob Wilkinson.

Tibor Kalman

1949년 부다페스트에서 태어난 티보 칼맨은 1956년 소련의 헝가리 침공을 피해 가족과 함께 미국으로 넘어와 뉴욕에 정착했다. 칼맨은 1968년에 뉴욕 대학교에 들어가 언론학을 공부하면서 민주사회 학생연합Students for a Democratic Society, SDS의 조직에 참여하기도 했다. 그리고 1년 후 학교를 중퇴하고 (대형 서점 체인 반스 앤드 노블Barnes & Noble의 전신인) 한 서점에서 일을 시작했다. 서점의 홍보를 담당하게 된 그는 그래픽 디자이너들에게 작업을 의뢰하는 과정을 통해 디자인업계에 대해 배우게 되었고, 머지않아 서점 내 디자인 부서의 매니저가 되었다. 1979년에 그는 스스로 창작 활동을 하기로 결심하고 캐롤 보쿠니에비치Carol Bokuniewicz, 리즈 트로바토Liz Trovato와 함께 M & Co를 설립했다.

위 1987년경에 칼맨이 만든 레스토랑 플로랑의 포스터들에서는 유머의 역할이 중요했다. 여기서는 다른 경쟁 광고물들의 세련된 스타일을 조롱하는 콘셉트가 타이포그래피의 질보다 우선시되었다.

M & Co 스튜디오는 밴드 토킹 헤즈Talking Heads나 뉴욕의 저널 《아트 포럼》Art Forum처럼 명성과 인기를 갖춘 고객들을 모으며 빠른 성공을 거두었다. 그 밖의 고객으로는 의류·화장품회사 리미티드 브랜즈Limited Brands(지금의 L 브랜즈L Brands Inc.)라든가, 많은 사랑을 받는 뉴욕 미트패킹 디스트릭트의 명물 레스토랑 플로랑Restaurant Florent이 있다. 다른 평범한 레스토랑들과 차별화된 스타일을 원했던 플로랑 모렐레Florent Morellet는 미국의 고유한 색깔을 작품 속에 녹여낼 줄 아는 칼맨의 지식과 능력을 눈여겨봤다. 칼맨은 1990년대 초에 잡지 《인터뷰》 Interview의 크리에이티브 디렉터로 일하기도 했다.

디자인 작업을 제외하고 칼맨의 흥미로운 점은, 그가 다른 디자이너들로 하여금 세상에서 자신의 위치에 대해, 즉 사회를 향한, 그리고 디자인 문화의 발전을 향한 디자이너들의 역할에 대해 고민하도록 영향을 미쳤다는 점이다. 다시 말해, 윤리를 중요하게 생각했던 그는 착취적이거나 비윤리적이라고 느껴지는 것에 가차 없는 비판을 퍼부었고, 사람들의 강렬한 반응을 이끌어낼 심산으로 충격적인 작품을 즐겨 만드는 골수 선동가였다. 자신의 생각을 관철시키는 데 두려움이 없었던 칼맨은 그래픽 디자인의 '악동'으로 불리고는 했다.

《인터뷰》에 실린 그의 작업을 눈여겨본 국제적 의류회사 베네통 Benetton의 광고 디렉터 올리비에로 토스카니Oliviero Toscani는 1990년에 베네통이 출간할 잡지의 기획안을 칼맨에게 의뢰했다. 잡지 《컬러스》Colors는 다문화주의와 국제적 문제의식에 내용의 초점을 맞췄고, 그에 앞서 등장한 '베네통의 통합 색상'United Colors of Benetton 광고 캠페인처럼 논란거리들로 꾸며졌다. 칼맨이 이미지를 가지고 사람들을 자극한 대표적인 사례는 1992년 제4호에 실린 '만약에…?'What if…?라는 인종적 편견 관련 기사이다. 여기서 그는 사진을 조작해 교황 요한 바오로 2세Pope John Paul II를 아시아인으로, 스파이크 리Spike Lee와 마이클 잭슨Michael Jackson을 백인으로(후자는 훗날 현실이 되었지만), 아놀드 슈워제네거Arnold Schwarzenegger와 엘리자베스 2세 여왕Queen Elizabeth II을 흑인으로 만들어놓았다. 1991년에 칼맨은 《컬러스》의 편집장이 되었으며, 1993년에는 잡지 일에 전념하기 위해 M & Co를 접고 로마로 건너간다. 그러나 3년 후 비호지킨 림프종non-Hodgkins lymphoma 진단을 받은 그는 어쩔 수 없이 뉴욕으로 돌아왔다. 치료 과정에서 몸이 점점 쇠약해졌지만 다시 M & Co를 열어 강한 공감을 느낀 프로젝트들을 맡아 작업을 진행했다. 칼맨은 1999년에 자신의 그래픽 디자인 회고전 '티보로시티'Tiborocity의 미국 투어가 샌프란시스코 현대 미술관에서 시작되기 얼마 전에 푸에르토리코에서 사망한다.

AUSTRALIA 4 A5 BRASIL 23.000 CRUZ. BRD 6 DM CANADA 4 C5 ESP 300 PTAS. FRANCE 19,50 FF HELLAS 600 DR HUNGARIA 240 FT ITAL 3.500 L MEX 8.500 PESOS NEDERL 5,6 FL NIPPON 400 Y SOUTH AFRICA 9 R UK £1.70 USA $3.39

C⃝LORS

preconcetti
bugie
venta
primi approcci
e sesso

lies
POWER
first dates
and se

왼쪽과 아래 《컬러스》 제4호 '인종'Race의 표지와
양면 페이지. 잡지 《컬러스》 제공

what if..?
e se..?

Queen Elizabeth
Regina Elisabetta

David Carson

데이비드 카슨은 그래픽 디자이너이자 교사, 그리고 서퍼surfer이다. '활자의 파가니니'(그래픽 디자이너 제프리 키디가 그에게 붙여준 별명)인 카슨의 작품에는 서퍼로서의 인생관이 반영되어 있기 때문에 이는 그의 정체성의 중요한 일부라 할 수 있다.

1956년 텍사스에서 출생한 카슨은 샌디에이고 주립대학교를 사회학 학사로 졸업한 후 고등학교 교사가 되었고, 동시에 전문 서퍼로서 활동하며 1989년에는 세계 10위권에 들기도 했다.

정식 그래픽 디자인 교육을 받은 적이 거의 없는 카슨은 스위스에서 짧은 디자인 워크숍에 참가한 것을 계기로 그래픽 디자인에 흥미를 가졌다. 그는 그래픽 디자인과 타이포그래피를 계속 실험하던 중 1984년에 잡지 《트랜스월드 스케이트보딩》Transworld Skateboarding, TWS을 재디자인하는 작업을 맡으면서 전문 아트 디렉터로서의 첫 경험을 하게 된다. 서퍼로 활동하던 카슨에게 《트랜스월드 스케이트보딩》의 내용은 익숙한 것이었고, 이 잡지가 추구하는 방향은 카슨이 레이아웃의 관행적인 제약을 벗어나 디자인 스타일을 마음껏 실험할 수 있도록 허락했다. 《트랜스월드 스케이트보딩》에서 장기 재직하는 동안 그는 자신의 독특한 타이포그래피 스타일을 개발하는데 이는 나중에 '그런지 타이프'

grunge type라고 알려지게 된다.

1989년에 잡지 《서퍼》Surfer의 발행인 스티브 페즈만Steve Pezman과 데비 페즈만Debbee Pezman 부부는 업계 전문지로 탄생한 계간지 《비치 컬처》Beach Culture의 디자인과 아트 디렉션을 카슨에게 의뢰한다. 대형 포맷의 《비치 컬처》는 비록 6호 만에 폐간되지만, 가독성의 원칙 따위에 아랑곳하지 않는 레이아웃을 비롯해 카슨의 극단적인 디자인과 타이포그래피를 통해 그래픽 디자인계의 시선을 사로잡았다. 많은 디자이너들이 카슨의 지저분한grungy 스타일을 기획이 엉망인 아마추어적인 작업이라고 폄하했지만 그 혁신성과 영향력만큼은 누구도 부인하지 못했다.

기본적으로 카슨의 접근법은 모더니즘의 이상인 '기능을 따르는 형태'를 거부하고 타이포그래피를 해체해 활자와 레이아웃이 형태를 통해 스스로를 드러내게끔 하는 방식을 취한다. 카슨의 스타일과 다다이즘(47쪽 참조) 사이에는 분명 비슷한 점이 있는데, 이는 포스트모더니즘이 과거의 디자인 스타일로부터 아이디어를 차용하는 경향을 보여주는 또 다른 사례이다.

카슨은 1989년부터 1991년까지 《비치 컬처》의 일을 하다가 1991년부터 1993년까지 《서퍼》의 디자인을 담당하면서 계속해

위 초창기 《레이 건》의 표지들.

왼쪽 1994년에 카슨은 브라이언
페리와의 인터뷰가 따분하다는
이유로 텍스트 전체를 해독이
불가능한 자프 딩뱃으로
출력해버렸다.

아래 1997년에 카슨이 디자인한
여행 잡지 《블루》 창간호의 표지.
단순하면서도 인상적인 구성으로
역사상 최고의 표지 디자인 중
하나로 선정되었다.

그의 개성적이고 파격적인 레이아웃을 만들어나갔다. 하지만 그가
본격적으로 유명해진 것은 1992년에 마빈 스콧 자렛Marvin Scott
Jarrett이 그에게 디자인을 맡긴 음악·라이프스타일 잡지 《레이 건》
Ray Gun 덕분이다. 3년간 《레이 건》의 일을 하면서 카슨은 활자와
레이아웃에 대한 접근법을 한계에 이를 때까지 '다듬어'(카슨의
작업에 과연 '다듬다'라는 표현이 가능할지 모르겠지만)볼 수 있었다.
그의 레이아웃 중에서도 가장 악명 높은 것은 1994년에 브라이언
페리Bryan Ferry와의 인터뷰를 내용이 재미없다는 이유로 자프
딩뱃Zapf Dingbats으로 출력해버린 것이다. 참고로 그 인터뷰는
나중에 읽을 수 있는 형태로 다시 게재되었다.
1995년에 카슨은 뉴욕에 자신의 스튜디오 데이비드 카슨 디자인
David Carson Design을 열고 나이키, 마이크로소프트, 조르지오
아르마니Giorgio Armani, 펩시 콜라Pepsi Cola, 리바이스Levi
Strauss, 아메리칸 항공을 비롯한 수많은 유명 고객들을 확보한다.
카슨이 디자인한 여행 잡지 《블루》Blue의 1997년 창간호 표지는
미국 잡지 편집자 협회American Society of Magazine Editors가
뽑은 최고의 잡지 표지 40위 안에 들었다. 지금도 카슨은 세계
곳곳에서 수많은 프로젝트와 강의를 활발하게 진행하고 있다.

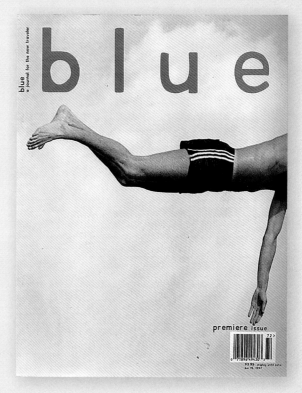

Modern Dog

1980년대 중후반부터 나타난 갈색 또는 회색 상자들은 그래픽 디자이너들의 책상 위에 대거 등장하기 시작했다. 여러 면에서 쓸모 있는 이 상자는 이제 모양이 한결 나아져서 노골적인 상자 형태도 아니고 색깔도 은색인 우리 모두가 가지고 있는 바로 그것이다. 하지만 안타깝게도 한동안 애플 매킨토시 컴퓨터 때문에 그래픽 디자인은 양극화되었고, 탁상출판 초창기의 작품들은 대개 비슷비슷해서 점점 개성을 잃어갔다. 그러나 다행히 모던 독Modern Dog의 로빈 레이Robynne Raye와 마이클 스트라스버거Michael

Strassburger는 대부분의 디자이너들이 따르던 관행을 무시하고 자기만의 길을 가기로 결정했다. 그들은 자신이 좋아하는 것을 고수했으며, 오늘날도 그 철학을 견지하며 다다이즘과 사이키델리아와 펑크와 모던 독이 뒤섞인 신선한 작품들을 창작하고 있다.

레이와 스트라스버거는 웨스턴 워싱턴 대학교에서 그래픽 디자인을 전공하며 학교 라디오방송국 활동을 하다가 만났다. 1986년에 졸업한 레이는 영화 미술 디자이너로, 스트라스버거는 전시 디자인회사의 직원으로 각자의 길을 걸었다. 그래픽 디자인을 더 하고 싶었던 두 사람은 일자리를 얻기가 힘들어 서로 가진 것을 합쳐 프리랜서 일거리를 찾기 시작했고, 당시 시애틀에서 성행하던 극장 포스터들을 주로 작업했다. 여기서 성공을 거둔 그들은 아예 회사를 차리기로 결정하는데, 맨 처음 회사의 이름은 '레이 스트라스버거 디자인'Raye Strassburger Design 이었다. 하지만 마치 법률회사 이름 같아서 2주 후에 '모던 독' 으로 개명했다. 모던 독이라고 짓게 된 사연은, 어느 날 스트라스버거가 애견 미용실 간판에 그려진 그림을 가리키며 '저기 모던한 개modern dog 좀 봐!'라고 말하자 레이가 그것을 회사 이름으로 쓰자고 제안했고 결국 그렇게 된 것이다. 2008년에 크로니클 출판사Chronicle Books가 발간한 《모던 독: 20년간의 포스터 아트》Modern Dog: 20 Years of Poster Art에서 알 수 있듯이 그들은 포스터 디자인으로 유명하다. 그들의 작품은 수도 상당히 많고 표현 스타일도 다양하지만 유머 감각이라는 공통점이 대부분의 작품들을 뚜렷하게 관통하고 있다. 포스터 외의 작업으로는 책, 브로슈어, 의류, CI, 포장 및 제품 디자인 등이 있다. 스키와 스노보드 제품을 취급하는 미국 회사 K2는 1990년대 모던 독의 중요한 고객이었으며, 모던 독이 디자인한 K2 브로슈어 시리즈의 표지들은 1930년대에 허버트 매터가 디자인한 스위스 관광청 포스터들(96 – 97쪽 참조)로부터 영향받았다. 그들은 블루 QBlue Q의 미치 내시Mitch Nash와도 오랫동안 관계를 맺어서, 캣 벗 냉장고용 자석과 스파클링 멀릿 바디 워시 겸용 자동차 세척제 등 다양한 제품의 디자인을 맡았다. 모던 독의 수많은 고객들 중 몇을 예로 들자면 광고회사 오길비 앤드 매더Ogilvy and Mather와 TBWA\샤이엇\데이TBWA\ Chiat\Day, 대부분의 주요 음반사 및 여러 인디 음반사들, 미국그래픽협회AIGA와 세계그래픽디자인협회Icograda,

왼쪽 극단 플라잉 카라마조프 브라더스Flying Karamazov Brothers의 공연 포스터. 1920년대 러시아 구성주의 스타일의 영향을 볼 수 있다. 가운데 탭을 잡아당기면 팔과 눈이 움직이도록 만들어졌다. 모던 독 제공

리바이스, 해즈브로Hasbro, 《뉴욕타임스》, 아디다스Adidas,
나이키, 어도비, 마이크로소프트 등이 있다. 또한 레이와
스트라스버거는 시애틀의 코니시 예술대학교 강사이기도 하다.
20세기가 시작되면서부터 지금까지 전개되어온 디자인 스타일들을
아우르는 모던 독은 포스트모더니즘의 정점을 대표한다고 할 수
있다. 하지만 그보다 중요한 것은, 모던 독이 작업과 사업에 매우
진지하게 임하면서도 그래픽 디자인 자체는 지나치게 진지하지 않게
대하는 방법을 우리에게 보여준다는 점일 것이다. 여러 해 동안
엄격한 규칙들과 좋은 타이포그래피의 형식에 관해 많은 글들이
쓰였지만, 훌륭한 그래픽 디자인을 만들기 위해 꼭 규칙을 따라야 할
필요는 없다.

오른쪽 위 워싱턴주의 스키·스노보드회사 K2는 제품 카탈로그부터
스케이트보드 판까지 모던 독에게 디자인을 맡겼다. K2는
1990년대에 모던 독의 작업량에서 큰 비중을 차지했다.
모던 독 제공

오른쪽 모던 독은 그린우드 예술위원회Greenwood Arts Council
의 아트 워크Artwalk 행사 포스터를 많이 디자인했는데,
포스터마다 제각기 다른 스타일로 그려진 캐릭터가 등장했다.
여기 실린 것은 1998년의 포스터이다. 모던 독 제공

Dax PMN

*

Template Interstate

Gothic *

Meta

Mrs Eaves

Caecilia
Scala
DIN
Filosofia
Giza

1990년대에는 디지털 인쇄 기술의 큼직큼직한 발전들이 있었고, 또다시 서체 디자이너들은 이곳저곳에서 새로운 서체 디자인에 참고할 거리들을 찾기 시작했다. 1990년대에는 현대적인 디지털 활자주조소들이 탄생했고, 과거의 수많은 스타일들로부터 영향받은 새로운 활자들이 발행되었다. 그 막대한 생산량은 오늘날까지도 이어지고 있다.

FF Scala
마틴 마요르Martin Majoor | 1990 – 1998

Template Gothic
배리 덱Barry Deck | 1989 – 1991

PMN Caecilia
페터르 마티아스 노르제이Peter Matthias Noordzij | 1991

FF Meta
에릭 슈피커만Erik Spiekermann | 1991 – 2003

Interstate
토바이어스 프레르 존스Tobias Frere-Jones | 1993 – 1999

Giza
데이비드 벌로우David Berlow | 1994

FF DIN
알베르트 안 폴Albert-Jan Pool | 1994 – 2001

FF Dax
한스 라이헬Hans Reichel | 1995 – 2003

Filosofia
주자나 리코Zuzana Licko | 1996

Mrs Eaves
주자나 리코Zuzana Licko | 1996

Template Gothic

ABCDEFGHIJKLM
NOPQRSTUVWXYZ
abcdefghijklm
nopqrstuvwxyz
1234567890
(.,:;?!$£&-*){ÀÓÜÇ}

템플릿 고딕Template Gothic은 많은 실험적 서체들이 만들어진 1990년대 타이포그래피의 전형을 완벽히 보여주는 서체이다. 1989년 당시 캘리포니아 예술학교 학생이던 배리 덱이 디자인한 이 서체는 활자주조소이자 출판사인 에미그레Emigre를 통해 1991년에 상업적으로 발행되었다. 에미그레의 공동 창립자 루디 반데란스는 수업 참관 차 에미그레 스튜디오에 들렀다가 이 서체를 보고 마음에 들어 했다. 덱은 동네 빨래방에서 문자 형판template을 (무척 서툴게) 이용해 만든 손글씨 간판을 보고 템플릿 고딕의 아이디어를 얻었다고 한다. 간판 글자들의 불완전한 형태가 무척 마음에 들었던 덱은 손글씨의 자연스러운 성질을 반영하면서도 사진식자 시대에 등장한 왜곡된 스타일들을 떠올리게 하는 서체를 만들었다.

Interstate

ABCDEFGHIJKLM
NOPQRSTUVWXYZ
abcdefghijklm
nopqrstuvwxyz
1234567890
(.,:;?!$£&-*){ÀÓÜÇ}

기하학적 산세리프 서체 인터스테이트 Interstate는 유명한 서체 디자이너 토바이어스 프레르 존스가 1993년부터 1999년까지 디자인한 것으로, 1949년에 미국연방고속도로청Federal Highway Administration이 전국 도로 표지판에 사용한 폰트 시리즈 FHWA를 공들여 재해석한 것이다. 하지만 인터스테이트는 단순한 표지판용이나 표제용 서체를 넘어 인쇄물과 웹에서 본문 폰트로도 사용할 수 있도록 많이 다듬어졌고, 기하학적 산세리프 서체치고는 무척 친밀한 느낌을 지니고 있으며 어떤 사이즈에서도 가독성이 뛰어나다. 이 서체의 완성된 서체군은 헤어라인hairline부터 울트라 블랙ultra black까지의 굵기를 지닌 마흔 가지 스타일로 구성되며, 넓이에는 콘덴스드condensed와 콤프레스드 compressed 버전 둘 다를 포함한다.

DIN
ABCDEFGHIJKLM
NOPQRSTUVWXYZ
abcdefghijklm
nopqrstuvwxyz
1234567890
(.,:;?!$£&-*}{ÀÓÜÇ}

DIN의 탄생은 1930년대에 독일 공업 규격 위원회Deutsches Institut für Normung, DIN가 디자인한 서체 DIN 1451까지 거슬러 올라간다. DIN은 표지판부터 기술 도면까지 두루 사용할 수 있는 표준 폰트로 제작되었으며, 따라서 (수년 동안 발행된 다양한 버전들 모두가) 아주 정밀하고 공학적인 모양으로 되어 있다. DIN은 만들어진 후부터 독일의 사실상 모든 공공 표지판에 사용되었고, 1990년대에 어도비와 라이노타이프가 DIN 미텔슈리프트DIN Mittelschrift를 발행하면서 주류 서체의 반열에 오르게 되었다. 알베르트 얀 폴Albert-Jan Pool이 문자 집합을 확장시켜 만든 FF DIN이 1994년에 폰트폰트FontFont에서 발행되었고, 이후 스타일들이 추가되어 기능성이 강한 거대 서체군이 탄생했다.

Mrs Eaves
ABCDEFGHIJKLM
NOPQRSTUVWXYZ
abcdefghijklm
nopqrstuvwxyz
1234567890
(.,:;?!$£&-*}{ÀÓÜÇ}

에미그레의 주자나 리코가 1996년에 디자인한 서체 미세스 이브스 Mrs Eaves는, 1750년대에 디자인되고 제작되어 시대를 초월한 고전으로 인기를 누린 세리프 서체 배스커빌Baskerville을 재해석한 것이다. 그때까지 리코는 애플 매킨토시가 등장한 1980년대에 디자인한 급진적인 서체들로 유명했지만, 미세스 이브스는 그녀의 예전 작품들과 매우 달랐다. 주로 본문용으로 디자인된 미세스 이브스는 상대적으로 엄격한 배스커빌과 달리 개성이 강한 부드러운 모양으로 만들어졌다. 소문자들은 엑스 하이트가 꽤 낮은 반면 돌출선이 두드러져서 마치 쭈그려 앉아 있는 듯한 느낌을 준다. 서체의 이름은 존 배스커빌 John Baskerville의 가정부였다가 부인이 된 사라 러시턴 이브스Sarah Rushton Eaves의 이름에서 따온 것이다.

노란색 배경과 검은색 활자가 매우 선명한
대비를 이루면서 혼잡한 레이아웃 속에서
타이포그래피의 가독성을 유지시킨다.

각 공연에 붙은 마크들은 퍼블릭 시어터의
정확히 어디에서 행사가 열리는지를 알려준다.

낭비되는 공간이 없게끔 각 공연의 복잡한 정보들이
빽빽하게 적혀 있다. 크고 박력 있는 타이포그래피로
메시지의 효과를 최대화하고, 자세한 정보를 얻고
싶은 사람들이 연락할 수 있도록 극장 전화번호를
두 군데에 눈에 잘 띄게 적어 넣었다.

포토몽타주 형태로 등장한 흑백 사진은 1990년대
들어 다시금 인기를 얻은 러시아 구성주의를
떠오르게 한다.

브링 인다 노이즈 브링 인다 펑크
Bring in 'da Noise, Bring in 'da Funk
폴라 셰어**Paula Scher** | **1995**

뉴욕 퍼블릭 시어터의 매표 수입과 회원 가입이 줄어들기 시작하자,
새로 임명된 관장 조지 C. 울프George C. Wolfe는 폴라 셰어에게
도움을 청한다. 현재 유행하는 음악과 공연에 관심을 가지고 문화적
의식을 갖춘 관객층을 원했던 울프는 보다 젊고 생기 있는 관객들을
퍼블릭 시어터로 끌어 모으고 싶어 했다.
셰어는 1800년대 미국 목판 활자 포스터의 과감한 표현 스타일에
착안해 공연의 세부 정보들을 일러스트적인 볼드체 단어 구름
형태로 만들고, 가로세로로 배열을 뒤섞어 맞물리면서 밝은 영역과
어두운 영역의 역동적 관계를 부각시켰다. 그리고 극장 포스터의
표준을 거부하고 뉴욕의 이곳저곳에 붙은 흔한 광고물들과는
차별화된 작품을 만들어냈다.
옆에 소개한 길거리 탭댄스 뮤지컬 〈브링 인다 노이즈 브링 인다
펑크〉Bring in 'da Noise, Bring in 'da Funk의 포스터는 1990년대
중반에 디자인된 포스터들 중 가장 훌륭한 작품일 것이다. 무척이나
매력적인 이 포스터의 스타일은 각종 인쇄 매체들을 통해 전파되어,
1990년대 후반에 가장 많이 패러디된 그래픽 디자인 스타일이
되었다.
아래의 조색판은 옆 페이지의 포스터에서 추출한 것에 몇 가지
색상을 추가한 견본으로 1990년대에 이러한 스타일로 작업한
디자이너들이 사용한 대표적인 색상들이다.
펜타그램 제공 이미지

	c =	005%	000%		090%	085%	040%	000%
	m =	000%	030%		010%	085%	030%	000%
	y =	100%	100%		000%	000%	030%	000%
	k =	000%	000%		000%	000%	010%	100%

Selected bibliography

인쇄물

- *20th Century Type*, Lewis Blackwell
- *The Geometry of Type*, Stephen Coles
- *The Anatomy of Design, Uncovering the Influences and Inspirations in Modern Graphic Design*, Steven Heller and Mirko Ilić
- *An A-Z of Type Designers*, Neil Macmillan
- *British Prints from the Machine Age, Rhythms of Modern Life*, Clifford S. Ackley
- *Dutch Graphic Design, A Century of Innovation*, Alston W. Purvis and Cees W. de Jong
- *E. McKnight Kauffer*, Brian Webb and Peyton Skipwith
- *Front Cover, Great Book Jacket and Cover Design*, Alan Powers
- *Graphic Design, A History*, Stephen J. Eskilson
- *The Graphic Language of Neville Brody*, Jon Wozencroft
- *Graphic Design Timeline, A Century of Design Milestones*, Steven Heller and Elinor Pettit
- *Meggs' History of Graphic Design, Fifth Edition*, Philip B. Meggs and Alston W. Purvis
- *Modern Dog, 20 Years of Poster Art*, Mike Strassburger and Robynne Raye
- *The Phaidon Archive of Graphic Design*
- *Saul Bass*, Jennifer Bass and Pat Kirkham
- *Stenberg Brothers, Constructing a Revolution in Soviet Design*, Christopher Mount
- *The Wonderground Map of London Town*, Geoffrey Kichenside
- *Typography Now, The Next Wave*, Rick Poynor

웹사이트

- *AIGA*, http://www.aiga.org
- *A. M. Cassandre*, www.cassandre-france.com
- *Alvin Lustig*, www.alvinlustig.com
- *The Art of Poster*, theartofposter.com
- *Art of the Poster 1880-1980 (MCAD Library)* www.flickr.com/photos/69184488@N06/sets/72157636362161535/
- *Beinecke Rare Book and Manuscript Library*, beinecke.library.yale.edu
- *The Cranbrook Archives*, www.cranbrook.edu/center/archives
- *Emigre Magazine*, www.emigre.com
- *Eye Magazine*, www.eyemagazine.com
- *Graphic Design Archive (RIT Libraries)*, library.rit.edu/gda/
- *The Herb Lubalin Study Center of Design and Typography*, lubalincenter.cooper.edu
- *Herbert Matter*, herbertmatter.org
- *Herman Miller Inc.*, www.hermanmiller.com/why/irving-harper-the-mediums-beyond-the-message.html
- *The Merrill C. Berman Collection*, mcbcollection.com
- *Monotype: Pencil to Pixel*, recorder.monotype.com/pencil-to-pixel/
- *Paul Rand*, www.paul-rand.com
- *The Red List*, theredlist.com
- *The Saul Bass Poster Archive*, www.saulbassposterarchive.com
- *Typographische Monatsblätter*, www.tm-research-archive.ch

Image credits

이 책의 모든 이미지들은 별도로 명시되지 않은 경우 공유 저작물에 속합니다.

필자와 출판사는 이 책에 사용된 이미지들의 저작권자를 밝히기 위해 모든 노력을 기울였습니다. 만약 의도치 않게 생략되거나 실수한 부분이 있다면 해당 회사나 개인에게 사과의 말씀을 드리며, 책을 재판할 경우 반드시 명시할 것임을 밝힙니다.

6, 37 왼쪽 위, 45, 46 오른쪽, 61 왼쪽 위, 63 위, 63 왼쪽, 12와 72 Courtesy of the Beinecke Rare Book & Manuscript Library, Yale University, USA

7, 8과 30 오른쪽, 29 왼쪽, 61 오른쪽, 63 아래, 64, 65, 66, 68, 69, 70, 71 오른쪽 위, 74, 75 왼쪽, 75 아래, 76, 77, 82, 88, 92, 93, 94, 14와 95 위, 95 왼쪽, 102, 116, 117, 124 위, 124 오른쪽, 130, 131 맨 위 Collection Merill C. Berman/Photo credits: Jim Frank & Joelle Jensen

29 위, 32 위, 32 오른쪽, 33 위, 35 왼쪽, 37 오른쪽, 38, 9와 39, 42, 46 위, 49 오른쪽, 49 오른쪽 위, 51 왼쪽, 52 Courtesy the Library, Minneapolis College of Art and Design

37 AEG 로고 Courtesy of Electrolux Hausgeräte GmbH

47 왼쪽 bpk/Nationalgalarie, Staatliche Museen zu Berlin/ Jörg P. Anders

50 왼쪽 위 © TfL from the London Transport Museum collection

50 왼쪽 아래, 143 위, 144, 188, 189 아래 Image courtesy of Tony Seddon

67 위 De Stijl NB 73/74, 1926. New York, Museum of Modern Art(MoMA). Letterpress 8 5/8×10 7/8'(21.9×27.6cm) Jan Tscichold Collection, Gift of Phlip Johnson 674. 1999 © 2014. Digital Image, The Museum of Modern Art, New York/Scala, Florence

67 왼쪽 Bayer, Herbert(1900~1985): 'Kandinsky zum. 60. Geburtstq'(exhibition celebrating the 60th birthday of Kandinsky), 1926. New York, Museum of Modern Art(MoMA). Offset lithograph, printed in color, 19×25'(48.2×63.5cm). Gift of Mr. and Mrs. Alfred H. Barr, Jr. 109. 1968 © 2014. Digital image, The Museum of Modern Art, New York/Scala, Florence

73 Rodchenko, Alexander(1891 – 1956): Advertisement: 'Books!', 1925. Moscow, Rodchenko Archives. © 2014. Photo Scala, Florence

86 © Harper's Bazzar/Hearst. Image Courtesy of The Advertising Archives

15와 97 Matter, Herbert(1907~1984): Winterferein-Doppelte Ferien, Schweiz, 1936. New York, Museum of Modern Art(MoMA). Photolithograph 39 3/4×25 1/8'(101×63.8cm). Gift of G. E. Kidder Smith 348. 1943 © 2014. Digital image, The Museum of Modern Art, New York/Scala, Florence

107 오른쪽 위, 107 오른쪽, 120 Courtesy of Herman Miller

109 위, 109 아래 With thanks to Lake Couty(IL) Discovery Museum, Curt Teich Postcard Archives.

110 Hohlwein, Ludwig(1874~1949): Und Du?, 1929. New York, Museum of Modern Art(MoMA). Offset lithograph 47×32 1/4'(120×82cm) Purchase 481. 1987 © 2014. Digital image, The Museum of Modern Art, New York/Scala, Florence

16과 111 Courtesy of The National Archives and Records Administration USA(NARA)

17과 113 아래, 156, 157 왼쪽 위, 157 왼쪽, 21과 157 아래 Courtesy of The Herb Lubalin Study Center of Design and Typography

123 왼쪽 위, 129, 147, 162 Image Courtesy of The Advertising Archives

123 위 Pintori, Giovanni(1912 – 1999): Olivetti Lettera 22, 1953. New York, Museum of Modern Art(MoMA). 27 1/2×19 3/4'(65.9×50.2cm) 1528. © 2014. Digital image, The Museum of Modern Art, New York/Scala, Florence

125 © DACS 2014

127 오른쪽 위 UPS logo © 2014(ABC company). UPS, the UPS brandmark and the color brown are trdemarks of united Parcel Service of America, Inc. and are used with the permission of the owner. All Rights Reserved.

127 왼쪽 위 Westinghouse logo is a trademark Westinghouse Electric Corporation. All Rights Reserved.

132 © Estate of Cipe Pineles/Hearst. Image courtesy of Rochester Institute of Technology

133 © Estate of Cipe Pineles/Condé Nast. Image courtesy of Rochester Institute of Technology

135 아래 Courtesy of United

140 Courtesy of Ken Garland

143 왼쪽 Lenica, Jan(b. 1928): Wozzeck(opera d'Alban Berg), 1964. 96.8×67.2cm. © 2014. BI, ADAGP, Paris/Scala, Florence

148 © Illustrated London News Ltd/Mary Evans

149 The compass sketch: Lance Wyman The poster: Lance Wyman(design), Eduardo Terrazas and Pedro Ramirez Vasquez(art direction) The wall photo: Lance Wyman. Images courtesy of Lance Wyman

151 오른쪽 위 © pdtnc/Thinkstock

154 chwast, Seymour(b. 1931): Judy Garland, 1968. New York, Museum of Modern Art(MoMA). Offset lithograph 36 5/8×23'(93×58.4cm). Gift of the designer 497. 1983. © 2014. Digital image, The Museum of Modern Art, New York/Scala, Florence

165 왼쪽 위 Image courtesy of John Pasche. © Musidor BV

22와 165 왼쪽 Image courtesy of John Pasche. © John Pasche

167 위, 171, 174, 175 © CBW/Alamy

167 왼쪽 © TheCoverVersion/Alamy

168 위 © M & N/Alamy

169 Image courtesy of Monotype

170 © sjvinyl/Alamy

23과 172, 173 왼쪽, 173 아래, 202, 26과 216 Courtesy of Pentagram

180 © EyeBrowz/Alamy

185 왼쪽 Image courtesy of i-d. Photography Nick Knight, i-d, The All Star Issue, No. 14, April 83

185 아래 Image courtesy of i-d. Photography Steve Johnston, i-d, No. 1, 1980

186 Courtesy of Apple Inc.

187 Collection of Cranbrook Art Museum. Gift of Katherine McCoy. © Katherine McCoy.

190, 191 위와 오른쪽 Courtesy of Studio Dumbar

25와 192, 193, 198 Courtesy of April Greiman

203 위, 203 왼쪽 Courtesy of Emigre

204 위 Image courtesy of SAGMEISTER & WALSH

204 오른쪽 Courtesy of Max Kisman

207 왼쪽, 27과 207 아래 Image Courtesy of Colors magazine. Cover: Cover Issue no. 4, Colors magazine(cover reproduction photo). Interior: Racial retouching by site one N. Y. original photo by Ronald Wolf/Globe Photos. Excerpted from Colors magazine, issue no. 4, spring-summer 1993 (spread reproduction photo).

210, 211 오른쪽 위, 211 오른쪽 Courtesy of Modern Dog

Index

Acknowledgements

이 책을 만드는 데 도움을 준 분들께 감사 인사를 드립니다. 이들의 도움이 없었다면 작품 이미지가 중요한 역할을 하는 이 책은 탄생하지 못했을 것입니다.

메릴 C. 버만 컬렉션의 메릴 C. 버만과 조엘 젠슨, 앨런 콜과 미니애폴리스 미술 디자인 대학교, 허먼 밀러, 켄 갈런드, 랜스 와이먼, 알렉산더 토칠로브스키와 허브 루발린 디자인·타이포그래피 연구 센터, 존 파셰, 앨런 헤일리와 모노타이프, 폴라 셰어와 펜타그램, 허스트사의 잡지들, 잡지 《i-D》, 캐틀린 분더리히와 크랜브룩 미술 아카데미, 도도 반 아렘과 스튜디오 둠바르, 에이프릴 그레이먼, 루디 반데란스와 《에미그레》, 사그마이스터 앤드 월시(스테판 사그마이스터), 맥스 키스먼과 마우로 베도니와 잡지 《컬러스》, 모던 독의 로빈 레이에게 진심으로 감사드립니다. 여기서 미처 언급하지 못한 분들께는 양해의 말씀을 함께 전하고 싶습니다.

퀴드 출판사에게도 감사드립니다. 책의 콘셉트를 함께 잡아준 제임스 에반스, 프로젝트가 원활하게 진행될 수 있도록 지원해준 나이절 브라우닝, 편집과 이미지 조사에 힘써준 디 코스텔로에게 감사 인사를 드립니다. 나는 이번에도 여러분과 함께 일하면서 무척 즐거웠습니다.

언제나 내 곁에서 힘을 북돋워주는 가족과 친구들, 그리고 끝없는 격려와 지지를 보내준 나의 아내 사라에게 고맙다는 말을 전합니다.

패트리샤 키스(1939 – 2013)를 추모하며